Ein leidenschaftliches Leben für die Musik

MARISS JANSONS

Markus Thiel

為樂而生

馬利斯・楊頌斯
獨家傳記

馬庫斯・提爾—著　黃意淳—譯

獨家・典藏照片精選

▶ 在雙親的樂器旁，他們唯一的孩子頭一次嘗試演奏音樂。 © 私人收藏

▶ 天賦異稟的兒子與雙親：阿爾維茲・楊頌斯與伊蕾達・楊頌斯。 © 私人收藏

► 「在我的想像中，我是指揮。」楊頌斯三歲時就已經模仿父親的職業。　　　　　　© 私人收藏

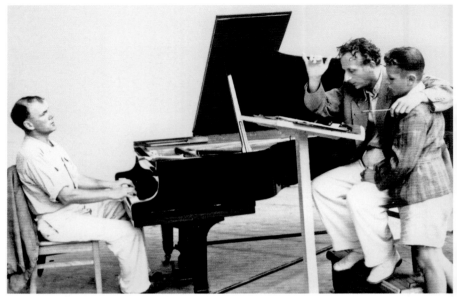

▶ 楊頌斯與他的父親阿爾維茲‧楊頌斯（圖右）以及鋼琴家史維亞托斯拉夫‧李希特。　© 私人收藏

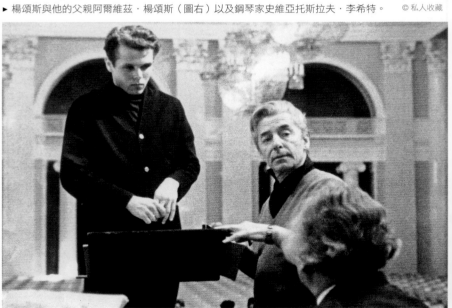

▶ 一九六八年，楊頌斯在列寧格勒頭一次遇見海伯特‧馮‧卡拉揚，這位大明星在那　© 私人收藏
　裡開授大師班，是一次成果豐碩的邂逅。

▶ 楊頌斯指揮柏林愛樂時果決的神情態度,他在年少　
　時期就已經常重返這個菁英樂團的指揮臺。

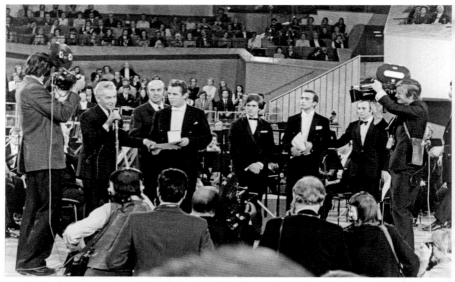

▶ 一九七一年秋天，卡拉揚頒授馬利斯·楊頌斯他所 © Reinhard Friedrich/Archiv Berliner Philharmoniker
舉辦的柏林指揮大賽第二名獎項。

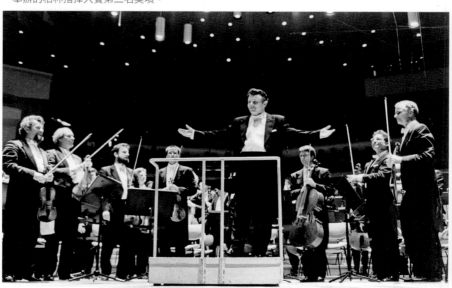

▶ 這是一段愉快的合作關係，而且這段關係差點有更 © Reinhard Friedrich/Archiv Berliner Philharmoniker
為緊密的發展：二○一五年柏林愛樂想要爭取楊頌
斯擔任過渡時期的首席指揮。

▶ 葉夫根尼‧穆拉汶斯基指揮他的列寧格勒愛樂管弦樂團──跟他的父親一樣， © 私人收藏
馬利斯‧楊頌斯成為這位傳奇指揮家的助手。

▶ 一起邁向世界級：從一九七九年至二〇〇〇年，楊頌斯領導奧斯陸愛樂管弦樂 © Arne Knudsen
團，這是他的第一個首席指揮職位。

▶ 楊頌斯跟阿姆斯特丹皇家大會堂管弦樂團一起彩排
安東・布魯克納的第九號交響曲。

▶ 楊頌斯最喜愛的一位獨唱家湯瑪斯・漢普遜,在阿姆斯特丹
的告別音樂會演唱馬勒與柯普蘭的歌曲。

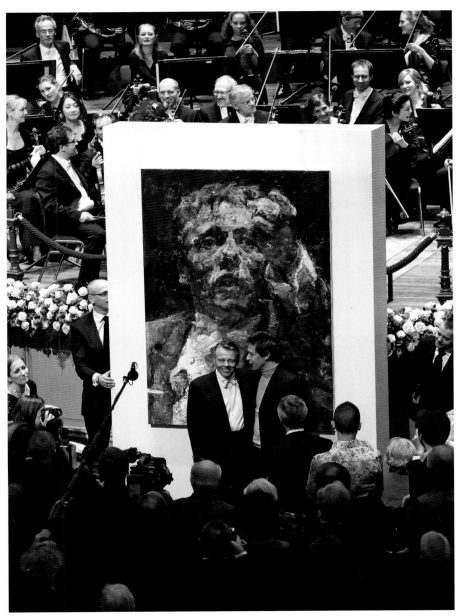

© Anne Dokter

▶ 碩大的告別禮物：二〇一五年三月，楊頌斯擔任阿姆斯特丹皇家大會堂
　管弦樂團首席指揮的最後一場音樂會時，一幅巨大的畫像被揭開布幕。

▶ 慕尼黑著名的指揮三巨擘：在名為「三個樂團與巨星」的這場音樂會，克里斯蒂安·提勒曼（慕尼黑愛樂管弦樂團，圖左）、祖賓·梅塔（巴伐利亞國立歌劇院）與馬利斯·楊頌斯（巴伐利亞廣播交響樂團），於二〇〇六年世界盃足球賽的前一晚，在奧林匹克體育場指揮演出。

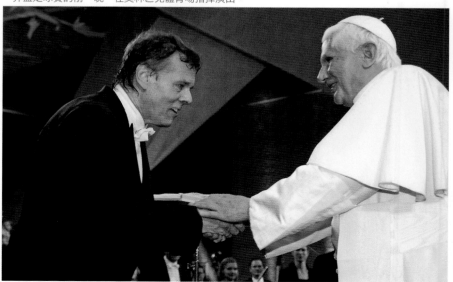

▶ 訪問「巴伐利亞教宗」：二〇〇七年，馬利斯·楊頌斯在梵蒂岡為本篤十六世指揮演出貝多芬的第九號交響曲。

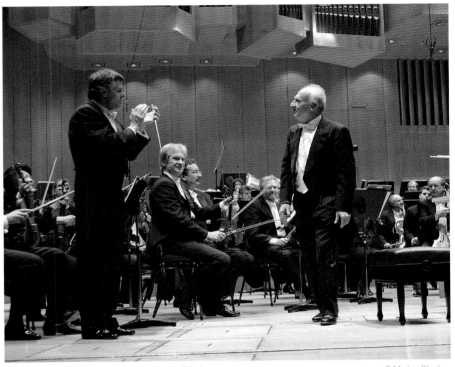

▶ 與鋼琴家毛利齊歐‧波里尼在慕尼黑愛樂廳。

© Markus Dlouhy

繁體中文版獨家內容
懷念楊頌斯　私房隨筆

圖、文／巴伐利亞廣播交響樂團品牌總監　　譯／有樂出版
　　　彼得・麥瑟（Peter Meisel）

關於彼得‧麥瑟

彼得‧麥瑟擔任慕尼黑愛樂和巴伐利亞廣播交響樂團的品牌總監共超過二十五年以上，曾和首席指揮塞爾吉烏‧傑利畢達克、詹姆斯‧李汶、克里斯蒂安‧提勒曼與馬利斯‧楊頌斯共事。

與此同時，彼得‧麥瑟多年來也將「攝影」發展為其專業。

由於與藝術家的親近與對音樂的深刻了解，彼得‧麥瑟拍攝了數量眾多的照片，提供了對幕後的深入觀點。

▶ 照片為二〇一六年時，楊頌斯率巴伐利亞廣播交響樂團來臺，十一月三十日晚間於臺中國家歌劇院，演出馬勒的第九號交響曲。

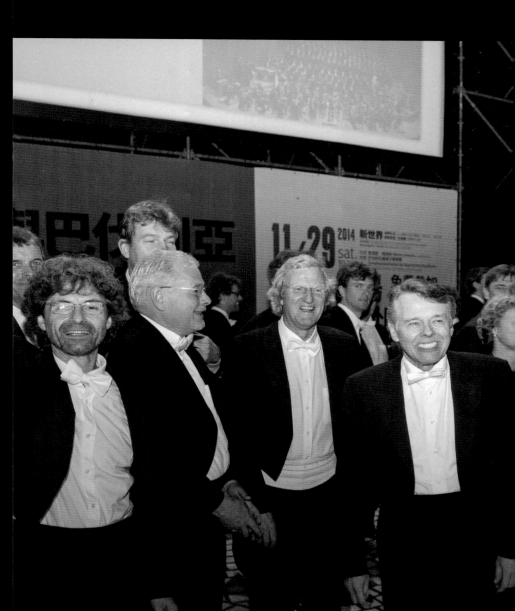

臺灣

我必須坦承：當我第一次來臺灣巡迴演出時，對這裡完全一無所知，而且我想有些樂團裡的同事們也是如此。臺北似乎只是前往許多亞洲音樂重鎮旅途之中的一個附加點。但過去幾年，數次巡迴下來，一切都已改觀。對我個人而言，到訪臺北、臺中與高雄，已經成為整趟旅程的亮點；我想這可以代表一些樂團同事們，也可以代表馬利斯‧楊頌斯的感受。

為頂尖樂團工作二十五年之久的我，曾到訪世上大部分音樂中心，以這樣的經驗為基礎——雖然聽起來似乎有點唐突，我想說的是，臺灣音樂會的觀眾是世界上最好的觀眾。

楊頌斯為何如此熱衷於來到亞洲與臺灣？原因十分簡單：基於這裡對藝術成就的尊重與熱愛——音樂會期間絕對的靜默與專注、對比隨後演出結束時的熱情與喧囂，特別是音樂會裡的年輕人！幾乎全世界的樂團都有個主要的問題：「我們要如何讓年輕人來聽音樂會？」但當我幾年前協助臺灣NSO（National Symphony Orchestra，國家交響樂團）的同僚舉辦工作坊時，他們卻問我：「我們要如何讓年長的觀眾來聽音樂會？」我的歐洲同僚們聽到我的敘述都對此感到不可置信。

我已經迫不及待想要再次前往臺灣了！

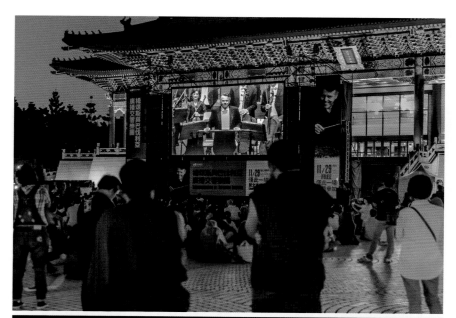

▶ 二〇一六年 BRSO 臺灣巡演時，旅德低音提琴演奏家賴怡蓉（圖中）是該團學院第一位臺灣學員。

專注

馬利斯·楊頌斯最驚人的特質之一，就是絕對的專注力。

他的周圍可能正被一團混亂肆虐——例如正在搭建舞臺，但我的經驗中，他從未被任何事物激怒。對於身為攝影師的我來說，這是個很大的優點，讓我只要具備一些靈敏度與安靜的相機，就能夠十分靠近他。

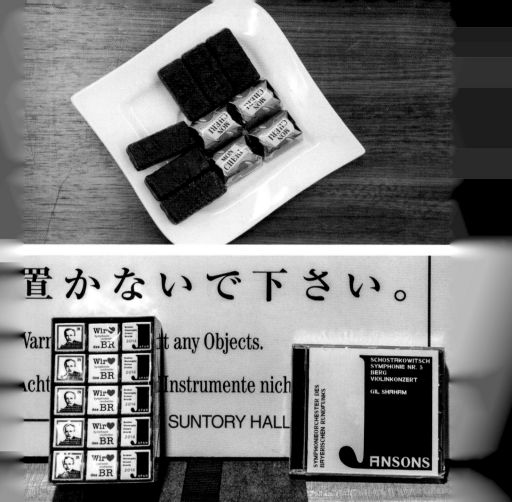

甜點

馬利斯．楊頌斯熱愛甜食。許多他的朋友與粉絲都知道這一點，因此經常送給他巧克力跟其他甜食。在日本，甚至有個粉絲總會在樂團來日本時製作特別的巧克力！

當然，楊頌斯自己是無法吃完全部的，在他的更衣室和旅館房間內總會放著一盤甜食。因此當我拜訪他時，總會被要求：「麥瑟，拿點走吧！」他對自己總是紀律嚴明，但旁人享受時，他便樂在其中。

追求完美聲響

為馬利斯・楊頌斯工作的最大榮幸之一，就是能親眼目睹他如何深刻思索、精準地實現他的音樂想像。當然，世界級的指揮會為了排練充分準備，音樂家們連在睡夢中也能聽到自己的聲音。

但是，優秀與卓越之間的不同為何？如果你體驗過在楊頌斯的彩排中，花費十分鐘與打擊樂手琢磨改善一個鐘的單一音符聲響，可能就會有個模糊的概念。

而當樂團的工作涉及舞臺音樂的時候，楊頌斯就會特別留意：例如演出史特勞斯的《阿爾卑斯交響曲》時，音樂家是在舞臺後方、前廳、還是在舞臺周圍的其他地方演奏？然後舞臺工作人員就知道他們可能要進行多次拖動作業了。

這其實有些複雜，尤其是在巡迴演出的時候，因為你對音樂廳與線路配置的理解自然是比不上對自家熟悉，而且可以彩排的時間又很短暫。接著還會嘗試不同的位置——例如音樂家與門的距離、門打開時的角度等等。當然，觀眾不會知道，為了在舞臺上演奏出《阿爾卑斯交響曲》中二十二個小節的音樂，就耗費了多少時間；觀眾們就是有特權去享受完美的聲音。

▶ 為了判斷音樂廳中的聲音，馬利斯・楊頌斯在巡迴演出時總會徘徊在觀眾席間，此時指揮棒則是交由同時在一旁指揮的第二小提琴的同僚。

▼ 在臺北的國家音樂廳彩排期間使用鐘的情形。

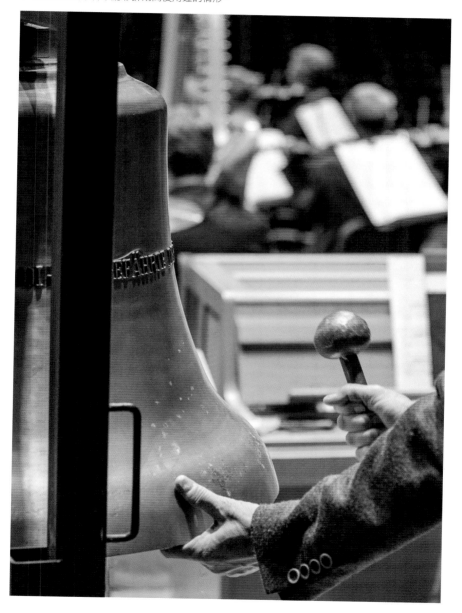

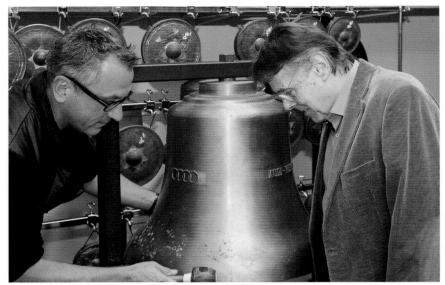

▶ 馬利斯‧楊頌斯與打擊樂家吉多‧馬格蘭德（Guido Marggrander）正
在慕尼黑愛樂的樂器倉庫挑選鐘。該樂團有一整組完整的教堂鐘，若巴
伐利亞廣播交響樂團有需要的話可以使用。

▶ 在首爾藝術中心為了《阿爾卑斯交響曲》排練。

實用主義與完美主義

楊頌斯是完美主義者嗎？

是，也不是。當然，楊頌斯一直在追求完美，即使他知道完美並不存在、或僅僅
存在於短暫的瞬間，他仍然會追求完美。因此，一場成功的音樂會能為他帶來
巨大喜悅，但為時有限。下次總能做得更好——足球迷楊頌斯的看法與足球教練
相同：結束就是另一個開始。但楊頌斯也能接受已經盡了一切人事的結果；也許
未來會有某個時機點，能有機會以不同方式進行、也許事情能做得更好。有時我
必須認同薩繆爾・貝克特（Samuel Beckett）所言：「嘗試過，失敗過，沒關
係。再嘗試，再失敗，敗得更漂亮。」

雙面楊頌斯

詹姆斯·李汶曾用兩個詞來形容指揮家的工作:「控制」與「啟發」;當然,這樣說十分簡化,卻直接觸及了此事核心。以馬利斯·楊頌斯來說,這兩點則非常明顯:一面是在彩排時,另一面則是在音樂會上。拍攝楊頌斯彩排的過程非常有趣、同時也充滿啟發性,因為我有幸透過鏡頭非常近距離地觀察他,並第一手見證到他如何與樂團交流,又如何發展音樂。但是,楊頌斯沒有太多排練時的照片可以發表在媒體與社交軟體等等。他看起來太過專注,太過嚴肅,還有些冷酷。

但是音樂會的時候！當楊頌斯登上舞臺，就彷彿變了個人。他的體型不是很高，但指揮臺上的他看起來比實際還高上二十公分。而且他的神情！他對獨奏的管樂手微笑的樣子；他在演出的最終高潮時釋放樂團能量、結束時再收回的模樣——因為音樂家們已經成為猛烈的一體；還有最後一個和弦時，他如何示意左側第一小提琴的樣子。能夠頻繁地聆聽、見到與拍攝到這些，我何其有幸。

二〇一六年臺中國家歌劇院演出實況

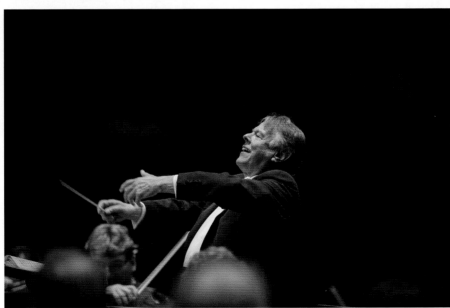

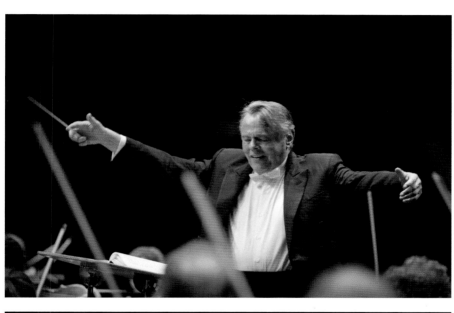
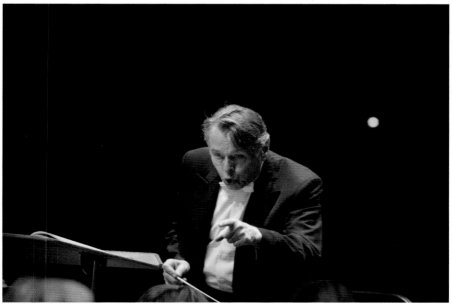

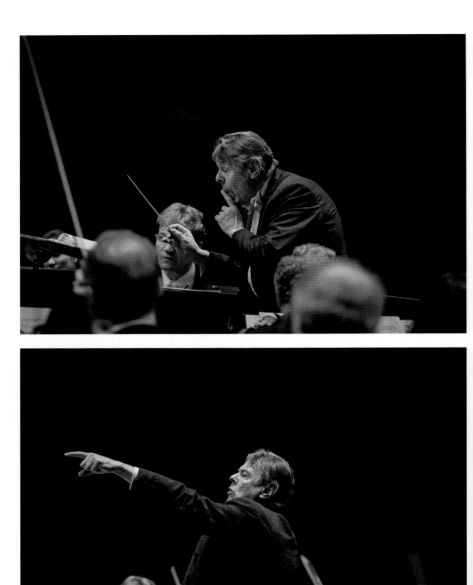

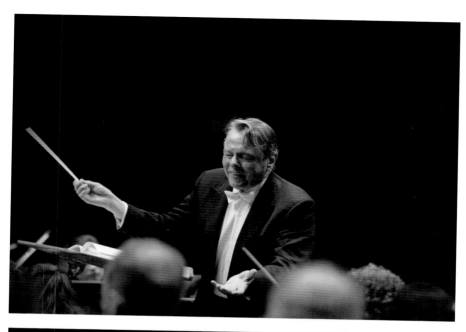
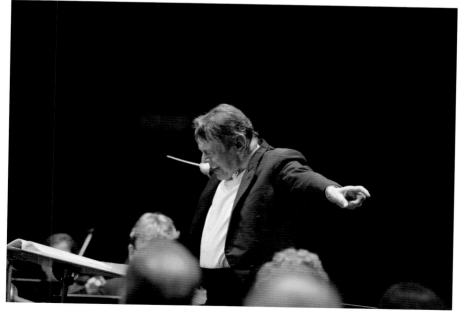

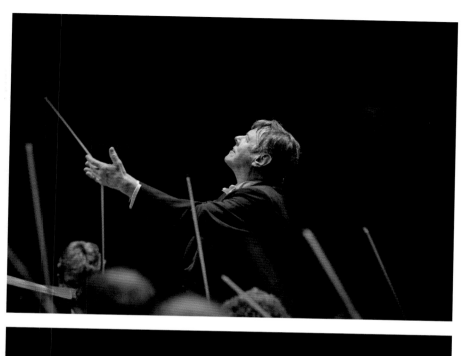
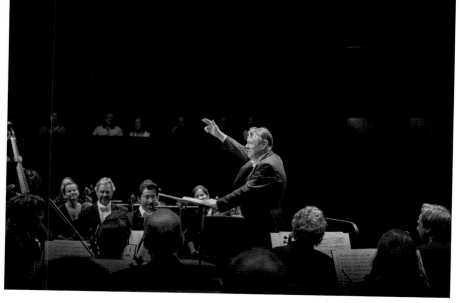

挑戰不可能

切‧格瓦拉（Che Guevara）曾有一句名言：
「讓我們面對現實，挑戰不可能。」
這聽起來或許很怪，但是在為馬利斯‧楊頌斯工作時，此語總在我心中迴盪。我從事樂團行政已經超過二十五年以上，經歷過許多事情、危機、成功與失敗。因此，我認為自己處在一個很好的位置，能夠判斷一個主意是否良好、有成功的機會或者註定會失敗。

我對此一直很有把握，直到我遇到了馬利斯‧楊頌斯。他曾經不只一次提出了在我看來絕對不切實際的願望或建議，例如：他希望能在報紙上刊登一個貼近他內心想法的專題，但我知道由於有重要的歌劇首演，報紙上已經沒有版面了。

我向他解釋，他聽完後告訴我，無論如何還是打電話給報社。這對我來說很困難，因為我「知道」沒有用；但我還是打了，而且「當然」成功了。

這樣友善但剛毅的堅持，無疑是馬利斯‧楊頌斯成功的祕訣之一。對我來說，這也是改變人生的一課──避免囿於定見、保持開放的態度，以及永不放棄。

為樂而生

Ein leidenschaftliches Leben für die Musik

目錄

前言

　　事情應該不是這樣的，我們還約好要講個長時間的電話，主要是想談論關於穆索斯基（Modest Mussorgsky）的歌劇《鮑里斯·戈東諾夫》（Boris Godunov），二〇二〇年夏天他打算在薩爾茲堡音樂節（Salzburger Festspiele）指揮這齣歌劇。終於他要這麼做了，因為對他來說，比起其他許多樂種，歌劇更為珍貴。而且，馬利斯·楊頌斯（Mariss Jansons）或許也能對於這本書提供一些細節或者修正，雖然他從未將自己視為不斷干預、審查每段引語的權威當事人。然而卻在電話之約的前幾天，二〇一九年十二月一日的夜裡，他逝世於家鄉聖彼得堡（St. Petersburg）。正因為他還有這些計劃，另外也想逐漸從指揮臺上引退，他的過世來得如此突然，這是讓音樂界陷入震驚、頓口無言的一天。

　　儘管如此，剛開始他對於這個出書計劃懷著非常存疑的對立態度。德米特里·蕭斯塔科維契（Dmitri Shostakovich）值得幫他出一本書——在我們對話的初期他就這麼說過。還有彼得·柴科夫斯基（Pyotr Ilyich Tchaikovsky）、謝爾蓋·普羅高菲夫（Sergei Prokofiev）以及理查·史特勞斯（Richard Strauss）也是，整體而言就是所有那些、他會定期將他們的樂譜放在譜架上指揮帶領團員演出的作曲家。但是樂團指揮？或者是各種類型的普通藝術家？表演者、模仿者、一首由天才人物所創造作品的實現者，這樣的人不需要傳記——楊頌斯是

這麼想、這麼說的,這樣一本關於他的書,究竟有什麼可告知那些相關者的?

人們可以將這類請求視為是奉承而覺得輕蔑,認為是諂媚而表示拒絕,或許也可以認為是源自恐懼的懷疑而想要放棄。楊頌斯對此卻是認真嚴肅看待,而且也花了很長的一段時間,他才同意出版傳記以及跟我合作。他很愛說:「我並沒有被說服。」這是所有跟他共事的人都聽過的一句話。音樂家就不用說了,不同樂團的行政工作人員、經紀人、劇院經理以及導演都聽過。這不是否定、不是肯定、不是也許,也不是「我不知道」。這個句子傳達出質疑,楊頌斯知道,這個保持懷疑的態度緘默、有趣且折磨人,卻同時也是重要、值得並有益處的,此態度是他職涯初始就在身旁的夥伴,他一直都沒有甩開它,因為他無法、也不願意。

因為這樣的一本書基本上根本不適合這位藝術家,就像這本傳記想要顯示的,楊頌斯是指揮家巨星之中極為自相矛盾的存在——一方面他有這麼如此筆直無礙的事業歷程,以讓人印象深刻的著名指揮家形象開始;繼續前進到一個較為次級的管弦樂團,這個樂團因為楊頌斯而變成一流;後來以一種漂洋過海的實驗方式繼續,最終在兩個世界級樂團的首席指揮位置獲得圓滿成功。最後,這位指揮家到達傳奇狀態,賽門·拉圖(Simon Rattle)曾經說過:他是我們之中最優秀的(順帶一提,這也不是奉承)。

另一方面,這所有的一切都在楊頌斯沒有玩弄外在形式的各種公關花樣狀況下發生;在他沒有操弄所謂的古典音樂市場

需求的狀況下發生。楊頌斯的職業生涯發展過程並沒有伴隨著喧鬧雜音，這樣的雜音在其他人那兒慈悲地掩蓋他們的不足；而且當他有時候同意並且運用這樣的策略時，換來的就會是一個讓所有參與者經常感到精疲力竭的重新調整程序（「我並沒被說服」）。

除了他的生命歷程描述以及生平不同階段的確切闡述之外，在這本書中的全面觀點也應該被當作主題。儘管如此，這些敘述與意義都遵循楊頌斯的樂團歷程，因此有時候可能會出現侷限於主題的重疊、對比以及時間上的跳躍。假如這本傳記並不總是依照時間順序，那也是因為想要透過這樣的方式，強調穩定性與交叉引用。

例如，關於楊頌斯在他的樂團首席指揮角色中的指揮家自我認知的那些問題，屬於這裡主要討論的對象；作為表演者的問題也一樣，他在所有的音樂工作以及樂團指導教育方面觀念清楚，對於同事態度以及演出實務的其他方向保持開放態度。

此外，本書也要談論楊頌斯作為一位藝術家對於自我的認識。這位藝術家對於準備工作與分析簡直非常著迷，他的工作態度也影響了樂團：儘管楊頌斯在偉大、不可侵犯以及君主般充滿威嚴的音樂大師時代被社會化，他卻從未只為了貫徹自己的意志，而仰仗他的權威領導者工具。爭論就已經足以表現他在工作上所立下的生命榜樣，同時卻也損害了他的健康，在此還顯現了一個他生涯上的矛盾：他的生涯紮根於指揮主宰的時代，並且在指揮成為同類之首的時代得以實現，即使鶴立雞群——現在卻成為自信音樂家的夥伴，這是一個楊頌斯要去適

應的變化，這個變化同時也改變了他。

　　楊頌斯為了他的工作而完全消耗殆盡，這也讓他成為被所有人所尊敬、崇拜以及愛戴的藝術家。也有人們充滿懷疑地站在他的對立面，其中也不乏音樂家。但是楊頌斯從未與開放且無法排除的否定交鋒，如同這本書想要表現的：他在全世界的音樂界中是個特例，因為他表現得全然經得住攻擊，而且有時候也遙不可及。楊頌斯擁有很明顯的個性特質，卻毫無習氣。這些不只在他作為演出者的角色，同時也在他作為熱心、無法動搖以及固執的文化政治家時顯現出來。不管是在匹茲堡（Pittsburgh），他爭取樂團的留存時；或者是在慕尼黑（München），他促使新音樂廳得以成功建造，這是馬利斯・楊頌斯從一開始就義無反顧地確認要達成的計劃（這跟許多參與者以及並肩作戰者相反）。或許這也因此成為他最重要的終生志業，即使他從未能踏上這座音樂廳的指揮臺。

第1章

第二次的誕生

　　就只有四個小節，就在這個著名的動機頭一次在音樂廳中精雕細琢地奏出之後不久，因為不像他自己所想像的那麼順利，這位穿著深色套頭毛衣、頭髮稍微往上梳高的年輕人，乾脆就在大家面前唱起這個樂段：「嗒、嗒、嗒、嗒——滴、滴、滴、滴——嗒、嗒、嗒、嗒——。」彷彿音樂家們不知道這段樂曲一樣；直到樂團全體合奏爆發之前，這個動機經由小提琴游移至鋼琴，之後由中提琴接手。樂團成員曾經在許多指揮家的帶領下演奏這些小節，可想而知，他們現任的音樂總監洛林·馬捷爾（Lorin Maazel）也曾這麼做過。他們曾在數不清的錄音中聽過這些小節，多半也都在求學時期曾經反覆練習。而現在，這位臉上表情嚴肅的二十八歲青年站在那裡，對於這首膾炙人口的樂曲確實地針對基本功作要求。

　　「這是最重要的。」他強調：「假如這三拍一起的話，一切都很妥當，請保持所有的節奏都一致，不要有一拍過快，請您們互相傾聽彼此。」馬利斯·楊頌斯對著當時的柏林廣播交響樂團（Radio-Symphonie-Orchester Berlin），也就是今天的柏林德意志交響樂團（Deutsches Symphonie-Orchester Berlin），解釋貝多芬（Ludwig van Beethoven）第五號交響

曲的開頭。還有，他對部份資深團員要求準確度：「請再來一次。」他的目光隔著樂團，望向斜對角上方，然後表情堅定地再一次演奏出短暫、幾乎沒有起奏的開端：「嗒、嗒、嗒、嗒──。」

　　就算名聲或許還無法完全跟得上同一座城市中的愛樂管弦樂團，輔導一個已經佔有一席之地的樂團有必要嗎？楊頌斯可以這麼做，甚至被期待這麼做。一九七一年九月，楊頌斯參加國際卡拉揚指揮大賽（International Herbert von Karajan Conducting Competition），這位古典音樂界的巨擘已經關注他很久了，如今楊頌斯在柏林應該滿足大家對他寄予的厚望。比賽總共安排了五輪，部分曲目難度特別高。比賽的前面幾輪，後來的柏林交響樂團（Berliner Symphoniker）也投入參與。評審席中坐著知名人士，例如英國人華特‧李格（Walter Legge），他是 EMI 唱片公司深具影響力的製作人以及倫敦（London）的愛樂管弦樂團（Philharmonia Orchestra）的創立者；或者來自奧地利的漢斯‧史瓦洛夫斯基（Hans Swarowsky），是那個時代最重要的指揮家導師之一。史瓦洛夫斯基在考試記錄中，對於楊頌斯以及他對於莫札特（Wolfgang Amadeus Mozart）、貝多芬以及史特拉汶斯基（Igor Stravinsky）的詮釋如此寫道：「《朱彼特交響曲》（Jupiter）不錯，三連音的某些部份流暢且分明，《英雄交響曲》（Sinfonia Eroica）非常好；《春之祭》（The Rite of Spring）非常好；巴爾托克（Béla Bartók）特別好。」他的總評：「與生俱來的音樂家。」

第一輪比賽中的其中一場，楊頌斯提議了選自拉威爾（Maurice Ravel）《達夫尼與克羅埃》（Daphnis et Chloé）芭蕾舞曲中的片段，雖然他對此也有所疑慮：如此棘手的樂曲比較不適合這個時候，所以有人推薦貝多芬的第五號交響曲；作為妥協，楊頌斯可以在大賽的閉幕音樂會指揮拉威爾的這首作品。一九七一年秋天的影片拍攝中，不只顯現了彩排時、還有音樂會上的楊頌斯。他以極度的明朗與最強的專注力，成功掌握了貝多芬這首作品從第三樂章至第四樂章難以處理的過渡。片中一再出現他駕馭樂團的眼神，不光只是打拍子、對於兩個樂章明顯的敏銳度、以及對於樂團的持續調整。

　　閉幕音樂會時就是《達夫尼與克羅埃》這首曲子。「我當時非常緊張，」馬利斯・楊頌斯後來回憶說：「卡拉揚（Herbert von Karajan）就坐在音樂廳裡，我對於自己當天指揮的音樂表現並不滿意，我想要在這個作品中表達的東西，並沒能夠做到。」

　　楊頌斯這樣的表現並沒有充分發揮他的實力。波蘭—以色列指揮家加布里耶・齊穆拉（Gabriel Chmura）贏得首獎，第二名則是由楊頌斯跟波蘭來的安東尼・維特（Antoni Wit）一起共享，第三名是由保加利亞人艾米爾・查卡洛夫（Emil Tchakarov）所奪得。然而，真正被許多大賽觀眾以及媒體所重視的結果卻是楊頌斯。他接受許多訪問、獲得善意的評論、給人最成熟的印象，再三有人稱說：「那個俄羅斯人楊頌斯，就算在音樂會中同時演出貝多芬第五號交響曲與《達夫尼與克羅埃》，也能出色過關。」一個電視報導強調：「這

是一位懂得總譜以及指揮藝術的年輕高手。」

　　柏林的觀眾以他們自己的方式作出反應，一位聽眾對著攝影機說：「那個俄羅斯人很了不起。」頒獎典禮時，卡拉揚再次站上指揮臺，以守護者的表情，按了按他學生的肩膀。人們看得出誰才是他真正的心頭好；而且對於有希望成功的人來說，比起一枚銀牌，身體語言更能說明一切，這等於是第二次的誕生：「我不再是阿爾維茲・楊頌斯（Arvīds Jansons）的兒子。」他後來說：「我就是楊頌斯。」

　　楊頌斯第一次的誕生發生於二十八年以前，一九四三年拉脫維亞（Latvia）的冬天。可以確定的是當時沒有完善的照料以及相應的醫療設備，而是籠罩在死亡的危險之中。伊蕾達・楊頌斯（Iraida Jansons）出身於一個猶太家庭，因為里加（Riga）被德國人所佔領，而將自己藏匿在這個城市。她的兄弟與父親已被納粹親衛隊所殺害，她害怕自己也會被逮捕、被驅逐出境。

　　在一九四三年一月十四日那天，她在這個幾乎已經不存在的國家生下了她的馬利斯・楊頌斯。拉脫維亞自從一九四一年開始就被德國所佔領，這個國家卻在德國納粹國防軍進駐之前，已經因為蘇維埃占領軍而受盡精神創傷達一年之久。數以千計的拉脫維亞人被帶往西伯利亞（Siberia），遭受恐怖統治，德國人被許多人視為救星而受到歡迎。有些人認為他們是較為輕微的禍害，另外一些人則視他們為希望；來自西邊的侵略者也可能仰賴賣國賊的協助。

　　不管是從外面傳入，還是在潛意識中已經存在很久，災難

性的反猶太主義開始繁盛起來，這對於猶大居民等同是判了死刑。直到一九四一年晚秋，猶太教徒幾乎被滅絕，將近三萬猶太人在倫布拉（Rumbula）森林大屠殺中被殺害。就在這不久之前，里加才出現了強行規劃的猶太人區——所謂的「莫斯科城郊」（Maskavas Forštate），塞滿了成千的猶太人。因為從西歐被驅逐出境的猶太人也必須被安置在這裡，所以居住條件急遽惡化。

共同生活變得讓人不堪忍受，於是許多人就從城市被運送到拉脫維亞的森林中處死。一九四三年六月，就在馬利斯·楊頌斯出生幾個月之後，納粹親衛隊全國領袖海因里希·希姆萊（Heinrich Himmler）下令，在拉脫維亞也應該要建造集中營。里加的猶太人區逐步被解散，只有一小部份的拉脫維亞猶太人可以逃脫這可怕的命運；他們被藏匿、被包容、被仁慈的同胞援助，伊蕾達·楊頌斯與她唯一的孩子馬利斯就屬於這群人之中。

當時這位受迫害的女性嫁給了指揮家阿爾維茲·楊頌斯，這是一個音樂家聯姻：他是在指揮臺上受人尊敬的指揮，在那之前是歌劇院樂團的小提琴手；而她則是次女高音。戰爭終於結束，精神上的恐懼卻仍遲遲尚未獲得緩解，兩個人都受他們家鄉里加的歌劇院聘用。這對夫婦沒有能力、也不想僱用保姆，頂多只是請了清潔婦幫他們的公寓維持整潔，所以他們幾乎天天帶著小馬利斯到劇院去上班；這似乎沒有太困擾他，小馬利斯探索舞臺跟更衣間後面的那些神秘通道，總是被唱著歌、跳著舞以及拉著樂器的人們所圍繞。

這個家庭或許已經克服德國佔領的恐懼，卻必須在蘇維埃體系下過生活，並且飽受威脅，馬利斯在四歲時就已經經歷了這樣的情況。一位蘇聯情報局軍官突然出現帶走他的阿姨，「為什麼？」這個小男孩問，那位穿著制服的軍人回答：「我們要去散散步，然後她就會回來。」阿姨卻是被流放到了西伯利亞。

　　因此歌劇院更加是一處庇護之所，也是現實生活的逃避。馬利斯在這裡吸收了演出的作品，剛開始是不自覺，後來卻是有著越來越強烈的魔力。倘若有排練柴科夫斯基（Pyotr Ilyich Tchaikovsky）的《天鵝湖》（Swan Lake）或者路德維希·明庫斯（Ludwig Minkus）的音樂創作《唐吉軻德》（Don Quixote）這兩齣芭蕾舞劇，馬利斯這位觀眾之後就會在父母家裡的廚房表演給清潔阿姨看；這位唯一的觀眾不會總是歡呼叫好，因為鍋碗瓢盆會掉落滿地、盤子也會被打破。雖然對他而言要辨認虛構與真實不太容易，馬利斯很快地也被允許觀看正式演出。某個傍晚，這位五歲的小男孩又再次坐在管弦樂團所在的樂池右上方的包廂，如同經常發生的一樣，他的母親站在舞臺上，這次是扮演卡門（Carmen）。就像劇情所預定的一樣，最後一幕時，男高音撲到她身上，這是男主角唐·荷塞（Don José）最終因為嫉妒發作突襲而造成致命的結局。「請不要碰我媽媽！」突然從包廂發出尖叫聲，阿爾維茲·楊頌斯便將他兒子帶離現場。

　　也是因為父親工作非常忙碌，母子之間發展出特別親密的關係。在這個家庭中，幾乎不談論猶太民族的壓迫與滅絕；即使後來反猶太主義在蘇聯潛滋暗長地蔓延，也一直都只在某些

時候才會明顯暴露出來。伊蕾達‧楊頌斯教導年幼的馬利斯所有這些移情、人道準則以及宗教原則，還有嚴格的禮儀，並且以身作則，這些在當時的拉脫維亞以及楊頌斯家庭的社會階層是很普遍的。

到了學校，這個小孩繼續接受這樣的教育。「我們在學校對於人與人之間相處之道有關的事，有著鋼鐵般的紀律。」楊頌斯回憶說：「假如老師問某人問題的話，他必須要起立。除此之外，我們這些男孩們總是要鞠躬，女孩們則要行屈膝禮。不管成績多差，也都必須為老師打了成績表示謝意。」終其一生，楊頌斯受此特色的影響，不太能接受反權威教育（這會讓我們更可能成為野蠻人）：「我可能很老派，但是這卻是跟彼此、跟社會關係、跟人們如何能夠以及應該參與群體生活有關。」然而楊頌斯家中卻沒有彌漫著嚴格的氣氛，兒子從來沒有聽過媽媽只是簡單地講一句「你必須！」。「她跟我解釋所有的事情，讓我可以了解一切。她用愛傳達所有的事給我。」

楊頌斯非常崇拜父親，對他可以領導一個大型樂團的職業也是深深著迷。在歌劇院，馬利斯雖然開心地觀察舞臺上所發生的事，然而他的眼光卻在這些年越來越常移轉到指揮臺上，在家裡也可察覺這件事。馬利斯在家裡喜歡穿著襯衫與乾淨的褲子，站在桌子前面；在他面前的桌子上有一本書以及散佈桌面的木塊——也就是他的「音樂家」與「總譜」，三歲時他就已經開始這樣模仿與重複演奏。有照片記錄下這個情景：馬利斯一頭蓬鬆亂髮，右手拿著指揮棒。後來他會寫字後，知道更多作曲家們、他們的作品以及他們的歷史時，他甚至為想像中

的樂季會員撰寫節目手冊。「在我的幻想中，當時就已經確定，我是樂團指揮。」他很久後曾說：「我當時沉浸在這個世界裡，也抱著這個想法生活。」

他的父母剛開始覺得有趣地回應著，卻很快就意識到，這樣的熱情不僅只是一個短暫的過渡時期：他們的兒子是認真的。他們從未在這麼早的時間點強迫孩子接近音樂，馬利斯卻很自然且理所當然地熟悉這個世界；這樣的發展更是因此無法逆轉，因為這是透過感知、自己的意願以及遊戲的方式開始的。楊頌斯回顧時這麼說：「就像彷彿在那裡有一道陽光指引著我：看，就往這條路走吧！」

六歲時，父親送給馬利斯一把小提琴。阿爾維茲．楊頌斯認為這是適合他兒子的樂器，而且還親自幫他上課。這小孩進步神速，從剛開始的咿嗚擦弦，很快就變成可以接受的動人聲音。然而，持續的練習以及對於音色的要求，甚至讓這位天賦異稟的孩子覺得疲倦、令馬利斯失去了興趣。這也是因為他對另外一件事亦非常狂熱：他不是在父母公寓的音樂房間，而是到後院做這件事——⋯⋯

馬利斯幾乎每天都會跟他的朋友碰面踢足球，有幾次窗戶玻璃破損，一些居民相當憤怒，這些年幼的球員只有暫時會對此覺得困擾。有時候，一位住在毗鄰其中某間房子的少女會一起踢球，她的父親是「道加瓦」（Daugava）足球隊有名的教練，小男孩們詢問她是否可以探探她父親的口風，他們正非常需要一些小伎倆跟小花招。這位教練被說服，並且對八歲的馬利斯的天份驚歎不已。

馬利斯在這期間已經形同放棄小提琴了，他自己這麼想：把足球員當作生涯目標應該也不差。有一天，教練拜訪楊頌斯夫婦，他很起勁地談起，他們的兒子可以成為一個非常優秀的球員，是否願意送他去運動學校就讀？楊頌斯的父母感到震驚，而父親表明的態度決定了一切，並對著教練說：「休想！他要成為音樂家。」

這對楊頌斯是個打擊，不過沒有持續太久。事後，他並不認為雙親的決定是錯誤的：「沒有人強迫我選擇音樂。」那「特別的氣氛」、不斷出現的作曲家以及他們的作品並沒有給他壓力，所有這些都是渾然天成。也因此這樣的認知很快就在腦海中趨於成熟：假如他之後也想要在音樂的世界裡悠游自在，那麼只能建立在一個淵博訓練的基礎上。

馬利斯・楊頌斯反正已經掌握了首先相應需要的知識，他定期會聽的作品之一就是那首以「嗒、嗒、嗒、嗒──」開始，他後來唱給柏林廣播交響樂團聽的那首作品。孩提時期，貝多芬的第五號交響曲就已經令他神往，一直到有一天，在廚房桌子旁臨時湊成的指揮早成為過去式──馬利斯可以自己看貝多芬第六十七號作品的總譜，他的父母都必須一再幫他們的孩子將唱片放上唱盤播放。他學習跟著音樂一起讀譜、辨認樂器、跟隨音樂的發展，這位被吸引的少年越來越清楚，從喇叭播放出來的聲響背後隱藏著些什麼。還有：這首交響曲不只是他熱愛的作品，也變成了良藥：「每次只要我生病必須待在家裡，我就會請求我的母親，拿第五號交響曲的總譜給我，然後她會將唱片放上唱盤，我便會沉浸在自己的世界裡。」

第2章

父親形象

　　沒有人知道這件事。有個人在擔任很長一段時間、同時不討喜的助理指揮的角色之後，在跟父親的戰鬥以及重複的侮辱之後，正式作為指揮的首次登臺演出——並非在大都會的市中心，而是在一座鄰近城市；不是跟重量級的交響樂團或者歌劇院合作，而是小歌劇院，演出節目表上則是卡爾・米爾洛克（Carl Millöcker）的輕歌劇《加斯帕羅內》（Gasparone）；而為了不要讓父親與兒子受到姓氏困擾，這所有一切都以藝名進行。所以一九五五年二月「卡爾・凱勒」（Karl Keller）站上一家餐館的指揮臺，這間餐館作為波茨坦（Potsdam）漢斯・奧圖劇院（Hans Otto Theater）的取代演出場所。這些與卡爾——後來的卡洛斯・克萊伯（Carlos Kleiber），也就是令人非常尊敬的艾利希・克萊伯（Erich Kleiber）的後裔——有關的這件事，只有知情人士知道。

　　一段複雜並且搞砸的父子關係在此或許結了稀有的果實。在二十世紀，沒有其他懷著自己的音樂理想以及不凡天賦的指揮家後代，要經歷承受如此沉重的發展。只要提到另一個指揮世家事件，艾利希・克萊伯與卡洛斯・克萊伯的例子幾乎就會自動地浮出眼前。在馬利斯・楊頌斯的生命中，也有一個

強勢、著名且鮮明的父親形象，這是一個就算他沒有走上藝術家的道路，也受他尊敬、讓他讚歎以及為其奉獻的榜樣，跟克萊伯父子之間有著明顯且決定性的不同。

　　阿爾維茲‧楊頌斯於一九一四年十月十日出生於拉脫維亞的港口城市利耶帕亞（Liepāja），這座城市當時還屬於俄羅斯帝國。他有三個姐妹以及一位兄弟，而且是到目前為止，這個家族中唯一的音樂家。自一九二九年至一九三五年，他在市立音樂學院攻讀小提琴，也是為了能夠在經濟上支持家庭。五年後，阿爾維茲‧楊頌斯已經是里加歌劇院管弦樂團的第二小提琴成員，有一次他也在艾利希‧克萊伯指揮下演出；同時，他也另外跟著必須從德國移居國外的雷歐‧布勒希（Leo Blech）研讀作曲與指揮。

　　二次世界大戰時，有超過百分之四十的拉脫維亞藝術家必須離開自己的國家，因此為了讓劇院生態可以運作如常，迫切地需要指揮家。三十歲的阿爾維茲‧楊頌斯獲得屬於他的機會，他終於可以站上指揮臺；剛開始主要是指揮芭蕾舞劇，後來才加入歌劇。有別於今天的劇院系統，當時藝術界的美中不足並非是芭蕾舞劇指揮較不被重視，而是音樂總監幾乎對芭蕾舞劇首演不感興趣。

　　在那個時期，里加歌劇院每個演出季節會推出五場新製作，不是三場歌劇與兩場芭蕾舞劇，就是反過來。芭蕾舞劇這個表演類型很受佔領政權的蘇維埃士兵與其他公民喜愛，不只是因為比起以拉脫維語演出的歌劇、芭蕾舞劇，較沒有理解上的困難，也是因為拉脫維亞上流階級傳統上就喜歡芭蕾舞劇，

阿爾維茲‧楊頌斯於是迅速成名。

　　他被指定演出幾乎所有的芭蕾舞劇首演，但是同時也接下歌劇演出，大部份是首席指揮的劇碼。一九四五年，在他的行事曆上可以發現《托斯卡》（Tosca）、《奧泰羅》（Otello）、《茶花女》（La Traviata）、《黑桃皇后》（Pique Dame）、《卡門》（Carmen）；更重要的卻是芭蕾舞劇《唐吉訶德》、《萊瑪》（Laima）、《睡美人》（Dornröschen）、《紅罌粟》（The Red Poppy）以及《玫瑰花魂》（Le Spectre de la rose）。多虧一九二〇年的一條法律，國家歌劇院享有一個特別的地位：國家的預算受到保障，公家支援資助歌劇與芭蕾舞劇作為國家文化的一部份，更多的是：作為國家認同的一部份。

　　就此而言，楊頌斯這個家庭不只是因為父親的職業而享有特權，也是因為他們在國家的眼中，一起參與了國家自我認同的保存與後續發展。他們因此與當時波羅的海三國只知道農業或者工業產品的社會真實狀況脫節，這樣的地位並沒有伴隨著政治的壓制一起發生。阿爾維茲‧楊頌斯在蘇聯帝國中避免了政黨黨員身份，與此有關的公開以及官方表述對他來說完全陌生，而在四〇年代的後半段直到史達林（Joseph Stalin）去世前的政治脅迫越發嚴重——對劇院界意謂著一段非常艱困的時間。

　　在他們的對話中，雙親不讓他們唯一的孩子受這種話題的困擾，他們寧可談論歐洲舞臺所經歷的魔幻力量與虛構世界，可以視為對於現實的逃避。「整體來看，我有一個愉快的童年。」馬利斯‧楊頌斯證實。父母避免過於寵溺兒子，並且避

免利用自己的地位。「假如所有的事情都過於順利成功——父母讓所有一切都變得可能，我認為這樣是危險的。」有一次，兒子無論如何想要一臺玩具車，這個希望卻被拒絕，楊頌斯回憶說：「我相當難過，卻也被教育：生命不是如此快活與簡單，像它有時對我們所顯示的這樣。」

在風格上，阿爾維茲‧楊頌斯不是在作品中情感迷失的指揮家，也不會表現出特別的虛榮心。這個概念可能有點陳腐，他卻是音樂僕人的最佳代言人。直到今天還有紀錄可以證明：影片顯示出他絕對清晰、技巧熟練取向然而卻從不過於冷靜的手勢信號表達，這也反映在作品詮釋：例如柴科夫斯基《天鵝湖》的演出是如此清楚明確以及缺乏熱情，卻同時保持非常靈活的速度。阿爾維茲‧楊頌斯避免冗長、模糊以及平淡乏味，非常注意細節、新鮮、帶有許多活力與攻擊效果所指揮的白遼士（Hector Berlioz）《幻想交響曲》（Symphonie fantastique），是對此最好的說明。

一段莫札特《安魂曲》（Requiem）的錄音形成了一個近乎奇異稀有的特例。其速度甚至比塞爾吉烏‧傑利畢達克（Sergiu Celibidache）所指揮的版本更加緩慢、更加極端。〈悲慘之日〉（Lacrimosa）❶可能是演出歷史中最慢的版本，突然停頓、停止中斷，儘管如此，這獨特的魔力也訴說了許多詮釋者對於內容的反思以及宗教虔誠。即使在速度放慢的時刻，阿爾維茲‧楊頌斯如何讓情感緊繃、控制它的堆疊攀升以及注意如歌的旋律性，這些透露了一些他技巧上的純熟穩健。

一九四七年至一九五二年之間，阿爾維茲‧楊頌斯是拉

脫維亞廣播交響樂團（Latvian Radio Orchestra）固定合作的客席指揮，一直到他在大戰後贏得第一次列寧格勒指揮大賽。他獲得了當時已經充滿傳奇性的列寧格勒樂團提供的職位，成為葉夫根尼‧穆拉汶斯基（Yevgeny Mravinsky）的助理指揮。阿爾維茲‧楊頌斯並沒有猶豫太久，就接受了這個職位，更換至列寧格勒。剛開始他是位列庫爾特‧桑德林（Kurt Sanderling）之後的第二助理位置，後來桑德林去了東德，阿爾維茲‧楊頌斯就晉升遞補其職位。

阿爾維茲‧楊頌斯把妻子跟小孩留在里加，四年之後這個家庭才在俄羅斯的大都會再度團聚。在作出這個決定之前，夫妻兩人之間應該進行過很多的對話，然而可以確定的是，阿爾維茲‧楊頌斯的人生座右銘也扮演一個重要的角色；對此他也曾跟兒子談過，而馬利斯‧楊頌斯之後將這當成自己的信條，即使他無法總是依此行事：「我經常問我爸爸：要如何決定自己的生命？他總是會說：重要的是你要問問你的心，它會給你正確的答案。就在提出這個問題之後的第一時間，你就已經獲得答案，你必須傾聽它；晚了一秒鐘，就可能會太遲，因為你的頭腦已經啟動。」

在列寧格勒，阿爾維茲‧楊頌斯在充滿傳奇性的愛樂管弦樂團旁擁有一間小公寓，妻子與小孩有時會來探望他，他們必須適應這擁擠的空間。這個如此困擾此家庭的突然改變有許多原因：其中一個原因是，阿爾維茲‧楊頌斯知道在波羅的海的另一端，等待他的是高出許多的音樂水準，以及與其相應的機會；另一個原因是跟里加的首席指揮雷歐尼茲‧維格納斯

（Leonīds Vīgners）有著人際氛圍上的問題，阿爾維茲·楊頌斯深知自己在那裡無法繼續發展。他的辭職造成了負面的後果：幾個月後，伊蕾達·楊頌斯失去了在歌劇院的工作，對於妻子與孩子來說，開始了一段艱困的過渡時期。「許多拉脫維亞人當時嫉妒我父親。」馬利斯·楊頌斯說：「他們對他的離開覺得生氣，但是當他成名時，突然所有人都為他感到驕傲。」

　　即使發生了這一切，父親這個榜樣的新職位仍讓兒子神往：九歲時，他就熟記列寧格勒愛樂（Leningrad Philharmonic Orchestra）兩百二十位成員的姓氏，即使他到這個時間點一次也沒去過涅瓦河（Neva）畔的這個城市。一九五六年，阿爾維茲·楊頌斯終於將他的小家庭接到他身邊，表面看起來，這是一個大團圓、是家庭關係的確定澄清；但對於兒子而言卻是一場災難，或許是馬利斯·楊頌斯生命中影響最為重大的一個階段。

　　楊頌斯不只必須與他不管是音樂圈或運動掛的朋友分開，加上這小孩一句俄文也不會說，所以剛開始完全被孤立。父母幫他請了一位私人教師，因為由父親格外督促、以及擔心讓父親失望，馬利斯開始了一場極力追趕。這位十三歲的孩子，並沒有變成膽怯靦腆的青春期青少年，而是成為一位工作狂；他以近乎狂熱的強度密集學習俄文，就這樣在學校能通過考試。而且，他也在列寧格勒遇到了另一個人，這個人在所有方面為他做出了榜樣，也在藝術方面成為第二個父親形象：葉夫根尼·穆拉汶斯基。

　　葉夫根尼·穆拉汶斯基於一九〇三年五月二十二日在聖

彼得堡來到這個世界，他與阿爾維茲‧楊頌斯是如此迥異。他極度自信、具有貴族氣息讓人無法親近、不講情面、令人敬畏，同時也引起恐懼。穆拉汶斯基是一位獨裁的樂團教育者，某種阿圖羅‧托斯卡尼尼（Arturo Toscanini）或者喬治‧塞爾（George Szell）的蘇聯版本。在他於一九三六年參加一場指揮大賽之後，他接掌列寧格勒愛樂管弦樂團，並將其形塑為具有世界性競爭力的頂尖樂團；一九八二年他才從這個職位退休，直到一九八八年過世為止都一直與樂團保持緊密關係。在這段過長的首席指揮時期，他指揮了蕭斯塔科維契的七首交響曲首演，並且是蕭氏第八首交響曲所奉獻的對象，在一場關於蕭斯塔科維契第十三號交響曲的爭吵之後，這段友好關係就此決裂。在政治上，他的表現較不引人注意，卻類似蘇維埃的音樂沙皇一樣。

穆拉汶斯基的內在本質反映在他的詮釋。不管是柴科夫斯基，還是其他俄羅斯作曲家的作品，穆拉汶斯基都是一位打破陳腔濫調的詮釋者。風格清晰、直白的戲劇性、近乎極端的選擇性以及結晶般的光輝皆為獨一無二。在他實事求是的冷靜火焰中，非俄系作曲家也閃閃發光。錄影顯示，穆拉汶斯基比起激勵團員熱情，更寧願不斷重複排練作品。當然，在團員與指揮兩方皆如此扎實的可靠演出，必有前提：即使是經常演出的曲碼再度演出，穆拉汶斯基也會再次地專注於總譜，要求樂團不斷進行排練。馬利斯‧楊頌斯在後來也是這麼做，他總是難以滿足於僅只一次的成功。在西歐，穆拉汶斯基以他的成就受到重要的同業所欽佩，根據一椿軼聞，卡拉揚有一次錄製柴科

夫斯基的第五號交響曲，在錄音結束之後聽了穆拉汶斯基指揮的版本，便下令銷毀剛錄製好的磁帶。

在馬利斯・楊頌斯的性格刻劃中，穆拉汶斯基是「一位鋼鐵般的人物，內心卻是充滿愛與感情」。有一次，楊頌斯在列寧格勒觀察到一個獨特的景象：鋼琴家史維亞托斯拉夫・李希特（Sviatoslav Richter）、小提琴家大衛・歐伊斯特拉赫（David Oistrakh）以及大提琴家斯維亞托斯拉夫・克努雪維茲基（Svyatoslav Knushevitsky）在音樂會開演前站在一起，談笑風生地聊著天，然後穆拉汶斯基從旁邊走過。「他什麼都沒做，他什麼都沒說，他只有路過。而這三位天才──三位藝術家傳奇人物，突然一陣緘默，彷彿被催眠一般站在那裡。那就是魔力，是他堅強意志的光芒。卡拉揚也是這樣，他不會說太多話。」

楊頌斯從穆拉汶斯基身上學到了極端的排練經濟學。從一開始，這位蘇俄指揮大師就以從精確到一絲不苟、預先構置的音樂概念來面對他的樂團，尤其把較多的心力放在互相配合以及節拍的框架上。跟有些其他的指揮界同僚一樣，他將這些概念付諸實現的時候並非信任團員、讓自己退居後位，而是給予他們演奏技巧的指示。這是當時讓楊頌斯相當欽佩與受影響的時刻。楊頌斯同時也了解父親讓他用樂器受音樂訓練的建議有多麼重要，這樣他就不會只使用理論與概念來指示樂團演奏者排練他的詮釋。

在如此不同的兩位指揮家：穆拉汶斯基以及阿爾維茲・楊頌斯的光芒中，楊頌斯體驗了他的音樂社會化。對於阿爾維

茲‧楊頌斯而言，穆拉汶斯基也發展出了控制性人格，作為助理他同時要看其臉色，這之間的關係因而變得更加複雜。這個小家庭的生活於是被影響，以某種方式也由一位各方面讓人敬畏的「父親」所決定，穆拉汶斯基認為溝通是單向的，伊蕾達與阿爾維茲‧楊頌斯也都必須與此妥協。不僅阿爾維茲‧楊頌斯，而且穆拉汶斯基也都看出並且支持這位後輩音樂家的天賦，而且並不阻擋他的去向。這大概是楊頌斯跟卡洛斯‧克萊伯之間最關鍵性、造就個別性格的不同之處。

如同克萊伯的朋友米夏爾‧紀倫（Michael Gielen）的回憶描述，卡洛斯告訴艾希利‧克萊伯他想成為指揮家的願望時被父親回應：「一個克萊伯就夠了！」兒子甚至被驅使往自然科學方向發展，並且必須研讀化學，但他後來中斷學業。而後來，當父親終於接受卡洛斯的職業目標之後，他經常顯示一種出奇可疑的不感興趣，尤其是對於指揮的理論基礎。克萊伯的傳記作家亞歷山大‧魏爾納（Alexander Werner）對此寫道：「他承受壓力，也將自己置於極端的壓力之中，然而這在自己能力所有肯定上，會引起自我懷疑與害怕而出現失誤。」還有：「假如結果不是如他所預期的話，他的身心都會因此備受折磨。」

馬利斯‧楊頌斯免於遭受這種極端的情況，也免於遭受對於自己的人生道路全然、幾乎病態的懷疑。這也是因為父親跟母親始終與他非常親近，能夠產生具有同理心的交流。這跟艾利希‧克萊伯大相徑庭——他經常好幾個月巡迴演出，對他的家庭遙不可及。此外，艾利希‧克萊伯已經早就發展為音樂

界的全球型演奏家，讓事業飛黃騰達的策略，將他推向古典音樂圈混亂中的多事之地；相反地，阿爾維茲·楊頌斯的光芒比較不那麼耀眼，雖然他在國外指揮過幾次列寧格勒愛樂管弦樂團，獲得在日本以及澳洲的工作，一九六五年起成為英國哈雷管弦樂團（Hallé Orchestra）的常任客座指揮。當卡洛斯·克萊伯因為跟父親的爭論、也同時自願承擔的強迫劃清界限，造成長年心理創傷的同時，基本上只有從拉脫維亞搬遷到俄羅斯這件事，對馬利斯·楊頌斯造成影響深刻的後果。

必須馬上適應新狀況的這種感覺，或許也是不可以讓父親失望，以及順便儘快、並且令人信服地達到目標的要求，決定了這個青少年的生活，也奠定了他後來職業道德的基石。「我變成了有著不可思議責任感的傑出工作者，我不想比別人差，有時候我在音樂學校練習了八小時，回到家還有其他科目的私人教師等著我，有時我工作到深夜。」

就算如此，這對父母並非以處罰規定促使他們唯一的孩子這麼做，他們更多時候是仁慈地支持他。在一種完全不受家庭根源影響的極端狀態中，形成馬利斯·楊頌斯的主要個性特徵，這在他生涯後期相當明顯。他並不因為他的父親受苦，而比較是因為他自己在這樣的狀態中所要承擔的重擔。跟德國指揮父子檔的對比，讓他意識到，這是越發重要的不同。「我雖然跟卡洛斯·克萊伯一樣，從我父親那裡得到我作為準則的總譜，他卻是一位和藹可親的人；他總是支持我，面對其他人時，他幾乎過於誠摯、過於謙虛。對我而言，做為音樂家與人，他都是我的模範。假如有問題時，我比較會去找我母親，

單純就是因為她比較有時間。我幾乎都一直跟她在一起，就某種特別的意義來說，她很瘋狂，因為她是如此強烈地愛著以及保護著我。」

❶ 是天主教安魂彌撒中繼抒詠（Sequentia）的最後一段聖詩。

第3章

走向指揮臺的第一步

在里加與如今重新被稱為聖彼得堡的列寧格勒（Leningrad）之間整整有六百公里，這段路程在那個時代要花上一天的時間才能到達。然而，馬利斯・楊頌斯在五〇年代中期認為，他永遠無法真正融入這座位於涅瓦河畔的城市。他在列寧格勒經歷了首次強烈的文化衝擊，肇因的罪魁禍首不僅僅只是剛開始無法理解的語言，一些臆想誤解的小事也讓他覺得非常陌生。這個孩子在里加被教導要經常鞠躬，在每天的日常交際要出於感謝、出於友善，低調的禮貌更是家庭的教養實踐。然而在蘇聯，這個青少年卻必須體會還有比這些更為重要的事，人與人之間的往來經常粗魯得多。

「我當時就是個不想跟人家不一樣的少年，也不想表現在拉脫維亞習慣的是另一種樣子。」他的信條在剛開始那幾年就是：只要不要引人注意就好，只要不讓別人知道——他不僅是來自外國，而且還出身於一個享有特權的階級。爸爸會帶著禮物跟高級衣服回來，而馬利斯拒絕穿著這樣的衣服上學，反正他就是避免跟同學談論起父親跟他的職業。

這位成長中的青少年很快就看清蘇維埃系統的習俗與傳統。在勞工階級，假如兒子從事跟父親同樣的職業，那麼這不

僅會獲得社會認可，甚至會被推崇；在上流階級卻是另一回事，許多知名父母的小孩會因為家庭狀態受惠，藉此受到保護並且經常在表現不夠優秀的情況下獲得地位，馬利斯絕對不想因此而被責難。阿爾維茲・楊頌斯是當時列寧格勒可以買得起賓士（Mercedes-Benz）轎車的首批人士之一，很快地整個城市都認識這輛車，也認識他的擁有者。父親開車載他去上學時，馬利斯會請父親在幾條街之前就讓他下車；這件事出自他自己本能的意願，就這麼發生。他表示：「這麼做沒讓我覺得沮喪，我甚至對於自己這樣處理覺得開心。不然，我可能會感到羞恥，我完全就是不想顯現我們擁有比一般人民水準還更多的東西。」

同學們友善地接受了這位新同學，或許也是因為他們發現，楊頌斯被這樣的情況折磨得很慘。在他的第一堂俄文聽寫課裡，老師指出了四十九個錯誤，這樣的狀況不能繼續下去。父母於是請了一位私人教師，緊接著在一般學校課程之後，繼續上課四、五個鐘頭之久。三個月後，他又進行了一次新的聽寫，這次只剩下十二個錯誤。

馬利斯・楊頌斯越來越受同齡人喜愛，大家發現他來自其他國家，散發著某種異國氣質；他比其他的男孩高大，但因為他覺得最要緊的是不要引人注目，寧可駝背走路。即使如此，這個拉脫維亞人依然分外顯眼，女孩們都覺得他很有魅力。「很多人都愛上我。」馬利斯・楊頌斯承認。一方面，這是一個很舒適的狀況；另一方面卻也令他反感：他無法隱藏在一大群人之中。「後來過了暑假之後，班上來了一位跟我差不

多一樣高的男生，女生覺得他很棒，這在某種程度上讓我覺得安心。」

他花費許多努力與休閒時間追趕的學校課業，終於來到了終點，馬利斯完成學業時拿到了銀牌獎。

他在一所「特殊音樂學校」接受了第一次的音樂教育，這所學校到今天都還享有良好的名聲。今天踏入在聖彼得堡這棟建築物的人，會逐漸產生這樣的想法：自從年輕馬利斯那個時代以來，這個地方並沒有發生許多的變化。木頭組件從地板脫落，牆壁被褐色的銅鏽所覆蓋，一臺缺了一支腳的平臺鋼琴被一把椅子支撐住；然而，走廊迴盪著練習曲以及新一代音樂家的詮釋嘗試，某種程度來說，他們是馬利斯·楊頌斯之後好幾任的接班人。

在音樂學校還發生了一些事：馬利斯談戀愛了。七年級時他遇見了鋼琴女學生艾拉（Ira），兩人在一九六六年結婚。這段婚姻剛開始看起來很快樂，他們共同的女兒伊洛娜（IIona）在一九六七年出生，她後來也走上了音樂之路，在馬林斯基劇院（Mariinsky Theater）擔任鋼琴伴奏。「她沒有機會從事音樂家之外的職業。」楊頌斯說。這段跟艾拉的婚姻卻沒有維持太久，在他的奧斯陸（Oslo）時期，他們決定離婚。「也許我當時太年輕了！」他回想後做出結論。

楊頌斯在列寧格勒音樂學校的首要目標，就是進入同一城市的音樂學院就讀。一九五七年，他通過了音樂學院的入學考試，攻讀指揮、鋼琴以及小提琴，他已經無法想像從事父親的職業以外的工作：「我的小提琴拉得非常好，甚至是最好的其

中一個，後來我變得怠惰；而當我在聖彼得堡學習合唱指揮時，一切就很清楚了。雖然我還繼續上小提琴課，但這是因為我父親的緣故，他說這個樂器對於指揮家非常重要。」相對地，其他所有跟音樂無關的事情，楊頌斯都很少顧及，完全投注在教育訓練中。當時讓他覺得困擾與負擔的事，他在回顧時為其辯護：「我那時候沒有什麼休閒時間，從今天的觀點來看，這對我來說是正確的事，我學習如何具備工作能力，並且承擔責任。」工作狂的性格在此時逐漸形成。

他的指揮指導老師是尼可萊・拉賓諾維奇（Nikolai Rabinovich），當時最出色的教育者之一。楊頌斯顯然從未有反駁父執輩、持相反意見的念頭，連暫時嘗試或斟酌考慮其他的生活方式或者職業目標這樣的想法也沒有過。「我知道人們因為對立而變成半吊子的危險，不管是人性上，或者是像我的例子一樣。在藝術方面，我自己內心的世界還尚未足夠穩固，因此我非常信賴我的典範們，而且會像一個士兵般地實現一切，這也有可能來自我的拉脫維亞式紀律。」

列寧格勒音樂學院（Leningrad Conservatory）並非只是因德高望重的師資而赫赫有名，除此之外，這所學校位於歌劇院的建築裡，短暫的距離提供了一個很大的優勢，讓學生可以跟專業的合唱團、歌者以及芭蕾舞團一起工作，學指揮的學生一個禮拜有兩次可以站上「真正的」樂團指揮臺。楊頌斯額外還帶領一個合唱團，時間變得越來越緊縮；當他在一個零下二十五度的冬天早上，接續在合唱團排練之後、在仍然沉重的黑暗之中遲到出現在音樂學院時，教授對此不再體諒，他被告

知不能一邊攻讀指揮的同時還指導一個合唱團，他必須儘快做出決定。楊頌斯選擇了繼續學習指揮。

在歌劇院排練室，經典曲目由學生跟專業人員一起排練。他被准許站在指揮臺上的第一齣歌劇，是莫札特的《費加洛婚禮》（Le Nozze di Figaro），就像當時普遍的情況一樣，用俄文演出。他尤其注重情感的表現，他回憶說：「技巧與風格當然也很重要，但是像在美國就不一樣：在那裡技巧於訓練位列第一，但在歐洲卻始終聚焦在音樂培養以及風格感受的精緻度；而在俄羅斯可能會出現，若學生情感上全然內化地再現一首考試的曲子，假如他彈鋼琴出現了一個小錯，結果並不會那麼悲劇，教授不會過度評估一個錯誤的音。」

對楊頌斯而言，音樂學院成為這個逐漸變得具有威脅性的世界中的一座島嶼，對於藝術家關懷備至，並且基於聲望的原因溺愛他們。藝術家也因此不想冒風險反對的蘇維埃帝國，卻陷入動搖。一九六八年春天，捷克斯洛伐克（Czechoslovakia）的共產黨在亞歷山大・杜布切克（Alexander Dubček）的帶領下，嘗試在自己的國家實施自由化以及民主化規劃，這也是人民在僵化並且漠視人性的領導系統中激發出的反抗。然而所謂的「布拉格之春」（Prague Spring）只成為一段插曲，華沙公約組織的軍隊還是在八月時進駐捷克斯洛伐克。

在這樣白熱化的氣氛中，作為年輕指揮家的楊頌斯被准許留在捷克的城市奧斯特拉瓦（Ostrava）。就算這是崇高的藝術，二十五歲的楊頌斯在這裡被視為蘇維埃文化活動的代表人物，因此相應地被鄙視。楊頌斯曾有一次在他的牛排中發現玻

璃碎片，彩排進行得並不順利，當時演出的捷克管弦樂團幾乎不怎麼理會指揮的指示；後來樂團成員卻領會到，指揮臺上的這位年輕人對於音樂燃燒著強烈的熱情——尤其是對於他們捷克的音樂，關係於是破冰。

在捷克停留的這些天，有一個德國鋼琴家在一次很短的路程中，讓楊頌斯坐上他的賓士車駕駛座，這是這位指揮家的夢想；然而卻出現了一個不愉快的意外：警察臨檢攔下了兩位音樂家，楊頌斯只有帶著護照，但沒有駕照隨身。有人告訴捷克警察這是蘇維埃的音樂家，警察便向他致敬，讓賓士車駛離，這也是脆弱的布拉格之春混亂中的一件插曲。

在楊頌斯的家庭中，只會遮遮掩掩地談論政治：「類似在廚房那樣。」罕見而且非常謹慎、此外只跟列寧格勒的親朋好友才會談論這個話題。除此之外，這個家庭不必受苦，也不需忍受貧困，他們不像姆斯蒂斯拉夫・羅斯托波維奇（Mstislav Rostropovich）或者基頓・克萊曼（Gidon Kremer）那樣遭受報復制裁。阿爾維茲・楊頌斯卻好幾次全然忘記要謹慎小心，在餐廳裡非常大聲地講述政治笑話，以致於伊蕾達・楊頌斯多次警告他的丈夫，而且必須強迫他安靜。

對楊頌斯而言，一九六八年是命運之年，他首次與列寧格勒愛樂演出。而且同一個時間，出現了一個影響重大的邂逅：卡拉揚跟他的柏林愛樂管弦樂團（Berliner Philharmoniker）在蘇維埃訪問演出，他宣告不只要舉行音樂會，也將舉辦大師班課程。文化部著手規劃安排，為此在列寧格勒選出十二位指揮家學生，馬利斯・楊頌斯是其中最年輕的一位。在西方古

典音樂界領導人物跟前，楊頌斯演繹了約翰尼斯・布拉姆斯（Johannes Brahms）第二號交響曲的第一樂章終曲。

卡拉揚覺得興奮，他對馬利斯・楊頌斯以及也同樣參加的德米特里・基塔延科（Dmitri Kitayenko）提供了一個慷慨獨家的提議：他們兩人可以到柏林跟隨他學習。這不正是職業生涯中的夢想開端嗎？但蘇維埃當局拒絕了馬利斯・楊頌斯的出國旅行申請書，卡拉揚為此還親自寫了一封信給也是政治局成員的文化部長，而且同時選擇了直接且不十分友善的字眼，還是徒勞無功。對於這樣僵化的態度，深諳並且習慣權力的大指揮家也必須屈服投降。

然而此時卻出現了一條出路，蘇維埃政府當時跟奧地利維持經營一個文化交換計畫，指揮的學生可以前往維也納上課；而作為回報，奧地利的芭蕾舞學生則可以到以前由女沙皇安娜・伊凡諾芙娜（Anna Ioannovna）所創立的列寧格勒瓦加諾娃芭蕾舞學院（Vaganova Academy of Russian Ballet）就讀，這是世界上最有影響力的芭蕾舞學校之一。人脈廣闊的卡拉揚就讓馬利斯・楊頌斯的名字出現在名單上——這位被提攜的指揮學生於是得到前往維也納的車票，以及維也納音樂與表演藝術大學（Universität für Musik und Darstellende Künste）的入學許可。在參加列寧格勒大師班一年之後，楊頌斯搭著火車來到奧地利首都，抵達後必須馬上到那裡的蘇聯大使館報到，由一位跟拉脫維亞有聯繫的情報人員接待他；即使是在多瑙河（Danube）畔的這個城市，楊頌斯也必須被監管。

對楊頌斯尤其重要的只有一件事：他終於可以身處另一個音樂朝聖之地。奧地利的政治層面以及中立自由的狀態，與此相比只扮演一個次等的角色。其中具有決定性的是他的老師：漢斯・史瓦洛夫斯基以及卡爾・歐斯特萊赫（Karl Österreicher）。史瓦洛夫斯基一八九九年出生於布達佩斯，是葛拉茲歌劇院（Graz Opera）與維也納交響樂團（Wiener Symphoniker）的前任首席指揮，一九四六年起擔任音樂學院教授，在這期間成為國際重要指揮家導師之一。很多知名的未來代表人物都出自他的班級，克勞迪歐・阿巴多（Claudio Abbado）、伊凡・費雪（Iván Fischer）、傑穌斯・羅培茲・柯布斯（Jesús López Cobos）、祖賓・梅塔（Zubin Mehta）、朱塞佩・辛諾波里（Giuseppe Sinopoli）或者史提芬・史托爾泰茲（Stefan Soltesz）都在名單上。

　　就算史瓦洛夫斯基不像穆拉汶斯基那樣專制，但他同樣厭惡在意虛榮、只重外表與強調效果的詮釋——這對楊頌斯來說當然是同類相吸。同樣也是史瓦洛夫斯基門生的希臘——德國音樂學家康斯坦丁・弗洛若斯（Constantin Floros）在一篇論文中回憶他在維也納所接受的訓練：「我們可以個別從史瓦洛夫斯基身上學到什麼呢？首先是精準的打拍技巧，這個打拍技巧蔑視所有種類的戲劇性姿勢。然後還有對於速度問題的探究、分句以及重拍的精準重視、力度與所謂的演奏標記，在很多例子中是表情記號。根據他的觀點，重要作曲家的總譜包含所有對於正確詮釋不可或缺的任務，他認為指揮的首要義務是仔細入微地精準注意這些說明。」

馬利斯‧楊頌斯也從這些應該在指揮家身體語言展現出來的基本事物獲利:「史瓦洛夫斯基完全改變我的技巧,我必須先學習如何在樂團面前指揮,這並不簡單,因為不知道可以多早預先準備好下拍;我必須引導,同時卻不可以損害樂團的氣氛與能量,而我的動作當時就是還不夠柔軟與靈活。」

馬利斯‧楊頌斯在維也納被另一位教育者形塑,也就是史瓦洛斯夫基的學生、後來成為他助手的卡爾‧歐斯特萊赫。他一九二三年出生於下奧地利的洛爾巴赫(Rohrbach),一九六四年起帶領音樂學院的管弦樂團,一九六九年起成為教授。風格上他也是聲響與結構清晰度的捍衛者,應該要對聽眾訴說作品本身、而不是他的詮釋,這就是他的信念。二〇〇三年在卡爾‧歐斯特萊赫過世八年後,維也納日報(Wiener Zeitung)如此寫道:「他以『輪廓鮮明,有時甚至生硬,卻一直保持清晰的詮釋』指揮布魯克納(Anton Bruckner)的交響曲。」

楊頌斯白天跟隨兩位教授修習課程,還有在室內樂團或者音樂學院管弦樂團指揮臺譜架旁開始實務練習;晚上則定期到卡爾廣場附近,幾乎每天都在音樂協會的金色大廳。剛開始他還乖乖地排隊,為了可以在開門之後爬樓梯往上衝,搶到站票前排座最好的位置;後來他也越來越常去看排練,不知什麼時候開始,關門的人跟音樂家出入口的工作人員也都認得他,所以楊頌斯就偷偷溜進去。他在那裡所看到跟聽到的東西,迄今為止只有從父親的描述或者從存放唱機和唱片的唱片櫃得知。他突然可以如此靠近所有傳說中的樂團跟他們的指揮,不只有

維也納愛樂（Wiener Philharmoniker）跟維也納交響樂團，還有著名的來訪樂團。他在音樂方面的眼界原本僅僅侷限於蘇聯，現在，一個他必須首先克服與適應的世界，在他面前開展。

　　楊頌斯再度發現自己處在一個獨特的緊張關係中。他的老師史瓦洛夫斯基、歐斯特萊赫、穆拉汶斯基的顯著形象、還有部份來自父親阿爾維茲‧楊頌斯，他們全部都曾是各自作品從強烈到不妥協的組織者。對他們來說，首要的是精準性以及一絲不苟地遵循規定，較少關注在音樂方面的自我發展以及領域；重視的是結構的骨架與分析，而非飽和度與過高的樂趣；重要的是敏銳與分流，而不是曖昧不清的關係及高熱度的聽覺經歷。狀況徹底迴異之下，這位指揮學生當時簡直就是充滿矛盾地經歷了與卡拉揚的相遇，他的重要性（也）影響了楊頌斯音樂方面的鋪張聲勢、亢奮張力以及唯美主義，而卡拉揚的身體語言以及專心沉浸在指揮中的模樣，一直擁有某種示範性。

　　才一抵達維也納，楊頌斯就打電話給卡拉揚報備；卡拉揚非常高興，並且表現得慷慨大方：這位年輕人可以當他的助手。一九七〇年，楊頌斯終於走到了這個地步，可以跟卡拉揚再度相見，卻不是在楊頌斯被禁止的柏林，而是在中立地區薩爾茲堡復活節音樂節（Salzburg Easter Festival）。一九六七年，卡拉揚像私人企業一樣地創立了音樂節，跟只在薩爾茲堡歌劇院演出的柏林愛樂管弦樂團，在頭幾年演出華格納（Richard Wagner）的《尼貝龍指環》（Der Ring des Nibelungen），較不尋常的是以《女武神》（Die Walküre）

開場。

　　一九七〇年春天，楊頌斯旅行至薩爾查赫（Salzach）河畔的薩爾茲堡，在那裡應該以《諸神的黃昏》（Götterdämmerung）結束。這場音樂會中，演出節目單上還有莫札特的《安魂曲》、布拉姆斯的第一號交響曲、布魯克納的第九號交響曲、以及莫札特的第二十三號鋼琴協奏曲（K.488），鋼琴獨奏為克里斯托夫・艾森巴赫（Christoph Eschenbach）。在一九六八年於列寧格勒的相遇之後，楊頌斯再度聽到柏林愛樂演出時，他被「震懾」了；如同他後來所回憶時所說，樂團音色的延展以及本質與密度對他來說都是全新的。楊頌斯每天從早上九點到晚上十一點之間都供卡拉揚差遣，每一次的排練他都到場；此外也可以觀察這位巨星如何連續不斷修潤一個小提琴單音，在楊頌斯的回憶中，每個音必須維持二十至三十秒之久，直到卡拉揚用以下的話語打斷：「不對！不對！聲音不該是這樣，請再來一次。」

　　這樣難以親近的人物甚至與同意跟楊頌斯進行關於音樂的對話，這些卻都是在匆忙的時刻所發生：卡拉揚習慣在最後幾秒才來彩排跟演出，在那之後他馬上再度坐上他的紅色法拉利。這位總是站在側邊舞臺以及後臺的年輕人，卻讓卡拉揚感興趣：他好幾次對著楊頌斯談論他演出時的動作成因，談論他的基本原則；應該不只是因為他察覺到楊頌斯的天賦，同時也是因為他關注了楊頌斯在工作上的投入。

　　卡拉揚的理想在於被對他百依百順的工作狂所圍繞，在《諸神的黃昏》排練時，這個現象變得相當明顯。一如往常，

卡拉揚不會指揮起手空拍,第一次加入的定音鼓手正好錯失了開始。楊頌斯這樣描述:卡拉揚中斷排練,並且變得很生氣地問:「發生什麼事了?您必須熟悉總譜!您去拿總譜來,然後看看在這個地方發生了什麼事,誰要開始唱歌!」這位乖乖牌便閉上嘴巴,把總譜擺到面前開始研讀。

楊頌斯在薩爾茲堡的落腳處相當簡陋,他住在奧地利—蘇聯協會的圖書館,就睡在放著馬克思(Karl Marx)與恩格斯(Friedrich Engels)以及列寧出版品的長書架之間。如他所認為,作為助手的生活之外,也要能夠體驗其他的事。有一次,他邀請了十多個朋友一起小聚一下,所有的人都睡在圖書館,直到這位卡拉揚提攜的後進突然覺得擔心;在清晨尚未破曉之前,楊頌斯叫醒所有人,暗示他們最好離開。這個責任感贏過日常生活中的小插曲,是另一個典型的楊頌斯時刻。

「如夢一般的美妙時光」,這是楊頌斯跟隨卡拉揚的那幾個禮拜所感受到的,而且也繼續發生:楊頌斯也被准許他來到薩爾茲堡的夏日音樂節。在許多其他的音樂會之外,他也體驗了一系列莫札特歌劇,小澤征爾(Seiji Ozawa)指揮《女人皆如此》(Così fan tutte)、祖賓·梅塔指揮《後宮誘逃》(Die Entführung aus dem Serail)、沃夫崗·沙瓦利許(Wolfgang Sawallisch)指揮《魔笛》(Die Zauberflöte)、卡爾·貝姆(Karl Böhm)指揮《費加洛婚禮》,當然還有卡拉揚指揮《唐·喬凡尼》(Don Giovanni),也指揮了威爾第(Giuseppe Verdi)的《奧泰羅》。在彩排時,發生了一件激烈的衝突,而卡拉揚對此屈服了,不只讓楊頌斯覺得驚訝。當時卡拉揚不

停歇地一直跟瓊・維克斯（Jon Vickers）彩排，他是擔任主角的歌者，而卡拉揚在一個特定的地方不斷覺得還有改進的空間；後來維克斯不僅力氣消失殆盡，同時也失去了耐心，這位男高音大爆發說：「拜託您現在不要再來煩我了！」楊頌斯如此描述，而卡拉揚嚥下了這口氣並且停止排練。

年輕指揮家也可從這樣的時刻學習，雖然楊頌斯後來對登臺演出非常堅持，甚至到毫不妥協的地步，然而他拒絕所有受傷的、苛求的或者出醜的事。在這些天，他感受到卡拉揚在所有層面都難以捉摸：「對我來說，他一直就像是一隻有著寬闊翅膀的大鳥。我們在下方的地面上，他卻飛過世界上方，由一個高出許多的視角觀察它。」這隻大鳥也再一次地靠近這位學生的窪地，卡拉揚邀請他參加自己在柏林舉行的大賽；然而這位二十八歲的青年最後沒有贏得勝利，只有拿到光榮的第二名，但這一點也不重要。最重要的是，他從阿爾維茲・楊頌斯的兒子，終於蛻變成馬利斯・楊頌斯。

第4章

與蘇維埃切斷臍帶

一九七一年成為馬利斯‧楊頌斯的轉折之年。雖然當時已經有消息四處流傳——列寧格勒有一位前途看好的指揮家正在成長茁壯，然而更多證明顯示，他的職業生涯加速器其實是卡拉揚大獎。楊頌斯事後自己也覺得驚訝，他在面對這位柏林尊貴音樂家時，竟然完全處變不驚。對他來說，在列寧格勒愛樂有某種程度的熟悉感；相反地，在柏林卻迫使他不得不獲得最高的尊敬，而且也給予他一份相應的恐懼。

對他來說，當時或許只有在剛開始的時候看得明瞭、後來卻更加確定的是：「我單純地相信，我是一位優秀的樂團教育者。」楊頌斯這麼說，並且毫不猶豫地這麼認為。人們可以是一位優秀的指揮家，同時也是一位傑出的首席指揮，但是一個樂團的教育者以及形塑者，卻是另外一件事。在列寧格勒，作為穆拉汶斯基的助手，楊頌斯終於可以跟著一位當時最傑出的樂團教育者學習，因此在首席指揮的幫助準備工作者以及支持者職位上的楊頌斯王朝得以延續。

馬利斯‧楊頌斯被准許造訪所有的彩排，而且跟敬畏的穆拉汶斯基談論所有議題；穆拉汶斯基幾乎不教他技巧，而是跟內容性以及詮釋有關。卡拉揚大賽之後，他的第一場列寧格勒

音樂會表現不同凡響，這位助手另外在愛樂指揮史特拉汶斯基的《春之祭》，讓穆拉汶斯基覺得印象深刻。在卡拉揚大賽之前，楊頌斯就已經接連挑戰過西貝流士（Jean Sibelius）的第一號交響曲與理查・史特勞斯的《提爾愉快的惡作劇》（Till Eulenspiegels lustige Streiche），這些作品在技巧上的困難度有過之而無不及。

　　楊頌斯可以主導每個樂季例行的預定長期套票演出曲目，這樣的套票節目很快就增加。即使在契約中從未明訂，這個助理位置其實正意謂著如同代理位置一樣的角色。穆拉汶斯基早就看出這位年輕指揮的能力，他尤其清楚：能跟這麼具有影響力的拉賓諾維奇學習，就是附帶了品質保證。在這座城市還有一個特別的狀況：一種「列寧格勒學派」不只影響了那裡的音樂演出，還有社交生活；也多虧了富有貴族氣息、說著流利法文與德文的穆拉汶斯基庇護，楊頌斯家族也同樣隸屬於這樣的文化菁英階級。

　　也是出於這個理由，馬利斯跟他的上司幾乎不會陷入藝術方面的衝突，完全在其清楚結構、從未過度情緒化的詮釋意義之下，楊頌斯也瞭解到自己的重要性。除此之外，他嘗試在俄羅斯的演出曲目裡排除穆拉汶斯基最喜愛的曲子──他其實只有在巡迴時才演出這些作品。要在巡迴演出避開柴科夫斯基以及其他國民樂派作曲家，當然有其難處，畢竟國外的表演舉辦單位之所以會邀請列寧格勒愛樂管弦樂團，正是因為他們精通這些作品。

　　這些訪問演出並沒有過度獲利，至少對樂團成員與指揮來

說是這樣；相反地，蘇維埃政府能從巡迴演出大賺一筆，百分之九十的報酬金被抽走。擔任列寧格勒樂團巡迴指揮最好的時候，楊頌斯每個晚上可以拿到一百元美金。「我們並沒有對此譴責，我們終究已經習慣。」楊頌斯後來這麼提到。名聲的與日俱增，與列寧格勒樂團一起工作，尤其是跟導師穆拉汶斯基一起，對他來說絕對都是無價之寶。

「一直以來，我從未接觸過像穆拉汶斯基這樣的人格。」楊頌斯回憶說：「基本上，他內向害羞，也不是社交型人物；他非常虔誠，他從未幫共產黨指揮義務性的節慶演出，卻從來沒有因此受到任何指責，我不知道他是如何辦到的。列寧格勒愛樂管弦樂團第一次的巡迴演出之後，有十二位的音樂家留在西歐。『您看！穆拉汶斯基同志，音樂家離開了您。』有人這麼宣稱。『不！』他說：『他們離開的是你們。』」

到了某個時候，楊頌斯也不得不面對黨員身份的問題，共產黨幹部向他提出三次無理的要求，皆是入黨請求。第一次，他用他還太年輕的理由回絕，一段時間之後，又發生同樣的事。第二次他找到另一個藉口：假如他現在變成了黨員，那麼到處就會有人懷疑，這位指揮家只是基於政治保護才能平步青雲。這情形不能存在於蘇維埃的文化政治之中，共產黨幹部幾乎無法反駁這位指揮家，於是只好接受。

還有因為另一個原因，一九七一年對於楊頌斯相當重要，他成為了列寧格勒音樂學院指揮科教師。雖然相對來說，他擁有仍然相當少的實務經驗；但從現在開始，他做為樂團教育者的能力可以傳授給次要、較為年輕的同事。一直到西元兩千

年，他都擔任兼任教授的職位，直到他體認到，由於眾多的指揮行程，他無法再提供學生足夠程度的指導。

幾年前還無法想像的事，現在楊頌斯卻能持續進行：他被准許留在西方，而且擔任世界性最好的樂團之一的共同指揮。根據當局規定，應該主要還是要演出「蘇聯的」音樂，這是為了要獲得國外旅行許可的基本條件，管弦樂團以及樂團指揮都必須遵守，連在國外的音樂廳也同樣被這麼期待。即使如此，還是有灰色地帶：誰會拒絕列寧格勒愛樂演出貝多芬或者布拉姆斯這樣的經典作曲家作品？而且這樣也可以讓其他地方關注馬利斯・楊頌斯，體驗他指揮做為蘇維埃文化招牌之一的樂團。穆拉汶斯基雖然在巡迴演出時被宣布做為主要指揮，但是有時候也會突然蹦出一場音樂會給楊頌斯，假如他的上司生病的話，他就會承接完整的巡迴行程。

楊頌斯事後推測，穆拉汶斯基遵循一個有意識的行程安排政策，雖然他曾經是首席指揮，卻避免指揮過多的音樂會。「他會定期出現，卻都會維持在一定的範圍。但是當他出現時，對於音樂家來講就是件大事，因此大家會問，這樣的例外狀況能夠持續多久。穆拉汶斯基卻顯示了，這是可行之事，他最後在列寧格勒待了五十年之久。雖然有些人認為他過於折磨樂團，但是所有的人也對他懷有崇高的敬意。」

楊頌斯從這個經驗中學習，應用於他自己的首席指揮位置，實施類似的行程安排政策。每一個演出季，他跟他的樂團一起演出十到十二個禮拜，從未超過這個時間長度。尤其為了不要像卡拉揚發生的狀況那樣，過度損耗跟樂團之間的

關係，楊頌斯在他整個職業生涯過程中顯示出，參考穆拉汶斯基做法的安排要如何正常運作，最好的成果證明就是他跟奧斯陸以及巴伐利亞廣播交響樂團（Symphonieorchester des Bayerischen Rundfunks，簡稱 BRSO）的首席指揮契約，個別大約是二十年。

一九七六年，他跟穆拉汶斯基以及列寧格勒愛樂管弦樂團到英國進行巡迴演出，在那裡第一次遇到音樂經紀人史蒂芬‧賴特（Stephen Wright），這位音樂人意識到在他面前的是一位多麼令人印象深刻的年輕指揮家。賴特想要支持他，讓他跟西方樂團有更多的接觸，因為對楊頌斯來說，這個狀況過於安逸：雖然是在他最喜愛的列寧格勒樂團，但對於中長程展望來說，助理指揮已經不再足夠。

他跟父親多次商討這件事，阿爾維茲‧楊頌斯卻不樂見兒子接受在國外的職位，他也以蘇聯的高水準音樂程度提出論據。鋼琴家埃米爾‧吉利爾斯（Emil Gilels）以及李希特、小提琴家大衛‧歐伊斯特拉赫，當然還有指導老師穆拉汶斯基──在這些知名音樂家的幫助下，他的兒子完全可以獲得一個重要的職位。

的確已經有其他的蘇維埃機構找上馬利斯‧楊頌斯，包括莫斯科樂團以及另一間列寧格勒歌劇院──馬利劇院（Maly-Theater）的首席位置；另一方面，楊頌斯有勝過他父親的關鍵之處：他非常密集地認識西方世界，在維也納跟來自許多國家的年輕同事接觸聯繫，特別是操控全球音樂市場的卡拉揚。卡拉揚大賽第二名為楊頌斯開啟了寬廣的大門，不管是管弦樂

團或者主辦者，很多人都對這位自信且幹練的指揮充滿好奇。

　　一九七八年六月，楊頌斯跟列寧格勒愛樂一起在維也納音樂協會客座演出，恰好是幾年前他讓音樂界大人物可以驚訝地觀察他的地方。這是一套典型的穆拉汶斯基演出曲目，中場休息之前演奏的是普羅高菲夫的《古典交響曲》（Classical Symphony）以及孟德爾頌（Felix Mendelssohn）的第一號鋼琴協奏曲，獨奏音樂家是亞歷山大·斯洛博丹尼克（Alexander Slobodyanik），在那之後，楊頌斯釋放了柴科夫斯基第四號交響曲的能量。

　　基本上，楊頌斯已經不再考慮留在蘇聯的職業生涯，他的能力已經遠遠超越於此。即使他幾十年後仍然嚮往蘇維埃的文化生活、仍然嚮往透過政府的強烈資助、仍然嚮往從這產生、發展以及被溺愛的明星，也仍然嚮往「為了藝術而藝術」（L'art pour l'art），嚮往沒有市場影響力與最大收益的藝術實踐；這個解放過程已經開始，現在只有將它完成，才有價值。

　　領導俄羅斯歌劇院似乎對如此喜愛音樂劇院的他而言，也已經不再是正確的事：考慮到行政上的附加工作，他如何還能夠訪問演出？「我父親那時認為：『你要嘗試盡量長時間地留在穆拉汶斯基身邊，這樣你才能夠學習。』後來我曾想：也許我犯了一個錯誤，也許我應該接受在蘇聯的職位，這樣我可能就變成一位名聲響亮的俄國首席指揮，那麼我應該就可以去國外旅行。但是仔細琢磨，我認為這終究是個正確的決定；那時也沒有非常確定，可能還會產生哪些報復制裁。」

　　除此之外，馬利斯·楊頌斯在這期間依照一個原則行事：

他不想他的父親到處談論他。楊頌斯不只拒絕保護主義，更痛恨它。

在遇到經紀人史蒂芬‧賴特之前，楊頌斯就已經將他的眼光望向北歐，當然也是因為這對一個蘇維埃公民而言較為無害。比起在像德國、法國或者甚至美國這樣反對階級制度的外國職位，在斯堪地納維亞半島上的職責，讓政黨官僚主義者更加容易貫徹；他將哥本哈根（Copenhagen）以及斯德哥爾摩（Stockholm）列入考慮，然後就出現這個想法：阿爾維茲‧楊頌斯曾經在七〇年代指揮過奧斯陸愛樂（Oslo Philharmonic）幾次，他在那裡為兒子做宣傳，當然不單純只是為了他自己開心。

一九七五年九月，馬利斯‧楊頌斯首次在奧斯陸站上指揮臺，團員馬上對這位初次指揮者產生喜愛，這卻諷刺地發生在新任首席指揮歐庫‧卡穆（Okku Kamu）就職之前的幾個禮拜。然而，卡穆相當快就宣布，只想在奧斯陸待四年。這是一個特殊的情況：雖然跟卡穆將要展開一個新時代，管弦樂團卻必須再度到處物色一位繼任者。馬利斯‧楊頌斯馬上就被列入考慮，除了在奧斯陸有人跟他討論，還派了一個代表團前往列寧格勒。「卡穆並沒有因此嫉妒或者惱怒。」低音提琴手斯文‧豪根（Svein Haugen）回憶說：「或者他至少沒有表現出來，他是個文雅之人。」

這第一份的首席指揮職位對楊頌斯而言，應該變成過渡階段——對於西方世界古典樂系統的認識、離開重要核心的考驗與安全感，以及傑出職業生涯的暖身；即使他也許沒有完全

承認，卻產生了另一種狀況——本來五年、六年以及七年的計劃時間，最後變成二十二年。只有一個人可以跟這個時間長度與之匹敵，也就是挪威指揮家、鋼琴家以及作曲家歐德・葛呂納－海格（Odd Grüner-Hegge），他在一九三一至一九三三年間、以及一九四五年至一九六二年間領導奧斯陸愛樂管弦樂團。沒有其他人像馬利斯・楊頌斯一樣，主導了這個曾經被忽視的音樂機構這麼長久時間的命運。

在蘇維埃被禁止的事，都可以用一種或多或少優雅的方式獲得允許。」——只要該方式能造福國家，但不只楊頌斯發現，這些條件的實行與控管反而是其次：「例如會要求每次國外的旅行都要演奏蘇聯的音樂，我們藝術家都很樂意白紙黑字寫下這點。但是否真的遵守此規定，其實沒人在乎。」

在他第一次的訪問演出，就在他就職前四年，楊頌斯有一個大量的工作定額要完成——在四週之內掌握四套演出節目。第一場音樂聽到的是當代挪威作曲家哈拉爾·薩弗魯德（Harald Sæverud）的《熱情前奏曲》（Overtura Appassionata）、還有由卡蜜拉·魏克斯（Camilla Wicks）擔綱獨奏者的貝多芬小提琴協奏曲、以及楊頌斯精選普羅高菲夫的《羅密歐與茱麗葉》（Romeo and Juliet）第一號與第二號組曲的獨家組合。第二套演出曲目內容有羅西尼（Gioachino Rossini）的《賊鵲》（Die diebische Elster）序曲、巴赫（Johann Sebastian Bach）的 B 小調大鍵琴協奏曲、李斯特（Franz Liszt）的《死之舞》（Totentanz）（這兩首都由埃納·斯丁·諾克勒貝爾格（Einar Steen-Nøkleberg）擔任獨奏），以及德弗札克（Antonín Dvořák）的第七號交響曲。第三套曲目組合是一個家庭式音樂會，由舒伯特（Franz Schubert）的 B 小調交響曲、約翰·哈沃森（Johan Halvorsen）的《第一號挪威狂想曲》（Norwegian Rhapsody No. 1）、還有聖桑（Camille Saint-Saëns）的《動物狂歡節》（Le carnaval des animaux）所組成。在第四場音樂會中，最後演奏的是貝多芬的第一號鋼琴協奏曲（獨奏者：史蒂芬·畢夏普（Stephen

Bishop））以及西貝流士的第一號交響曲。

　　這四套演出曲目富有教育性，確實費心建立起從巴洛克時代到適度溫和現代的風格曲線；再者，可以看到流行曲目以及像德弗札克與西貝流士交響曲這樣的「典型楊頌斯作品」；然而更重要的是，這位後生指揮必須要提出屬於樂團核心演出曲目的挪威作曲家作品。這樣如此廣泛的範圍，同時也是典型測試之選，這不僅是從樂團的角度，也是以指揮的角度來看。過了這四個禮拜之後，這個奧斯陸樂團大概已經心知肚明：楊頌斯適合他們，即便出現了奇特的外交問題。

　　就像所有被允許在西方訪問演出的藝術家，楊頌斯也將外匯一起帶回家，並必須繳交百分之九十的收入。當時的法律規定允許每年只有一次機會可以出國旅行至某一特定國家，每年最多准許七十天。楊頌斯在奧斯陸身為首席指揮的工作，因此面臨一個無法克服的困難──這個由蘇維埃政府所規定的時間緊箍咒，要如何跟在挪威的使命達成協調呢？畢竟時間必須多於十個禮拜，並且需要四次的旅行。在一次再度前往莫斯科請求的拜訪之後，這個問題就以蘇維埃式的智慧以及仁慈的方法解決了：楊頌斯可以成為首席指揮，卻不能簽署官方契約。「假如我想要在國外待上比批准的時間長。」楊頌斯這樣回顧說：「我就會去行政機關，解釋說明所有一切，他們就會睜一隻眼、閉一隻眼。這要不斷巧妙地避開困難，但基本上每次都會有正面的結果。」

　　幾乎十年之久，楊頌斯在某種程度上跟奧斯陸愛樂管弦樂團維持這樣瘋狂的婚姻。「實質上這並無所謂，所有蘇維埃的

重要人士都知道，我本來就是首席指揮。假如有人追根究柢，那麼就會很危險，所以要充分利用自由發展的餘地。」一直到改革重組（Perestroika）❶不只讓法條、而且也讓整個國家解體之後，這個對於楊頌斯與樂團肯定是全世界獨一無二的狀態才結束。

從今天的角度看來，有些有趣的軼事所帶來的，在（不只）當時對於藝術家意謂著危險的情況。當列昂尼德‧布里茲涅夫（Leonid Breschnew）一九七七年接管蘇維埃政權的領導地位時，史達林主義突然不再被譴責，甚至部份恢復原來的地位，這導致赫魯雪夫改革被撤銷以及思想自由的大幅限制。回頭來看，這是對於一個沉痾已久的體制所進行的最後致命抵抗，而這個制度從八〇年代中期以來造就了最終的滅亡。

知識份子以及藝術家因此在個別情況下，陷入一個棘手並且生命受到威脅的境地，許多樂團成員求去，文化界的知名人士也爭相出走到西方國家。作家與劇作家亞歷山大‧索忍尼辛（Aleksandr Solzhenitsyn）在一九七四年時被捕，一年之後被驅逐出境；楊頌斯的親近友人鋼琴家米蓋爾‧魯迪（Mikhail Rudy）一九七七年留在法國；小提琴家基頓‧克萊曼一九七八年在當局不情願的情況下，被批准一個兩年的巡迴演出假期，從此沒再返回；指揮家基里爾‧孔德拉辛（Kirill Kondrashin）一九七九年在巡迴演出過境荷蘭時，請求政治庇護。而現在輪到身為其中一份子的馬利斯‧楊頌斯，他請求准許一個在國外的長期聘任。

面對蘇維埃行政機關，楊頌斯竭力申明絕對不想留在國

外；這並非想要息事寧人，而是真正嚴肅地這麼認為，他的妻子、他的女兒以及他的父母都還住在列寧格勒，在任何情況下，楊頌斯不想、也不能將他們留在那裡。「假如我沒有家庭的話，可能就會是另一種結果。」他回顧時承認；而第二個不能過於低估的理由是：「對我來說，我並不是活在最糟糕的狀態中，雖然有著嚴格的規定與禁令，我卻屬於因為特權以及金錢的原因被准許旅行的那群藝術家，只要不開口，很多事情都會簡單得多。」

這些優點、家庭生活、還有迷人的居住地列寧格勒，都阻止了楊頌斯的逃離，而且誠然是因為自己家庭歷史的背景；即使在家討論政治，這位奮發向上的指揮家仍不想成為持不同政見的角色，也是因為他對此不感興趣。「我瞭解羅斯托波維奇有多厲害，但是他的工作卻被阻礙、甚至禁止。」楊頌斯後來這麼認為。就像許多其他的藝術家，他當時遵守個人協定，不會超越政治配合主流派或者緘默旗幟鮮明的界線。

當一個協議被蘇聯當局在一個背信忘義的政治論證中所容忍、甚至被支持的時候，它會因此變得比較無關緊要，當然還是會有限制與惱人之處，雖然它們有時候只發揮有限的作用。例如這些男性的文化界大人物，在訪問演出時不准由妻子所陪同，藝術家於是向當局抱怨這件事。例如鋼琴家吉利爾斯詭計多端地提出顧慮：他已經不再年輕，也沒有足夠的活力，因此需要他太太的支持；大提琴家與指揮家羅斯托波維奇則是在信中以他的方式將這個論據稍作變化，楊頌斯非常歡樂地描述其內容：「非常敬愛的部長，我是一位年輕又有活力的男人，正

因為如此，請您准許我的太太一起同行。」

　　不管是在奧斯陸時期或是後來，楊頌斯對於他享有特權的地位心知肚明，也是因為如此，他從未由於庇護而大膽冒險。除了文化政治之外，楊頌斯從來不參與政治，直到最後，他都悄然安靜地生活在隱居之地聖彼得堡，在公開場合聽不到由他口中而出與音樂無關的陳述，也不會如同他的同事瓦列里・葛濟夫（Valery Gergiev）的例子那樣，有跟政界大人物合影或者國家慶典音樂會那種裝模作樣的照片。「我並不屬於那些用拳頭在桌上敲打的人。」楊頌斯說：「此外，對於擁有天賦、並且被支持的人而言，禁令與不自由幾乎不會有什麼影響。」在孩提時期因為遷居列寧格勒而變成工作狂的他，也沒有時間做其他的事，工作以及少年得志在某種方式上建造了一種保護的鎧甲。「是的，可以說我是幸運的。我不需要克服真正戲劇性的狀況，我也從未被命運所懲罰。」

　　在音樂性上，馬利斯・楊頌斯跟奧斯陸愛樂管弦樂團很快就達成共識；讓樂團覺得驚訝的是他跟每一位成員進行交談，一起共事的總體條件也很快達成協議，只是沒有正式紀錄下來。當這些障礙終於被排除，對樂團來說，在奧斯陸的新時代就此來臨；然而也特別是對於這位指揮而言，他現在第一次再度找到一個全面的責任職位，同時所有他跟父親、跟穆拉汶斯基與跟卡拉揚所觀察以及所學習到的，必須以他自己的方式運用，也必須適應他如此特殊的情況。

　　楊頌斯在奧斯陸接替了歐庫・卡穆，這位芬蘭指揮家與小提琴家畢竟只是一個過渡性的解決方案。一九七九年九月

二十七日，楊頌斯首次以首席指揮的職務踏上音樂廳的指揮臺，挪威作曲家愛德華・布雷恩（Edvard Fliflet Bræin）的序曲、孟德爾頌的小提琴協奏曲（首席小提琴比雅尼・拉爾森（Bjarne Larsen）擔任獨奏者）以及彼得・柴科夫斯基的第四號交響曲，形成了這個全國關注之夜的演出內容。

　　楊頌斯每年在奧斯陸停留的那幾個禮拜，雖然能夠暫時將列寧格勒拋在腦後，卻絕對無法享受特許的言行自由以及獨立。就像其他同事的例子，蘇維埃一直存在，不是做為混亂的國家權力，而是以一個固定的監督者形式；在楊頌斯的例子，卻是與一位女性使節有關。這位女士只精通俄文，這是另一個弔詭之處，也是蘇維埃系統一種奇特的無助感。楊頌斯因此必須一直幫她翻譯，其實大可不顧道德地充分利用這個狀況。

　　當有一次奧斯陸愛樂管弦樂團到瑞典客座演出，這位「女性保護者」突然必須面臨一個嚴肅的問題：她沒有瑞典的入境許可，只能陪伴楊頌斯到巡迴演出所搭乘的巴士，只能在那之後希望他如期歸來。當樂團在音樂會之後再度抵達奧斯陸時，楊頌斯要求讓他在旅館下車，比樂團團員們更早離開；當巴士到達目的地時，這位監視者驚愕地找不到首席指揮。直到楊頌斯最近一次在描述這個事件時，都還能感覺到他的竊喜：「所有人在目的地下車，只有我沒有。一些團員說指揮留在瑞典了，她大吃一驚，馬上試著打電話跟我聯繫。當我在旅館拿起話筒時，可以想像她是怎樣地如釋重負。」

　　在他停留奧斯陸的這段期間，馬利斯・楊頌斯一直被安置在同一間旅館，甚至是同一個房間，這引起了他的懷疑。講私

人電話時，他總是相當謹慎，而且在這次的停留，他確信蘇維埃當局有進行監視，並且竊聽通話。根據他的猜測，這間旅館房間並不安全：「我很清楚蘇維埃大使館有監視我，卻不代表我有生存的恐懼。但我就是知道，在房間時可以說些什麼，而在旅館之外的交談，說哪些話比較好。」

❶ 政治重組指的是當時的蘇聯共產黨中央委員會總書記的戈巴契夫（Mikhail Gorbachev）自一九八六年六月起所推行的一系列經濟改革措施。然而這些改革非但未能改變蘇聯步履蹣跚的經濟狀況，反而事與願違地激化了蘇聯的社會與經濟矛盾，使蘇聯經濟急劇惡化並走向崩潰，最終促使了蘇聯的解體。

第6章

藉由柴科夫斯基
的再度加速

「假如你在西歐想要事業飛黃騰達，你就不能只演奏俄國
作家的曲目。」馬利斯・楊頌斯很清楚，他這個有著拉脫維
亞根源、來自蘇聯的年輕人，在奧斯陸無法以刻板印象的蘇俄
人登臺出場，而且樂團也沒有因為他的義務而規定相應的演出
曲目。由於兩國之間難以處理的過往，俄國音樂甚至被禁止，
人們當然就會期待新音樂中的某種類型：當代挪威作曲家的曲
目。這並非只是出自國族驕傲，而且也是因為在斯堪地納維亞
半島（同樣也是如同在波羅的海三小國），中庸的現代作品確
實屬於預訂長期套票的必備清單。「我一點也不喜歡這樣。」
楊頌斯多年後承認，這跟他對於重量級的浪漫派演出曲目的社
會化、卻也跟他在讀書時期對於維也納古典樂派的發現有關。
此外他主張的觀點為：在二十世紀，除了蕭斯塔科維契、普羅
高菲夫、理查・史特勞斯及拉威爾之外，並沒有特別多意義重
大的作品。

楊頌斯小心謹慎地處理他的曲目安排：只有當作品透過在
奧斯陸的演出似乎「安全無虞」，他才會在巡迴演出時呈現；
他不只獲得斯堪地納維亞半島提出的一般邀請，在巡迴活動的

地點中也可發現倫敦的逍遙音樂節（BBC Proms）、薩爾茲堡音樂節、紐約的卡內基音樂廳（Carnegie Hall）或者東京。很快地，經紀公司與劇院經理人就已經察覺，在歐洲的北邊，有前景非常看好的事情正在發生；除了奧斯陸愛樂之外，這也涉及馬利斯・楊頌斯本人，他逐漸發展成一個品牌，也被知名樂團邀請擔任客座指揮。

　　就在楊頌斯即將任職之前的那幾年，奧斯陸愛樂管弦樂團雖然進行了兩次在瑞士、兩次在美國的短暫巡迴，樂團與這位新任指揮一起，不斷地擴大巡迴演出，對於參與者來說未必很輕鬆。直到當時，樂團維持每年約三週巡迴演出，楊頌斯為了提升國際名聲，希望能有更多的時間，而他遇到的阻力，首先就是必須說服管理階層，這是這位指揮並不一定習慣的另一個冗長協商過程。

　　這些巡迴演出中的某幾場完全深深烙印在整體的樂團記憶中，例如協同亞弗・泰勒夫森（Arve Tellefsen，小提琴）以及安德拉斯・席夫（András Schiff，鋼琴）於一九八四年秋天為期兩個禮拜前往英國的那場演出，這趟巡迴演出成為命運之旅。跟奧斯陸愛樂管弦樂團同時，阿爾維茲・楊頌斯也經常在曼徹斯特（Manchester）的哈雷管弦樂團擔任客座指揮。他已經有一段時間覺得不舒服了，就在一次彩排時，他因為心肌梗塞倒下，在十一月二十一日過世，享年七十歲。剛好就在這一天，他的兒子跟他帶領的樂團抵達英國。

　　這不只對這個家庭造成打擊，當天傍晚馬利斯・楊頌斯有一場音樂會，他決定出場指揮，同時必須因為葛利格（Edvard

Grieg）的《挪威舞曲》（Norwegian Dances）以及他的鋼琴協奏曲，還有西貝流士的第二號交響曲這些演出曲目而耗費心力。

在楊頌斯與奧斯陸愛樂巡演期間從未拜訪他的母親，前往演出的地方與他會合。悲痛的馬利斯·楊頌斯以父親應該也會這麼處理的方式行事，完全不考慮中斷巡迴演出：無論如何，都必須繼續前進。馬利斯·楊頌斯延續與奧斯陸愛樂管弦樂團的旅程，同時一邊料理葬禮相關事宜。阿爾維茲·楊頌斯還在英國時就已經火化，兒子領受了骨灰罈，不管是在巴士、或是旅館房間，他總是將父親的遺骨帶在身邊。在前往蘇聯時，邊界士兵打開了骨灰罈，在骨灰中翻找是否有違禁品。這讓馬利斯·楊頌斯與他的母親幾乎情緒失控，覺得憤怒、悲傷、無助，但為了不被耽誤太長的時間或者挑釁對方，他沒有冒險反抗，而是讓士兵為所欲為。馬利斯·楊頌斯不斷地浮現他是否應該留在西歐的想法，他再次將這個念頭拋到一邊，畢竟他的女兒與母親一如既往地生活在涅瓦河畔的聖彼得堡，這樣就是行不通。

蕭斯塔科維契的第五號交響曲，從今往後對於楊頌斯來說，具有個人性的重大意義：這首作品是這個令人心碎、卻同時也相當成功的巡迴演出中的核心曲目，在這之前，楊頌斯在奧斯陸時就非常密集地鑽研這首作品。「Per aspera ad astra」這句拉丁諺語的意思是，透過艱辛才能登峰造極：這項貝多芬創作第五號交響曲就已經作為依據的準則，也適用於蕭斯塔科維契的這首作品。它曾經由楊頌斯的恩師穆拉汶斯基

進行首演，結尾的〈凱旋進行曲〉被蘇維埃政權視為一個作曲家的迷途知返所歡頌；其他人卻在這個幾乎沒有節制的大調飛奔中，看見一個鬼臉，將其理解為在脅迫之下的歡騰。楊頌斯在當時就避免了空洞的實證主義，他想要他團員的耳朵更加敏銳個兩三倍。這個巡迴演出的音樂會越來越有張力、越來越情緒化，十二月三號在倫敦巴比肯藝術中心（Barbican Centre）的最後一場，來自其他樂團的許多音樂同行坐在觀眾席中。「他們在音樂會結束後來找我們，表示非常震驚，同時也被這樣的美麗、這樣的能量以及這樣的深刻所感動。」當時的樂團首席史蒂格‧尼爾森（Stig Nilsson）如此描述那個夜晚：「我們的演奏從未再度如此遠遠超越我們的水準。」

這幾年對於奧斯陸愛樂而言，卻還有一位作曲家更加具有重要性，即使剛開始時有著可觀的困難，這個挪威樂團成了自家事業的旅行推銷員：他們要找尋一間具有代表性的唱片品牌，而這從一開始感覺就像是樂團代表亂按門鈴惡作劇。地點：倫敦，唱片工業重鎮；參加者：奧斯陸愛樂管弦樂團的成員；在行李中：彼得‧柴科夫斯基第五號交響曲的母帶——不久前，一九八三年的三月，大家為了錄製這首作品聚在一起，沒有具體的委託，也沒有跟任何一家唱片品牌簽定契約。

彩排與錄音的日期也安排在樂團上班時間之外，這意謂著馬利斯‧楊頌斯跟他的團員們沒有酬勞地工作。人們想要將成功的合作最終從自己的國家往外推廣而變得有名，也就是用一首敢於自信地與其他曲子較量的作品——它應該要成為一張以樂團錄音形式呈現的名片，不僅僅為了樂團，同時也是為了指

揮。楊頌斯感受到自己在他的首席指揮職位上，是如何地往前進步並且變得成熟；他在面對競爭時，如何越來越能夠堅持己見。所以要再來一首第五號？當唱片不是只有帶來名聲，而且也會帶來金錢（跟今天相反），當時的市場已經飽和，頂尖樂團早就跟他們的明星特別錄製了最後兩首柴科夫斯基交響曲，壓製成永恆流傳的唱片。

當奧斯陸愛樂以及行政部門的代表在泰晤士河（River Thames）畔的倫敦準備開始的時候，他們感受到了這樣的狀況：婉拒接踵而來，直到遇到唱片品牌山度士（Chandos Records）敞開大門。這首交響曲被壓製、推銷、廣告宣傳，出乎大家意料之外地也賣得很好，佳評如潮，就好像是裝上了向上轉動的螺旋一樣。這個冒險在每一個層面都值得，畢竟楊頌斯跟奧斯陸愛樂還不是世界知名品牌，他們的第五號交響曲不只在挪威受到關注，全世界現在都對於這個遠離古典音樂核心的地方所發生的事驚訝不已。

「一下子，這個錄音被認為根本就是最好的錄音。」楊頌斯回憶時這麼說，這個最高級的讚揚讓他覺得「尷尬」，「但這推了我們一把，大家突然都想聽我們演奏的柴科夫斯基。」Chandos 很快萌生錄製全集的念頭，包括《曼弗雷德交響曲》（Manfred Symphonie）以及像《義大利隨想曲》（Capriccio Italien）這樣的悅耳小品。他們很快達成共識，也許從未真的相信會成真的計劃卻真的發生。「這讓我們在國際市場上往前邁進一大步。」史蒂格・尼爾森如此回憶說。

非常耐人尋味的是，楊頌斯很長一段時間對柴科夫斯基遠

遠超越純粹音樂性的第六號交響曲有所顧忌，這個情形當然也是因為他耳朵裡還清晰地迴盪著穆拉汶斯基以及卡拉揚的高超詮釋，同樣的情況也發生在被到處要求演出的貝多芬第九號交響曲。但楊頌斯卻因為在奧斯陸錄製的柴科夫斯基系列終於獲得安全感：他自己感受到，對於第六號交響曲的恐懼是可以克服的，還不止如此：他成功展現了一個非常具有個人特色並且無法取代的詮釋。而奧斯陸錄音室的工作越往前進，所有參與者就變得更加完美主義以及自我批判。楊頌斯對於第六號交響曲的錄音並不滿意，他邀請管弦樂團董事會並向他們表達了他的顧慮：比起第五號交響曲，第六號遜色很多；團員以理解回應，馬上就確定新的錄音日期安排，也沒有額外的酬勞，呈現結果就是一個所有人都能接受的《悲愴交響曲》（Pathétique Symphony）第二版本。「這就是當時樂團的士氣與熱情。」楊頌斯在幾十年後說：「根本令人難以置信。」

然而，錄音本身對他卻一直是一件令人憎恨的事，尤其是後製與授權利用，從早期的柴科夫斯基錄音到最後幾乎都沒改變。「這是一個災難。」楊頌斯說：「這些檢驗審查與確定完成對我來說，是有史以來最困難的事。」當一張光碟唱片終於被批准、壓製、開始販售，那麼對他而言，所有的事也就結束完成。「也許我在十年後會再一次好好傾聽這張唱片，這可能會相當有負擔，因為我馬上就會發現錯誤。此外，我持續地在改變，我總是想要在作品中發現某些新東西，對於較早的詮釋版本，我總是覺得有某些未完成的事。」

即使這位指揮後期沒有道理的疑慮，柴科夫斯基全集到今

天仍在市場上銷售。 二〇一八年，Chandos 發行新的版次，聽到這個錄音並且跟楊頌斯後期的錄音比較的話，就能理解為什麼他們要這麼做。二〇〇九年，他在慕尼黑跟巴伐利亞廣播交響樂團錄製了第五號交響曲、二〇一三年錄製了第六號交響曲，巴伐利亞廣播電臺（Bayerischer Rundfunk）以 CD 發行了現場錄製紀錄，相差幾十年的比較非常值得，光是速度就非常具有啟發性。

例如拿第五號交響曲來比較：奧斯陸愛樂在第一樂章需要十三分鐘五十秒，楊頌斯卻在跟巴伐利亞廣播交響樂團的版本多了幾乎一分鐘；與此相反，楊頌斯在如歌的行板這一個樂章中，舊版跟新版的速度令人吃驚地精準：十二分鐘二十四秒（奧斯陸愛樂）對比十二分二十五秒（巴伐利亞廣播交響樂團）；圓舞曲這個樂章（奧斯陸愛樂五分二十五秒、巴伐利亞廣播交響樂團五分四十三秒）以及終曲樂章（奧斯陸愛樂十一分二十五秒、巴伐利亞廣播交響樂團十二分三秒），速度再度往剛開始的比重移動。

楊頌斯在當時就已經呈現出，他跟許多其他的指揮是多麼不同，對他來說，重要的不是某種陳腔濫調的完成、不是熱情、瞭解錯誤的演出傳統，還有在西方常被恥笑與誤解的「俄羅斯靈魂」，在作品中失去自我或者將作曲手法與工具效果顯著地展現。柴科夫斯基總是意謂著一種巨大的能量潛力，卻被分流與節制，然而不會同時顯得冷靜或者斤斤計較。這是一個臆測的矛盾，一清二楚地揭露柴科夫斯基是位結構主義者，是位過於挑剔的先行音樂戲劇家，以及許多他的算計、他的細節

藝術。

　　人們對此只聽了第五號交響曲的第一樂章，不管是奧斯陸版本或者是慕尼黑版本：速度處理的規定在慢板導奏中都非常精準地被遵循，就如同在 BRSO 的版本中，沒有東西消失不見，並且演奏出管樂與弦樂之間的平衡；重音以及突然的背景更迭如何被加進材料，而不會過於嘩然猛烈地停止運轉；就算是一個極強，也會總是層次分明且有所發展，這絕對可作為典範，獨一無二。

　　在比較後來的版本中可以聽到，楊頌斯隨著時間流逝，對於第五號交響曲變得有多麼熟悉、有更多的彈性速度，細微並且格調高雅──彈性速度就是指在速度處理上一切更加自由。細緻的減緩再度被「追趕」上來，團員更加個人化地演奏，這當然也是因為巴伐利亞廣播交響樂團相當自我的特性，就像楊頌斯在第一樂章中，將通往一個舞曲段落（從第一百七十小節開始）的過渡，策劃成神奇的短暫時刻，這在較為精實擠壓的奧斯陸版本並不存在。

　　取而代之，較早的錄音將柴科夫斯基當做風暴催促者呈現：例如在最後一個樂章中活潑的快板劇烈地來襲之後，整個樂章陷入一種心醉神迷、一種憤怒，樂團對此似乎自己也想超越。在 BRSO 的版本中，這個地方雖然以許多「活潑生動」詮釋，卻不是做為以零開始的意外攻擊，而是對於微觀工作的考慮比較周到。最後一個樂章的尾奏再度擺脫所有的陳腔濫調，在奧斯陸愛樂的版本中，則是呈現不會過於浮誇的勝利，然而在弦樂部較多是從圓滑奏出發考慮，而削弱了枯燥表現的

銅管樂器;在BRSO的版本中,則是聽起來有些許較多的溫暖,在管樂與弦樂之間,更具有對話性。

而楊頌斯也以第六號交響曲與他許多同業們有了鮮明的對照,這首交響曲是作曲家柴科夫斯基以自傳建構的「悲愴」結語,並且似乎被某些人理解為他作曲家生涯的悲劇配樂。奧斯陸版本的速度再度比慕尼黑版本來得迅速些,卻沒有太強烈的分別,第一樂章各為十七分鐘五十七秒與十八分零八秒;第二樂章則是七分二十七秒對上八分零四秒;第三樂章則各為八分二十秒與九分零四秒;第四樂章則是九分四十八秒對上十分十九秒。整體而言,奧斯陸版本反差較為明顯、也比較大膽冒險,而且離《悲愴交響曲》哀婉動人的意義傳統比較遠。

例如在第一樂章,在一個不是過於沉重、非常簡單的導奏之後,甚快板狂烈地突然爆發,奧斯陸愛樂將所能演奏的效果表現到極致,這種幾乎疲於奔命的印象在巴伐利亞廣播交響樂團這邊較少出現;取而代之的,這個樂章結束時的崩潰更加強烈,在姿態表情上更加顯著、更加龐大,更加虛無主義,這是在最後一個樂章中再度被接受的氣氛

第六號交響曲的兩個詮釋版本在這點上是一致的,他們都讓柴科夫斯基的民俗音樂根基引起共鳴,特別是在第二樂章:巴伐利亞廣播交響樂團版本稍微比較靈活、較為精緻地施展魔力,奧斯陸版本則是透過頑皮的重音而表現突出。第三樂章則是類似的表現,這在較早的版本是如此尖銳地被強調,視作一種白遼士風格的荒誕,所以速度似乎永遠不會正確搭配;楊頌斯在BRSO的版本中不再允許這樣的跨越界線,相當活潑的

快板較為柔軟、音色較為飽滿地嗡嗡作響，彷彿上面安裝了一個一個鐘錶裝置。

不管是第五號、第六號、或者是更早的交響曲（在這其中，第四號是一首達到幾乎沒有一個其他的錄音可以超越的猛烈）：在柴科夫斯基的作品中顯現出，馬利斯‧楊頌斯很少取決於音樂之外的東西、隱含意義、傳記的影射、快速召回的情感。這些柴科夫斯基的交響曲——西貝流士與蕭斯塔科維契也有類似作品——並沒有被當作音樂的詩句所理解，因此只在許多層面的其中之一提供了曲譜的弦外之義。

「俄羅斯音樂有種往錯誤感情表現、誇大感受的發展。」楊頌斯說：「這是危險的，所有作品都非常應該精細指揮，即使是像《黑桃皇后》這樣的一齣大悲劇。除此之外，我不知道是否有任何一位其他的作曲家，可以藉由旋律如此美妙地表達情感。」

楊頌斯的事前準備以及排練工作，還有對於樂譜上說明指示的確切重視，所有這些都讓作品借助它們的結構潛力而閃閃發光，在這一點上，楊頌斯以一種獨特的方式（即使是以一種相當個人的變形）跟他非常崇敬的尼古勞斯‧哈農庫特（Nikolaus Harnoncourt）不分軒輊。柴科夫斯基被理解為音樂修辭學家，這剛好表現在跟奧斯陸愛樂管弦樂團的共同合作上，作為對話的、推理的、有時候辯證發展的宇宙；而一種無法被忽略的演奏以及冒險興致同時阻礙，所有一切成為有聲音的朗讀、成為簡單扼要的分析 。

小型英國唱片品牌山度士的負責人，當時很快就瞭解到

這點，而且因為市場生態如此表現，再度喚起了大型品牌的貪念。這次的情況是 EMI 公司來攪局，一九八七年排擠了山度士，跟奧斯陸愛樂管弦樂團簽訂了一個公司有史以來最大規模的獨家契約；一九九二年，這份契約內容以多了十五張其他唱片再度更新。「他們幾乎只想從我這裡聽到俄羅斯音樂。」楊頌斯後來有所怨言，他因此頭一次感覺到國際古典音樂舞臺的規則。他在某個時候覺得「不開心」，雖然在奧斯陸與巡迴旅行、同樣還有他的客座指揮的音樂會，他都指揮演出了相應的作品，也引起了熱烈的掌聲。直到他在某個時候以沉重的心情決定，不再演出柴科夫斯基的作品。

楊頌斯利用這時機擴展演出曲目，所有布拉姆斯、舒伯特以及舒曼（Robert Schumann）的交響曲都在奧斯陸被演出。幾乎有十五年之久，楊頌斯再也不指揮俄羅斯音樂，只有他所深愛的蕭斯塔科維契例外，這就是他自我強制的演出曲目縮減。然而，柴科夫斯基全套錄音成為共同工作的反映，而且變成新市場地位的催化劑，它們記錄了全世界都可以聽到的一個事實：奧斯陸愛樂如何從一個優秀的樂團變成一個一流的樂團。

第7章

俄羅斯的誘惑、
國際性的勝利

　　了解八〇年代中期古典音樂市場的知情人士都意識到，在柴科夫斯基錄音結束之後，廣泛的國際性聽眾其實才清楚看到一個再度變得強大、非常具有競爭力的奧斯陸愛樂管弦樂團。若是稱這為內幕消息，這樣的表達方式未免太薄弱，而巡迴演出的聘用邀請則顯示，這個挪威樂團以及他們的拉脫維亞—俄羅斯指揮的詢問度，是如何地攀升。

　　一九八五年十一月，楊頌斯回到他舊時的學習之地維也納，跟樂團進行一趟擴大的中歐巡迴旅行，此外還前往了蘇黎世、日內瓦、伯恩（Bern）、洛桑（Lausanne）、法蘭克福（Frankfurt）、維滕（Witten）、阿亨（Aachen）以及林茲（Linz）。這些讓人內心澎湃的訪問演出——在他學生時期幾乎每天觀察同行大人物的地方，他首次以首席指揮的身份展現自己。在那之前，楊頌斯只有跟列寧格勒愛樂在維也納音樂協會音樂廳客座演出過兩次，但是這次卻產生了問題：音樂協會跟音樂廳都無法擔任主辦單位，找來這位奧斯陸樂團的代言人。

　　像這樣的例子常常在維也納發生，而第三大的主辦單位青

少年音樂協會（Jeunesses Musicales）便會跳出來幫忙：這個組織當時的主管為湯瑪斯・安格楊（Thomas Angyan），他後來於一九八八年至二〇二〇年成為音樂協會的經理。於是這支挪威的隊伍得已在一九八五年十一月二十九日於黃金大廳客座演出，在演出曲目上有葛利格《皮爾金組曲》（Peer Gynt）中的一首、與弗拉基米爾・史畢瓦可夫（Vladimir Spivakov）一起演出西貝流士的小提琴協奏曲以及柴科夫斯基的第六號交響曲。「突然一下子，天空為我清朗了起來。」安格楊在數十年後還回憶說：「然後我就再也沒有放過手，一再邀請這個樂團。」對於安格楊與楊頌斯而言，他們的關係從工作的連結變成了友誼。

　　一九八五年還發生了一件重要的事：馬利斯・楊頌斯認識了一位女士。在黑海渡假時，於雅爾達（Yalta）的海灘上，發生了可以比擬為浪漫小說或者電影的情節：一位友人提醒楊頌斯注意，距離他的幾公尺外，有一位非常迷人的女士正在游泳；楊頌斯覺得好奇，他試圖認識這位陌生女子，然後他們開始交談。當證實這位女士也來自列寧格勒時，楊頌斯愈發興奮，他認為這是命運的暗示，事後他們兩人一致同意：「這是一見鍾情。」伊莉娜・楊頌斯（Irina Jansons）回憶說：「我並不知道他是位指揮。」他當時應該有些害羞與靦腆，這也正是讓她如此心動的原因。

　　因為他們兩人在這個時間點都還是已婚身份，所以先在沒有結婚證書的情況下同居，在這期間辦了離婚手續，於一九九八年結婚。剛開始，伊莉娜・楊頌斯仍然執業行醫，但

是很快她就明白：假如她想要定期見到她的丈夫，就必須跟著一起旅行。「我放棄了我的職業，而不是犧牲。」她後來對《明鏡周刊》（Der Spiegel）這麼說：「他當時已經是一位很受歡迎的指揮家，若我想要跟馬利斯在一起，就沒有其他的可能性。我每天都對於這個決定感到很快樂，這讓我體會到，我無法沒有這個男人。」

八〇年代中期，馬利斯・楊頌斯家鄉的情況發生了根本的轉變，戈巴契夫的改革重組終於帶來了令人期待的自由，同時也讓國家陷入動盪。這對於楊頌斯並不直接產生影響，他就跟往常一樣可以沒有問題地旅行至國外，履行他在那裡的義務。然而他卻憂心忡忡地觀察到，蘇維埃的文化界陷入了很大的危機，「文化」——也因為它們曾被充當做為招牌門面——順理成章被支持的那些年代已經過去。「以前，音樂跟運動是兩件最重要的事，剎那之間音樂卻越來越不受到關注——我所指的並不只是金錢上的支持。」蘇維埃文化的旗艦、列寧格勒的基洛夫劇院（Kirov Theatre）❶以及這個城市的愛樂管弦樂團，還有莫斯科的波修瓦劇院（Bolshoi Theatre），在眾多的音樂機構關閉潮中比較沒有遭受波及，打擊比較嚴重的是小型機構；楊頌斯特別擔憂的還有教育，他一直認為是世界級閃耀模範的這套教育系統，現在遭受損害，這是一段相當令人沮喪的時期。

而跟楊頌斯在奧斯陸的音樂故鄉相關的，則是他為其巨大的蓬勃發展做出的貢獻。在那些年，旅行工作量越來越增加，奧斯陸愛樂以及楊頌斯自己也越來越受歡迎。在一九八七年與

一九九六年之間，他們被邀請前往義大利、西班牙、日本、臺灣、中國以及美國演出（部份國家甚至好幾次）；一九九三年、一九九五年以及一九九七年，他們在音樂節聖地薩爾茲堡演奏；在一九八五年的輝煌首演之後，維也納音樂協會的金色大廳（Wiener Musikverein）成為一個固定點，楊頌斯幾乎每年都會在那裡演出，也跟列寧格勒愛樂、下奧地利音樂家樂團（Tonkunstler Orchestra）以及維也納交響樂團一起。

就在國際地位開始扶搖直上後，隨即發生了一件影響重大的亡故——一九八八年一月十九日，穆拉汶斯基過世，跟阿爾維茲·楊頌斯一樣，也死於心肌梗塞。他跟列寧格勒愛樂在前一年的三月演出了最後一場音樂會，曲目有舒伯特的 B 小調交響曲，以及布拉姆斯的第四號交響曲。馬利斯·楊頌斯馬上就成為繼承者相關的話題人物，備受死亡預感所糾纏的穆拉汶斯基自己也多次朝這個方向表達意見；此外，楊頌斯越來越常無預警接下跟列寧格勒愛樂演出的音樂會：假如穆拉汶斯基因為疾病原因取消演出，楊頌斯這位副手就會取代演出，有些充滿威望的巡迴演出，楊頌斯甚至是唯一負責的指揮。

然而卻還有一位競爭對手尤里·泰密卡諾夫（Yuri Temirkanov），當時五十歲，跟楊頌斯一樣也是在列寧格勒音樂學院所受的音樂教育訓練，一九七六年開始就是基洛夫劇院首席指揮。處於領導地位的政黨人士為泰密卡諾夫宣傳，在一個主事者的內部決定會議中，楊頌斯只拿到第二名。接掌世界最有名的其中一個樂團的機會，已經沒指望；或者這應該是一個提示？楊頌斯當時雖然失望，卻也講求實際：「我雖有雄

心壯志，另一方面卻也了解：我在蘇聯尚未擔任過首席指揮的位置；除此之外，我還非常年輕，而泰密卡諾夫的經驗更為豐富。事後來看，我必須說：感謝上天是這樣的結果，生命以及親愛的上帝幫助了我。」

所以馬利斯・楊頌斯既沒有沮喪，也沒有覺得被侮辱；他反而向泰密卡諾夫打探，作為第二人選、同時擔任奧斯陸的首席指揮，他是否有可能留在列寧格勒愛樂管弦樂團。這是一個並不完全無私的建議，畢竟楊頌斯很享受跟如此高水準的樂團一起工作。泰密卡諾夫應允了，也是因為這在當時的艱困時期，可以擔保延續性，基於政府方面的財政支持縮減，即使是像列寧格勒這樣嬌生慣養的樂團都必須改變想法；泰米卡諾夫這位來自馬林斯基劇院的指揮，只得繼續託付責任給楊頌斯，以安撫始終都沒領過高薪的團員們之不平。楊頌斯直到西元兩千年都跟這個俄羅斯樂團維持合作關係，在那之後，他的行程表終於讓他沒有時間繼續這麼做。

一九八八年對於楊頌斯而言，也是標記在另一段關係中的命運之年：四月二十二號以及二十三號兩天，他指揮列寧格勒愛樂管弦樂團錄製蕭斯塔科維契的第七號交響曲《列寧格勒》。很有意思的是，演奏卻不是發生在離涅瓦河不遠的列寧格勒愛樂廳，而是在奧斯陸音樂廳。此曲一九四二年在被德國人所佔領的列寧格勒首演，因為當代歷史典故成為蕭斯塔科維契最有名的交響曲，而且同時遠遠不單純只是二次大戰事件的計劃性反映；這是音樂重大事件的徵兆、是傳奇色彩濃厚的作品、這是反戰的吶喊、這是轟隆作響的諷刺漫畫、這是被濫用

的政治宣傳樂曲，擴展成像怪物一樣的結構，所有這些都是蕭斯塔科維契的第六十號作品❷。它氾濫的交叉引用與情感，使它在許多層面變成一首危險的作品。

楊頌斯以他的導師穆拉汶斯基——這位新客觀性「獨裁者」的意義之下來指揮這首交響曲，然而這麼做的話的話，結構性、聲音的嚴格分流、以及冷靜的精準都在他的詮釋中瓦解，他因此完成一種小心翼翼的情感化詮釋。不過，楊頌斯想避免引人注目，他總是留意展現作品本身，從俯瞰的角度指揮，並且不迷失在一種錯覺的、被錯誤理解的戲劇化；他審慎考慮風格語言的感受力，讓這些錄音顯得高貴，而且還有一種劑量分配剛好、從未濫用自我表現的戲劇性。

沒有人可以在當時預知，以此會發展出一整個系列。最終在西元二〇〇五年那一年，所有十五首交響曲出版發行，不是跟一個單一樂團，而是跟所有「楊頌斯樂團」：第一號是跟柏林愛樂；第二號、第三號、第四號、第十二號、第十三號以及第十四號是跟巴伐利亞廣播交響樂團；第五號是跟維也納愛樂；第六號與第九號是跟奧斯陸愛樂；第八號跟匹茲堡交響樂團（Pittsburgh Symphony Orchestra）；第十號與第十一號則是跟費城管弦樂團（Philadelphia Orchestra）（嚴格來說不算是楊頌斯的樂團）；第十五號是跟倫敦愛樂（London Philharmonic Orchestra）；第七號正是跟列寧格勒愛樂。

總而言之，這是一個沒有異議、擁有許多讚賞、思慮周詳的推薦錄音，它遠遠贏過所有其他錄音，這造成了一個矛盾：從錄音中仍然可以察覺這些樂團之間大相徑庭的音樂特性，然

而楊頌斯持續掌握特別的主導權，就像一個基本主題一再以全新卻關係緊密的變奏曲出現。

　　看起來幾乎是每首交響曲都選擇了適合的樂團，維也納愛樂的馬勒經驗在第五號交響曲中展現；奧斯陸愛樂歡樂地投入在第六號交響曲中過度亢奮的精湛技藝；跟巴伐利亞廣播交響樂團一起，可以做到第十四號交響曲中一段充滿技巧、卻在平淡音樂色彩中閃爍著微光的室內樂。「他的錄音聽起來很吸引人，所有狂熱細節的關聯，被統合在同一形式裡。」二〇〇六年《時代週報》（Die Zeit）如此寫道。楊頌斯在所有情緒性的彼岸，仍是一個絕對的結構主義者，「這應該會被充滿戲劇化腦袋的蕭斯塔科維契喜愛，當時應該無法找到比他更能勝任的蕭斯塔科維契詮釋者。」

　　馬利斯‧楊頌斯有幾次跟蕭斯塔科維契照過面，當這位作曲家出席了穆拉汶斯基的排練時，他也加以觀察，然而密集的談話對於當時還是位年輕人的楊頌斯不被允許。可以確定的是，楊頌斯直到最後耳朵都迴盪著穆拉汶斯基的抱怨，他總是跟他說：想從蕭斯塔科維契那裡得到回報，簡直比登天還難——這指的不只是借出去的書或者樂譜，也是對於許多純粹音樂提問的回答。楊頌斯這麼回憶著，蕭斯科維契從未回應精準的問題，彷彿他太虛弱，或者對於指揮家的詮釋細節完全不感興趣一樣。

　　「他是一位非常親切、和善，樂於助人的人，但是相當容易緊張，並且極度膽小。」楊頌斯這麼說：「人們馬上會對他感到同情，除此之外，他說話非常快，不喜歡被束縛。蕭斯塔

科維契心胸寬大，充滿愛與痛苦，卻不太懂得怎麼表現；他一點都不想談論他的音樂，他很喜歡喝伏特加，他可以很快就愛上某人，而且他酷愛足球運動。」

在第一次接觸到他的作品時，蕭斯塔科維契就成為楊頌斯最喜歡的作曲家。「他的音樂是如此強烈，激情在他所有的極端中排在第一位，是一位天才的作曲家，這也表現在他對於樂器以及它們音色可能性的感覺。」正因為他對於歷史以及當時政治現況反應的方式跟許多其他的作曲者相反，是一位真正的當代作曲家。

對於這位作曲家，還有一個另外的特別聯結：楊頌斯跟所羅門・沃爾可夫（Solomon Volkov）曾就讀於同一個列寧格音樂學校班級，他身為音樂學者以及樂評家，在一九七九年出版了蕭斯塔科維契的回憶錄《證言》（Testimony）。沃爾可夫至少是如此描述：「這個充滿細節、值得注意的開放自我印證是跟作曲家的密切協調所產生的。」直至今天，這本回憶錄的真實性仍有存疑，楊頌斯從一位芬蘭音樂評論家獲得回憶錄原版寄到奧斯陸，他因此成為可以閱讀這些引起轟動的章節的首批讀者之一。楊頌斯如此回憶說，書中每一頁都可以發現蕭斯塔科維契的印記，他認得出來，這讓楊頌斯後來也無法決定到底是真實或是仿冒：「為什麼蕭斯塔科維契要對一位年輕人敘述所有的事？從另外一方面來說，年長者有時會想要傾吐心聲，好讓後世能夠知道他的想法。我真的不知道……」

在這本書中過於仔細展現的時間狀態、蕭斯塔科維契的生存恐懼、可怕的強迫與威脅、只能在音樂美化的襯托之下竭力

爭取真相，所有這些對於楊頌斯顯得可信，許多其他讀者也這麼認為。「蕭斯塔科維契擁有貝多芬的精神，他透過音樂變成一位鬥士，要不是史達林這樣威脅恐嚇他，蕭斯塔科維契應該會成為二十世紀的威爾第。而假如他是位作家的話，史達林早就下令將他處死了。」

就在一九八八這一年，就在蕭斯塔科維契作品的第一次錄音期間，馬利斯‧楊頌斯也首次在美國演出，他指揮洛杉磯愛樂管弦樂團（Los Angeles Philharmonic）多場音樂會，總共演出十首柴科夫斯基的作品。在那之前，蒙特利爾交響樂團（Montreal Symphony Orchestra）邀請了他，他的客座指揮經歷也越來越令人印象深刻；直到這個時間點，楊頌斯已經在二十五個國家指揮過。

這個發展一直持續進行，楊頌斯跟奧斯陸愛樂的合作在十一年後於一九九七年秋天達到最高峰，也就是他擔任在挪威的職務十八年後。在維也納協會的金色大廳，這個樂團擔任為期一週的駐廳樂團，必須演出五場，包括葛利格、奧乃格（Arthur Honegger）、貝多芬、布魯克納以及理查‧史特勞斯的作品，在維也納萬聖節音樂會的規劃裡，於十一月一號演奏了威爾第的《安魂彌撒》，一起演出的有米雪兒‧克里德（Michèle Crider）、瑪克拉‧哈濟雅諾（Markella Hatziano）、約翰‧波塔（Johan Botha）以及馬帝‧薩米能（Matti Salminen）。隔天的諸靈節則是演出馬勒（Gustav Mahler）的《復活交響曲》（Resurrection Symphony），演唱的一樣有克里德與哈濟雅諾，以及維也納歌唱協會合唱團

（Wiener Singverein）。對於音樂協會的主辦人來說這樣的
活動早就已經不是充滿風險，奧斯陸愛樂音樂節成了勝利成功
的大事。

❶ 即為馬林斯基劇院，從一九三五年至一九九二年舊稱基洛夫劇院。

❷ 蕭斯塔科維奇的 C 大調第七號交響曲《列寧格勒》，作品 60，作曲家將
此作題獻給當時在二戰中受德軍圍困的列寧格勒。

第8章

英國與維也納的外遇

「他剛剛展開翅膀。」他之前的經紀人史蒂芬・賴特如此陳述。而這揮舞的翅膀帶著馬利斯・楊頌斯繼續穿越歐洲，目的地位於他的主要落腳處——奧斯陸西南邊不遠之處。這位指揮原來完全不考慮一個額外的首席指揮職位，但是為了鞏固國際地位、而這個樂團又位於最重要的音樂國家之一，所以這突然變成一個可能性；同時主要也是因為，楊頌斯的行事曆還不像其他活躍於國際的指揮家們那麼滿。

楊頌斯選擇了某種中庸之道：首席客座指揮的位置，而且這個位置是在一個比起楊頌斯當時所任職的奧斯陸愛樂管弦樂團，還享有更少國際名聲的樂團：英國廣播公司威爾斯國家管弦樂團（BBC National Orchestra of Wales，簡稱 BBC NOW）。

在他參加卡拉揚指揮大賽不久，楊頌斯就與其首次接觸聯繫，座落於卡地夫（Cardiff）的這個樂團，對於這位傑出的年輕指揮家感到好奇；或許也是因為面對英倫島內的競爭，可以藉此進攻並且自我磨練。楊頌斯於是接到邀請，他如此回憶，那是一種馬上感受到的相互傾慕：「類似一種陷入愛河的感覺。」如他所稱，根據他的觀點，這是跟一個樂團密集且定

期工作的最佳條件。在那之後不久,這個樂團就公開向楊頌斯提議:他是否想要跟這個樂團建立更加緊密的關係?

　　BBC威爾斯國家管弦樂團當時是廣播公司的五個樂團之一,這是威爾斯唯一的職業樂團,而且履行雙重功能,它的名字說明了一切。一方面它受官方合法機構委託進行演出,另一方面也是這個地區國族自我意識的表達。

　　它的前身樂團成立於一九二四年,一九三五年時僅僅只有二十位成員,在二次大戰後將近有三十人。這個樂團不斷擴編,一九七六年最後一次改名之後,成長到六十六位樂手。要達到足以名列大型交響樂團之林的規模,至少要到一九八七年這段期間有八十八位團員時,才能這麼宣稱。

　　「BBC威爾斯國家管弦樂團是一個非常優秀、卻被小覷的樂團。」史蒂芬‧萊特如此評斷:「做為廣播管弦樂團,它也跟倫敦建立關係,這讓事情當然變得有趣。」關於首席指揮方面,這個樂團正處在一個過渡時期,從一九八三到一九八五年,由之前的長笛手、來自外西凡尼亞(Transylvania)❶的埃里希‧貝格爾(Erich Bergel)領銜擔綱,一九八七年才由日本人尾高忠明(Tadaaki Otaka)接手,他帶領這個樂團直到一九九五年。

　　每年有四個禮拜,楊頌斯應該要在卡地夫客座,契約是如此規定,這是他額外在奧斯陸的工作之外所允諾的,然而對此起了決定性作用的並不只是本能的好感。BBC威爾斯國家管弦樂團建議楊頌斯一起錄製柴科夫斯基交響曲全集錄音,主要是以電視與錄影形式製作。跟電視錄影有關的事,就涉及到最

積極活躍的 BBC 的樂團，對於楊頌斯來說，之於越來越受到歡迎的奧斯陸錄音，這是一個理想的補充。從此刻開始，不只可以從聲音媒介的傳播得知楊頌斯如何指揮，現在全世界的古典音樂迷也可以看到他；不過這也表示，楊頌斯最終被蓋上了「柴科夫斯基」的印章。身為一個年輕、感情熱烈、某種程度而言具有權威性的表演者，他以自己的觀點讓導師穆拉汶斯基的冷靜闡釋路線更為豐富。

「這在當時是個很重要的里程碑。」在彼得‧雷諾茲（Peter Reynolds）的《英國廣播公司威爾斯國家管弦樂團》（BBC National Orchestra of Wales）書中提到，當時與馬利斯‧楊頌斯一起共事的樂團總監——休‧崔格勒斯‧威廉斯（Huw Tregelles Williams）回憶：「假如有人問我，哪一天是我最忙碌的工作天？那麼我會回答：在聖大衛廳那密集的六小時。楊頌斯站在舞臺上，一直用電話跟臺下的我聯絡，幾乎像一位外科醫師那樣工作，為了所有六首柴科夫斯基交響曲，大約錄製了五十次的短暫錄音。」

在那個時代，音樂會影片以及音樂會錄影仍有大量需求，海伯特‧馮‧卡拉揚以他特別極端到自戀的美學方式推廣了這個媒介；英國廣播公司（British Broadcasting Corporation，簡稱 BBC）則是一個比較擅長紀錄片的專業行政機構。這提供了楊頌斯一個巨大的宣傳效果，他與樂團在一九八六年一起共同錄製所有六首柴科夫斯基交響曲加上《曼弗雷德交響曲》，以職業生涯的角度來看，這是他最重要的成果之一。後來這個錄影還增補了總括來說最受歡迎的交響曲系列：楊頌斯

跟威爾斯的樂團成員也在攝影機前錄製了貝多芬。

　　在當時的時間點，這曾是「一個非常優秀的樂團」，楊頌斯說，錄影強調了這點。從錄影中可以觀察楊頌斯如何用他典型的清晰打拍技巧，透過總譜帶領這個威爾斯樂團，卻沒有因此而表現得裝腔作勢。他在這個錄製中散發出某種統帥的氣質，同時也有某種非常激勵式的表現：彷彿這是世界上最順理成章的事，楊頌斯促使這個樂團達到極限，這是一個讓人感覺到成長的任務。某個評論家對這場音樂會如此評論：「他們像魔鬼一樣地演奏。」人們卻一致認為，楊頌斯在樂團帶來了一個全新卻另類的紀律。

　　楊頌斯在威爾斯很樂意被委託演出大型浪漫時期曲目，他跟他們維繫了四年的關係，也產出了其他的錄音，例如理查·史特勞斯的《阿爾卑斯交響曲》（Eine Alpensinfonie）。

　　一九八八年，這個樂團到蘇聯巡迴演出，這是一個對於楊頌斯再重要也不過的國家，音樂會在基輔（Kyiv）、新西伯利亞（Novosibirsk）以及他的居住地列寧格勒舉行。讓楊頌斯不愉快的是，基於蘇維埃的規定，他不准在他的家鄉指揮外國樂團，於是由尾高忠明站在指揮臺上，楊頌斯則在列寧格勒提供食宿款待他。

　　這場列寧格勒音樂會成為樂團史上最光榮以及最受稱頌的音樂會之一，在布拉姆斯的第一號交響曲結束之後，音樂廳中響起如雷喝彩歡呼聲。楊頌斯在這幾天開車接送同僚尾高穿越過城市部份破敗的街道，並且對他指出自己青少年受教育的地點；就在這時，他們很訝異地確認了一個共同之處：他們兩人

在維也納都曾跟隨史瓦洛夫斯基研讀學習。

　　楊頌斯還跟另一個英國管弦樂團建立了一份密切的關係，此外，這也是歸根於經紀人史蒂芬‧賴特的積極活動。賴特跟倫敦愛樂的總監相當友好，非常謹慎地與楊頌斯討論這個另外的職位：每年待在泰晤士河畔三個禮拜，這絕對是可以安排的。一九九二年這個時刻終於來臨：楊頌斯在倫敦接任首席客座指揮的職位，一直到一九九七年他都擔任這個職位。

　　在定期的音樂會之外，楊頌斯在這裡也要錄製唱片。在這件事情上，楊頌斯再一次特別被預定要演奏俄羅斯作品，人們期待常設客座指揮幾近「正統」的詮釋，除了蕭斯塔科維契第十一號與第十五號交響曲之外，穆索斯基的《展覽會之畫》（Pictures at an Exhibition）、柴科夫斯基的《胡桃鉗》（The Nutcracker）或者林姆斯基—高沙可夫（Nikolai Rimsky-Korsakov）的《天方夜譚》（Scheherazade）都被錄製成永恆的唱片。

　　這兩個英國樂團的聘用顯示楊頌斯力圖重要關鍵職位，不一定是要在這個國家的第一流樂團，卻是可以將他往成為關注的焦點推進一步；而且是那些他可以形塑的樂團，正如同威爾斯樂團的例子一樣，好讓他能夠鞏固做為樂團教育者的形象與潛力。

　　還有其他的英國樂團現在對他相當關注，時而嫉妒地望向卡地夫與倫敦——楊頌斯拒絕跟同在倫敦的愛樂管弦樂團建立一個比較穩固的關係。一九九七年克里斯托夫‧馮‧杜南伊（Christoph von Dohnányi）成為那裡的首席指揮，還有倫敦

交響樂團（London Symphony Orchestra）也頻送秋波。楊頌斯承認，假如他當時願意的話，他多多少少能夠毫無問題地在英倫島上達到一個領導地位：「然而，我當時已經有了奧斯陸愛樂。」還要補充的一點是他也還有時間，這個等待後來應該值得，因為總體來說後來他獲得了兩個最受歡迎樂團的頂尖職位。

　　在此期間，楊頌斯如何發展其挪威樂團的演出曲目？他在哪裡確切地看到樂團以及團員的強項？哪些作品他認為對於音樂演出工作具有關鍵性？從演出統計數字來看，有一部份顯示了令人驚訝的結果。

　　到目前為止，在奧斯陸大幅領先、最受喜愛的作曲家，令人驚訝的是總共有一百三十三場演出的葛利格，後面依序是貝多芬（一百一十五場），理查·史特勞斯（一百一十一場），柴科夫斯基（一〇三場），以及西貝流士（八十四場）。葛利格之所以能達到這麼高的數字，是因為楊頌斯光是指揮選自《皮爾金》部份組曲就有三十次，而鋼琴協奏曲則有二十七次，這些作品在單一作品的統計數字位列第二名跟第三名。楊頌斯最常演出的是西貝流士的第二號交響曲（三十三次），蕭斯塔科維契的第五號交響曲也來到三十場演出這樣高的數字。其他可以稱為楊頌斯暢銷曲的還有德弗札克的第八號交響曲（二十三場）、白遼士的《幻想交響曲》、選自拉威爾歌劇《達夫尼與克羅伊》的第二組曲、西貝流士的第一號交響曲（這三首各為二十二場）、以及理查·史特勞斯的《英雄的生涯》（Ein Heldenleben）（二十場）。

特別是最後一首曲子，楊頌斯將會在他未來的管弦樂團越來越常指揮演出，不管是在阿姆斯特丹或者慕尼黑，都成為楊頌斯的正字標記樂曲。在求學時期，這位理查·史特勞斯的崇拜者就已經指揮過《英雄的生涯》，他也體驗到這位作曲家對管弦樂團音色有多麼重要，如何在沒有用其他樂器的情況下，可以讓樂團閃閃發光。

在一個純粹計算交響曲的統計中，這個排列順序會有變動，例如理查·史特勞斯不能一起被算進去。而楊頌斯最富有認同感、位列名單之冠的作曲家則一點也不令人意外：在跟奧斯陸愛樂合作的期間，蕭斯塔科維契的交響曲在演出節目單上出現了七十六次；在這樣的關聯中，想要知道被演出了三十次的第五號交響曲有多麼重要，與只演出十五次的第九號交響曲的比較便可說明一切。跟蕭斯塔科維契具有相同價值的是貝多芬的交響曲，在七十六場演出之中貝多芬的第二號（十七場）勝過了第七號交響曲（十六場）與第三號交響曲（十四場），具有代表性的第六號交響曲則從未被演奏。在交響曲中第三名的位置再度是一個斯堪地那維亞的特色作曲家——西貝流士，這很難在中歐或是英美管弦樂團中看到；楊頌斯總共有六十一次指揮演出他的交響曲，雖然他從總共七首作品中，只選擇了第一號、第二號、第三號以及第五號交響曲。

即使楊頌斯與奧斯陸愛樂由於被高度讚賞的錄音，而被視為柴科夫斯基的專家，這位作曲家在交響曲的數量計算上卻排列第四名，它們只被演奏五十三次，其中最常被演奏的是第四號跟第六號交響曲（個別是十七次）。

莫札特與海頓（Joseph Haydn）這兩位維也納古典樂派音樂家的比較也非常具有啟發性，後者屬於楊頌斯最喜愛的作曲家，也是出自於演奏實務以及音色創造的原因，他一再將海頓的作品放在演出曲目中。在作品的數量計算中，海頓的四十四場贏過莫札特的三十三場，若只單純以交響曲來看，差距明顯拉大：奧斯陸愛樂在楊頌斯的指揮下，演出了三十四次海頓的交響曲（雖然所謂的《倫敦交響曲》（London Symphony）佔有優勢），相反地莫札特只出現了十一次。

　　特別是曝光較為不足的莫札特圖像會讓人不禁提問，哪一位作曲家在奧斯陸時期完全或是幾乎沒有舉足輕重的地位？巴赫只有出現過一次（選自第三首管弦組曲的詠嘆調），韓德爾（George Frideric Handel）有以《皇家煙火》（Music for the Royal Fireworks）出現過三次，舒伯特則是只有六次。楊頌斯要到後來才為他自己發現了全體的布魯克納宇宙，他指揮過第四號交響曲四次，第七號十三次；出乎意料的節制也表現在舒曼上：小提琴協奏曲只有在指揮奧斯陸愛樂的演出節目單上出現過兩次，鋼琴協奏曲三次，從來沒出現過任何一首交響曲。

　　在作曲家的統計數字上也能逐條逐項地發現，注重奧斯陸愛樂管弦樂團的傳統與自我認知的名字，屬於這份名單的有挪威作曲家約翰・塞夫林・史溫森（Johan Severin Svendsen）、蓋爾特・維特（Geirr Tveitt）以及埃吉爾・霍夫蘭（Egil Hovland）。他跟某些作曲家較少或幾乎無法相處融洽，楊頌斯毫不掩飾：「我在挪威進行了很多場的首演，而我必須說我並不總是覺得興奮。」他在二〇〇五年於《法蘭克

福匯報》（Frankfurter Allegemeine Zeitung）中這麼說：「例如我對於卡爾‧尼爾森（Carl Nielsen）便沒有建立很親近的關係，他是一位很優秀的作曲家，我也指揮了他的作品，但我無法說我對它有熱烈的激情；或者艾爾加（Edward Elgar），也是一位很傑出的作曲家，但不屬於我的世界。」

對於馬利斯‧楊頌斯來說，當時的核心曲目就已經是龐大的浪漫樂派曲目，即使如此他從未讓自己畫地自限為一位純粹「俄羅斯取向」的指揮家。蕭斯塔科維契與柴科夫斯基對他來說有多重要，西貝流士與葛利格所代表的來自北歐、完全不同類型的對稱作曲家的影響也就有多強烈，當然還有做為管弦樂團音樂最佳典範大師的理查‧史特勞斯。當西貝流士與葛利格在楊頌斯的職業生涯過程扮演越來越微弱的角色（也是因為受到其他樂團傳統的限制），其他的作曲家便更能維持他們的價值與重要地位，雖然在貝多芬的例子可以觀察到一個奇特現象：一個系列演出的錄音要過了很久之後、跟巴伐利亞交響樂團才一起進行。

對於音樂的共同努力、成長茁壯還有對於嶄新表達領域的征服，這些與日增的名氣以及在古典音樂市場上的地位提升有關；在開始奧斯陸愛樂管弦樂團工作之後十年，這仍是馬利斯‧楊頌斯的日常。但是假如所有音樂的想像突然全部可以達成，那又會如何？假如遇到自從學生時代開始就是典範與理想的樂團？一九九二年春天，這個夢想得以實現，楊頌斯首次與維也納愛樂共同登臺演出。

這是由華特‧布洛夫斯基（Walter Blovsky）穿針引線的，

他是中提琴手，也是當時樂團的經理人，布洛夫斯基曾經與楊頌斯同時跟隨史瓦洛夫斯基在維也納學習好幾個月，他們當時就互相認識。恰巧就在那幾個月，維也納愛樂承擔一個龐大的演出曲目，這是樂團慶祝一百五十歲生日那年，他們在馬捷爾的帶領下在美國演出，然後跟辛諾波里前往日本，在維也納的第一場慶祝音樂會由里卡多・慕提（Riccardo Muti）所領銜，阿巴多也在慶祝活動站上指揮臺；最後，在第一場春天音樂節的開幕，馬利斯・楊頌斯也登場演出。

　　不是像往常習慣地那樣在音樂協會大廳，而是在音樂廳演出，樂團感到疲乏，有點因為慶祝活動而精疲力竭。除了柴科夫斯基第六號交響曲之外，楊頌斯還挑選了巴爾托克的《為了弦樂、打擊樂與鋼片琴所寫的音樂》（Die Musik für Saiteninstrumente, Schlagzeug und Celesta），這首作品在維也納愛樂的演出曲目中是個異類，有些人建議他放棄。在彩排時楊頌斯就感覺到了，即便有一些他在讀書時期就認識的樂團成員，情況卻沒有進行得很順利，人們必須在巴爾托克協奏曲的第一與第三樂章咬緊牙關。時光流逝，演出節目的剩餘時間只剩下極少的空間，因為出於敬意、鑒於不尋常的情況，楊頌斯寧可小心翼翼地採取行動，他完全不考慮在第一次就馬上變得精力充沛。

　　一九九二年四月九號的這場首次登場音樂會「不一定是輝煌的時刻」，小提琴手克雷門斯・赫斯伯格（Clemens Hellsberg）回憶說；雖然當時對他而言，站在他面前的已經很明顯是一位多麼特殊的藝術家。「對於我們想要繼續合作這

件事，兩方完全沒有產生懷疑。」四月十一號第二場音樂的那個晚上，進行得較為順利，維也納愛樂的團員對於新指揮的能力相當信服，並且一致決定：楊頌斯應該於後年再度過來。一九九四年八月他也真的再度回到指揮臺上，不過是遠離多瑙河、在薩爾茲堡的客座演出。這一次沒有實驗，而是一個正統的楊頌斯演出曲目，有蕭斯塔科維契的第六號交響曲以及白遼士的《幻想交響曲》。三年後，楊頌斯帶領樂團演出一場經典的樂季音樂會，而且終於是在對他來說如此重要的音樂協會金色大廳，曲目有德布西（Claude Debussy）的《海》（La mer）以及蕭斯塔科維契的第五號交響曲。

楊頌斯相當緩慢地能被視為愛樂這個大家庭的一份子，當然也是因為樂團加強留意設法找到新指揮。三顆耀眼的星星——伯恩斯坦（Leonard Bernstein）、貝姆以及卡拉揚屬於過去的時代，而像卡爾羅・馬里亞・朱里尼（Carlo Maria Giulini）以及喬治・蕭提（Georg Solti）這樣的同事則年事已高，馬利斯・楊頌斯就剛好在適當的時間點出現。尤其是楊頌斯如何對待作品、他演出曲目的廣度、他的學識以及他的準備工作，都讓自信的愛樂團員留下深刻的印象。

「基本上，對於一個樂團而言，他就是一位天生的樂團首席指揮。」低音提琴手麥克・布萊德勒（Michael Bladerer）多年以後如此說道：「他對於想要做到的事有一種難以置信的精確想法，而且不會真的對此緊抓不放，因此他只容許有條件的鬆懈，這對我們而言並不負面，而是一種挑戰。馬利斯・楊頌斯不妥協的同時卻保持禮貌與尊敬，即使如此，在音樂會時

還是會發生決定性的微小事件。」

　　團員們一再地敘述一個在彩排時的楊頌斯典型時刻：描述他交疊雙手，以此向樂團請求：「我親愛的女士與先生們，這是如此美麗的旋律，您們就是因為您們的音色而如此知名，請您們好好地利用這一點。」這是他的典型懇求表達形式之一。另一方面，楊頌斯並沒有為維也納愛樂的演出傳統帶來不好的影響，也就是沒有侷限在音樂催化劑的角色。「在他身上可以看見全然的誠實，不只是面對作品，在面對他自己的時候也是一樣。」克雷門斯・赫斯伯格說：「他將一種特別的人性帶入音樂演奏中。」

❶ 即為羅馬尼亞的中部與西北部地區，在第一次世界大戰前是匈牙利的一部分，因此深受匈牙利文化的影響，也是傳說中吸血鬼的故鄉。德語名「Siebenbürgen」意為「七堡」，源於外西凡尼亞薩克遜人在該地區建立的七座城市。

第9章

生命重大轉折──
心肌梗塞

所有人吃著只有一條鹽漬鯡魚的簡單晚餐，即使如此還是又慶祝又跳舞，直到拿著煤鏟以及撥火棍淘氣笑鬧的逗趣爭論場景，死神卻闖入了這個巴黎享樂主義者愉快而抽離現實的世界：咪咪（Mimì）病入膏肓，幾乎無法走下樓梯，跟她無能為力的魯道夫（Rodolfo）見最後一面。而正當普契尼（Giacomo Puccini）的《波希米亞人》（La Bohème）正發展到歌劇史上最令人感動的生離死別二重唱時，突然從樂團中爆發了騷動，這是對這個在奧斯陸音樂廳演出半舞臺式製作的參與者來說，成為記憶中不可磨滅的驚嚇、至今仍歷歷在目的景象。

當時的樂團首席史蒂格・尼爾森如此描述這個時刻：「在那之前，就在演出時，馬利斯在某個時候跟我說，他覺得不舒服；當時我不知道自己能夠做些什麼，卻收到警訊。當他突然踉蹌往旁邊倒下，我馬上放下了我的小提琴，然後他倒在我的懷裡，我們便將他抬出去。」愛麗澤・貝特納絲（Elise Båtnes）就坐在後面第二排的譜架：「那正好是咪咪死去的那一段，馬利斯懸在史蒂格的肩膀上，還嘗試著繼續指揮；許多

團員都不敢停止演奏，而飾演咪咪的那位非常年輕的女歌手也先繼續唱下去。在幾分鐘之後，一切越來越平靜。當我幾分鐘後來到女士的更衣間，裡面籠罩著一片死寂，我們眼中都噙滿了淚水。」

那是一九九六年四月二十四號，這對馬利斯・楊頌斯是個命運的打擊，診斷結果：嚴重的心肌梗塞。他希望還能夠撐到最後一個和弦，他回憶說：「我只是還打著拍子、沒有任何的情感，當我清楚意識到狀況真的有多嚴竣時，已經為時太晚，我已經倒下了。」樂團經理跳上舞臺，絕望地叫喚著醫生。低音提琴手斯文・豪根只見到一團黑影從他旁邊倏忽而過──一位有名的心臟專家、也是楊頌斯的好朋友，趕緊前來幫忙，還有其他的醫生馬上自告奮勇。當豪根後來離開那棟建築物時，他注意到救護車以及躺在裡面的首席指揮：「我當時想，我不會再見到他了。」楊頌斯正在急救，醫院位於距離音樂廳只有幾分鐘的地方，在音樂廳只留下受驚嚇的團員與聽眾。

急救措施、接踵而至的住院、強迫休息、還有生活方式的調整轉變，所有這些卻都無法阻止楊頌斯在一段時間之後再次發生心肌梗塞。他的家人、他的朋友、他的樂團、特別是他自己必須承認：這個威脅生命的健康狀況讓他無法躲避，或者很簡單就痊癒，馬利斯・楊頌斯在所有層面處於一個人生的十字路口。他父親的例子浮現在他的眼前──在一九八四年因為心肌梗塞而被帶走生命，究竟孰輕孰重呢？是理性？還是音樂呢？

在當時五十三歲的馬利斯・楊頌斯背後，還有一段無法

估計的繁重工作時期：在柏林跟維也納愛樂、在阿姆斯特丹皇家大會堂管弦樂團（Royal Concertgebouw Orchestra）、在紐約愛樂管弦樂團、在倫敦愛樂管弦樂團、在 BBC 威爾斯國家樂團擔任客座指揮，在奧斯陸演出的許多晚上、還有巡迴演出，他以沒有限制的能量來克服完成這所有一切。顯而易見，楊頌斯因此超越了他身體上的極限，雖然這樣的後果在之前就已經映現，蘇俄跟德國的醫生都曾警告過他。

就在普契尼的《波希米亞人》即將在奧斯陸演出前，楊頌斯反而提高了他的工作定額，終於要演出他所喜愛的歌劇，而且能夠以此回歸到一個他於孩提時期觀察父親在樂池、母親在舞臺上，並如此強烈對他產生影響的樂種；而且也終於是在習以為常的音樂節目之外的作品，另外再加上一個吸引人的獨唱音樂家陣容，在那之中由艾雷娜・普洛基娜（Elena Prokina）飾演咪咪、斯圖亞特・奈爾（Stuart Neill）飾演魯道夫，以及茱莉・考夫曼（Julie Kaufmann）飾演穆塞塔（Musetta）。

楊頌斯很少這樣如此埋首於工作，他幾近瘋狂地進行準備工作，而且處於這樣的組織狂熱讓他甚至照料到半舞臺式製作的導演細節。與此同時，可以在楊頌斯的身上看出他的健康不完全處於最佳狀態：他有某種不安焦慮，這可以在許多指揮身上觀察到──假如他們極端地將自己奉獻給音樂的話。小提琴手愛麗澤・貝特納絲這麼認為：「他們幾乎忘記呼吸，臉部會越來越紅，直到他們突然用力吸氣。」在不幸的「波希米亞人事件」不久之後，緊接著傳來另外一件噩耗──楊頌斯因為健

康的因素不可能進行繞道手術，必須裝上支架，之後也要幫他植入一個人工心臟去顫器。更重要的是，楊頌斯在心肌梗塞後被宣告要靜養，音樂會跟巡迴演出都必須回絕，恢復期需要六個月的時間，這在診斷的時間點還沒有人可以評估。對於所有相關者來說，這是一個完全未知的情況，奧斯陸愛樂管弦樂團不知道該如何繼續，其中一些人完全不曉得他們的指揮身在何方。在住院治療之後，楊頌斯旅行到瑞士進行療養復健；除此之外，他還在樂團總監歐德·顧爾伯格（Odd Gullberg）的一間靜僻小屋度過一段時間。

楊頌斯相當緩慢地再度恢復元氣，據准許探望他的團員描述，他很長一段時間都給人不健康的印象。當史蒂格·尼爾森有一次去看他的首席指揮時，聽到他說，他想要誠摯地問候樂團團員，而且下一次要演出另一齣歌劇。

「緊接著在心肌梗塞發生之後，我最為關心的就是要恢復健康，其他的事都不重要。」楊頌斯在二十年後說：「離開醫院後的第一天，我深切思索生命對我到底有什麼樣的意義，大約應該就是像馬勒在他交響曲所做的那樣。」他在當時的時間點上百分之百地相信：沒有什麼比健康還重要的事，但是生活中沒有指揮這件事？楊頌斯在聖彼得堡還一直擁有教職，不管是那裡或者是另一間高等學院——鑒於他的知名度，一個正式的教授職位絕對沒有問題。然而這樣的職業轉換對他來說，並不列入考慮，楊頌斯不想也不能只是當老師，他想要親自並且直接塑造音樂。

楊頌斯後來自我批判地承認，他有強烈的意圖將他的生活

轉向一個完全嶄新的方向，卻隨著距離發病的時間越來越久，這樣的想法就越來越薄弱。「心肌梗塞發生時間越久，我就變得越不理性，在指揮時會忘卻一切，因為所有一切再度運轉得很好。人們不再自我控制，這是一個非常人性化的態度。」

楊頌斯非常緩慢地奮力回到工作中，他選擇在幾個月後，不是在奧斯陸的音樂廳、而是在卡地夫的 BBC 威爾斯國家管弦樂團重新登場，也就是一個次要的舞臺現場。他能夠走多遠？他的身體能允諾他什麼？他要如何勝任彩排的狀況以及音樂會上的腎上腺素噴發？沒有人知道，就連他自己也不知道。他極端謹慎地開始首場彩排，當他的太太在休息時來到他身邊，他搖著頭說：他無法這樣繼續下去，如此簡化、如此小心翼翼，同時持有如此多與音樂無關的念頭。「要不就是我依照我必須以及感覺的這樣去做，不然就是我完全停止。」在休息之後，輕鬆自在的感覺以及對音樂的興趣逐漸恢復，所以他確定：猛踩煞車的指揮，對他而言是行不通的。「而自此之後，我讓自己越來越能從這樣的恐懼解脫。」

當楊頌斯宣布返回奧斯陸時，如釋重負與擔心害怕相互抵觸，是否可以沒有困難地繼續這樣獨一無二的成就，沒有人膽敢預言。然而在這個等待的時期，所有人都很清楚，沒有馬利斯‧楊頌斯的樂團，會面臨退回之前等級的威脅，而這不只關係到音樂品質，也會影響財務配備。

然而，這些疑慮很快地就一掃而空。康復的首席指揮再度迅速整裝待發，不只如此：這個被克服的災難讓團員跟指揮更加緊密地連結在一起，代表許多人發言的大提琴手漢斯‧約瑟

夫‧葛洛（Hans Josef Groh）說：「我們現在出於深刻的認知，感受到在共事中的另一種覺悟：所有的一切都是稍縱即逝。」一個相似的發展也可以在千禧年開始時在阿巴多的例子觀察到：當阿巴多罹患癌症時，跟他的柏林愛樂一起演出的那些夜晚，到達了一個感動、時而悵然若失的強度，以及一個近乎傳奇性的特質。

除了許多音樂的經歷、越來越險峻的職業道路以及越來越新的聘任之外，健康這個主題自此之後決定了馬利斯‧楊頌斯的生活。他那因為源自責任感而努力想要讓音樂盡可能獲得實現的工作狂熱，這時首次對他反撲，可能也會在心肌梗塞發生之後加深打擊。

然而還有一個風險：楊頌斯將節制的積極性跟令人厭惡的平庸相提並論，他只認定頂尖才有其價值。楊頌斯需要壓力，好讓他的良心得以平靜，他的許多言論以及對於周遭環境的觀察都如此暗示；因為過往童年時期的經歷，造成他不由自主受其操控而陷入一種惡性循環，在這其中音樂特別能讓他獲得平衡並且忘卻痛苦。

由於他的健康狀態，楊頌斯在外表上也全然改變。在他奧斯陸時期很久之後、開始他在巴伐利亞廣播交響樂團的工作時，他的體重明顯下降，而且他必須一再地短暫休息。受到影響的不只是單一的音樂會夜晚，還有部份音樂會旅行，甚至整個巡迴演出。這件事讓他最為困擾——置他的樂團於不顧，對他而言是一個額外的精神負擔。

而從樂團的角度來看，不管是在奧斯陸，或是後來在匹茲

堡、阿姆斯特丹、或者慕尼黑，以下這些問題日積月累：可以對指揮有多少期待？他自己清楚承擔了什麼樣的責任？每次旅行都真的必要？這個樂季可以沒有取消而登上舞臺？真的可以跟楊頌斯攀談嗎？許多在這個關聯之中派發的新聞稿，時而謹慎、時而簡短、時而刻意模糊不清地表述，反映了這個情況與不確定性。

不過重要的事維持不變：楊頌斯每一次都成功地奮力回到有音樂會的生活，在那背後，不只隱藏著他對音樂跟他的職業的熱愛，而且也是過多、有時也是超人的責任感。而且不只是奧斯陸愛樂管弦樂團因此與首席指揮越來越緊密地一起成長，跟其他的樂團也是類似發展。楊頌斯的倫理觀、他的忠誠、他的責任感、他的脆弱以及面對他自己的毫不留情，所有這些都以一種特別的方式擴散影響了團員。

第10章

憤怒中的告別

　　木質地板和緩往上升高，後面的部分從伸展開闊的兩側邊緣突起，椅子還保留著煤黑色調，地板跟牆壁充滿七〇年代的木製客廳時髦風格；往前的視線落在一個有著不尋常深度的舞臺，右手邊鄰接的是管風琴正面外觀，在那後面則是一面帷幕。所有的一切都散發著一種多功能雄偉禮堂的魅力，卻有個缺點：音響效果不能再更糟了，至少跟國際比較的話。

　　然而某部份來說，這是刻意如此。可以容納一千四百個座位的奧斯陸音樂廳（還有另一座有兩百六十六個座位的演奏廳），並不是從一開始就被規劃做為純粹的古典音樂聖地。奧斯陸愛樂必須跟搖滾樂以及流行音樂藝術家分享這個空間，這是一個典型斯堪地納維亞半島式、非常民主的解決方式；管弦樂團長久以來，一直以一種由無助與實用主義所組成的混合感跟音樂廳協商。馬利斯‧楊頌斯就不會這麼做，在他第一次踏入這個空間時，這個情形就引起他的不滿。

　　音樂廳的成立時間與這個建築矛盾對立的特性相符，在經過幾十年之久的商討之後，這棟建築物在一九七七年三月二十二號開幕；一九五五年就有第一次的建築競圖，最終的規劃卻是在十年後才被呈現。首先，音響學家安裝了一面所謂的

「回音牆」，以聲音的角度來看，是個致命錯誤。楊頌斯後來讓其有所改善，他很快就制定了一個計劃：為了一個有效率的樂團工作，以及為了一個可接受的音樂享受，樂團需要一座就算不是嶄新、也需要全面整修的音樂廳。畢竟楊頌斯習以為常的是另一種狀態——就像位於聖彼得堡愛樂音樂廳，他奉這間建有乳白色柱子的神奇音樂廳為圭臬；還有維也納音樂協會，他在自己學生時期幾乎每天都造訪的音樂廳。奧斯陸音樂廳對他而言，一直是一個令人厭煩且無法接受的妥協，在他眼中這個空間配不上音樂！

楊頌斯在他的第一場音樂廳戰爭發揮影響力，第二場則是二十年後將要在慕尼黑決勝負。在他開始奧斯陸的任期不久之後，楊頌斯就已經蠟燭兩頭燒：一方面音樂工作佔去他許多時間，另一方面則是文化政策事務——這兩者絕對是互相交織在一起，也一直是楊頌斯的信條。政府的決策者覺得被這位首席指揮挑戰與逼迫，他先是想要樂團提供更多職位，現在還要求一座新音樂廳，而且這件事是發生在這棟建築開幕之後相當短的時間內，況且這棟建築有著冗長艱困工作準備階段，奧斯陸的政界因此大吃一驚。

然而大家都讓楊頌斯以為，他的論調相當有趣：好的，會有人處理這件事。不管是面對樂團時、還是在公開場合，楊頌斯一再聽到的都是這樣的句子。不管這是為了安撫、或者是出自真正的關心，事後也無法判斷。不管如何，一個具有國際性競爭能力的愛樂廳願景，正像旭日東昇般蓄勢待發，希望終於也能吸引有名的客席音樂家演出。像柏林愛樂管弦樂團這樣的

樂團，雖然在他們的巡迴演出樂意將挪威當作一站，他們卻習慣在歌劇院演出，並因為音樂廳條件不夠充分而婉拒。

楊頌斯不只跟首相葛羅‧哈林‧布倫特蘭德（Gro Harlem Brundtland）、也向國會議員或者黨派領導者提出申訴，他還非常沒有外交手腕地找上皇室。在音樂會後或者歡迎會時，經常出現很多這樣的機會——索雅王后（Queen Sonja）、國王哈拉德五世（Harald V）的妻子，變成好像是樂團的顧問一樣。「我必須要跟王后談談。」楊頌斯的團員從那時候起越來越常聽到他說出這句話，以這樣非常規而且直接的方式，他成功建立許多有用的人脈。成長於蘇維埃階級系統，並且憎恨漫長決策過程的他，也就完全照他的習慣來處理。

當團員們懷有善意密切關注他們指揮的行動，而且再樂意不過地附和這樣的計劃時，音樂廳的管理階層跟樂團的行政體系卻與他切割並且猶豫不決。他們覺得音樂廳中的音樂雜混，不只是吸引人與具有世界性，同時也有利可圖。就在千禧年時，楊頌斯得到不會有另一個音樂廳的消息，不管是整修還是新建，從財政上來看都無法實現。

「我勃然大怒。」楊頌斯回憶說。他請樂團董事會前來他的旅館早餐，跟團員們宣布他要辭職；在一個接踵而至的媒體記者會中，憤怒的指揮家也跟出乎意料的記者們告知了這個決定。樂團非常震驚，大家紛紛投書給政治與文化界決策者，想盡一切可能挽留楊頌斯。然而，他覺得被欺瞞與矇騙，他的指責不是針對樂團，而是針對音樂廳的領導階層以及文化政策。

表面上，對方讓批判彈回自己身上，卻對此沒有反應、一片沉默。楊頌斯的失望增強，他跟一個之前幾乎不出現在古典音樂世界雷達的樂團長達二十多年的成功故事，現在卻是這樣忘恩負義的結局。

幾十年後，他當時的經紀人史蒂芬・賴特仍然相信：假如當時在奧斯陸讓音樂廳成真，楊頌斯應該會留任。即使是經過了二十多年這樣不尋常的長時間任期，音樂上的成就以及跟樂團的關係，根據賴特所說，所有這些都對留任有利：「當時沒有人如此正確地理解，團員沒有，政治家也沒有，馬利斯・楊頌斯是對於音樂廳的問題失去耐心，而不是過於勞累。」

音樂廳的爭論對於楊頌斯如此重要並且具有關鍵性：這可以說明，他要離開的決定並不單單取決於這件事。當時所有人都很清楚，楊頌斯這期間在國際市場上扮演著怎樣的角色，他不再是後起之秀，而是一位指揮界的巨人，是其他樂團早就想要努力爭取的對象。對此，他要歸功於奧斯陸愛樂弦樂團一起進行的巡迴演出，卻也要感謝客座指揮職位——在威爾斯以及倫敦的例子中皆發展成永久的兼任職位。

楊頌斯在奧斯陸最親近的知己，因此表達了對這個決定的諒解：假如他在二十多年後想要繼續往前走，是可以理解的。低音提琴手斯文・豪根如此表達：「我們在挪威有句諺語：『將你的手指插進土裡，你就會知道你身在何方』，這也適用於我們的樂團。我們清楚關於我們在音樂界的地位與層級，也知道在那裡還有其他知名度高出許多的樂團。」正因為如此，才沒有人對楊頌斯生氣，恰恰相反，而是為他即將到來的黃金時代

成就感到驕傲。

　　楊頌斯也認知到這樣的發展，正因為與樂團擁有共同的藝術性成長、共生的成熟過程，形成了一種強烈的忠誠度，可以反映在音樂廳的爭取中。即使終歸徒勞而功，楊頌斯卻不只有面對了支持，也出現「現在終於鬧夠了」的論調，這些聲音比較不是來自觀眾或者媒體，而是例如像挪威作曲家聯合會這樣的團體。楊頌斯雖然一再演出二十世紀的北歐斯堪地納維亞作品，此外還投身致力於一九九一年為了奧斯陸當代音樂所創立的現代音樂節（Ultima Festival）；然而他同時也從不諱言，對他來說，挪威作品的演出是義務，而不是自選曲目。當楊頌斯決定不回頭時，一位女性作曲家在廣播節目中以近似歡呼的談話回應。

　　樂團中許多人心知肚明，楊頌斯不可能是終生的指揮，然而實際上要如何面對這個認知，卻是另一個問題。在長達二十年出色的創建之後，現在必須開始啟動不尋常的規劃程序，找尋一位有能力的後繼者變得相當費勁。在一段時間之後，一個解決方案浮上檯面：安德烈・普列文（André Previn）會在二○○二年接替楊頌斯，不論如何這是個顯赫的名號。普列文曾受楊頌斯之邀，曾經在奧斯陸客座指揮過，而且以馬勒的第四號交響曲獲得各界的好評。雙方互相讚賞喜歡，普列文尤其中意這個樂團。當跡象顯示楊頌斯想要離開時，這位美國德裔指揮馬上主動出擊。

　　楊頌斯以兩套演出曲目與奧斯陸的大家告別，第一套結合了拉威爾《達夫尼與克羅伊》的第二號組曲、阿爾伯特・盧賽

爾（Albert Roussel）^❶的第三號交響曲以及西貝流士的第一
號交響曲。第二套演出曲目只包含了一首作品：馬勒的第三號
交響曲，共同演出的還有女中音薇奧蕾塔‧烏爾瑪娜（Violeta
Urmana）、奧斯陸愛樂合唱團（Oslo Philharmonic Choir）
以及挪威廣播少年合唱團（Knabenchor des Norwegischen
Rundfunks）。當時沒有人清楚，也許連楊頌斯自己都沒想到，
這個傷口會有多麼深。他從未再指揮過這個樂團，例如他後來
偕同阿姆斯特丹皇家大會堂管弦樂團回到奧斯陸時，楊頌斯也
只在歌劇院、而不是在痛恨的音樂廳客座演出。

　　奧斯陸愛樂管弦樂團有二十三年由楊頌斯所帶領，這是一
個偉大的時代，卻不是單一案例，一段相似的音樂情緣在同個
時間於英國締結。一九八〇年，賽門‧拉圖成為伯明罕市立交
響樂團（City of Birmingham Symphony Orchestra）的首席
指揮，這個樂團雖然受到國際注意，卻不能稱為頂尖樂團，只
是一個地區性的首選。拉圖成功形塑一個高水準且具有國際競
爭的團體，這再度大大提升這位首席指揮的地位，雙方相互成
長，名氣大增。在他一九八八年離開之後，只花費了四年，拉
圖就登上柏林愛樂管弦樂團的首席指揮寶座。情況極為類似，
楊頌斯在經過匹茲堡的一段「繞路」之後，如願以償得到阿姆
斯特丹以及慕尼黑兩個頂尖樂團的職位。當他自己的攀升無法
阻擋地繼續時，奧斯陸愛樂管弦樂團卻再也不曾體驗這樣的全
盛時期，而且對於楊頌斯成為一種忌諱。

　　之後的那些年，他持續一直被詢問，是否想要做為客座指
揮回歸，也提供他榮譽指揮的職位，楊頌斯不管如何都拒絕。

他對於政治、對於音樂廳的領導階層、對於樂團的經理行政、還有某種程度也對團員感到失望，尤其對於樂團團員，他希望能夠從他們身上獲得更加積極的支持。即使如此，關於回歸的對話還是一直出現，樂團成員會寫信，而且在後來的私人聚會，楊頌斯很樂意打聽奧斯陸的狀況、詢問團員的家人。在精神中，他一直都跟「他的」樂團以某種方式聯結在一起。

「我自已也無法完全解釋，因為我其實不是耿耿於懷或者渴望復仇。」楊頌斯回顧說：「也許那真的是離開的正確時間點，我感覺到一股負面的能量，它還沒有離開。整體而言，挪威有可能讓我非常沮喪，我在奧斯陸真的全力以赴、付出全部，包括置我的健康於危險之中，然後卻得到這樣的一個打擊。不斷地忽視希望與建議的方式，讓我覺得可怕，不僅僅只是藝術家，所有人都不應該這樣被對待。」

跟樂團的最終告別，偏偏發生在對於楊頌斯如此重要的維也納音樂協會，樂團在一趟巡迴期間在這裡演出。在市政廳有一場歡迎會，樂團為了歡送會甚至安排了一場小型戲劇表演。裝扮成教宗的一位大提琴手，授予楊頌斯終生榮譽指揮。除此之外，還將理查・史特勞斯的《阿爾卑斯交響曲》延伸成一個滑稽模仿的戲劇演出：大聲喊出，因為馬利斯而能攀上峰頂。

就如同之前所說，跟女中音薇奧蕾塔・烏爾瑪娜、奧斯陸愛樂合唱團以及挪威廣播少年合唱團一起演出的馬勒第三號交響曲就列在節目單上。這個告別帶給楊頌斯多少痛苦，多年之後還可以感受到：「跟奧斯陸樂團就像是一場初戀，會令人一再回味，而且無法比較。」交響曲的最後一個樂章對此提供了

第11章

適應匹茲堡

　　幾乎很難想像有比前往聖彼得堡更遠的距離，地理上來看的確是如此；但從心理層面來看，匹茲堡卻正好是反例。這一個位在美國賓州西南邊的工業大城，曾經見證過更好的時代，尤其是從蘇維埃教條主義者的角度來看——他們的思想在經過重組改革而被淨化後的俄羅斯也繼續產生影響：匹茲堡對他們而言，即使是現在也可以視為資本主義以及剝削的庇護所。

　　「我們之中的大部份並不相信這些，一般人都知道這是共產黨的政治宣傳。」馬利斯・楊頌斯說：「我當真不知道人們可以這麼誠懇與開放，我住在匹茲堡的一棟高樓大廈之中，每天都要搭乘電梯，不斷有人跟我問好，馬上就可以開始聊天，這對我來說是一個無法置信的經驗。」

　　楊頌斯這位首席指揮應該要在匹茲堡待上七年，這對他是巨大的一步，卻也是冒險的一步；儘管事後在回顧時，此決定的所有優缺點看起來卻似乎是一種職業生涯發展的策略性計劃——第一份工作是嘗試在蘇維埃的樂團擔任指揮，然後是讓位於古典音樂世界邊緣的樂團的知名度大幅攀升；而現在作為下一個階段，則是跳躍到美國。楊頌斯已經有兩次到匹茲堡交響樂團擔任客座指揮，一九九一年的五月首次登臺，他挑選了

華格納的歌劇《紐倫堡的名歌手》序曲，跟五嶋綠（Midori Goto）一起演出西貝流士的小提琴協奏曲、蕭斯塔科維契的第九號交響曲，以及選自普羅高菲夫的芭蕾舞劇《羅密歐與茱麗葉》的組曲。

「我們當時馬上就愛上他。」當時的樂團首席安德烈斯·卡德納斯（Andrés Cárdenes）回憶。這也是因為在楊頌斯的指揮領導下，可以在各種面向聽到新的樂音，例如彩排《羅密歐與茱麗葉》時，當極度戲劇性的和弦在〈提伯特之死〉（Death of Tybalt）❶爆發，團員驚訝地注意到：楊頌斯不是以精準的相同間隔演奏這些和弦。所有人都覺得至目前為止的首席指揮馬捷爾的指揮對分秒錙銖必較，為了能夠確切地安排引爆的時間，樂團於是不確定地向楊頌斯求教，他回應說：「這跟真實的生命有關，所以無法精準相同。」

從一九八四年到一九九六年，馬捷爾帶領這個樂團超過二十年，他接管了當時迫切需要革新的一個樂團，許多團員已經超過六十歲，馬捷爾便與行政管理部門加速推動年輕化過程。結果，在他離開樂團時，團員約有一半換了新血，平均年齡落在四十歲左右，而且可以聽到：團員們由於馬捷爾的教育工作轉換成精準機械，他們要遵守一位有著出色打拍技術的冷靜統帥命令，這是一位深諳操練的藝術大師，總譜越複雜、馬捷爾也就越覺得愜意。匹茲堡的樂團經理吉迪恩·托普利茨（Gideon Toeplitz）總是設法讓馬捷爾能夠在一個沒有摩擦的樂團企業毫無阻礙地進行管理。歸功於他的自我認知以及習性，首席指揮地位的價值顯著提高，在某些部份甚至有些過

火。雖然美國的工會在傳統上相當強勢，例如馬捷爾可以讓團員離開樂團，樂團經理則必須轉達這個噩耗，唯一的安慰：解僱通常連帶有高價的補償金。

而現在楊頌斯卻是已經開始使用像「親愛的藝術家們」這樣的字眼。假如馬捷爾是對音樂結構的垂直條理強烈感興趣，樂團現在則要面對重視平行價值與發展的一位男人，而且他還想要以友善明確的方式將此用風趣的、有時充滿想像力的英文得到認同。最晚在一九九四年的第二場客座演出孟德爾頌的小提琴協奏曲（再度與五嶋綠攜手）以及德弗札克的第九號交響曲之後，樂團便心知肚明：楊頌斯應該成為下一位首席指揮。

美國的誘惑，對楊頌斯而言是一個非常困難的狀況。畢竟他在奧斯陸有職位、以及在倫敦愛樂管弦樂團擔任首席客座指揮；此外，新任務也可能在英倫島上拓展鋪路。更進一步來說，楊頌斯已經指揮過具有領導地位的美國樂團，但是讓自己被牢牢拴在北美洲？另一方面，換到匹茲堡的決定也意謂著一個風險——即使有指揮過一些演出，楊頌斯在美國完全不是一位明星，比較是（仍然是）一個內行人才會知道的建議。專家與許多音樂愛好者都知道奧斯陸的成功，也聽過他們的錄音，但廣大的美國觀眾卻對楊頌斯這個名號不知所措。

然而他感覺到，跟在奧斯陸一樣的類似情況可能發生。「跟匹茲堡馬上就能產生火花，也是因為馬利斯看出有繼續發展的潛力。」他當時的經紀人史蒂芬・賴特這麼說：「接管一個可以運行的機器，他並不感興趣是有八個還是十二個氣缸。這要不應該是一個有著優良傳統、不然就是一個有著優秀潛力

的樂團。某方面來說，匹茲堡也以一種歐洲風格演奏，有一種音色的溫暖，是一個傑出的樂團，卻是一個充滿問題的城市。」

這正好是不利的一面：以往是美國重工業中心的匹茲堡，在一九七〇年代的鋼鐵危機可以感受到重大的衝擊，後果就是工作職位的戲劇性削減，這幾乎無法由服務性行業所抵擋。

在一九五〇年與二〇一〇年之間，這個城市流失了一半的人口，只能緩慢等待恢復。假如沒有得到新的球場的話，棒球與足球隊甚至被威脅驅離，這對於戲院以及音樂活動的所謂「高度文明」，並非是很好的起點。然而這樣的情況卻吸引了楊頌斯，但他還不會為此就冒險來到音樂界的震央。為了達成重要的任務，樂團越來越積極地招攬求愛。

「在客座指揮任期結束後，我們很清楚必須馬上詢問他。」樂團首席安德烈斯・卡德納斯說，他在新首席指揮的遴選委員會佔有席位。假如匹茲堡行動不夠快的話，就必須擔心這扇門可能會再度封閉——結果就簽約了：契約中規定馬利斯・楊頌斯每年要飛往他的新樂團履行四個工作期。當時的藝術規劃主管羅伯特・莫伊爾（Robert Moir）也如此回憶說：「在這個時間點上，楊頌斯還仍然被歸類在俄羅斯演出曲目，這位指揮不只是心知肚明他有這樣的形象，而且還想要擺脫它。他總是說：『請別要求我指揮這些作曲家的作品，我想要在前兩年專注於德奧演出曲目。』」莫伊爾轉述道。

然而在驚嚇發生之前——也就是當楊頌斯一九九六在奧斯陸心肌梗塞發作之前，他已經被匹茲堡所提名。他的情況是否真的可以走馬上任在美國的職位，並不明朗；另一方面，匹

茲堡卻也因此令人感到安慰——這個城市因為在醫療方面的設施、研究機構以及心臟專家而著稱。楊頌斯接受了這個職位提供，在走馬上任的前一年，他在匹茲堡接受了詳細的檢查。

在他的新工作地點，楊頌斯面對的是一個完全參差不齊的樂團。在樂團中還坐著在威廉・史坦伯格（William Steinberg）時期演出的團員——這位出生於科隆（Cologne）的指揮從一九五二年至一九七六年領導這個樂團；還有一九七六年至一九八四年間擔任指揮的普列文，也給予許多影響。較為資深的成員卻能很快調整配合楊頌斯，有問題的反而是以馬捷爾為準則的較大派別。

這對於楊頌斯再度又是一個文化衝突，是跟他在奧斯陸時期不一樣的那種。這位指揮自從他在匹茲堡的客席指揮任期開始，就已經預見了這個惱怒誤解：「剛開始的時候，他們注視著我，彷彿我會說出一種奇怪的韓國方言一樣。他們非常親切，他們選擇了我，他們喜歡的情感是自發性的；但是當我敘述為什麼某一個細節應該如此詮釋時，或者作曲家可能要藉此表達什麼的時候，他們對此就會較為不習慣。而且當我說我想要較溫暖的音色時，看起來似乎我會被反問：那應該是要幾度？」

對於他的第一個樂季，馬利斯・楊頌斯有一個特別的想法，每場音樂會應該都要以一首不被預先告知的作品開場——一首「神秘作品」。對於作品的挑選，根據羅伯特・莫伊爾的說法有三個準則：「好音樂、跟音樂會的其他曲目有關聯、時間長度五到八分鐘」，然而卻絲毫不考慮當代音樂作品。

九月十九號的開季音樂會演奏了貝多芬的《柯里奧蘭》序曲（Coriolan Overture），原因是：在中場休息之後，緊接著的是馬勒的第五號交響曲——這位作曲家在擔任紐約愛樂管弦樂團（New York Philharmonic）音樂總監時，曾經在他的第一場音樂會自己選擇了這首貝多芬的作品。

楊頌斯只是在開始時沒有同意一件事：這首「神秘作品」在演奏之後，應該由他自己以一段短講解釋，這是令這位指揮覺得可怕的情況；即使時間很短，他也一直對於公開談話有所顧忌，他只想侷限於音樂表演就好。除此之外，他也覺得不管是英文或者德文，他的語言能力都不夠好。羅伯特·莫伊爾用英文為他記下演講內容，楊頌斯甚至到他出場之前一刻，還不斷練習。「我應該總是按照他的希望多添加些幽默，他因此也必須練習時間的掌握、而不是只有掌握話語。於是觀眾哄堂大笑，演講成功奏效。在音樂會上半場結束之後，他會來後臺，從不問起音樂，卻總是問：演講如何？」

在一九九七年秋天，他的第一個樂季開始，楊頌斯馬上為了四個演出節目而停留在匹茲堡。在開幕音樂會時，就在不可或缺的美國國歌、《柯里奧蘭》序曲之後，卻在馬勒的第五號交響曲之前，響起了一位作曲家的作品，而樂團今後會更加密集地投注心力在他身上——海頓。楊頌斯想要跟他的新樂團在第一個樂季演出所有十二首《倫敦》交響曲，由第一百號交響曲、也就是所謂的《軍隊》交響曲（Military Symphony）開啟這個系列，當做對他新樂團的紀念（同時也是對於美國觀眾）。在第二套演出曲目中，除了其他作品以外還挑選了伯恩

斯坦的歌劇《一個安靜的地方》（A Quiet Place）第一幕的尾聲，以及他的《嬉遊曲》（Divertimento）。接下來那個星期，有舒伯特的 C 大調交響曲《偉大》（Die Große）、威爾第的《安魂曲》，還有一個有著海頓第一〇三號交響曲、玻凱利尼（Luigi Boccherini）以及巴伯（Samuel Barber）的大提琴協奏曲（獨奏者為馬友友（Yo-Yo Ma））的多元夜晚，這個夜晚楊頌斯很快就不可避免地演出選自理查・史特勞斯《玫瑰騎士》（Der Rosenkavalier）的圓舞曲系列以及梅諾悌❷（Gian Carlo Menotti）喜歌劇《阿梅麗亞赴舞會》（Amelia al ballo）的序曲。集結許多小品的最後一套演出曲目，成為楊頌斯的美國時期的典型。

在第一個樂季，這個空間就已經以當時的「楊頌斯經典」標出界限，蕭斯塔科維契、貝多芬、布拉姆斯、莫札特或者在他那個時期如此經常指揮的西貝流士，他打算跟匹茲堡交響樂團演出這些曲目。根據羅伯特・莫伊爾表示，特別是以布拉姆斯第三號交響曲跟舒伯特的 C 大調交響曲《偉大》當做試金石的演出曲目，正全然成為關鍵：「他一整個星期密集地磨出德奧傳統的音色、磨出特別的分句；他的速度仔細地獲得平衡；他面對樂團時極有禮貌，卻非常非常執著。」而且可以想見，這對於那些有經驗的、自信的、堅信他們樂團長久而且豐富演奏傳統的這些團員來說，不是很輕鬆的時期。有些人感到首席指揮的排練具有挑戰性，其他人卻覺得近乎神經質；例如在巡迴旅行時的試奏彩排變成一種精神負擔考驗，正是因為楊頌斯想要在緊湊的準備時間內，認識每座音樂廳的特質與特殊性。

中提琴手保羅·希爾沃（Paul Silver）在回顧時認為：「指揮家們工作的方式大不相同，其中一些以一種非常有組織、幾乎是醫院管理的方式彩排；其他人則是花費較多的時間在張力與情感，這兩種工作方式尤其會在巡迴音樂會時、時間很短的試奏彩排中顯現出來。正因為音樂廳提供不同的條件，這些彩排幫助這些樂團適應各自的空間聲響。」根據保羅·希爾沃的回憶，楊頌斯在這樣的時刻一直都非常憂慮，因為他想要絕對確保他跟樂團都可以在音樂會中呈現最好的狀態。他就像「機械師」一樣地工作，想要快速修理不同的地方；在音樂會時，他就會是一個完全的音樂家。「有時候我們希望自己有更多從容，另一方面我們也全部強烈地贊同他。他的可信度、他的準備、他的知識、他的開放，馬上就說服了我們。」除此之外，還因為他有特別的魅力——如同希爾沃所描述的。「一個不尋常的現象是他的微笑，總是有某種誘人之處。一旦他站上指揮臺、望向樂團、微笑，我們就會有種感覺，我們馬上就會跟他一起分享一個美妙的經驗。」

跟他的前任者馬捷爾不同，楊頌斯尤其給予樂團自由空間，不會讓樂團束上服從打拍技巧的馬甲而喘不過氣；這些團員突然覺得自己幾乎成為同等地位的藝術家，而不只是樂手。有一次彩排《玫瑰騎士》組曲時，在總譜的第一頁就已經危險地挑戰許多速度變化以及速度彈性處理的挪移，楊頌斯並不滿意，他雙手交叉，再一次地以：「親愛的藝術家們」開始，說了整整十五分鐘之久，這樣的現象極少出現。他解釋了史特勞斯的風格，是游移在輪廓分明以及拖拖拉拉之間，而且即使跟

一個沒有德奧社會化背景的樂團，這也行得通。

　　以此開啟了楊頌斯的第一個工作領域，匹茲堡交響樂團必須更加配合地、相互交融、在最好的意義上更加自信地演奏。「對他們而言，重要的一直都是清楚的打拍。」楊頌斯說：「只要有一點不明顯，幾乎就會造成災難。」馬捷爾以他完美的技巧對樂團暗示，一定要無條件地遵循他的指揮棒，這應該給予依靠以及安全感。「然而對我來說，這卻是一個大問題，因此並沒有清楚形成相互的傾聽。」但是樂團必須特別去習慣，楊頌斯在剛開始的這段時間並沒有使用指揮棒；因為手受傷的關係，他放棄了指揮棒，而且因此比較沒有以打節拍的方式指揮，而是比較傾向描述過程走向，並且闡明氣氛的方式指示。

　　「我們花了整整一年才習慣他的風格。」樂團首席安德烈斯・卡德納斯承認。楊頌斯也再度從中學習到某些事，並且從新的工作狀況中得到好處：「我學習到身為首席指揮如何準確、精密、並且快速地對於各種情況做出反應，這很困難，因為我是個需要考慮時間的人，即使是非常緊急的事有待處理。」在美國的這種開放直接，卻深得他心。「正因為在俄羅斯跟西歐，有時出於不同的原因，會曖昧不明或者巧妙地避開困難。」

　　一九九八年春天，匹茲堡交響樂團進行第一次巡迴演出，出發前往日本，壓箱寶有布拉姆斯的第二號交響曲以及他的雙重協奏曲，擔綱獨奏音樂家演奏的有小提琴家基頓・克萊曼以及大提琴家米夏・麥斯基（Mischa Maisky）。楊頌斯的手傷在這幾個月內，是健康方面的微恙；匹茲堡交響樂團卻極為清楚，他的心肌梗塞是沒多久前才發生。在他康復之後，楊頌斯

在倫敦接受了血管成形術，也就是血管擴張手術。他在匹茲堡被植入去顫器，這個機器可以在心律不整、或當心臟跳得太快時，激發電子脈衝。

後者在一九九八年對楊頌斯幾乎引起災難，在一場穆索斯基《展覽會之畫》的演出時，他在接近尾聲時突然一陣抽搐、臉色變得蒼白，並且緊抓自己的胸部。樂團首席安德烈斯‧卡德納斯繼續熟練不動聲色地演奏、同時對他的指揮小聲問道：「你還好嗎？」楊頌斯點頭，並且繼續指揮。事後，等到了醫院重新調整去顫器，這位病人可以對此一笑置之：「您應該沒想到，指揮的脈搏經常會超過一百四十或一百五十下，對此應該不要引發警報器才對。」

❶ 提伯特是茱麗葉的表哥，為了替朋友報仇，羅密歐不得不拔劍殺死他，因而被驅逐出境。

❷ 吉安‧卡洛‧梅諾悌，義大利裔美國作曲家，被認為是二十世紀最重要的歌劇作曲家之一。

第12章

對峙與警報聲響

　　用「爆炸性話題」來比喻似乎過於無害，說是「禁忌」還比較恰當些——對匹茲堡的音樂觀眾端上阿諾・荀貝格（Arnold Schoenberg），而且還一整個晚上，這件事讓行政部門、樂團董事會與資金提供者眼前馬上出現打哈欠的空蕩觀眾席、以及同樣情況的票房等等這些令人擔憂的景象。應該要怎樣才能以此賣出數量夠多的門票呢？對此馬利斯・楊頌斯完全不考慮十二音列音樂（Twelve-Tone Music）❶，而是想到浪漫派晚期最偉大的最後一搏，想到荀貝格的《古勒之歌》（Gurre-Lieder）。多年以後，他對決策階層的反應還歷歷在目：「他們注視著我，彷彿我建議到宇宙旅行一樣。」

　　假如想要真的演出《古勒之歌》，參與一九九九年至二〇〇年樂季規劃的所有人都認為，這件事只能以一個最好的演出陣容才能行得通。應該要任用可以吸引觀眾的明星陣容，例如列入考慮的獨唱家有班・哈普納（Ben Heppner）——這位加拿大男高音是當時少數有能力勝任這首曲子男高音部份的歌者之一。可是哈普納只有在樂季開始時有時間，這導致了另一個問題：必須在非常受歡迎的樂季開幕演出荀貝格。行銷部門憂心忡忡，應該要如何讓觀眾接受這件事呢？

很快就找到解決辦法——首席指揮應該自己替這個計劃宣傳廣告，畢竟這是他的想法。所以楊頌斯需要再一次離開指揮這個安全領域，而且要像不預先告知「神秘作品」的傳統那樣，在觀眾面前發言。當他也在這個例子中跳脫自己的陰影時，他很驚訝：觀眾反應熱烈，所以自此之後，他不只在音樂會導聆介紹關於正在舉行的音樂會曲目，而且也一再談論荀貝格以及他的《古勒之歌》，事後他嘲諷地稱此為「洗腦」。

　　另一個方法在於出自《古勒之歌》的間奏曲，甚至有一次被作為「神秘作品」演奏，楊頌斯接著跟驚訝的觀眾解釋：這是荀貝格的某首作品，而且甚至很快地可以在匹茲堡聽到整首完整作品。藝術規劃辦公室的羅伯特・莫伊爾如此描述：「這讓很多人明白，荀貝格並不會毀滅聽眾的生活。」

　　一九九九年九月十七日，終於到了這個時刻，在舞臺上站著女高音瑪格麗特・珍・雷（Margaret Jane Wray）、女中音珍妮佛・拉莫蕾（Jennifer Larmore）、兩位男高音安東尼・迪恩・格里菲（Anthony Dean Griffey）以及班・黑普納，除此之外還有低音男中音艾倫・赫爾德（Alan Held），而曾經是傳奇性男高音的恩斯特・賀夫利嘉（Ernst Haefliger），卻在這次擔任朗誦旁白部份，還有一個快樂且覺得滿意的馬利斯・楊頌斯。不只第一場，連在海因茨音樂廳（Heinz Hall）的第二場都完售。

　　就在幾個月前，匹茲堡的觀眾不用受這樣的冒險行為之苦，楊頌斯安排了其他典型的演出曲目，某種程度上來說就是他喜愛的曲目。此外，他指揮演出巴爾托克《奇異的滿大

人》（The Miraculous Mandarin）、白遼士的《幻想交響曲》或者理查·史特勞斯的《英雄的生涯》，最後這一首也在一九九九年歐洲巡迴所演出。另一方面也出現過冷門的演出曲目，不是他自發在夢中突然想到，而是對於地區慣例的理解與讓步。在這之中，可以發現約翰·威廉斯（John Williams）選自《辛德勒的名單》（Schindler's list）的電影配樂，麥可·道格提（Michael Daugherty）《為英國管與樂團所寫的義大利式西部片》（Spaghetti Western for English horn & orchestra）或者喬治·蓋希文（George Gershwin）的《漫步─遛狗去》（Promenade – Walking the Dog）。在匹茲堡期間，一再出現這樣偏離正軌的曲目；楊頌斯並非可以習慣所有這些作品，但是在奧斯陸時，演出當時國民樂派作曲家的當代作品也屬於他的職責，他的慰藉是有足夠多的經典作品自選曲目。

然而，跟樂團共事運作並非總是沒有摩擦，特別是中歐浪漫派的經典曲目，楊頌斯的音樂認知更是猛烈衝撞美國美式的演奏傳統。假如楊頌斯偏好一個溫暖、圓潤、與樂團其他樂器緊緊相依的銅管音色，仔細一琢磨也就是想要聽到一些維也納愛樂管團樂團的普遍特色，匹茲堡的管樂團員卻偏愛具有攻擊性、稜角分明的風格。楊頌斯不斷嘗試在彩排時修飾這點、磨平這個傳統，一些人卻對此反抗，結果讓雙方都覺得沮喪。指揮臺上的一個新表述應該有助於某種方式的出路以及繞路，卻不影響團員的自我認知。銅管樂器團員現在依照楊頌斯的希望坐在較低的位置，這樣的方法對於樂團並不一定是新的，馬捷

爾已經對海因茨音樂廳的音響效果做過實驗。

「馬利斯在學習如何能夠變得更靈活。」樂團首席安德烈斯・卡德納斯說：「正因為他擁有如此清晰、有根據的音樂概念，這對他而言頗為困難。我們沒有爭鬥，卻有非常密集的討論。」但兩方卻還是形成了某種程度的分歧，音樂的意圖根本就太不一樣。然而，匹茲堡交響樂團的改變很快被注意到，一九九九年《紐約時報》（New York Times）的樂評便以「匹茲堡呈現嶄新音色」做為標題，在卡內基音樂廳的客座演出獲得讚賞：「馬捷爾過去給予樂手力量與優雅的結合，楊頌斯則是帶入個人色彩，音樂因此較為放鬆和緩，弦樂演奏均一並且聲調準確，卻不會過於稜角尖銳。」

即使如此，匹茲堡交響樂團必須獲得更多的靈活度，某種程度上來說更多對音樂的態度想法。楊頌斯讓團員清楚理解，他們在小了許多的維也納音樂協會音樂廳，無法像在家鄉那樣大型的海因茨音樂廳點燃同樣的煙火——這在某個時候也就被接受以及被轉化。「樂團在維也納聽起來真的好像另一個樂團一樣。」羅伯特・莫伊爾回憶說。

跟贊助者之間的相處也讓楊頌斯剛開始時傷透腦筋，由於美國的管弦樂團非常倚賴私人的捐款，與此相符地招攬贊助者便攸關利害。「對此我不是非常開心，但我理解這是相互攸關的。」楊頌斯說：「但是只要稍微向年長的女士敘述我的生平，她們都會反應熱烈。」有時候則會安排拍賣，每位樂團成員都要為此捐出東西，樂團首席為了這個活動捐出了一把小提琴琴弓，楊頌斯則是一支指揮棒，有一次他還帶來一組昂貴的俄羅

斯咖啡杯組；在拍賣中，甚至也可以在匹茲堡取得跟首席指揮共進一頓私人晚餐的機會。「對我來說，這太誇張了：他們要購買我？伊莉娜跟我當然前往，還真的而且有些出乎意料地成為一個非常美好的夜晚。」

在一段時間之後，楊頌斯擺脫了他的考慮與保留，現在開始他要自行安排跟有錢的音樂愛好者見面，獨奏音樂家也被請求一起加入。而他越來越清楚，這不僅僅只是跟商業或者文化政策的來往有關，以美國的比例關係而言，屬於小型大城市的匹茲堡彌漫著一股特別、全然真摯的社會凝聚力，這是一個緊密相連的社群——大家互相認識，並且珍惜彼此，而且也讓其他人無時無刻都感覺到這件事。「從人性上來看，這或許是我曾有過最好的首席指揮職位，所有的人事物都非常正面。」

在一九九九年至兩千年的樂季，楊頌斯跟樂團一起前往歐洲兩次。他想要在他的音樂原鄉展示，他的音樂工作成果有多麼豐碩。在開始時，節目單上列有一個在十三個城市演出十五場音樂會的音樂節巡迴，其中有愛丁堡、倫敦、琉森（Lucerne）、巴登巴登（Baden-Baden）以及柏林。在那之後，從五月中到六月初，還有十四場音樂會在馬德里、瓦倫西亞（Valencia）、阿姆斯特丹、維也納以及再一次地在倫敦完成。藉由史特拉汶斯基的《火鳥組曲》（The Firebird Suite）以及他的《彼得洛希卡》（Petrushka），匹茲堡交響樂團展現了迅速爆發力；而藉由拉威爾的《西班牙狂想曲》（Rapsodie espagnole）則是表現細微差別以及氣氛魔法的能力。「這趟旅行特別給我們很大的影響，因為馬利斯真的花費很多心力在

這些音樂的音色上。」中提琴手保羅‧希爾沃回憶說。

　　楊頌斯在二○○○年進行了一趟完全不同、非常獨特的巡迴演出，然而卻不是跟他的美國樂團。他跟柏林愛樂一起旅行前往日本，卻並非以客座也不是主要指揮出場，他沒有一次站上音樂會的指揮臺。身罹癌症的柏林愛樂首席指揮克勞迪歐‧阿巴多請求楊頌斯做為可能的替代者一起參加巡迴，在這個烙印著競爭與嫉妒的行業，這是十分不尋常的一件事。「我跟克勞迪歐的關係非常友好。」楊頌斯說：「這是一個朋友之間的幫忙，也是一種理所當然。」因此他在彩排以及音樂會時都會在場，或者至少是待在隨時可聯繫上的附近。雖然命運多舛、而且身體條件完全不是在最佳狀態，阿巴多還是挺過所有的演出，楊頌斯便一直只是隨時待命。

　　他自己樂團的演出曲目在這段時期不尋常地廣泛擴展，二○○一年二月的演出曲目是其中最極端的安排之一，從加布里耶里（Domenico Gabrieli）的第十八號奏鳴曲開始，到巴爾托克的《為弦樂、打擊樂以及鋼片琴所寫的音樂》（Music for Strings, Percussion and Celesta）、理查‧史特勞斯的《給十三件管樂器的小夜曲》（Serenade for 13 Winds），以及史特拉汶斯基的《管樂交響曲》（Symphonies of Wind Instruments），直到選自拉威爾歌劇《達夫尼與克羅伊》的第二組曲，這個組合也在紐約卡內基音樂廳呈現。不同於中歐，匹茲堡大規模揚棄填滿整個晚上的作品、或將膨脹的獨奏協奏曲結合一首交響曲這些做法的獨特性，取而代之結合了許多較短的曲子，成為一種比起後來在阿姆斯特丹或者在慕尼黑

的音樂會還要先進的音樂會夜晚。有時候這些演出曲目取決於主題，有時候則以對比為根據，當然也以能夠滿足一個廣大音樂觀眾不同偏愛的變化寬度為基礎。

　　儘管如此，樂團的曲目工作仍然是以古典與浪漫樂派經典作品名單為基礎，這跟楊頌斯教育方面的原動力有關：「就是必須要演出標準作品與作曲家，才能夠跟樂團一起實現音樂想像；而要直到這些曲目名單都走過一輪，正是需要一段特定時間。」他在剛開始並無法預見，這些不尋常的音樂會也會導致沮喪。「我對於有些觀眾的期望非常不開心。」楊頌斯許多年後說：「甚至到現在，即使大家信任我，我仍不覺得可以自由選擇演出曲目；但我察覺到，假如演出不熟悉的曲目，會獲得怎樣的掌聲。」

　　楊頌斯在匹茲堡的成功喚醒旁人的覬覦，同樣在美國本土的紐約愛樂管弦樂團正在尋找一位新首席，因為馬舒（Kurt Masur）將在二〇〇二年夏天離開，馬利斯・楊頌斯被決策階層視為是理想候選人。他已經在這個樂團客席演出過好幾次，所以樂團又安排了一場演出——類似在觀眾面前可能的訂婚儀式，演出曲目單上有：伯恩斯坦《為小提琴、弦樂、豎琴以及打擊樂所寫的小夜曲》（Serenade for Solo Violin, Strings, Harp and Percussion），與帕爾曼（Itzhak Perlman）共同演出，還有楊頌斯非常喜愛的白遼士《幻想交響曲》。楊頌斯說：「當匹茲堡樂團聽到紐約傳來消息，有一個代表團會過來、想要勸說我留在紐約時，他們非常激動。」三位指揮名列紐約候選人名單之上：楊頌斯、艾森巴赫以及慕提，然而慕提退

出了這場競選，楊頌斯完全可以想像離開匹茲堡的情形。

　　他在匹茲堡的職位被視為為一種擁有可預期性學習與職業生涯效果的過渡時期，這件事越來越明顯。然而楊頌斯在紐約也遭受反對，有些人強調這位候選人並不健康，所以不適合這樣一個重要且具有挑戰性的職位；其他人，尤其是樂團團員批評他對細節吹毛求疵：對於在紐約也極度有名的《幻想交響曲》，楊頌斯陷入像拼圖遊戲一樣的境地，而且並沒有以效果顯著的戶外演出讓人滿意，有些人覺得這是管束。楊頌斯感覺到了不滿，雖然沒有人跟他談論這些異議。

　　當艾森巴赫決定要去費城管弦樂團，而馬捷爾突然出現發出信號表示他有意願接受紐約的職位，情況也就很快明朗──楊頌斯不跳槽了。「基本上我對此覺得高興。」事後他這麼認為：「我也許能在那裡工作個三、四年，但那裡卻缺乏人性而親切的氣氛。」除了紐約愛樂之外，還有其他美國樂團跟他接觸──例如波士頓交響樂團（Boston Symphony Orchestra），馬利斯·楊頌斯甚至是芝加哥交響樂團（Chicago Symphony Orchestra）的寵兒。但是他卻遲疑很久，久到讓行政部門理解：他其實根本沒有這個打算，慕提於是接下了紐約的位置。

　　在二〇〇一至二〇〇二年的這個樂季，楊頌斯在匹茲堡履行一個友誼性工作，他把跟他關係親近的作曲家羅季翁·謝德霖（Rodion Shchedrin）的四首作品放到演出曲目中。剛開始這個名字讓觀眾皺起眉頭，但是當這些作品響起非常溫和的現代性、而且它們的豐富想像力以及意識影響力非常明顯時，音樂

會觀眾表現出了不僅只是好感。與此相比，或許也是做為對觀眾的平衡，他與潔西・諾曼（Jessye Norman）合作了一個明星高峰會，這位著名女高音演唱了華格納的《威森東克之歌》（Wesendonk-Lieder）、《崔斯坦與伊索德》（Tristan und Isolde）中的《愛之死》（Liebestod），而安可曲則是理查・史特勞斯的歌曲《愛慕》（Zuneigung）。

這個樂季也帶來一個大規模的遠東以及澳洲巡迴演出。樂團是第一次前往日本，之後還去了馬來西亞與澳洲，曲目有選自理查・史特勞斯《玫瑰騎士》的圓舞曲系列、布魯赫（Max Bruch）的第一號小提琴協奏曲（獨奏家是五嶋綠），以及布拉姆斯的第一號交響曲，是在比較安全的暢銷曲範圍內游移。

楊頌斯一直還未完全信任樂團，所以他擔心所有可能會發生的事。樂團首席安德烈斯・卡德納斯在二〇〇一年二月對此可以感受，當時正在處理蕭斯塔科維契第八號交響曲棘手複雜的小提琴獨奏，每一次的彩排都正常進行；總彩排之後，楊頌斯將他的樂團首席從第一排譜架叫到跟前，跟他指出總譜中的一個地方說：「有時候獨奏部份在這裡數拍不正確。」愕然的卡德納斯聽到楊頌斯說：「請一定要注意！」這果然讓他不知所措。在音樂會上，這個段落果真陷入左搖右晃的不穩定，楊頌斯的下拍輕易就被誤解。於是楊頌斯再度請卡德納斯過來，深深震撼地請求原諒：「喔！天呀，這正是對我的懲罰！」

第13章

蛻變中的美國樂團

　　楊頌斯與匹茲堡交響樂團之間的共事，在一開始出現的問題解決之後，進行得非常愉快——這個情況卻蒙上了陰影。這比較與藝術領域無關，更多是因為樂團陷入巨大的財務困難。在這其中，承受壓力的股票市場要對此負責：對於一個依賴贊助捐款以及依賴資助者、為了能夠帶來盈利而將金錢投資的文化機構來說，這樣的情況是一個危險的狀態；當後來捐款減少，管弦樂團的裝備便也會隨著越來越少。

　　二〇〇二年秋天，匹茲堡的財務危機眾所皆知，大家開始論及「結構上的赤字」。這個樂團雖然跟其他的美國樂團一樣依賴私人捐款，然而比起其他地方，這個城市卻是被惡化的經濟發展、人口老化以及人口減少造成更加嚴重的打擊。管理部門以嚴厲措施因應，每年應該削減一百五十萬預算，造成樂團團員大幅減薪。這個情勢不僅只是毫無指望，也讓樂團成員感到沮喪，有些人擔心他們的工作不保，財務問題成為彩排時越來越常出現的話題，藝術性在這樣的發展之下被迫受到傷害。馬利斯·楊頌斯很早就發現這個狀況，他以他的方式控制遏止：毫不猶豫地捐獻了十萬美元，這是一個得到各方讚賞的表示，整體狀況卻仍然令人絕望。

而且也還有其他的問題。「從未有過氣氛上的問題。」楊頌斯宣稱:「這也不是因為我在那裡覺得不滿意,假如沒有其他職位提供出現的話,我甚至可能會待得更久。但是我確定美國終究不是我的國度,即使在這裡待過的期間非常重要,是一個很棒的經驗。然而持續在那生活與工作?答案是否定的。」

　　楊頌斯對於他美國時期的總結得出矛盾的結果。兩個無人與之匹敵、有著最佳裝備的頂尖樂團,巴伐利亞廣播交響樂團以及阿姆斯特丹皇家大會堂管弦樂團的警報聲響起,看起來來得正是時候。然而,同時卻也顯而易見的是,他在匹茲堡的工作從一開始就跟不愉快連結在一起——他在音樂方面從未真正受到歡迎;但也是因為比起奧斯陸,這個城市的社會生活環境跟楊頌斯的東歐家鄉有更強烈的差異。

　　楊頌斯要跟巴伐利亞廣播交響樂團建立某種關係——這件事很快就在匹茲堡四處傳開,阿姆斯特丹則是比較後來才成為談論話題。當匹茲堡交響樂團在卡內基音樂廳訪問演出時,楊頌斯、他的妻子伊莉娜以及行政部門的羅伯特·莫伊爾在音樂會幾天前,就已經前往紐約。特別有意思的是,那天晚上阿姆斯特丹大會堂管弦樂團在當地的艾弗里·費雪音樂廳(Avery Fischer Hall)❶演出,由里卡多·夏伊(Riccardo Chailly)指揮馬勒第五號交響曲。當莫伊爾在音樂會後回到旅館,酒吧坐滿了阿姆斯特丹樂團的團員——樂團跟他剛好晚上下榻在同一間旅館。「我認識一位阿姆斯特丹樂團的女小提琴手,於是跟她聊天,當其他人得知我是誰——我跟馬利斯一起工作、而且他甚至就在城裡時,我突然成為酒吧中最受歡迎的人。」莫

伊爾也許可以幫忙阿姆斯特丹樂團，因此被團團圍住；楊頌斯必須到他們樂團擔任客席指揮，他們對於這個安排迫切感到興趣。「從那時候開始，我很清楚他在某個時候應該會換到阿姆斯特丹。」

對於馬利斯‧楊頌斯更為重要的卻是慕尼黑這個議題，當他在匹茲堡被看穿想要接受慕尼黑的職位提供時，樂團裡當然反應出失望，卻也顯示理解以及對於這個現實形勢的洞察力，就算這個形勢對於自己的樂團而言，可能非常令人沮喪：面對歐洲的競爭，是無法贏得勝利的。楊頌斯會與巴伐利亞廣播交響樂團產生連結，在匹茲堡早就已經意識到這件事；與其相反，他們對於阿姆斯特丹，卻是當契約已經即將擬好之前才知道。「這已是我預料中的事。」樂團首席安德烈斯‧卡德納斯說：「我們的狀況不是完全適合楊頌斯，對他來說並不舒服；他只想單純地指揮，不想被其他的瑣事耗費精力。」

樂團的經濟危機在這段時間變得嚴重，不只是贊助捐款的依賴，還有幾乎沒有參與的公部門支持也都變少，門票的販售也一樣減少，這是一個惡性循環。這一座改裝自二〇年代電影院的海因茨音樂廳，提供大約三千個位置，對於一個音樂廳來說其實過大，每個星期中音樂會要填滿這個空間三次，這件事變得越來越絕望。當馬利斯‧楊頌斯站上指揮臺，他看到的是逐漸變空的觀眾席。

「對他來說，這很可怕。」樂團首席安德烈斯‧卡德納斯說：「他就是需要一個滿座的音樂廳，這相當折磨他，在某個層面上讓他覺得被侮辱，因為他提供了擁有好音樂的優良產

品。」楊頌斯完全只能眼睜睜地看著，在美國音樂幾乎不屬於每天日常所需，這跟歐洲完全不同。

負面的框架條件這時也強烈地影響了音樂演出。首先楊頌斯詢問他是否從二〇〇三／二〇〇四的樂季開始，只需要在匹茲堡工作八個禮拜，代替原來約定好的十個禮拜，這是他自己也不完全贊成的一個妥協。二〇〇二年六月，楊頌斯終於宣布延長他的契約，但會在二〇〇三年到二〇〇四年的樂季之後離開樂團。

對於楊頌斯而言，另一個反對匹茲堡的論調跟財務狀況以及藝術上框架條件沒有關聯，對他卻至少具有同等的重要性：時差的問題。有關在歐洲與美國之間飛行的過度疲勞是如此嚴重，以致於他出現了慢性病的徵兆。「這很可怕，每次只要當我往東邊飛回時，就要花費我一個月的時間，才能再度正常睡覺。」對於健康本來就不穩定的他而言，這代表一個明顯的額外困擾——終其一生，楊頌斯都要跟時差奮戰。在遙遠的國度，每個團員都熟悉他第一場彩排的蒼白臉孔，巡迴演出時的每次閒聊都是以這個問題開始：「您睡得如何？」

除此之外，一個重要的日期接近：二〇〇三年一月十四日，楊頌斯即將滿六十歲。他告知他親近的朋友圈，他想要在生活中有所改變，很快就被證實——對此不一定指的是較少的音樂會活動。美國旅行的壓力畢竟應該要被降到最低，很諷刺的是，楊頌斯偏偏在飛機上碰到了他的生日——就在往聖彼得堡的途中，一場柏林愛樂的訪問演出。在那之前，柏林愛樂在一個餐廳幫楊頌斯舉行了一個宴會，他在行李中有著最棒

的生日禮物之一——柏林愛樂的漢斯‧馮‧畢羅（Hans von Bülow）獎牌：從七〇年代開始，這個獎牌會頒發給「跟樂團特別親近並跟樂團有連結的人物」，措辭是這麼表達的。

在這個大日子後十四天，慶祝音樂會才在匹茲堡舉行，安排在海因茨音樂廳中的一個晚上，普通門票要價最高到九十五塊美金；還有興趣參加雞尾酒自助餐的人，就要付到兩百五十元美金，而包含在豪華的達克森俱樂部（Duquesne Club）晚餐的包套則要花費整整五百美金。只是麻煩出現了：在這一天，暴風雪橫掃整個城市，航班取消，很多人花了很大的力氣才到達、而且還遲到，有些人乾脆開車在高速公路上滑行。

在音樂會中，壽星對於自己什麼都不能做而嚴厲譴責，這對工作狂的楊頌斯來說是非常不自在的狀況：「我只能乾坐在那裡無所事事，所有事卻都發生在我身上，我到底為了什麼需要這樣的騷動？」他從他的榮譽席位密切關注他的同事——曾經是為了爭取列寧格勒頂尖指揮位置的競爭對手泰密卡諾夫如何指揮；這件事再一次表明，聶瓦河畔的指揮競賽並沒有導致反目，而是完全相反。

在獨奏家方面，更是足以引起轟動的眾星雲集，作為音樂方面的祝賀者有鋼琴家艾曼紐‧阿克斯（Emanuel Ax）、葉芬‧布朗夫曼（Yefim Bronfman）、拉度‧魯普（Radu Lupu）以及米蓋爾‧魯迪；小提琴家朱利安‧拉赫林（Julian Rachlin）、吉爾‧夏漢（Gil Shaham）以及法朗克‧彼得‧齊瑪曼（Frank Peter Zimmermann）；還有傳奇性的大提琴家羅斯托波維奇。在這樣一場音樂會之後，還有來自世界各

地這樣傑出的賓客要繼續慶祝好幾個小時，其盛況自是不言而喻。

　　回想起來，這仍然是馬利斯・楊頌斯最盛大的生日活動。他跟奧斯陸愛樂管弦樂團慶祝了他的五十歲生日；六十五歲的生日則是後來在阿姆斯特丹慶祝，活動其中之一還是運河遊船，不只有皇家大會堂樂團的成員在場，還有來自慕尼黑的代表團。然後五年之後，當巴伐利亞廣播交響樂團計劃七十大壽慶祝會時，楊頌斯拒絕：「我請求不要再辦這樣的慶祝會了，因為我在這樣的場合會非常緊張，這樣會造成我不可置信的勞累，況且已經有其他足夠的事情會讓我緊張了。」

　　在匹茲堡，樂團現在迎來了與楊頌斯共事的最後兩年，其中包含布魯克納的第七號以及第八號交響曲的演出，後者還與選自海頓《基督最後七言》（The Seven Last Words of Our Saviour On The Cross）的首尾兩個樂章、貝多芬的第二號交響曲，以及馬勒的第一號交響曲形成令人興奮的組合。他們再度前往歐洲，再度在薩爾茲堡音樂節以及維也納音樂協會音樂廳演出。

　　所有人都注意到匹茲堡樂團的音樂如何地改變，羅德里克・夏佩（Roderick L. Sharpe）以及史蒂爾曼（Jeanne Koekkoek Stierman）在他們書中《美國的指揮大師》（Maestros in America）扼要描述：「聽眾相當快速發現更加溫暖、更加豐富以及更加平衡的音色，擁有更大深度的變化。匹茲堡的音樂會觀眾經歷一個接著一個的揭露，他很快就將管弦樂團蓋上他自己的印章，全心全意賦予這個樂團魅力；

即使他擁抱與吸引人的方式，剛開始時讓有些樂團成員覺得很驚訝。」

二〇〇三年四月在倫敦巴比肯藝術中心（Barbican Centre）的一場音樂會之後，在節目單上有巴爾托克《寫給弦樂、打擊樂以及鋼片琴的音樂》以及蕭斯塔科維契的第十號交響曲，《衛報》（The Gardian）論及音樂的詮釋有著「驚心動魄的張力」，涉及的是「楊頌斯戲劇性的控制、強壯有力的能量——由美式光輝與歐洲的溫暖組合的交響樂混合的產物，這些特質讓這個樂團成為最優秀的美國樂團之一。」《獨立報》（The Independent）則有類似的評斷：「匹茲堡交響樂團徹底改變了，自從楊頌斯接替馬捷爾擔任音樂總監，回歸到出色的木管低沉結實的音色，回歸了大提琴的豐富飽滿，這讓高聲部的弦樂器在音樂上以此為依據。」

在匹茲堡最後的那幾個月，楊頌斯也一起享受了共同的豐收。楊頌斯在即將離開之前，打算在二〇〇四年三月演出馬勒的第七號交響曲，這是不好駕馭的一首作品。而在五月的最後一場共同音樂會，響起跟演出節目相符的歡樂歡呼聲：在荀貝格的《昇華之夜》（Verklärte Nacht）之後，為了表達對於這位作曲家多年以前奮鬥內涵的豐富紀念，貝多芬的第九號交響曲引起了觀眾們的起立喝彩致意。楊頌斯啟程前往兩個新樂團，並留下了一個現在聽起來更加歐洲化、也許甚至維也納化的樂團。

第14章

慕尼黑的啟程與變革

　　若他擔任巴伐利亞廣播交響樂團的首席指揮，一定會用威爾第《安魂曲》做為首樂季開場——畢竟一九八一年，他以此愛曲與該團首度合作登臺，在赫克利斯廳（Herkulessaal）指揮了一場晚場音樂會，如他後來所描述，就這首曲子而言，他再也沒能演出可以與這個晚上匹敵的版本。在非正式的錄音中，可以驗證這件事；而只要是在場的人，不管是在合唱團、在樂團還是在觀眾席中，都不會忘記這九十分鐘。

　　然而，二〇〇三年的秋天，並沒有《安魂曲》開場，也沒看到鍾愛此曲的里卡多·慕提。巴伐利亞廣播交響樂團的新任領導者，並不是計畫中的這位義大利人，而是找上來自拉脫維亞的同業。

　　當馬利斯·楊頌斯在二〇〇三年十月二十三號，以對他相當重要的白遼士《幻想交響曲》，作為首席指揮帶領的就職音樂會曲目時，終結了一個複雜、而且直到當時還毫無指望的狀態，這是為了他自己，然而特別也是為了巴伐利亞廣播交響樂團。慕尼黑的廣播電臺的領導階級最先認定的是慕提，音樂廳經理阿爾伯特·夏爾夫（Albert Scharf）跟當時的樂團經理庫爾特·麥斯特爾（Kurt Meister）都嘗試聘任在慕尼黑經常出

現、也很樂見的義大利指揮家。當非常確定馬捷爾即將離開樂團時，夏爾夫就已經為了會談飛往米蘭，而且慕提已經完全表現出願意前來慕尼黑，在巴伐利亞廣播交響樂團任職；反正除了柏林愛樂之外，這是唯一有能力可以承擔得起他薪水要求的德國樂團。對於馬捷爾接班者規定的典型慕尼黑口號標語，當時是這麼喊的——最重要的是一個響亮的名號。對於後來發生的事，今天沒有人想要公開表達些什麼：有些人對於里卡多・慕提的私人問題竊竊私語，另外一些人則相當具體提到他一段辛辣的風流韻事。然而不管最後是出於什麼原因：這位指揮明星回絕了，慕尼黑的廣播公司緊急需要一位不會覺得自己是個解決替代方案的人選，於是馬利斯・楊頌斯就出現了。

一九九一年二月，他首次站在慕尼黑的指揮臺上，演出蕭斯塔科維契的第五號交響曲。四年之後、一九九五年的春天，他才以馬勒的第五號交響曲與大家再度相逢。一九九七年，楊頌斯不尋常地再次演出蕭斯塔科維契的第五號交響曲，而每一次他的登臺指揮都引起了熱烈迴響，不僅樂團，觀眾也是。

音樂會的次數以及被檢驗的演出曲目，意味的不只是一個共事的優良基礎；除此之外，在慕尼黑也很清楚，楊頌斯在這期間於指揮家排名擁有怎樣的地位，想要他擔任指揮的人，必須動作迅速。所以三人小組的樂團董事會於二〇〇〇年十月前往維也納，楊頌斯正在那裡跟維也納愛樂一起演出音樂會。在行李中有一份願望與想法的一覽表，是跟樂團的藝術咨詢委員會一起擬定的，類似一種確認清單，一起被寫在一頁 A4 大小的紙張上。在離音樂協會相當近的帝國酒店酒吧會晤時，這位

被招攬者微笑地往後靠在沙發上，假裝不可置信地說：「我以為是里卡多會拿到這份工作？」樂團團員以一個事前先約定好的說法回應：「慕提是行政領導的期望，您則是我們的。」這個說法奏效，楊頌斯表現出了興趣。

這也表示，他很快就扭轉了對話，現在他想要從樂團董事會這邊了解一些事。他詳細盤問關於彩排的工作、演出曲目的可能性、唱片市場的現有能力，以及巡迴演出。「可以很快發現，他不想只做為一個普通的首席指揮前來，而是想要更多。」長笛首席菲利普・布克利（Philippe Boucly）回憶說：「他的首要提問其中之一圍繞著樂團的理想主義以及自我認知。我們向他報告，例如考慮到我們寬廣的演出曲目、曾跟馬捷爾爭取更多的彩排時間卻徒勞無功，楊頌斯馬上理解，並且表示贊同。」

就在董事會回到慕尼黑後不久，他讓樂團得到的答案是：「好，但有條件。」他雖然認識這個樂團，卻不夠深入；因此在他答應之前，他想要跟團員一起度過一個工作禮拜。這是一個建立關係之前的考驗，鑒於雙方的行事曆，本來根本不可能，卻還是找到了雙方都可以的幾天。彩排地點也找到了位在慕尼黑巴伐利亞廣播電臺的一個演播室，而為了音樂會則找到了距離整整三百公里遠在弗蘭肯（Franconia）區的巴特基辛根（Bad Kissingen）的攝政廳（攝政大樓）。

在二〇〇〇年十二月最具決定性的彩排音樂會，演出曲目上有韋伯（Carl Maria von Weber）的《奧伯龍》（Oberon）序曲、貝多芬的第二號交響曲以及德弗札克的第九號交響曲。

然而楊頌斯卻不想只有召喚演奏傳統以及音樂文化，還出現最困難的部份——他以一種不可置信的確實進行彩排，每個聲部都徹徹底底檢視。低音提琴手海因里希‧布勞恩（Heinrich Braun）回顧說：「是的，我們感覺好像被透視一般，而他以最為極端的精準以及最強烈的感情，將這個結果構成整體。這個組合不可思議，而且這在樂團中引起了非常一致的反應：這位指揮絕對是正確的選擇。」

這份好感來自雙方，早在第一次的彩排休息時，當時正在拼湊貝多芬的第二號交響曲，覺得興奮的伊莉娜‧楊頌斯來指揮辦公室找她先生說：「馬利斯，這正是你的樂團啊！」他回應說：「我從開始五分鐘後就知道了。」即使如此，他卻完全不考慮馬上答應；楊頌斯不想屈服於第一次的熱情洋溢，而是維持形式與風格。為了不讓自己太快、太廉價地接受聘任，他讓樂團受盡折磨、渴望地等待好幾個禮拜；這個樂團越來越急迫地需要一位馬捷爾的繼任者，並且企圖讓這個樂團逐漸在國際市場上成為選項。二〇〇一年一月初，樂團董事安德烈亞斯‧馬席克（Andreas Marschik）的電話終於響了，楊頌斯告知：他非常樂意前來擔任指揮，可以開始進行契約協商。

接下來的幾個月，契約的角力情況變得劇烈，不只是因為楊頌斯，同時也因為巴伐利亞廣播電臺的關係。首先樂團內部要先對於一些事達成共識：直到二〇〇二年夏天，馬捷爾都還是樂團的首席指揮，雙方不僅僅在藝術上相互迥異與疏離，而且在人格上也是。團員越來越沒興趣看這位指揮的臉色，在巡迴演出時還發生了大聲的爭吵，馬捷爾並不習慣這樣的反駁言

語，與此相應表示覺得被羞辱。

在這期間，團員對於他自己的創作樂曲不再只是幽默與嘲諷地反應，而是以尖酸刻薄、挖苦人、幾乎毫不隱藏地評論。此外，樂團對於馬捷爾的經營作風感到不滿——他利用部份地點偏僻的巡迴演出，牟取高利以圖中飽私囊，這件事越來越明顯。一九九六年一月的中國巡迴演出則是一大低潮，在這趟巡迴演出中，樂團差點必須重複演奏維也納愛樂新年音樂會的演出曲目——馬捷爾才在幾天前指揮過，藉此宣傳他在這場新年音樂會的錄影。巴伐利亞廣播交響樂團覺得自己被糟蹋利用。

這樣還不夠，他私人的發財致富越來越常被提及，眾說紛紜如此謠傳：馬捷爾跟當時的樂團經理庫爾特‧麥斯特爾顯然因為自己所籌劃的活動過得十分優渥。直到今天，依賴公部門金援的巴伐利亞廣播公司仍覺得慶幸，充滿這些年的醜聞沒有半點細節被公諸於世。

然而這顆炸彈並沒爆炸，馬捷爾跟巴伐利亞廣播公司的結束、過渡至楊頌斯的期間，這些在媒體都以單純的音樂觀點討論。這在文化政策上顯示了所有控制主管機關的疏忽，同時可以想像對於當時巴伐利亞廣播交響樂團的決策階層來說是多麼幸運。一個目標就在大家的眼前：最重要的是馬捷爾的離開，事後巴伐利亞廣播公司中的某些人甚至慶幸，跟慕提做為接替者的約定告吹；有些人曾經擔心，若跟他以及至目前為止的行政團隊一起，這樣令人可疑的音樂會經營方式可能會繼續進行，變革可能很容易造成崩潰。

然而，對於跟馬利斯‧楊頌斯的全新啟程，卻始終還少了

他的簽字。二〇〇二年夏天契約仍然還沒有訂定——雖然這位被招攬者在他的居住地聖彼得堡，就已經藉由握手向巴伐利亞廣播電臺的領導階層表達一個正面的信號。樂團經理庫爾特·麥斯特爾在這期間請病假，樂團對於這個職位也想要進行人事異動，所以就沒延長他的契約。馬捷爾終於失去了興趣，而且取消了幾場音樂會。

與此同時，這個慕尼黑樂團還獲得了一個有名氣的競爭對手：阿姆斯特丹皇家大會堂管弦樂團也想籠絡楊頌斯，於是產生了在瑞士洛迦諾（Locarno）的另一場會談；這位指揮經常住在這裡，媒體不出所料渴望看到洛迦諾的契約，然後就傳來這個消息：楊頌斯與巴伐利亞廣播交響樂團約定好在二〇〇二年八月二十六日簽約。

楊頌斯對此保持全然忠誠。團員在巴特基辛根那個星期的試驗中，已經領教到他是一位追求細節、毫不妥協的藝術家；而這個特質對契約協商具有什麼樣的意義，現在廣播公司的領導階層也可以感同身受。巴伐利亞廣播公司音樂廳的經理湯瑪斯·葛魯柏（Thomas Gruber）以及廣播總監約翰尼斯·葛洛茨基（Johannes Grotzky）必須前往薩爾茲堡簽訂契約，楊頌斯在這裡參加夏日音樂節中與阿特塞協會管弦樂團（Attersee Institute Orchestra）的彩排；這個過程在媒體也引起了憤憤不滿，八月二十八號的《慕尼黑信使報》（Münchner Merkur）是這麼寫的：「畢竟祖賓·梅塔也並不是在孟買（Mumbai）或者洛杉磯（Los Angeles）簽署他擔任巴伐利亞國立歌劇院（Bayerische Staatsoper）音樂總監的契約。」

一處合同細節引起了猜疑：楊頌斯的合同暫且只有三年有效，所以他真的是一位過渡指揮嗎？這是一個短暫卻激烈的結合，因此他可以**繼續遷移**前往阿姆斯特丹？這位指揮當時在訪問中情緒平穩地說：這樣短暫的期程在這期間已經變得很普遍，而且也是必須，以利做出中期總結。「我不想三年之後又要離開，這樣是愚笨並且沒有意義，我當然考慮能夠繼續；但是就算我自己不這麼認為，這樣的共事卻有可能無法正常運作，那麼必須要留有一個分道揚鑣的可能性。」

　　涉及這些框架條件，這個新職位對於楊頌斯來說意味著一個巨大轉變。直到目前為止，他很大程度上都是在以自營企業運作的管弦樂團擔任首席指揮，在演出節目、藝術性的發展上以及全體員工自治性的問題上，同樣也不受別人操控。而在巴伐利亞廣播電臺，總共有三個音樂團體：巴伐利亞廣播交響樂團、慕尼黑廣播管弦樂團（Münchner Rundfunkorchester）以及巴伐利亞廣播合唱團（Chor des Bayerischen Rundfunks），單純法律上來看就是一個部門——一個在德國公共廣播聯盟（ARD）中最大電臺其中之一的一個成本中心聚合，與那裡所僱用的記者以及行政人員具有同等地位以及同等重要性，都需服從行政管理部門、廣播管理部門以及廣播委員會的決定權，即使交響樂團的聲望以及國際外部影響力要更大得多。

　　楊頌斯自己在慕尼黑的決定過程中很快就感覺到困難，這個過程有時候以非常緩慢的速度進行。對他而言，這不總是從 A 到 B 這樣最直接與最快速的道路，有更多事情需要考慮。

第15章

阿姆特丹皇家大會堂的騎士受封儀式

大約六百公里的航線距離，開車時間整整八小時，搭火車幾乎是一樣長的時間，或者搭飛機需要一個小時——這是一段足夠稱為遠距離的路程，大家一定都會這麼認為。對於每個城市文化聚落環境的內部活動，毫無疑問也適用。不管在阿姆斯特丹還是在慕尼黑，假如音樂會常客面對的是一位具有雙重職位的首席指揮的話，最終幾乎不會受到影響——恰恰相反，音樂會常客或許甚至會對於楊頌斯因此所擁有的國際重要性而感到自豪。

但是鑒於越來越緊密交織的音樂市場，這樣的情況要如何判斷？在同一塊大陸上擁有兩個首席指職位，這並不是普通的例子，更不用說是身處這種狀態的一位指揮。表面上看來，馬利斯・楊頌斯也許會將他新近的職業生涯發展描述成毫無疑慮，然而光是他在接受巴伐利亞廣播交響樂團以及阿姆斯特丹皇家大會堂管弦樂團雙份工作之後被詢問的頻繁度，便顯示從各方面來說都有疑慮，而且有強大的說明理由壓力。

對於阿姆斯特丹樂團來說，這個情況在剛開始頗為棘手，他們也相當自責。為了想讓楊頌斯擔任首席指揮的打算，樂團

其實已經密切關注很長一段時間，不過他們顯然太過有把握，所以放棄了具有攻勢的預備性會談。當在荷蘭的事情變成眾所周知、巴伐利亞樂團也表現出興趣時，出現了一個可以說是令人不悅的覺悟。楊頌斯後來自己在慕尼黑承認：直截了當地說，正是巴伐利亞廣播交響樂團擋住了阿斯特丹大會堂管弦樂團的去路。

對楊頌斯來說，他從一開始就沒打算要隱瞞，慕尼黑的決策階層已經知曉，他跟阿姆斯特丹樂團正在協商；荷蘭這邊也很清楚，他不管如何一定會上任慕尼黑的首席職位。「這就好像兩個兒子都被父親所愛一樣。」這個句子或類似的說法一再出現。當楊頌斯那幾天在一個訪談中被暗示，其中一個兒子有可能會嫉妒另一個兒子時，他這麼回答：「舉例來說，假如巴伐利亞廣播交響樂團覺得，我給予阿姆斯特丹的樂團較多的關注，那麼這樣的疑慮就有可能是正確的。但我會保持客觀，並且付出所有一切；假如我遵守我的原則，這兩個兒子便都無法抱怨。我清楚我的心態，我會為了家人傾其所有。」

很久以後，楊頌斯承認，他曾在很長一段時間、並且有所顧忌地思索這個雙重性狀況。「這當然是一種競爭，但是我卻一直都有留意，在巡迴演出之間有夠長的時間間隔，我們也在不同的音樂廳訪問演出。」就像不光只有阿姆斯特丹樂團的大提琴手約翰・范・伊爾瑟爾（Johan van Iersel）所經歷的那樣，楊頌斯是「百分之一百一地對待阿姆斯特丹皇家大會堂管弦樂團，也是百分之一百一地對待巴伐利亞廣播交響樂團」。從來就沒有出現過真正的競爭，「因為兩個樂團其實都因為擁

有他而感到驕傲。」

　　甚至有第三個樂團極力爭取楊頌斯——倫敦交響樂團也想提供他音樂總監的位置，因此出現了兩個可能的組合：慕尼黑／阿姆斯特丹或者慕尼黑／倫敦，巴伐利亞樂團被視為是穩當的。一位被楊頌斯所敬重的同行前輩，也曾經置身於類似的情況：海汀克（Bernard Haitink）長年擔任阿姆斯特丹皇家大會堂管弦樂團的首席指揮，同時也帶領倫敦愛樂管弦樂團。楊頌斯當時的經紀人史蒂芬‧賴特對於這樣的雙重任務表示疑慮，他傾向於慕尼黑／倫敦的組合；根據他的論調，因為兩個樂團的結構差異較為明顯，而且兩個樂團的特徵與形象也完全不一樣。

　　楊頌斯選了阿姆斯特丹。在慕尼黑，他已經在被安排插入的那個試驗週，體驗了巴伐利亞廣播交響樂團，產生了無法抗拒的能量交換。而在阿姆斯特丹呢？這個樂團屬於全世界最歷史悠久的樂團之一，此外也擁有最好音樂廳的其中一座——這個樂團絕對不容許拒絕，楊頌斯為了自己做了這個決定。不只董事會或者行政部門，還有一個龐大的樂團代表團，都想嘗試有一天能夠說服楊頌斯。「半個樂團都來了。」楊頌斯回憶說：「我的指揮休息室因此被塞爆。」

　　他將這個職位提供視為一種榮耀，假如柏林愛樂在這個時間點來詢問他的話，他同樣也不會拒絕。除此之外，他們的共同過往有更長遠的歷史——楊頌斯一九八八年就已經首次站上阿姆斯特丹皇家大會堂管弦樂團的指揮臺，除了由弗拉基米爾‧費爾茲曼（Vladimir Feltsman）擔任鋼琴獨奏的拉赫曼

尼諾夫（Sergei Rachmaninoff）的第三號鋼琴協奏曲之外，他也指揮了蕭斯塔科維契的第五號交響曲。在短暫的時間間隔之後，就出現了一連串邀請：一九八九年西貝流士的第二號交響曲，一九九〇年白遼士的《幻想交響曲》，除此之外還有一九九一年拉威爾的《圓舞曲》（La Valse）以及德布西的《海》，一九九三年則是華格納的選曲，就是這樣一直繼續下去。直到千禧年之後不久，楊頌斯呈現了他的示範性曲目核心作品——包括了理查・史特勞斯以及柴科夫斯基。

豎琴手佩特拉・范・德・海蒂（Petra van der Heide）回憶她最初幾場的巴爾托克《管弦樂協奏曲》：「我永遠也不會忘記，我全然地覺得迷惘。同時我想：彩排就是必須要這樣進行，就必須是要被這樣指揮，一首曲子就是必須要這樣地被實現。」楊頌斯在二〇〇〇年就獲得了阿姆斯特丹樂團授與他的騎士受封儀式，跟擅長演奏馬勒的最重要樂團之一，共同演出了他的第七號交響曲——作曲家在一九〇九年時，曾經親自在荷蘭指揮這首曲子。不需要如同在慕尼黑那樣的額外一週考驗：馬利斯・楊頌斯跟阿姆斯特丹皇家大會堂管弦樂團已經互相非常熟稔。

這個樂團再度渴望一個新的開始——自從一九八八年以來，這個樂團就由夏伊領軍，在當時卻因為不斷被跟海汀克以及他一九六一年至一九八八年的輝煌時代比較而產生問題；此外，當夏伊在阿姆斯特丹上任時，他才三十五歲，這個顯赫的樂團跟這位年輕的米蘭人必須先互相適應。在一段合作愉快的時期之後，卻出現了疏遠；也是因為夏伊對他的職位有點太過

認真對待：每個樂季要跟樂團一起度過十六或十八週，有時候甚至二十週。這樣的時程安排在這個圈子中有著不尋常的高密集，團員覺得在藝術上被束縛，有些人因此考慮盡快更換指揮。當兩方正準備處理延長合約時，樂團堅持一個明顯變少的實際工作時間——八個星期，夏伊理解這是個明顯的信號，關係破裂。最後的樂季部份以低迷的氣氛結束，與巴伐利亞廣播交響樂團在馬捷爾時期的情況類似。

所以馬利斯·楊頌斯再度以一種拯救者的形象出現，也作為解開情感糾結、關鍵性改善氣氛，以及促成新動機推力的擔保人。行政部門卻還有另一個選擇：克里斯蒂安·提勒曼（Christian Thielemann），這位指揮當時正與柏林的決策階層發生爭執，不久前剛從柏林德意志歌劇院（Deutsche Oper Berlin）辭職，而他換到慕尼黑愛樂管弦樂團（Münchner Philharmoniker）這件事還沒塵埃落定。但是阿姆斯特丹皇家大會堂管弦樂團最後決定選擇楊頌斯，也是因為提勒曼過於狹隘的演出曲目。行政總監揚·威廉·路特（Jan Willem Loot）跟團員保證：「你們想要楊頌斯，那麼你們也會得到他。」

楊頌斯在阿姆斯特丹上任的時間點，正好是六十一歲，比他的同業夏伊上任時多了幾乎三十歲，所以阿姆特丹皇家大會堂管弦樂團遇見了一位經驗老到的樂團教育家，在其他方面也有很大的不同。「夏伊比較是技巧取向、理性，基於他的總譜知識，他想要聽到每一個微小細節。」大提琴手約翰·范·伊爾瑟爾說：「楊頌斯比較像是聲音建築師，他想要跟樂團一起

打造一棟建築。除此之外,他對於掌握時機以及音色有極端出色的第六感,他就是知道每一個樂團要如何能夠發出最好的聲音。這跟海汀克那樣具有的某種神奇魔力比較無關——根本無法確認他是如何創造出這樣的音色;楊頌斯卻是知道真正的訣竅,例如跟平衡有關的時候,他也幾乎總是經由音色平衡解決音準問題,因此,他有著某種極端實用主義。」

皇家大會堂管弦樂團的成員很早就已經體驗到,楊頌斯有多麼享受阿姆斯特丹樂團的獨特音色,而他也多麼尊崇這個聲音。不同於大部份的樂團,這個樂團保持了無法取代的特色,這樣柔和、溫暖、柔軟、靈活的音色,完全不懂什麼是侵略性、征服的裝腔作勢以及讓人印象深刻的行為,這歸功於自信與高度敏感的調整,以及跟音樂廳音響效果的相互影響所產生的純粹高貴與細緻——由此形成特別的樂團自我價值,以及傳承許多世代的經驗;多虧音樂協會,同樣的特質只還能從維也納愛樂管弦樂團的鑄造成形中認識。在楊頌斯做為站票觀眾最初的維也納經驗中,他就體驗過這個現象,當時他聽到,維也納愛樂管弦樂團如何以他們的音樂特質跟當時的指揮家們截然對立。

不同於奧斯陸或匹茲堡,楊頌斯在阿姆斯特丹不是將自己視為持續發展者、形塑者或者教育者,而是視為守護者。這對他而言是一個全新的任務:以謙卑為前提,一種另類的共事,卻也大概意味著減輕負荷——在這裡不再需要一位嚴格的老師。「我不必改變這兩個樂團的任何事,在阿姆斯特丹既不用,在慕尼黑也不用,這兩個樂團各有一種強烈的個別性,我只需

好好享受。」

「當他還是客座指揮時，他就總是會以一個簡短的發言，結束在音樂會之前的最後一次彩排；在這段話中按照大意他是這麼說：您們在此、在阿姆斯特丹所擁有的是如此獨一無二，請您們繼續保持這樣的聲音。」打擊樂手赫爾曼·利肯（Herman Rieken）回憶道：「而樂團團員總是總是鼓掌喝彩。」楊頌斯在巡迴演出時，都會相應調整彩排的指令，如同大提琴手約翰·范·伊爾瑟爾所描述：「在沒那麼出色的音樂廳，他總是提醒我們：『我想要在這裡聽到阿姆斯特丹皇家大會堂。』」

然而，演出曲目很快就出現了重疊：楊頌斯正在阿姆斯特丹所指揮的，經常在很短的時間之後、也同樣會出現在慕尼黑的演出節目中；對他來說，這意味著工作的減輕。從再熟悉不過的總譜中，楊頌斯也總是埋首於新的發現，而且將認知以決斷、有時候精疲力竭的方式傳達給樂團成員的他，現在可以將兩個任務以單一方法完成。尤其在大型的演出計劃，楊頌斯更因此得到好處：他在阿姆斯特丹以舞臺布景方式演出的歌劇，在慕尼黑則以音樂會形式進行，而且喜歡任用同樣的獨唱者。

在某個程度上，大部份的曲目重疊卻是自然形成的：阿姆斯特丹皇家大會堂管弦樂團與巴伐利亞廣播交響樂團的國際剪影過於相似，即便音樂傳統可能是如此迥異。從維也納古典樂派、經過浪漫樂派、直到二十世紀溫和的現代經典作品，都在這兩個所在地建立起演出曲目的支柱。在這幾年，反正在市場上發生了一種跟工作分配有關的窄化：一再演出的作品曲目名

單，變得只有更加零星分散；而且有時候也只是形式上，以雄心勃勃的作品添加點趣味。同時，不管是現代作品還是古典樂派之前的作品，冷門的曲目就讓給特別樂團演出。

馬利斯·楊頌斯自己覺得這倒不一定是缺點，他自己畢竟也曾經歷過，對於這樣有抱負的曲目，觀眾偶爾只想遲疑地品嚐，或者必須由密集的附加工作加持。他在回顧時也從樂團教育者的角度提出論證：「不管是阿姆斯特丹、或者是慕尼黑，這兩個樂團就是需要標準演出曲目，兩個樂團必須都要演奏布魯克納的第五號交響曲；這兩個樂團為了音樂發展與演奏水準所需要的所有作品，都必須放在演出節目上，而它們就是偉大的經典作品。我在阿姆斯特丹以及慕尼黑，總是接受這兩個樂團在演出時所給予我的，而且還加上與我的想像結合；所以雖然是同樣的演出曲目，卻有完全不同的結果。」

第16章

幫慕尼黑音樂會世界
加些調味料

當楊頌斯開始在巴伐利亞廣播交響樂團擔任首席指揮職位時，跟在匹茲堡時類似，他面對的是一個技術非常完備的樂團——馬捷爾在慕尼黑大幅提升了演奏水準，在一九九三到二〇〇二年之間，他促使慕尼黑樂團團員在多種意義上到達世界頂尖：然而不一定是透過最仔細謹慎的彩排練習，而比較是因為相反的做法。馬捷爾在準備工作時可能很快就會失去興趣，因為他憑藉近乎完美的打拍技巧掌握作品，在緊急狀況熟悉音樂會。「他那令人驚訝的優越感，同時成為他最大的阻礙。」當時是樂團董事會成員的彼得・普利斯林（Peter Prislin）表示。在馬捷爾做為首席指揮的時期接近尾聲時，短短幾天之內掌握以及演出一套完整的馬勒系列，就是對此最好的例子：透過一種需要樂團團員顯著的自發性做為先決條件的苛求形式，他鍛鍊他的樂團，然而煉成的鋼卻是冷的。

因此，楊頌斯在上任時遇見的是一個感情上極度匱乏的樂團；一位為了作品而非為了自我奮戰、並且具有同理心的首席指揮，對於團員而言是另一種、卻不一定是全新的經驗。「在楊頌斯的身上，情感的糾結爆發。」小提琴手法蘭茲・舒勒

（Franz Scheuerer）如此陳述：「他從我們的樂團激發出極端的感情表現，我們雖然沒有失去它，卻在馬捷爾的帶領下，不知怎麼地就消失不見了。馬捷爾從未在他後來的傳記中，提到他擔任我們樂團首席的時期；反過來的話，就不會是這樣。」

　　許多團員在楊頌斯身上回憶起拉斐爾・庫貝利克（Rafael Kubelík），他從一九六一年到一九七九年帶領巴伐利亞廣播交響樂團，並且一直到一九八五年都擔任客座指揮與這個樂團保持聯繫。庫貝利克擁有不尋常的演出曲目廣度，他對於溫暖、豐富內容，以及靈活卻沒有壓倒性的裝腔作勢音色的感受，他擁有充滿高貴性格的音樂才能，所有這些都寫進了巴伐利亞廣播交響樂團。而跟楊頌斯一樣，他也曾是一位不好應付的文化政治家：當巴伐利亞議會一九七二年想要通過促使國家影響控制力加強的新廣播法時，庫貝利克進行了強烈的批判，而且以辭職威脅，這部法令因此被刪除。

　　儘管如此，對於巴伐利亞廣播交響樂團來說，楊頌斯的聘任也是一個大膽嘗試。在喜歡用響亮名號裝飾、藉此換取聲譽的音樂重鎮慕尼黑，這位來自拉脫維亞的指揮名號，對於大部份的音樂會觀眾而言並不熟悉。與此相反，慕尼黑愛樂管弦樂團可以端出詹姆斯・李汶（James Levine），他於二〇〇四年由提勒曼所接替，巴伐利亞國立歌劇院則有祖賓・梅塔擔任音樂總監的職位。除此之外，很多人都對楊頌斯有所抱怨：他還將帶領第二個樂團阿姆斯特丹皇家大會堂管弦樂團——這件事在有些人眼裡，違反了慕尼黑的排他性要求。

　　雖然普遍來說，巴伐利亞廣播交響樂團與阿姆斯特丹皇家

大會堂管弦樂團、柏林愛樂管弦樂團以及維也納愛樂管弦樂團並列在同一個層次，這個樂團卻有一個問題。他們的能力可能不容質疑，但是現在正值需要在國際知名度、在「品牌」上努力的時候。楊頌斯對此有一些建議：巡迴演出事業應該除了在亞洲以及美洲的傳統目的地之外，還要擴展到歐洲的大都會；另外，他想要增加在慕尼黑的音樂會數量，決定性地改善對於青少年的培育，並且贏得新贊助——最後這項他從匹茲堡時期開始就已熟悉。「我們不能雙臂交叉在胸前說：我們是巴伐利亞廣播交響團，這樣就夠了。」他如此托付決策階層。

而在內容方面，也有一些事要做。楊頌斯熟知，在慕尼黑的音樂會觀眾，對於新音樂、尤其是現代音樂抱持懷疑的態度。他建議了一組其中包括《倫敦交響曲》的海頓系列，此外還有以適度的現代音樂作品調味的音樂會之夜，以音樂會形式、甚至舞臺戲劇形式演出的歌劇。「我在每個演出節目都撒了些鹽，讓它更美味。」楊頌斯當時這麼評論他的計劃。

二〇〇三年十月二十三日的就職音樂會先讓大家嘗鮮：在白遼士的《幻想交響曲》之前，演出布瑞頓（Benjamin Britten）的《青少年管弦樂入門》（The Young Person's Guide to the Orchestra）以及史特拉汶斯基的《詩篇交響曲》（Symphony of Psalms）。楊頌斯將他第一個樂季的開幕音樂會交托給他的同事，這蘊含了一個出人意外的高潮：由原來被選中做為馬捷爾繼任者的慕提指揮奧福（Carl Orff）的《布蘭詩歌》（Carmina Burana）。

所以，楊頌斯進行了一個小心翼翼的演出節目開場，這

跟他自己的偏愛有關，也就是蕭斯塔科維契或者斯堪地納維亞的作曲家。同座城市的競爭者在這個層面領先巴伐利亞廣播交響樂團，舒尼特克（Alfred Schnittke）或者諾諾（Luigi Nono）屬於慕尼黑愛樂管弦樂團的樂季套票曲目，雖然很少出現。李汶甚至冒著風險演出一場音樂會形式的荀貝格歌劇《摩西與亞倫》（Moses und Aron）。與其相反，巴伐利亞廣播公司的現代音樂作品是一九四五年由卡爾·阿瑪迪斯·哈特曼（Karl Amadeus Hartmann）所創立的「音樂萬歲」（Musica Viva）現代音樂系列所擴展，在這個框架中定期出現作品首演。這是一個名氣顯赫的大膽冒險，然而卻只是為了行內自己人勉強維持的一個存在，而且交響樂團的首席指揮大多不會出現在這個場合。

還不是所有音樂觀眾都已經盲目信任他，楊頌斯接下來在其中一場慕尼黑愛樂廳的音樂會之夜察覺到這件事。在經典的演出曲目之後、應該要結束這個夜晚時，安排了法蘭西斯·浦朗克（Francis Poulenc）整整只有十五分鐘的《榮耀經》（Gloria）──真的是不嚇人、而是打動人心的非傳統讚美詩，有一些人卻因為沒聽過這首作品而離開了音樂廳。

楊頌斯在他的第一個樂季，於慕尼黑指揮了十五場音樂會，這看起來應該沒有很多──因為樂團習慣總是只演奏同一套曲目兩次，所以彙集了一個可觀的寬廣度。除此之外，楊頌斯還有前往西班牙與葡萄牙的巡迴演出，還有在倫敦、布魯塞爾、琉森以及蘇黎世的客座演出。巴伐利亞廣播交響樂團獲准為 EMI 這個唱片品牌繼續錄製擁有所有蕭斯塔科維契

交響曲的楊頌斯系列，並且以這個聲名大噪的計劃在唱片市場報到回歸。在樂季結束時，楊頌斯在慕尼黑的音樂廳廣場（Odeonsplatz）上指揮傳統的露天音樂會，這是一個比較不受他喜愛的任務，於是後來大部份由客席指揮出場演出。

在第一個樂季，並非所有一切都令人全然滿意地成功，除了極度受到稱讚的蕭斯塔科維契的第六號交響曲之外，例如還有吸引大家前往小型攝政王劇院（Prinzregententheater）聆聽的莫札特《安魂曲》。這首作品在演奏時幾乎純粹只注重內心熱情和音樂感而加以發展，因此不太能夠聽出超越性與對經文的省思，這是一個顯示出指揮與樂團還要必須一起成長的例外。

楊頌斯跟他的樂團的蜜月期卻在二〇〇四年夏末嘎然結束，要為此負責任的是雇主。由於費用原因，巴伐利亞廣播公司打算廢除慕尼黑廣播管弦樂團，這是除了巴伐利亞廣播交響樂團以及合唱團之外的第三個音樂團體，在一九五二年成立之後，主要聚焦在像「星期天音樂會」（Sonntagskonzerte）這類的大眾節目。當巴伐利亞廣播公司音樂廳經理湯瑪斯‧葛魯柏在二〇〇四年九月二十九日告知他的計劃時，引起了包含整個德國文化界的抗議。葛魯柏以及其他巴伐利亞廣播公司決策階層對此完全感到驚訝，他們低估了廣播管弦樂團有多麼強烈地深植在民眾心中，它的音樂會有多麼受到喜愛，而它的活動又是多麼重要。

自從一九九八年擔任廣播管弦樂團首席指揮的馬塞洛‧維歐提（Marcello Viotti），在這件事上不只採取攻擊形勢，他

還對交響樂團進行強烈抨擊，因此也間接地批評他的同事楊頌斯。他的辯訴表示，這個團員有著優渥薪水的高貴樂團，在此期間讓國家法定廣播電臺的教育任務逐漸消失，但是慕尼黑廣播管弦樂團仍然肩負這樣的任務。「我們的成就相對於交響樂團的成就似乎是零，而且被認為是毫無價值。」維歐提在媒體中生氣地說：「從來沒有談論過關於廣播交響樂團的財務、演出節目的任務以及職務上的充分利用。」不只這樣：「我期待一個解決辦法，透過進行兩個樂團長遠合併模式的方式，可以讓我的團員阻止不可避免的長期失業。」

楊頌斯跟巴伐利亞廣播交響樂團進入備戰狀態，表面看起來沒有發表言論，但是內部與私底下卻憂心會影響聲望：廣播管弦樂團的同事完成了在廣播公司的意義上傑出的工作，這是受到肯定的；然而如同所提出的論證，比起廣播交響樂團，這個樂團的演奏水準較低。有鑑於此，如何透過一個無論如何都要搞定的合併、或者透過接收被處理的團員還能夠維持技巧上的標準？

楊頌斯因此擔憂樂團品質下降，然而指揮跟樂團同時知道，這個爭辯幾乎沒有傳達給大眾，畢竟這在節省預算的討論中，是相當奢侈的問題。於是楊頌斯保持緘默，這位文化政策者在這個事件上，決定採取對他而言不尋常的一個步驟，獨自在幕後保持積極主動。

在自家的機構做為反對者相當刺激。在法律上也是負責音樂團體的廣播電臺高層，傾向於投身於反對交響樂團：因為他們想要實現節約任務，而在樂團自身的經理顯然得不到支持。

楊頌斯的健康狀況惡化，這是他在這段仍然新鮮關係中的第一個危機；朋友在這之前就曾建議他：千萬不要去廣播電臺機構，這個系統會讓你生病。樂團董事會說服楊頌斯：不想為他反正已經不穩定的健康惡化負責，假如他想要離開樂團的話，也能夠因此體諒。「我們將他的健康福祉，置於我們樂團福祉之上。」低音提琴手海因里希・布勞恩回憶說：「回頭來看，這是我們可以聯合起來的最強紐帶。」

切割樂團經理似乎勢在必行，團員跟楊頌斯懷疑他在背地裡推動合併，指揮在某個時候表明：有我就沒有他，這讓巴伐利亞廣播公司幾乎只能有一個選擇。然而這個爭論卻出現沒有預料到的另一種轉折——惱怒的維歐提辭去他的職務，但想履行他在慕尼黑廣播管弦樂團的聘任直到二○○六年結束。在二○○五年二月十六日，就在他決定解除職務後幾週，以五十歲的年紀死於中風。

對於廣播管弦樂團的討論逐步擴大，在媒體上可以讀到，巴伐利亞廣播公司要負起共犯之罪。有鑒於白熱化的氣氛，廣播公司收回政策，在二○○五年四月二十七號那天公布：慕尼黑廣播管弦樂團繼續留存，卻只剩下五十個職位，而不是七十二個，個別單一團員甚至可以換到廣播交響樂團。對於馬利斯・楊頌斯以及他的樂團來說，被他們評估為危險的狀況得以解除；這個頭一次關於文化政策方面的爭吵，讓他們更加親密地結合在一起。第二個爭吵將會是繞著慕尼黑的新音樂廳打轉，而楊頌斯跟他的樂團大約會為此忙碌二十年。

第17章

阿姆斯特丹的初步嘗試

　　走向舞臺的路讓人擔憂，二十四階紅色階梯往下鋪設，從指揮休息室的樓層往下、經過幾排觀眾席以及管風琴正面外觀後穿越樂團，直到最後終於抵達指揮臺；為了在音樂會上專注，會出現「千萬不要絆到腳」的不安。據稱，卡拉揚在一次客席演出，為了練習走這段通往指揮臺的路，封鎖了阿姆斯特丹皇家大會堂。馬利斯・楊頌斯雖然緊張但什麼也沒發生，作為皇家大會堂客席指揮，他走這段路的練習已經足夠。然而這卻是一個首場演出，當他二○○四年九月四號往下走時，是以首席指揮的身份。

　　就職音樂會的開端，響起的是阿圖爾・奧乃格的第三號交響曲，也就是《禮拜交響曲》（Symphonie Liturgique）；在中場休息之後，是理查・史特勞斯的《英雄的生涯》。 這是一個充滿暗示的選擇，而且是一個對於來年的展望；理查・史特勞斯雖然一八九九年在法蘭克福歌劇暨博物館交響樂團（Frankfurt Opera and Museum Orchestra）自己指揮他這首交響詩的首演，卻是將《英雄的生涯》獻給阿姆斯特丹皇家大會堂管弦樂團以及當時二十七歲的首席指揮威廉・孟格堡（Willem Mengelberg），也就是那位無人出其右、打造了這

個阿姆斯特丹樂團的荷蘭指揮。楊頌斯向這個傳統致敬，並且同時在他自己獨有的曲目之間游移。在奧斯陸時，《英雄的生涯》就已經屬於他最常演出的作品；直到他阿姆斯特丹任期結束時，這首作品甚至名列這個地方的排行榜之冠：楊頌斯指揮了這首曲子二十次。

阿姆斯特丹的觀眾跟媒體一樣反應狂熱，倫敦的《每日電訊報》（The Telegraph）代表了一系列類似發言的評論，在這份報紙上可以讀到：楊頌斯有著「讓人興奮顫抖的許可證」。「不管多常聽到楊頌斯演奏這首曲子，它一直都會出現細膩的新觀點，讓音色保持絕對新鮮的細節。這個耀眼熱情的演出不只表示他享有樂團的信任，而且也表現出他能夠傳達他的願景與行動力。在這個夜晚，可以歡慶，世界最好的樂團之一進入了擁有一位充滿智慧、精緻以及能量的指揮的新階段。」

史特勞斯這首最受喜愛的管弦樂作品揭開了大有可為、尤其意味深長的共事時光；在相當短暫的時間之內，楊頌斯確定了他的典型俄羅斯演出曲目，而皇家大會堂管弦樂團希望由此獲得新的靈感啟發。在第二套演出曲目中，演出了蕭斯塔科維契的第五號交響曲，第三套則是柴科夫斯基的第六號交響曲——就是那位楊頌斯在奧斯陸長年演出次數過多而放棄的作曲家。

在新古典主義風格的神奇音樂廳中歡呼聲繚繞的音樂會，是第一個共同樂季的其中一頁；與此同時，楊頌斯跟樂團搭乘飛機與火車走過了很長的一段路程。在這個重量級的開幕音樂會幾週之後，他們在二○○四年十一月動身前往日本，新時

代的開啟應該展現在全世界面前。二月時則前往西班牙與葡萄牙，此外還有在維也納跟倫敦的客座演出，這對於這個阿姆斯特丹樂團普遍來說很是習以為常。在接下來的樂季開始前，樂團進行了一趟歐洲巡迴，主要是在薩爾茲堡、威斯巴登（Wiesbaden）、琉森、柏林這些音樂節城市，除此之外也周遊到英國不同地方。並不是到處都像阿姆斯特丹自家的音樂廳一樣，可以擁有理想的音響效果條件，對於楊頌斯來說就只能鞭策與鼓勵：就像他一再強調的，他想要讓阿姆斯特丹皇家大會堂管弦樂團的音色也可以在異鄉客地被聽到與感受到。

　　不同於他一段時間後才適應典型斯堪地那維亞討論風格的奧斯陸，楊頌斯在阿姆斯特丹並沒有經歷文化衝擊；然而習慣於階級制度的他，必須因此學習某些事。例如阿姆斯特丹皇家大會堂管弦樂團擁有一個強勢的董事會，不只是被理解為協助首席指揮準備工作的主管機關；前任指揮夏伊有幾次可以感覺到這樣的狀態，他有一次在巡迴音樂會時、在馬勒第五號交響曲之後，表達想要演奏一首安可曲的希望，樂團代表如此回答他：「我們請求您不要這麼做。」後來也真的沒有額外的曲子出現。除此之外，首席指揮在樂團空缺的面試演奏時，並沒有否決權，新成員只有樂團同意才能被聘用，「傳統」這件事在阿姆斯特丹伴隨著強大的自我意識。

　　然而楊頌斯覺得自己並非是拘泥原則的人，對他來說，這讓事情非常舒服、從容輕鬆的荷蘭風格深得他心，如同這座城市普遍的情況。大部份的樂團團員都是騎腳踏車來上班，在開始時只讓他覺得詫異。有一次在一個下雨天，整個樂團在彩排

開始時全身溼透地坐在臺上。楊頌斯因為天氣所造成的交通混亂而遲到，雖然他的旅館距離並不遠，鑒於這樣的距離，原本並不需要汽車。他笑著表達他的歉意說：「我應該跟你們一樣騎腳踏車來。」——這從來沒發生過。

　　還有在規劃音樂會這件事上，阿姆斯特丹樂團的首席指揮並不是獨裁者，還有一位藝術總監以及藝術委員會，同樣可以提出建議。當然就跟其他地方一樣，首席指揮對於作品有第一決定權，楊頌斯對此遵循慣例，卻也做出獨特的例外：例如他的前任者之一、在此期間也成為朋友的海汀克，可以演出他喜愛的布魯克納與馬勒交響曲。不管如何，楊頌斯在阿姆斯特丹這樣一個有著傳奇性馬勒傳統的樂團，表現出對於這位奧地利音樂家交響曲最高的崇敬。他一再審閱整理舊總譜，樂團演奏部份則使用以曾經跟馬勒相熟的孟格堡所整理的材料。

　　隨著時間，楊頌斯在阿姆斯特丹跨出他的典型演出曲目範圍。二〇〇六年一月，他讓皇家大會堂管弦樂團跟觀眾頭一次認識他對於蕭斯塔科維契巨大的第七號交響曲《列寧格勒》的闡述，這首有著矛盾衝突飛快 D 大調最後樂章的龐大、恐懼戰爭的作品，甚至在一趟大規模的巡迴中一起演出。這趟巡迴旅程前往科隆、倫敦、布魯塞爾，接著到度假島嶼特內里費島（Teneriffa）與大迦納利島（Gran Canaria），之後前往芝加哥與紐約。對於即使習慣巡迴演出的皇家大會堂管弦樂團來說，這樣的密集度也不尋常。

　　其中有一場訪問演出突顯於這個大規模的旅行活動：在二〇〇六年五月二十三日這天，樂團坐在楊頌斯曾經每天跟

他雙親一起造訪的建築物裡，幾乎沒有任何一座其他建築像這座一樣讓他如此喜愛：在里加歌劇院演出布拉姆斯的第一號交響曲以及理查‧史特勞斯的《玫瑰騎士》組曲。這場音樂會長度縮減，因為包括致辭馬拉松的一場盛裝晚宴還在後面等著：阿姆斯特丹樂團團員跟他們的指揮，陪同碧翠絲女王（H.K.H. Beatrix Wilhelmina Armgard）到波羅的海三國進行國家訪問。

　　有時候會出現令人矚目、野心勃勃的演出節目組合。在巡迴音樂會之前，二〇〇五年十二月，有一場由阿姆斯特丹樂團委託漢斯‧維爾納‧亨策（Hans Werner Henze）創作作品的首演：《夢中的塞巴斯提安》（Sebastian im Traum），一首大約十五分鐘的管弦樂作品，這是根據格奧爾格‧特拉克爾（Georg Trakl）❶的一套組詩所作。這首曲子跟伯恩斯坦的《齊切斯特詩篇》（Chichester Psalms）合唱曲一起演出，將舊約聖經置於搖擺的節奏，還有浦朗克同樣有別傳統的《榮耀經》。這是在指揮家一般的音樂工作事務中，一場因為自我意志以及戲劇藝術的決斷性、而形成特殊性的音樂會。亨策的作品也在二〇〇六年八月與九月的音樂節巡迴演出，幾個星期後，阿姆斯特丹整支隊伍就搭上一架飛機往臺灣以及日本的方向前去。

　　二〇〇六年十二月，演出節目出現了一首增加趣味的罕見曲目——在貝多芬的第九號交響曲之前，演奏了佐爾坦‧高大宜（Zoltan Kodaly）的《匈牙利詩篇》（Psalmus hungaricus）合唱曲；而二〇〇七年二月由艾麗娜‧葛蘭莎

（Elīna Garanča）演唱路奇阿諾・貝里歐（Luciano Berio）所寫的《民謠》，與白遼士的《羅馬狂歡節序曲》（Le Carnaval Romain）、德布西的《海》以及拉威爾的《圓舞曲》形成鮮明對照。儘管大部份是交響樂經典作品，這件事卻並不表示阿姆斯特丹樂團只在演出曲目的典型作品游移；楊頌斯雖然以樂團的音樂文化為基礎，卻自己加入強烈新創作中最有名的作品，這有相應地被注意到。

在一趟二〇〇七年的歐洲巡迴時，其中有一站是在倫敦巴比肯中心演出，《金融時報》（Financial Times）對於舒伯特第三號交響曲的演出如此寫道：「這首舒伯特純粹是楊頌斯風格：每個樂句都準備完美，明亮而清新，彷彿舒伯特總譜上的墨水都還沒乾掉一樣。」布魯克納的第三號交響曲也多虧了楊頌斯不凡的詮釋，引起了熱烈迴響：「他所給予我們的，與像克納佩次布許（Hans Knappertsbusch）❷或者卡拉揚這樣老派音樂大師那種神聖莊嚴的宗教經歷相差甚遠，而且一點也不庸俗；樂團每個樂部（靈活的法國號真是美妙）的演奏千變萬化，理解傳統布魯克納的愛好者在此可能會有不一致的想法，但是楊頌斯跟他的阿姆斯特丹樂團員在這個方面卻是有志一同。」

然而這是一個很大的認同，是對於艱困工作音樂成果的共同感受、經歷以及體會。楊頌斯並沒讓皇家大會堂管弦樂團太輕鬆：從頭再來一次，不對，這個地方不是這樣，音色再飽滿些，再精準些。「就像跟其他任何一個樂團一樣，在我們的樂團當然也會有團員吃不消。」豎琴手佩特拉・范・德・海蒂回

憶說：「他想要站在深淵的邊緣，那裡的音樂最美；有些人覺得這樣刺激，少數其他人覺得這有點太過。」然而，成員們都讚歎這樣的彩排結構，這樣的結構仰賴他們的首席指揮純熟內行的經驗。首先會全部演奏過一次，然後會以不同的樂器組合來進行精雕細琢，即使對於細節感興趣，卻不會像其他的指揮常常發生的那樣、在瑣碎小事上花費精力；彩排時間結束時，演出節目也就完成了。

直到達成他想要的事為止，楊頌斯會一直保持嚴格，這也是因為他清楚，他可以對阿姆斯特丹樂團要求到怎樣的程度。只是有時候，他嚴厲堅持階級制度，在時間經濟效益的意義下，授權處理有爭議性的問題。「您們是聲部負責人，請解決問題。」會出現這樣或者類似的句子。倘若即使如此還是沒有奏效，首席指揮會實際而不複雜地回應：另一種指法？其他的上弓與下弓？為什麼不這麼做呢？

團員們覺得由楊頌斯所創造的氣氛具有特色，這正好不只是跟演出節目技巧上與內容上的掌握有關：「當然也會有以這種方式展現他們藝術的傑出大師。」打擊樂器手赫爾曼・利肯如此敘述：「在楊頌斯身上，我馬上會想到『氣氛』這個關鍵字，他致力於促進樂團的想像力。」而且很喜歡用一種讓所有人不只一次會心一笑的方式來做這件事。在樂團中也坐著來自德國的豎琴手與長笛手，還有來自奧地利的中提琴手，彩排時用的語言基本上是英語，有時候卻會靈光一閃，以楊頌斯可能覺得比較舒服的語言：「啊！佩特拉，是否可以請您……（Ach, Petra, könnten Sie bitte... ）」

如同德弗札克的第八號與第九號交響曲這樣的「楊頌斯暢銷金曲」，也都一絲不苟的工作。二○○九年二月，楊頌斯有一次離開習慣的德弗札克曲目，在皇家大會堂以及幾天之後在維也納指揮了德弗札克的《安魂曲》——除了大型的合唱聯合演出之外，很少人會演出這首傑作。每場演出等同於一次再發現，雖然這跟一位核心古典音樂經典名單中的一位作曲家有關。

　　如同也跟許多其他例子一樣，對楊頌斯來說，這意味著是跟巴伐利亞廣播交響樂團演出曲目的複製。假如他演出一首對他來說不熟悉的曲子，那麼這個準備工作顯然值得。楊頌斯在阿姆斯特丹跟維也納與克拉西米拉・史托雅諾娃（Krassimira Stoyanova）、藤村實子（Mihoko Fujimura）、克勞斯・弗洛里安・弗格特（Klaus Florian Vogt）以及湯瑪斯・夸斯托夫（Thomas Quasthoff）——一個相當異質性的四位獨唱家演出德弗札克的《安魂曲》，某種程度上來說是跟巡迴地點的合作演出，所以由維也納歌唱協會合唱團擔綱，演出則由皇家大會堂自家品牌唱片公司錄製。在唱片市場上，這首作品直到現在都還是由一個在布拉格產生、由沙瓦利許指揮的老錄音佔優勢，因此另一個選擇現在貨真價實地出版了。

　　楊頌斯許多典型的特色都在這場指揮中匯集，沒有停留在「有利的」的旋律性，卻能感受到曲子民謠式的根源：一個基本上如歌一般的手法，對於獨唱、合唱、以及沒有文字「吟唱」的樂團聲音互相交織的敏感度，這是在一個大輪廓中的闡述，而這個闡述卻沒有讓這首曲子如歌劇般地擴大。整體而言從這

個演出比較想要表現出一種壓抑，這樣的壓抑只在少處允許出現讓人印象深刻的表現，例如〈如同昔日祢許諾亞伯拉罕和他的子孫〉（Quam-olim-Abrahae）❸雙重賦格不會輕易在最後的發展急速上升，而是以一個較為適度的節拍讓結構準確清晰浮現。

但是特別可以感覺到內容的爭論，這跟馬利斯·楊頌斯的宗教性有關。要說他喜歡討論這個話題，倒是不能這麼宣稱；就跟很多其他人一樣，他相信不可捉摸的事物，卻對跟某個特定教會流派綁在一起的教義或者習俗無感——在他眼裡看來正好就是那些造成了宗教團體引起歷史性以及戰爭性的巨大過失。楊頌斯不上教堂，卻會禱告：「宗教是某種非常私密的事，是我與親愛的上帝之間的一件事。」

他的母親傳授了楊頌斯這樣的個人信仰，即使在公眾場合表達這個題材這件事，在拉脫維亞、尤其在蘇維埃會被唾棄、甚至被禁止。「信仰對於我的內心世界非常重要，我認為藝術與宗教保護人們，讓他們盡可能不要犯錯，對此我指的不是如同下列的行為：我不准做這個或做那個，不然親愛的上帝就會生氣——這樣對我來說太簡單了。藝術與宗教對於這樣的問題給予更多的信號：我誠實嗎？為什麼我沒有說出實情？」

由此可見，馬利斯·楊頌斯相信上帝，相信天命。根據他的觀點，人類無法免除於自身的決定，以及因此有所關聯的後果。「上帝決定我們的道路，上帝知道什麼是正確的，但是你自己必須為你的生命負責，這對我來說也就是說：信仰與藝術無法治癒，但它們卻是一種藥方。」

❶ 二十世紀奧地利著名詩人。

❷ 著名德國指揮，有指揮界的凱撒之稱，為華格納歌劇作品的權威。

❸ 〈奉獻經〉中描寫上帝對亞柏拉罕及其世代子孫的承諾之經文段落。

第18章

新的音樂廳戰役

「我很清楚,關於全世界的文化財務狀況是怎樣的情形,所以我知道,這不是輕鬆的兒戲。但是,我對德國以及這個國家了不起的文化傳統懷有崇高的敬意,在這樣的背景之下,我無法相信,偏偏就是巴伐利亞這個音樂廳引起這些問題,這是我生命中最意想不到的事。」

當馬利斯・楊頌斯在二〇一八年四月時,於私人談話中表達了這個想法,距離他爭取一座慕尼黑音樂廳已經長達十六年之久。這座音樂廳早就應該完工矗立,不管是在巴伐利亞邦首府的市中心,或者就像在討論很久之後所決定的、在市中心的邊緣火車東站附近。楊頌斯在開始時,自己也萬萬沒想到,一座屬於巴伐利亞廣播交響樂團自己的音樂廳會成為他的終生志業。尤其是經常發生的挫折、陰謀與謊言,以及令人沮喪與消耗能量的不同狀況,讓這位首席指揮不斷要以一句「現在才正要」做出回應。

爭取這座音樂廳的辯論,楊頌斯似曾相識。在奧斯陸,一個可以做為愛樂管弦樂團嶄新或翻修的基地計劃告吹,這位指揮跟他的樂團之間的關係因此決裂。所有在他第一個首席指揮職位出錯的事,楊頌斯不想在他目前的位置上再一次遭遇,他

從他的錯誤中學習，想要圓滿達成這件事。

在楊頌斯上任時，巴伐利亞廣播交響樂團處於一個完全不安逸的狀態。在國際頂尖的樂團中，它幾乎是唯一必須適應沒有自己演出場地的樂團：柏林愛樂管弦樂團有柏林愛樂廳（Berliner Philharmonie），阿姆斯特丹皇家大會堂管弦樂團有音樂廳並因此得名，不管是波士頓、芝加哥、萊比錫、或者是聖彼得堡，所有樂團都有某處「為家」。在慕尼黑情況也是這樣：愛樂管弦樂團在愛樂廳（Philharmonie）演出，這是加斯泰格文化中心（Gasteig）的核心部份，巴伐利亞國立管弦樂團（Bayerisches Staatsorchester）則在國立歌劇院；與其相反，巴伐利亞廣播交響樂團雖然享有赫克利斯音樂廳的使用權，有搶先預定在那裡安排彩排與音樂會時間的權利，但是這個有著一千兩百個座位的空間，對於布魯克納以及馬勒這樣重量級的曲目來說太小了。此外還有非常寒酸的後臺條件，過小的更衣間、狹窄有霉味的走道、不完善的衛生設備，是一個基本上對於樂團、獨奏家、也同樣對於指揮來說難以忍受的狀態。在指揮休息室的暖氣也不太靈光，不是冷得要命，就是熱到冬天還甚至必須打開窗戶。

一九八五年落成的慕尼黑愛樂廳，巴伐利亞廣播交響樂團僅僅只享有客座的權利，不討喜的聲響效果聲名狼藉：團員在舞臺上聽不清楚；觀眾席的聲音經常擴散而冰冷；在舞臺前沿的獨奏家，位於空間最高點的下方，在很多情況下必須忍受自己很難被聽到的掙扎，這是一個有失體面的情形。楊頌斯現在也發現，他的樂團對於他這位帶頭的新文化政策鬥士反應熱

烈。楊頌斯在訪問中跟他的第一場記者會上，不屈不撓地主張一座慕尼黑的第三間音樂廳。「這是我最關心的事情之一。」他預告說：「這樣的一個樂團必須擁有自己的音樂廳。」不斷在加斯泰格文化中心跟赫克利斯音樂廳之間奔波，令人無法容忍。「這就好像是說：我住在朋友家。」

社會大眾的反應震驚，而且也覺得生氣。楊頌斯在開始時，從巴伐利亞廣播交響樂團得到建議，基於剛好不甚寬裕的經濟狀況，他應該不要過於積極地緊盯這個計劃。此外，對於這樣的文化計劃，馬上會被人以缺少醫院、學校或者幼稚園加以反駁。當音樂廳的議題終於提出時，音樂愛好者尤其表示理解；其他人則認為這個計劃是一個新手的無理要求，也認為浪費納稅人的錢。人們提到一個奢侈的爭議，有人這樣提出論證：愛樂廳的聲音根本沒有那麼糟糕，這樣的阻礙來自缺乏國際性比較標準的那些人。

當楊頌斯跟當時的巴伐利亞基督教社會聯盟（Christlich-Soziale Union in Bayern，簡稱 CSU）邦總理愛德蒙德‧史托伊伯（Edmund Stoibe）談論音樂廳時，對方發出了同意的信號，卻沒有讓其變得具體。負責這個職責領域的文化部長湯瑪斯‧戈珀爾（Thomas Goppel）相反地拒絕這個計劃，楊頌斯則是從巴伐利亞基督教社會聯盟邦邦政府的財政部長庫爾特‧法托豪澤（Kurt Faltlhauser）得到最強而有力的支持。

新音樂廳的所在位置迅速敲定，是在慕尼黑王宮（Munich Residenz）背面的宮廷馬廄。這是一個狹長的建築物，於一八一七至一八二二年間由雷歐‧馮‧克連澤（Leo von

Klenze）建造，做為宮廷騎馬學校，在第二次世界大戰時被摧毀，後來以舊有的風格重建。當楊頌斯─法托豪澤計劃形成時，馬廄當時正充當巴伐利亞國立戲劇團的舞臺儲藏室以及工作坊舞臺，有時也讓國立歌劇院使用。國家劇院、居維利埃劇院（Cuvilliés Theatre）、赫克利斯音樂廳、王宮劇院，而現在再增添一座新音樂廳，一個世界級獨一無二的文化場域可以因此得到達成巔峰的完美收尾，贊成者滿心嚮往。

在公開場合，這個計劃非常具有爭議性地被討論。對楊頌斯來說，這個計劃變成了持續話題，沒有他不主動導向音樂廳的訪問，沒有不大量討論這個話題的記者會。楊頌斯變得讓人討厭，而他非常享受這樣的狀況。政治人物在這位陳情者面前也難以倖免，跟巴伐利亞基督教社會聯盟大咖的飯局越來越頻繁。

然而卻也有踩煞車的人，不乏來自巴伐利亞廣播公司本身，在那裡談論著「夢想願景」，可以想像地，也提出改建赫克利斯音樂廳的建議。楊頌斯計劃的癥結在於，巴伐利亞廣播公司無法在財政上負荷一座新的音樂廳，而且鑒於廣播公司準則方針也不准；所以只要跟這筆費用有關的主要負擔，只能單獨落在巴伐利亞這個自由邦（Freistaat）❶身上。

然而，由楊頌斯一再重複提出的要求，並沒有得出結果。從二〇〇五年開始擔任巴伐利亞廣播交響樂團經理的華特‧布洛夫斯基，一再因為此事拜訪廣播公司決策階層。這個爭論逐漸只在原地打轉，而且對於樂團而言更加糟糕：這個爭論失去了幹勁，也是因為以不喜歡古典音樂的社會民主黨

（Sozialdemokratische Partei Deutschlands，簡稱 SPD）市長克里斯蒂安・烏德（Christian Ude）為中心的慕尼黑城市領導階層，幾乎不支持這個計劃，某種程度上甚至還對此一笑置之。已經都有一個音樂廳了——也就是加斯泰格文化中心，烏德喜歡這樣一再重複，那麼為什麼還應該支持巴伐利亞廣播公司這個競爭計劃呢？

而在邦政府中，也有一些想要阻止這個計劃的人，所以在這個爭論開始五年之後，才舉行了一個建築設計競圖比賽，音樂廳至少接受了在所提交的規劃基礎上的草圖。勝出者為來自柏林的阿克塞爾・舒爾特斯（Axel Schultes）與夏洛特・法蘭克（Charlotte Frank）聯合建築師事務所，這個事務所已經負責設計總理辦公室，並且針對慕尼黑音樂廳提出了，在歷史性的馬廄旁邊蓋一棟雙胞胎建築的建議。

一年之後，馬廄音樂廳（Konzertsaal Marstall）支持者協會才成立，發起人為庫爾特・法托豪澤，他在邦總理愛德蒙德・史托伊伯離開內閣改組之後，不再隸屬於巴伐利亞邦政府。這個協會認定自己為陳情團體，對此想要尋求贊助：在財力雄厚的慕尼黑，大家都認為這應該很容易達成。市民榮譽感在當時畢竟促成了國家戲劇院以及攝政王劇院（Prinzregententheater）的再度開放。

然而事情卻一直都沒有進展，決定性的句子於二〇〇九年一月才出現，由霍斯特・傑霍夫（Horst Seehofer）所說出。他一年前才被選為邦總理，而且處於一個對於巴伐利亞基督教社會聯盟政治家來說不尋常的情況：跟自由民主黨（Freie

Demokratische Partei，簡稱 FDP）進行聯合執政。當隸屬這個政黨的自由派藝術部長沃夫崗・霍伊畢胥（Wolfgang Heubisch）剛開始不被認為是最熱情的支持者時，這位政府首長明確地表示：「我贊成這個計劃。」傑霍夫說，他在表態的這個時間點上，才剛剛跟楊頌斯吃過飯。

同時，來自日本的知名音響學家豐田泰久（Yasuhisa Toyota）被委託鑑定，他將會探究馬廄是否適合做為具有國際競爭性音樂廳這個問題。幾個月再度過去，直到藝術部長霍伊畢胥在二〇一〇年五月十一日在內閣呈現鑑定報告書，結果非常明確：「在宮廷馬廄中或在宮廷馬廄旁的音樂廳是無法實現的。」

這是宛如斷頭臺的一句話，楊頌斯跟巴伐利亞廣播交響團都對此感到震驚，必須到非常後來才確定，對手顯然技高一籌。如同《法蘭克福匯報》在二〇一六年一月二十六日於文件審查後闡明，豐田不可能如此決定性地表示反對所在地馬廄；這位專家更多次暗示，在舊建築旁邊有足夠空間蓋一棟擁有維也納音樂協會規模的新建築，對此豐田本身建議改建馬廄。這個結論可想而知讓藝術部的政治喪失信譽：「宮廷馬廄這個基地不適合一個世界級的音樂廳的說法，完全不是過度解讀這麼一回事，這個說法脫離了法律上允許詮釋的限制，而且假造了鑑定報告書的內容。」

過了很久以後，楊頌斯才證實，在馬廄中或在馬廄旁的音樂廳會出局，不是因為建築上或者音響上，而是政治上的動機。奧斯陸的事件是否會再重蹈覆轍？他應該在這個事件中再

度以辭職回應？楊頌斯在公開場合毫不掩飾提到「陰謀」與「謊言」，並且藉此懷疑身為處長以及文化部副手的東尼・施密特（Toni Schmid）。

「剛開始我相信，原因是一個冗長的官僚過程，正是因為這在德國相當普遍。」楊頌斯說：「我無法、或者說我不想想像，竟然秘密暗地裡運作反對音樂廳。我太天真了，也是因為沒有人正式對於這個計劃說不，這個陰謀幾乎毀了一切；我一直相信良善，卻是全然絕對盲目。」

不同於奧斯陸，楊頌斯決定選擇不辭職，因為他成為巴伐利亞廣播交響樂團首席指揮才沒幾年；而且從音樂角度來看，他跟這個樂團還有許多想要實現的夢想。因為慕尼黑的契約不延長，對他來說可能會被解釋為懦弱或者虛榮，而且因為音樂廳的支持者謀求一個備用方案——距離馬廄只有幾百公尺距離的一棟新建築，離音樂廳廣場不遠，在所謂的「財政花園」（Finanzgarten），支持者協會為自己改名為「慕尼黑音樂廳」（Konzertsaal München）。楊頌斯跟巴伐利亞廣播交響樂團重新調整，問題只有：即使已經八年了，整個討論卻要從頭開始。

❶ 自由邦指的是十九世紀在德國所形成，對於不再受君主制度統治的聯邦的名稱。

第19章

回歸歌劇

　　對於馬利斯・楊頌斯來說，不由得會產生這樣的疑問：在災難性的奧斯陸《波希米亞人》演出進行時，若是沒有發生心肌梗塞的話，他的職業生涯會是如何發展呢？歌劇會在他的音樂生命中具體佔有怎樣的地位呢？對他而言，他在里加的孩提時代，較少跟交響樂、更多是跟歌劇院的作品一起成長。

　　楊頌斯經常極度強調，這個藝術形式其實是他的熱情所在，也許他的道路在某個時候可能會引領他到任何一間歐洲歌劇院。每個樂季有兩次一絲不苟排演的首場演出，同時還有一份密密麻麻的行事曆，就像他的同事丹尼爾・巴倫波因（Daniel Barenboim）在柏林國立歌劇院（Berlin State Opera）所安排的那樣。

　　一九九六年的心肌梗塞卻標記一個不只在健康方面、而是也是藝術方面的轉折——歌劇對於楊頌斯來說，十年以來一直都是禁忌，即使他在這場災難之後，很快就能馬上想像指揮這首普契尼的命運歌劇。「我無論如何都想要這麼做。」他後來說：「我的妻子卻對此提出反對，雖然她非常喜愛這首曲子。我有些掙扎，當然它會跟可怕的回憶連結在一起，但我可以理解伊莉娜。一年之後，我的恢復狀況其實已經可以再度指揮

《波希米亞人》，但是強烈的情感與記憶，當時或許應該還沒恢復。」

對於楊頌斯而言，歌劇這個課題始終也是個時間上的考量，對於這種類型的計劃，他必須至少將行事曆空出來有半個月。但他同時擔任兩個樂團的首席指揮，此外還有相應的巡迴，以及在柏林與維也納的定期客座指揮，讓他的時間並不允許。

回歸歌劇終於在他阿姆斯特丹的工作場域成為可能，這跟阿姆斯特丹皇家大會堂管弦樂團的特別任務範圍有關——根據跟荷蘭國家歌劇院（Dutch National Opera）的約定，這個樂團每個樂季都要在一齣歌劇演出時坐在樂池演奏。歌劇院雖然具有自己的行政團隊、自己的技術人員以及一個合唱團，卻不擁有自己的聲樂家團隊，更重要的是沒有管弦樂團。對於以舞臺系統形式展現的演出來說，必須聘用客座聲樂家，這跟曲目形式的歌劇演出相反——在這個例子只會有限制數量的歌劇被節目所採用，它們大部份因此都要依賴共同製作。在皇家大會管弦樂團身上，樂團表現在這方面的特別地位以及自我意識，而且重視只為了藝術上卓越的計劃、而遠離普通的演出曲目。跟著對於歌劇懷抱熱情的首席指揮，從皇家大會堂換到大約兩公里遠、歌劇演出主要地點的音樂劇院一個星期，又會導致什麼事的發生呢？

對於本身是導演、自從一九八八年以來就擔任荷蘭歌劇院藝術總監的皮耶‧奧迪（Pierre Audi）來說，再清楚不過：馬利斯‧楊頌斯必須指揮俄羅斯作品；提到歌劇，就會如同以

往將他歸類至此。「我認為，大家就只是想聽我指揮這些演出曲目，這就像大家想聽里卡多·慕提指揮演出威爾第一樣。的確，我也非常重視四齣最偉大的俄羅斯歌劇。」楊頌斯後來這麼說。他指的是蕭斯塔科維契的《穆森斯克郡的馬克白夫人》（Lady Macbeth of the Mtsensk District）、柴科夫斯基的《黑桃皇后》以及《尤金·奧涅金》（Eugene Onegin）還有穆索斯基的《鮑里斯·戈東諾夫》。「除此之外。」楊頌斯說：「《穆森斯克郡的馬克白夫人》以及《黑桃皇后》，根本就是史上最傑出的歌劇其中兩齣。」

那齣《穆森斯克郡的馬克白夫人》標示了在這期間成為傳奇的馬利斯·楊頌斯阿姆斯特丹歌劇三部曲濫觴。首場演出是二○○六年六月三號，總共安排九場演出，皮耶·奧迪並不是跟指揮介紹一位小心謹慎、重建歷史的導演，而是馬丁·庫澤（Martin Kušej）──這位原籍克恩頓邦（Kärnten）的奧地利人，當時是薩爾茲堡音樂節的戲劇總監，並且以他導演時的張牙舞爪著稱（有時候也會沒有擊中要害），也就是因為他的強力反抗、毫不留情、還有挖苦嘲弄的詮釋有名。若看了這齣戲劇的內容：因為覺得生活極其無聊的卡特莉娜（Katharina），跟被她狂熱喜愛的長工謝爾蓋（Sergei）一起謀殺了公公與丈夫，就能理解這是一個很合理的選擇。

庫澤以冷酷的赤裸探討這個在阿姆斯特丹的故事，在中心點站著一位由伊娃─瑪莉亞·魏絲珀克（Eva-Maria Westbroek）所扮演的金色捲髮女子，在她那有著無數鞋子、如鳥籠般的房間裡，沉溺於奢華生活的百般寂寥；充滿

男性氣息的質樸年輕人謝爾蓋，則由克里斯托弗‧文特里斯（Christopher Ventris）所演出，他承諾對她的不幸作出補救，以使用一隻鞋子的鞋跟敲打進眼睛裡的方式，謀殺了卡特莉娜的丈夫。寂寞的女性與生活失敗的男性兩人的關係，就一次轉變成一個溫柔、彷彿是烏托邦式的時刻。最後，他們一起被庫澤趕到一個類似瘋人院的地方，在此沒有能力經營兩人愛情關係的謝爾蓋，很快就找尋到下一個女人。

　　傳統上擅長烏檀木音色的皇家大會堂管弦樂團，在這個演出中由楊頌斯帶領至音色上的極限。在蕭斯塔科維契音樂中可發現的銳利、奇特與怪異，還有刺耳的音色、氣喘吁吁與疲於奔命，所有這些都可以從中聽見。有一次悲劇性增強的卡特莉娜大叫——伊娃—瑪莉亞‧魏絲珀克以沉默且扭曲的鬼臉呈現，同時樂團也讓音樂廳承受音響的測試時，典型的楊頌斯卻不是產生空洞的噪音；就算在極端中一切也都保持平衡，層次清晰分明、內容豐富，以及音色飽滿，某種程度上呈現一個受約束、確切反思的界線逾越，卻同時維持美麗與優雅。間奏曲特意不加上畫面，音樂廳中的所有人在這些時刻都專注在楊頌斯與皇家大會堂管弦樂團上。

　　荷蘭的《人民報》（De Volkskrant）在首場演出之後熱烈評論，楊頌斯將樂團樂池變成了一座「鑽石工廠」；而《時代週報》也無法停止描述「這個音樂玩世不恭的噱頭結尾」，每個形體輪廓、每個觀點變化、每個諷刺模仿的鬼臉，所有的一切都沉浸在耀眼的光芒。「但是楊頌斯允許在總譜中被視為嘲弄的粗暴感情勝出；不是以相對於其它指揮的冷靜精準，

而是讓自己被其打動……。聽眾在他這邊並沒有停留在地獄邊緣、毛骨悚然地看進深淵，而是由指揮緊緊抓住，一起由上往下被拉進心醉神迷。」

然而擺脫卻「只」發生在音樂中，而沒有在指揮臺上。透過與浪漫派極盛期曲目的許多分析，楊頌斯為他的打拍以及詮釋找到一個接近的形式，這個形式跟自我遺忘並無關係。他在回顧時說：「在面對控制這個主題時，對於一位指揮家來說，比較無關的是血壓有多高、脈搏有多快，而是必須要在音樂上有所控制。感情很重要，但是為了要調配它的劑量，我學到不應該有太大的動作，而且不要一直挑起漸強或者強音；另一方面，指揮身上的意圖不可以被察覺——持續想要抑制或者小心翼翼，找到身體語言的平衡在此非常困難。」

為了在阿姆斯特丹的歌劇院的演出，楊頌斯已經準備好付出很高的時間代價：幾乎每個場景的彩排，他都會在場；他密切關注馬丁‧庫澤對演唱者的要求，有時雖然沒有描述直接的指摘，卻是一個持續存在的修正。不同於許多舉行了幾次音樂彩排、為了在準備時間結束階段才要熟悉舞臺場景設計的同事，楊頌斯想要精確暸解。「在歌劇中重要的是啟發獨唱家，所以我會參加所有彩排，我同時學習歌者如何支配安排他們的角色，也體驗到在那些地方可以放手、在哪些地方或許可以幫忙，這是一個非常有趣的過程。」他說。像庫澤這樣一位不尋常的導演，必須在面對指揮提出質疑的狀況下，為他的概念的每個想法與角度辯護。

馬利斯‧楊頌斯在二〇〇九年五月指揮他的下一齣歌劇，

而且還是在他的家鄉聖彼得堡，是一個幾乎沒有國際性關注的製作。演出的歌劇是比才（Georges Bizet）的《卡門》，是他的母親以前也經常因此站上舞臺的那齣歌劇，所以連結著非常特別的記憶。參與者是學生以及年輕的專業人士，這個演出對於市立音樂學院特別有所助益，楊頌斯從前曾在這裡接受專業培養。

以某種方式來說，這個演出也被當成做為歌劇界矚目焦點之一的一場演出總彩排：二〇一〇年五月，楊頌斯應該要在維也納國立歌劇院負責一個《卡門》的新排練，是對於法蘭高·柴弗耶利（Franco Zeffirelli）常青舞臺設計——從一九七八年開始存在於維也納的劇目單上——的重新模仿。已經離職的歌劇院總監伊歐·恩霍倫德爾（Ioan Holender）為此賜予自己與觀眾一個明星陣容，除了楊頌斯之外，還聘請了葛蘭莎（飾演歌劇同名女主角）、羅蘭多·費亞松（Rolando Villazón，飾演唐·荷塞（Don José））、以及安娜·涅翠柯（Anna Netrebko，飾演米凱拉（Micaela））。

這個引起轟動的重新上演卻落空了，費亞松的聲帶必須接受治療，楊頌斯也因為一場之後需要好幾個月休養時間的手術取消演出，不止國立歌劇院的領導階層跟粉絲都感到失望。很可惜的是葛蘭莎也遞出一張醫療證明，據稱是會伴隨併發症的一個「小小外科手術」；有些人則認為，這位次女高音是出自不悅而取消演出，因為她希望她的丈夫凱列·瑪克·契瓊（Karel Mark Chichon）可以擔任遞補指揮。基於楊頌斯的提議，由他所提拔的安德里斯·尼爾森斯（Andris Nelsons）

可以擔任指揮；他指揮比才是如此深情款款，是沒有一直被約束、如此滿溢的全心全意，所以可以在〈走私者五重唱〉（Schmuggler-Quintett）中讓樂團幾乎左右搖擺。另一位明星安娜・涅翠柯卻毫不動搖地留在這個取消所成的騷動。

二○一一年，馬利斯・楊頌斯才能夠再度站在他所喜愛的歌劇樂池，再一次在阿姆斯特丹的歌劇院指揮他的皇家大會堂管弦樂團。他的童年記憶再度跟這首作品串聯在一起──在柴科夫斯基的歌劇《尤金・奧涅金》的奧爾加（Olga）一角，屬於伊蕾達・楊頌斯重要的角色之一。首場演出是二○一一年六月十四號，在舞臺上會有十場演出，劇院經理人皮耶・奧迪再一次引領指揮進入對他而言的美學新世界：由史帝芬・赫海姆（Stefan Herheim）所導演，這位挪威人自從他自從二○○八年執導拜魯特音樂節（Bayreuth Festival）劃時代的《帕西法爾》（Parsifal）之後，終於在歌劇界建立的自己的地位。赫海姆以極為引起轟動以及聰明的方式，在這齣歌劇中將作品、作品故事、德國以及拜魯特的歷史學一起思考並且匯集；不同意義與演出層面的交叉、多重情節分線的連結，對此以喜歡氾濫、對演出幾乎苛求的方式表現，就是他的特徵。然而強烈的音樂性也是讓楊頌斯神魂顛倒的事情之一，這件事他卻不一定要從導演這邊瞭解。他在《尤金・奧涅金》彩排時一再詢問，赫海姆在場景上的解決方式如何思考，例如為什麼在有名的信件場景不是塔特雅娜（Tatiana）、而是奧涅金在紙上書寫；赫海姆解釋：信件場景的音樂稍後會在奧涅金的部份幾乎一致地再度出現，此外他是從奧涅金的視角倒敘理解這部作品。楊

頌斯揭示一切：「他擁有不可思議的音樂才能，以及非常有趣的想法。」他這麼評論赫海姆。

由鮑‧史科弗斯（Bo Skovhus）扮演的奧涅金幾乎整個晚上都在舞臺上，有時候無助、有時候過於緊張，是個以自我為中心的局外人，跟塔特雅娜（由克拉西米拉‧史托雅諾娃所飾演，是楊頌斯偏愛的女歌手之一，是她飾演這個角色的首次登場紀念）的相遇是由他在回顧時所想像，卻從未真的實現，所有一切要再次用魔法將其變出。在一個類似旅館大廳湊到一塊、參加晚會的自命不凡的團體中，奧涅金的朋友連斯基（Lenski）鼓勵他追求塔特雅娜；格列明親王（Gremin）終於與意中人結為連理；還有一種非寫實的俄羅斯刻板印象——例如《天鵝湖》的獨舞者、農夫、民俗舞者、運動員、太空人、還有一隻跳舞的熊這些相關元素——在舞臺上爆發。赫海姆將它導演得怪異、在某些地方與傳統諷刺地保持距離，因此與指揮家心有靈犀。

就像已經跟奧斯陸愛樂管弦樂團所演出過的交響曲一樣，楊頌斯將柴科夫斯基被誤解的情感視為一種累贅；民俗性、感情張力、有時候遠遠超過高度戲劇性的抒情風格，所有這些都會以極為生動活潑以及敏捷、同時細節豐富的音樂發展。楊頌斯跟赫海姆一樣將塔特雅娜（這裡是奧涅金）的信件場景理解為作品的核心、做為主角命運的轉折點，也如此指揮這段音樂：以極端的速度對比，幾乎在每個小節重新判斷方向，有時候引領所發生之事、直到預感不祥的停滯。由年輕的米蓋爾‧佩特連科（Mikhail Petrenko）所演唱的格列明親王詠嘆調，是這

樣的一個避風港,是來自一個其他的、更好的、終究是烏托邦(音樂)世界的時刻。《歌劇世界》(Die Opernwelt)寫道:「指揮阿姆斯特丹皇家大會堂管弦樂團的馬利斯‧楊頌斯,避免憂傷就像惡魔要躲開聖水一樣,他讓弦樂強調枯燥以及簡明扼要地表達,縮減空話的結尾,並且延長休息時間。他僅僅時而引用交響樂作曲家柴科夫斯基大弧度的激情爆發,否則,幾乎是維持了史特拉汶斯基風格的簡短與自制的姿態。」

楊頌斯也覺得許多史蒂芬‧赫海姆的想法是如此不尋常與挑釁,那些爭論、感官的戲劇性、還有來自文本與音樂的概念根據,尤其是導演友善的、從未給予別人天才印象的個性,說服了這位指揮。然而兩個人卻花了很長時間,才再度走到一起,二〇一六年,他們膽敢冒險再合作一次柴科夫斯基,這一次是《黑桃皇后》。首場演出是六月九號,安排了九場演出,楊頌斯這時雖然已經不再是皇家大會堂弦樂團的首席指揮,然而卻必須將這第三檔阿姆斯特丹演出跟前兩場以最緊密的關聯性思考、觀看以及體驗。

乍看之下,因為受到與楊頌斯良好關係的鼓勵,赫海姆還想冒更大的風險。他再次理解這齣作品為單一個人的幻想,這次卻不是以出自作品中某個人物的視角,而是以作曲家本身──無法公開盡情享受他的同性戀傾向,因此經由他的歌劇人物排解的柴科夫斯基,與葉列茨基公爵(Yeletsky)融為一體,崇拜自戀以及沈迷於賭博的赫爾曼(Herman)。赫海姆甚至准許柴科夫斯基/赫爾曼裝扮成女沙皇,這成為戲劇中的突變:這位女性統治者穿著華麗的長袍禮服,緩慢穿過木頭拼

花地板走到舞臺上，在觀眾被鼓吹站起來之後，就像是國是訪問一樣。

赫海姆安排了身份認同的放縱狂歡、錯覺的解放，在意義層面上呈現豐富卻合理的連結。作為他過去樂團的回歸者，比起過去的演出，這次楊頌斯幾乎還要更加強烈地廣受好評，可以感覺他有多麼喜愛在歌劇樂池的指揮角色。比起《尤金・奧涅金》，《黑桃皇后》提供更多的對比可能性、更多攻擊性的潛力、更加強烈的音樂效果，皇家大會堂管弦樂團也被准許充分發揮這些特色，卻沒因此變得譁眾取寵。

普遍來說，楊頌斯如何將總譜這個表面上的矛盾、匯集進入一種全然可以感同身受在其中並合乎邏輯的宇宙，令人讚嘆。「這個宇宙流動得如此圓滿並且非常合乎自然，從來不會增強到太吵。」《世界報》（Die Welt）如此寫道：「楊頌斯有一種真實的第六感，似乎可以事先在氣氛轉換時豐富、以許多不同的形式運作總譜。對比絕佳地被安置與準備，這齣華麗卻也私密、荒誕以及溫柔、另外戲劇安排與音樂豐富如此精湛的五幕歌劇，在音樂上無法找到比這個演出有更好、更有意義、也更為感官的生動描述。」

對於阿姆斯特丹來說，這應該是同時跟楊頌斯一起演出的最後一個歌劇，除了跟巴伐利亞廣播交響樂團以音樂會方式表現的演出之外，未來在歌劇院這個領域的活動都會引導他至薩爾茲堡音樂節。第三齣的阿姆斯特丹歌劇中，會選擇戲劇最有野心、同時音樂上達到高潮的歌劇《黑桃皇后》，也是取決於楊頌斯的偏愛，取決於他對亞歷山大・普希金（Alexander

Pushkin）的嗜好——歌劇的文學範本就出自於他手（要如何不尊敬他？他就跟莫札特一樣是個天才！）；尤其也取決於他整個職業生涯中與柴科夫斯基有關的工作，取決於跟這位音樂戲劇家有時候如此迷惑人、終歸也脆弱的感情世界闡明分析。或者，就像楊頌斯曾經所表達的一樣：「我不知道是否有人也能透過旋律，表達得同樣如此美好。」

第20章

跟慕尼黑的樂團周遊世界

「只要出現一個陌生人，就會是一位作曲家、獨奏家或者指揮家，這會有點挑戰性。」馬利斯‧楊頌斯相當快就明白，在他的另一個聘用地點慕尼黑，古典音樂界如何運行，在那裡存在著哪些特點與特質。在二○○五年春天的一個訪問中，他因此進行了顯而不露的批評：「我想要跟觀眾之間的夥伴關係可以變得穩固，我幫《Live Music Now》❶慈善計劃指揮了一場公益音樂會，慕尼黑的菁英都坐在音樂廳中，因為這個活動安排『屬於必要行程』；而我們的普通音樂會應該也要變成這樣，直到觀眾完全熟悉我，也許需要時間。」

於是楊頌斯潛意識裡對於空蕩蕩的座位的擔憂再度出現，就像在匹茲堡最後那段時期一樣，但是也有不太被尊重或被接受的憂慮——對此楊頌斯指的不只是他自己個人而已，也包括樂團。楊頌斯從不被理解的姿態出發、進一步爭辯，假如已經投注這麼多心血、對於演出節目做了如此多思考、提供觀眾特別的曲目，那麼在這些想法背後應該要問：到底所有的這些做法，為什麼無法找到正中觀眾下懷的興趣？

這樣的疑慮部份來說是沒有理由的，楊頌斯可以逐漸吸引慕尼黑觀眾，他的坦誠、他在指揮臺上不做作的本質，讓他成

為獲得眾人好感的人。巴伐利亞廣播交響樂團賣出越來越多的樂季套票，並且可以宣稱比以往任何時候都更加能與城內的競爭抗衡。

不管如何，這個管弦樂團在國際上仍然受到歡迎，例如在四月要在羅馬的音樂公園禮堂（Auditorio Parco della Musica）首次登臺演出，這是二○○二年所啟用的聖西西莉亞國立音樂學院（Accademia Nazionale di Santa Cecilia）及樂團的所在之處。演奏的是典型楊頌斯演出節目，有德弗札克的第八號交響曲、以及布拉姆斯的第二號交響曲，義大利觀眾如預期中地如癡如醉。

一年之後，慕尼黑想要跟這個城市的三位首席指揮一同大放異彩，並且大規模展現這個國際上無以倫比的局面。六月六號，就在足球世界杯的開幕比賽前三天，以「三個樂團與巨星」這個節目名稱，在奧林匹克體育場（Olympiastadion）舉行了這場盛事。巴伐利亞國立管弦樂團由祖賓・梅塔帶領，慕尼黑愛樂管弦樂團以提勒曼為首，巴伐利亞廣播交響樂團則是由馬利斯・楊頌斯領軍一起演出。在之前的好幾個月，這個盛會就已經開始做廣告，連弗朗茨・貝肯鮑爾（Franz Beckenbauer）❷也為此登上公關宣傳行列。在這三位指揮中，只有祖賓・梅塔有過這種露天音樂會經驗，也就是因為「三大男高音演唱會」❸讓他很享受這種類型的活動；提勒曼跟楊頌斯卻跟他相反，對他們來說這是不熟悉的領域，而且對此覺得疑慮。

兩萬七千位音樂會觀眾不只親耳聽到了指揮三巨擘、還

有沙維爾‧奈杜（Xavier Naidoo）跟「曼海姆之子」樂團（Söhne Mannheims）以及郎朗。準備期間並沒有順暢無礙地進行，因為指揮們各自的心理狀態、保留意見以及積極的演出希望而產生問題：誰可以演出哪首曲子？這些樂團在開場時一起演奏選自《查拉圖斯特拉如是說》（Also sprach Zarathustra）雄偉的 C 大調序曲，除此之外，例如梅塔指揮戴安娜‧達姆勞（Diana Damrau）與普拉西多‧多明哥（Plácido Domingo）一起演出選自《茶花女》的飲酒歌、還有小約翰‧史特勞斯（Johann Strauss II）的《雷鳴閃電波卡舞曲》（Unter Donner und Blitz）與《閒聊波卡舞曲》（Tritsch-Tratsch-Polka）；提勒曼選擇他經常演出的華格納《紐倫堡的名歌手》（Die Meistersinger von Nürnberg）序曲、以及《唐懷瑟》（Tannhäuser）中〈瓦特堡賓客蒞臨〉（Arrival of the Guests at Wartburg）；楊頌斯則獻身於他極度推崇的理查‧史特勞斯的《玫瑰騎士》組曲、還有選自柴科夫斯基《胡桃鉗》芭蕾舞劇的片段。小普拉西多‧多明哥（Placido Domingo Jr.）創作的《歡迎來到我們這裡》（Willkommen bei uns）這首曲子，也必須被演出。

二〇〇六年九月，楊頌斯想要跟他的樂團大膽進行一個新嘗試——為他喜愛的作曲家蕭斯塔科維契的百歲誕辰策劃一場音樂節。他自己接下了演出第七號交響曲的開幕，結合了莫札特的戲劇配樂《埃及王塔莫斯》（Thamos, König in Ägypten）選曲。除了交響曲的系列演出之外，還舉行了室內樂音樂會以及一場專家論壇，參與者有楊頌斯、羅斯托波維

奇以及作曲家羅季翁·謝德霖。楊頌斯並沒有在所有晚上都站上指揮臺，還邀請了海汀克以及湯瑪斯·桑德林（Thomas Sanderling）擔任客席指揮。

巴伐利亞廣播交響樂團建議楊頌斯，在開幕音樂會之前要跟觀眾報告，為什麼蕭斯塔科維契對他來說是如此親近。這位首席指揮起先拒絕，他在慕尼黑也畏懼除了音樂演出之外的這類登臺；經過了很久的遊說藝術，他才答應。以一段誠實、不一定琢磨過卻因此感人的致辭，楊頌斯描述了他跟蕭斯塔科維契的相遇。

巴伐利亞廣播交響樂團在二○○六年十一月的美國巡迴演出中，也演出蕭斯塔科維契的第六號交響曲。揭開序幕的音樂會在費城的金梅爾藝術表演中心（Kimmel Center）舉行，除了蕭斯塔科維契之外，也演出貝多芬的第七號交響曲，楊頌斯重複他的真言神咒：「我最終想要這個樂團在音樂界得到它應得的地位。」

從費城（Philadelphia）繼續前往紐約，進行在卡內基音樂廳的兩場音樂會。在第一個音樂會夜晚，楊頌斯與卡麗塔·馬蒂拉（Karita Mattila）共同演出理查·史特勞斯的《最後四首歌》（Vier Letzte Lieder）以及《玫瑰騎士》組曲、節目單上還有列出蕭斯塔科維契的第六號交響曲；第二天晚上則是華格納的《唐懷瑟》序曲、與基頓·克萊曼演出巴爾托克的第一號小提琴協奏曲。隔天前往芝加哥。

很多事情都暗示，樂團經過這些獲得好評的夜晚之後，明顯聲名大噪。紐約馬上就提出後續的邀請，楊頌斯那時熱情洋

溢地談論：「透過美國的巡迴演出，我們樂團的威望大大提升了；我們表現了這樣一個層次，也就是我們現在真的跟柏林愛樂以及維也納愛樂屬於同一個等級。」以前曾經是維也納愛樂的中提琴手以及經理人的現任樂團經理華特·布洛夫斯基，無法壓抑對於楊頌斯的前任者馬捷爾的挖苦：「現在這裡出現的不是只有指揮，而是樂團跟他的領導者。」

　　幾個月之後，二〇〇七年五月，一場義大利巡迴演出帶領樂團前往杜林、佛羅倫斯、拿坡里與米蘭，十月的另一場巡迴則是前往謁見在梵蒂岡的「巴伐利亞的教宗」本篤十六世（Pope Benedict XVI），在音響效果不太適合的梵蒂岡謁見大廳所舉行的一場音樂會，吸引了兩千位巴伐利亞的朝聖者，在他們之中有一千三百五十位巴伐利亞廣播公司的客人、以及幾乎所有的德國公共廣播聯盟高級行政人員。楊頌斯指揮帕勒斯特利納（Giovanni Pierluigi da Palestrina）的經文歌《你是彼得》（Tu es Petrus）、以及貝多芬的第九號交響曲。「貝多芬當然不是與宗教無關。」楊頌斯在意義重大的這幾天這麼說：「他正是將他的信仰意念，以一種完全個人與人性上的宗教性轉譯，信念是重要的原則，也就是跟上帝之間的內心連結。」巴伐利亞廣播公司進行了現場轉播，當本篤十六世坐上位於中間走道的沙發椅上，音樂會有好幾分鐘無法開始，一陣照相機與閃光燈像雷雨般此起彼落地照在他身上，每句話之後就熱烈鼓掌，顯然在大廳中有眾多很少參加音樂會的人。在貝多芬交響曲的第一樂章，楊頌斯就發生小意外：他嚴重流鼻血，刮鬍子的傷口綻裂，由於他服用心臟藥物，所以出血很難

止住。手帕在演出中間被遞給指揮，在後來的 DVD 版本卻沒有看到這一幕，影像導演以及技術人員成就了令人深刻的工作。在第九號的〈歡樂頌〉（Ode to Joy）終章之後，也為大約三十位選出的顯要人物安排了一個崇拜神化的場合，在那其中也包括雷根斯堡（Regensburg）的葛洛莉亞女侯爵（Fürstin Gloria）：他們被准許往前至舞臺跟教宗短暫交談。

楊頌斯剛開始無法全然被慕尼黑的音樂會觀眾所接受的擔憂，在這幾個月終於一掃而空。對於巴伐利亞廣播交響樂團音樂會的門票詢問度持續升高，跟同一城市由提勒曼帶領的慕尼黑愛樂管弦樂團的比較之下，這十分引人注目，大部份的原因在於兩位首席指揮演出節目的顯著差異：提勒曼雖然主要留在德國浪漫樂派的核心，但時而也會選擇較少演出的曲目；音樂會觀眾包容也珍惜這樣情況，因為他們可以從一種工作分配中受惠。對於區別性比較明顯的演出節目感興趣的人，可以幫自己到巴伐利亞廣播公司買張票。因為詢問度非常高，所以巴伐利亞廣播交響樂團發售了另一樂季套票系列。

在二〇〇八年至二〇〇九年的樂季一開始，樂團經理這個重要職位的問題就解決了，這也讓樂團的內部情況得以平靜下來；過去的經常變動，導致經理職位、至少是巴伐利亞廣播公司的經理職位，出現了比首席指揮更難擔任的疑慮。這是一個周旋於利害衝突之間的職位，斡旋在有著決策者的資金提供者、有著想像與需求的樂團樂手，以及想要表達他自己標記的首席指揮之間。在此期間，雖然之前的維也納愛樂經理人、已經跟楊頌斯相識多年的華特‧布洛斯基帶領樂團行駛在安靜的

水道上，然而這個情形的最後澄清卻要跟新的職位擔任指揮才能達到，也就是跟一九七〇年出生於薩爾茲堡的史蒂芬·格馬赫（Stephan Gehmacher）。這位柏林愛樂管弦樂團過去的藝術策劃主管對於慕尼黑的樂團是個正確的決定，尤其是對馬利斯·楊頌斯而言，可以感覺到鬆了一口氣。大大小小的內部衝突現在（暫時）都過去了，一個持續沒有摩擦的時代到來。

　　樂團在這個樂季要慶祝它的六十歲生日，想要送點特別的禮物給自己跟聽眾。因為馬利斯·楊頌斯始終缺少一套貝多芬系列，尤其是錄音，他現在致力於演出所有九首交響曲，分配在兩個樂季演出。這些交響曲還額外結合反映貝多芬精神的作品首演，六位作曲家被委託個別創作一首整整十分鐘的的曲子：吉雅·康切里（Giya Kancheli）、望月京（Misato Mochizuki）、羅季翁·謝德林、拉敏塔·塞克史尼切（Raminta Šerkšnyt）、約翰尼斯·馬利亞·史陶德（Johannes Maria Staud）還有約爾格·魏德曼（Jörg Widmann）——以他的《生動活潑》（Con brio）這首曲子揭開序幕。在二〇一八年九月的首場音樂會，楊頌斯在魏德曼音樂會序曲之後，指揮貝多芬的第七號跟第八號交響曲，《生動活潑》是這些額外作品中最為成功的一首，像巴倫波因、葛濟夫、阿倫·吉爾伯特（Alan Gilbert）、菲利普·黑爾維格（Philippe Herreweghe）、長野肯特（Kent Nagano）或者羅傑·諾林頓（Roger Norrington）這樣的指揮明星，後來都將它放入演出曲目中。

　　但是為什麼偏偏是貝多芬？馬利斯·楊頌斯現在無論如何

也想要找到自己的專屬詮釋定位嗎？「為什麼要一直找尋新挑戰？」他在這個工作開始之前不久為自己辯護：「因為我每個傑出的同業幾乎都指揮過貝多芬的作品，然後馬利斯‧楊頌斯就出現說：『這讓我也靈機一動』，這樣完全無法讓人接受，於是我也就不打算這麼做；假如它在彩排或者在音樂會時就這樣發生了——自發性而直覺，那就會很棒。一定要計劃某些特別的事之類並不重要，這會讓所有的事情變得綁手綁腳，重要的是要避免熟悉習慣的演奏方法。」

　　他帶著激情與直覺出場，想要讓樂團用彷彿這首交響曲不曾被演奏過一樣的方式來詮釋，這是一個令人肅然起敬的目標。對此，楊頌斯承認，他的貝多芬形象經歷了明顯的演變；他自己是在一個時代受到影響，也就是當指揮們演奏像貝多芬這種天才的作品時、需要自我救濟的時代：透過修飾，也就是樂器的加倍，尤其是管樂器；透過微小的干預，為了讓聲音適應聽覺習慣；最終還有演出地點。「我相當確信，假如貝多芬今天還活著的話，他會有不同的樂器配置。另一方面，作為指揮我不可以過於強烈干涉；以前的我比較常這麼做，現在透過古樂演奏實務的知識，我會自我約束。貝多芬的精神對他的時代與技巧可能性來說過於強烈與龐大，就好像穿上一件小了一號的夾克一樣。」

　　這個計劃的奇特之處是，並不只有對楊頌斯來說是第一次的貝多芬 CD 錄音，而且自從很長一段時間以來，也是巴伐利亞廣播交響樂團的第一次，這件事還發生在一個每個明星樂團都以自己的貝多芬唱片佔有一席之地的市場。雖然這個慕尼黑

樂團之前曾在馬捷爾帶領下，演出了所有九首交響曲，但是上一次的錄音要回溯到好幾十年前了——當時還是在樂團創立指揮尤金・約夫姆（Eugen Jochum）的指揮下。稀奇的事還不止這樣：巴伐利亞廣播電臺馬上錄製這首交響曲兩次，第一回合生產了一套光碟唱片盒，在亞洲巡迴演出時販售，並且成為與東京三得利音樂廳（Suntory Hall）合作的貝多芬系列之額外贈品。

二〇一二年十一月所舉行的東京系列也同樣錄製下來，為了在新版中取代前一個錄音——倘若這個錄音好過慕尼黑錄音的話。再者，是在三得利音樂廳、而不是在慕尼黑錄製DVD，因為團員跟指揮發現在此找到了他們在慕尼黑念想的音響效果。

在伊薩河（Isar）畔的狀況也不可能完全是如此糟糕，CD套裝盒是由來自兩個城市的錄音所組成，第三號與第六號交響曲來自赫克利斯音樂廳，在這些詮釋中可以聽見楊頌斯有多麼深入研究「需要歷史知識」的古樂演奏實務。不是他有意識地想要繼續這個傳統：就此而言，內容豐富的聲音以及某種程度的飽滿對於楊頌斯非常重要。但是引人注意的是，樂團是如何強壯有力、敏捷輕快以及反應迅速地進行，還有許多聲部的分布走向如何成為典範的透明度、而如何能夠事先準備，因此可以聽到音樂理論的一致。有些樂團成員覺得驚訝，楊頌斯在彩排時是以怎樣的情感張力詮釋這些曲子，例如他在《英雄交響曲》又是如何陷入細節的拼湊。

假如比較根本上是可能的話，那麼這個錄音顯示跟柏林

愛樂在阿巴多帶領下的一九九九年與二○○○年的錄音非常相近。與此相反，跟直接的競爭對手就有強烈的對比：幾年前夏伊跟他的萊比錫布商大廈管弦樂團（Leipzig Gewandhaus Orchestra）錄製了這些交響曲，這位米蘭人在這裡所激起的憤怒、火爆脾氣與速度值，令巴伐利亞廣播交響樂團望塵莫及，這也是因為楊頌斯不想被總譜中的（還一直具有爭議性的）節拍標示所限制。

　　這個系列不只受到慕尼黑跟東京的音樂會觀眾的極度好評，媒體評論的反應簡直是亢奮。「這是貝多芬九大交響曲非凡的體現，是罕見的時刻之一，這個時刻讓人留下一種經歷了這件作品本身的感覺。」例如在英國雜誌《留聲機》（Grammophone）這麼說。《時代週報》也評論第七號交響曲：「如鬼魅一般，楊頌斯在此是以怎樣極為縝密與天使般的耐心，揭露天才的滿溢，卻沒有將此視為裝腔作勢的能力而加以責難。而且法國號持續在高聲部吹了漫天最大的牛，彷彿超越勝利的勝利真的存在。」

❶ 《Live Music Now》是一九七七年由小提琴家耶胡迪·曼紐因（Yehudi Menuhin）所創立的音樂慈善組織，將音樂帶給有特殊教育需求的兒童、病人、老人等生活遭遇困難諸如此類的人。

❷ 弗朗茨·貝肯鮑爾是德國出身於慕尼黑的德國足球員、教練及國家隊總教練，是世界足球壇中的傳奇巨星之一，有「足球皇帝」美稱。

第21章

詮釋與坦誠

　　「我並非擁有特別高的天賦，但是我懂得如何能夠從所有其他人身上，為我自己學得最好的東西。」馬利斯・楊頌斯再樂意不過地敘述他的朋友、偉大的大提琴家與指揮家羅斯托波維奇某一次如此刻劃他自己的性格。可以將它理解為音樂家笑話、理解為無憂無慮的信念、或者理解為有著某種真理內容的評論：這句名言不僅只是針對特別出色的詮釋突然產生「剽竊」念頭，而且也是面對其他觀點的坦率開放。

　　馬利斯・楊頌斯保持了後者。在他的詮釋者生涯中，有著值得注意的持續性，對於柴科夫斯基以及蕭斯塔科維契的態度就是其中一部份。楊頌斯對於俄國演出曲目的知識很早就已根深蒂固，並一再流入各自的作品中，有時也導致讓人非常驚訝的一致；如此特別扣人心弦以及加重語氣的分配劑量，也是他樂團工作的特徵。「不要在糖裡還加上蜂蜜。」他遵循父親阿爾維茲・楊頌斯的信條，這些作品誘惑引人進入屈服、自我陶醉、激情以及挑逗情感的舞臺演出。

　　另一方面，還可以確定一些有趣的改變，特別是在維也納古典樂派的領域。透過演繹傳統的開放，一種哈農庫特以及其志同道合者所謂的「以音為論」（Musik als Klangrede）❶，

不能說沒有影響楊頌斯。他比較不是因此轉變成有「歷史知識」的詮釋的另一種信徒，特別淨化的音色、節約到從未運用的顫音、強烈至龜裂的準確清晰發音、音樂嘈雜的喀啦作響，所有使用羊腸線的特色都不是他的菜；然而，楊頌斯剛好會跟哈農庫特定期對於詮釋進行討論，不只在細節，同時也是在某一種基本態度被說服。

例如楊頌斯晚期的貝多芬指揮，特別明顯地不同於早期，可以聽出差異的是他跟巴伐利亞廣播交響樂團在東京三得利音樂廳所錄製的交響曲系列。聲音輪廓的分隔清晰，中間聲部的昭然若揭以及浮現，有時候生硬的對比與強調、縮減，這些若是沒有圍繞以及透過哈農庫特的革命，都無法想像。

當楊頌斯再度打算演出他所愛的《英雄交響曲》時，慕尼黑團員驚訝於他們的指揮是多麼一絲不苟地進行：他如何對於長久以來相信應該如此演奏的地方提出疑問與重新評估，例如他在某個時候也以小定音鼓以及管口較窄的長號演奏莫札特的《安魂曲》。楊頌斯在此與阿巴多走在類似的道路上，兩位指揮基本一直都是音樂的美學家，卻從未將此理解為目的本身，而是將其視為架構上的現象，或許也是因為他們兩人曾經跟隨分析家史瓦洛夫斯基在維也納學習的緣故。

即使所有對於「以音為論」的努力，以及在音樂中的談話討論，有一位作曲家對於楊頌斯來說仍一直是禁忌——巴赫。雖然他很熟悉這些作品，他自己曾經在合唱團唱過許多曲子，然後也擔任過合唱團指揮演出。他後來說：「他是一位天才，他是所有其他的基礎。但是當我現在想要指揮巴赫時，我會需

要多出很多的時間，才能精通風格、語言以及傳統，這需要一個博大且深入的分析，直到這些音樂屬於一個整體——最終卻不是如此。雖然單純就技術層面來看可行：翻開總譜、就這樣開始彩排。」

所以是對於這位大師的崇敬，讓楊頌斯保持距離；或許也有一些擔憂，與這方面的專家同事比較之後無法挺過考驗。楊頌斯接受並且讚賞他們的知識、態度以及成就，同時預料到，他自己基於特別的音樂社會化，距離這個世界還是太遠。「當我感覺到我無法名列前茅的話，我就會寧可不要做。」這句話透露了許多楊頌斯的思維模式以及對自己地位的認知。

於是就繼續維持一種工作分配：楊頌斯不將維也納古典樂派之前的時期列入考慮，甚至韓德爾的指揮作品只以微量元素出現，因此他的個別樂團就由他的同業例如唐・庫普曼（Ton Koopman）、湯瑪斯・亨格布洛克（Thomas Hengelbrock）或者喬凡尼・安東尼尼（Giovanni Antonini）承接巴洛克之夜，他們在某個程度上是古樂的訓練師；為了開放與繼續發展演奏實務，古典音樂管弦樂團有時允許如此。而且也是因為鑑於錯誤理解以及與此相應宣傳的教義，巴洛克與維也納古典樂派浪漫派化的詮釋，在音樂市場上越來越無法被容許。

「我的想法並非鐵律。」楊頌斯說，以此指的是一般的詮釋，而且要取決於音樂時期。「當然我會追隨一個特定的目的，但是我不會將它置於實際之上。在彩排時，會同時發展兩個方面：我的希望與實際性。剛開始時我需要作品的一個想法，而且要盡可能具體。接著我發展出一個詮釋或者音樂模

型，然後必須在現實中、而且跟團員一起感受，決定是否以及如何將所有的部分接合成一個整體。」

不過，這個整體形象卻終究不是一直固定不變，而是不斷變化：也是出於教育性的理由，為了有時候讓他的樂團出乎意料之外、以及測試他的樂團：「我有可能會突然決定在彩排時嘗試新的曲子，尤其是在巡迴途中，當我們一首曲子演出了四或五次，我就會很愛一些即興演出。團員們知道這件事，我當然也會注意不要做得過火，才不會失敗。」

以前楊頌斯準備他的演出節目，是以直接用總譜在鋼琴上將作品彈過一遍的方法；後來，隨著曲目實務經驗越來越增加，光用弦樂或管樂的單一旋律或樂句就足夠讓他明白。「終究還是只有在紙上可以比較了解建築結構，因為一棟新建築的建造還擺在面前，而且是要跟樂團一起。」

但是最終楊頌斯是贊成什麼呢？他如何讓他的風格被改寫或描述呢？跟他的同業們相反，「無法將他歸類」這件事格外引人注目。卡拉揚被定義為登臺演出時、情感滿溢而且音樂誇張的美學家；其次有確實、正確過頭的總譜代言人貝姆；極端情緒化、展現自己心理狀態的伯恩斯坦；或者更為新近的提勒曼，音樂上有著偏愛德國浪漫樂派的嗜好；阿巴多則是一位完全「靜默的革命者」（他傳記的名稱也是這麼寫的），是一位知識份子、傾向共同「耐心傾聽」作品的審美主義者。對於馬利斯‧楊頌斯來說，卻找不到這樣的標籤、這樣的品牌、找不到可以全面刻畫他性格的看法。這是一個瑕疵嗎？

當音樂家或評論家定義楊頌斯的特徵時，「能量」這個

字經常出現，還有「嘔心瀝血」或「控制狂」——為了描述他的彩排工作，尤其是他前面三分之二的職業生涯。楊頌斯被所有人認為應該得到具有獨特魅力這樣的讚美，但是他缺乏那種精神導師式的、天才式的鋒芒畢露，以及古靈精怪的本質，因為這些都不符合他的個性；雖然楊頌斯出於禮貌很不喜歡對此談論，但指揮譜架旁的作秀明星讓他存疑。

這反過來也意味著：正是因為不能將他簡化為一種指揮類型，要楊頌斯適應市場需求只有困難可言。在一個所謂的「古典音樂市場」也要努力創造特定的、可輕易理解、而且可以再度認出的形象的時代，楊頌斯因此被忽略。他擺脫快速的分類，這對他的樂團有時並不容易——樂團也想要跟他以及共同的音樂結合一起做宣傳，而且終歸可以在一個標籤之下販賣。例如提勒曼與德勒斯登薩克森國家管弦樂團（Sächsische Staatskapelle Dresden），就以他們具有侵略性充分發揮的貝多芬一布拉姆斯，以及如同花束般的燦爛音樂，被分配到德國浪漫派的傳統，在這個層面明顯容易得多。

「我從未做過或想過，我會做完全不一樣的事，或者必須讓音樂界吃驚的事。」楊頌斯評論這個狀況：「我總是想，我在風格上必須以對於個別作曲家的理解力來處理。」年輕時，總是想要實現非凡從未聽過的事。「我是怎樣的人、我能夠怎麼做，我就依照這樣行事，這就是跟每天日常生活同樣的事。我們不可以做作，我並不喜歡脫離原則的意料之外，這不是年紀的問題，而是心態；人就要是忠於他自己，不用多說。」

對此，早期的典範穆拉汶斯基也扮演一個重要的角色。楊

頌斯如此回憶，他認為觀眾應該最好完全不要注意到指揮，唯一重要的是樂團如何演奏。

然而楊頌斯沒有學會掌握這位俄羅斯樂團教育者的苦行主義風格，以及冷靜的動作。在彩排時，他可能會變得感情熱烈、扮鬼臉地評論音樂藝術風格，或者以語言圖像表明希望達到的目標，或只是順便找回某些東西、馬上就會出現一定程度的感情；樂團對此輕而易舉重新調整，這卻會讓楊頌斯害怕。

巡迴演出時的試奏彩排卻不一樣，大部份是失去活力的冷靜，以細微、看起來無力的動作，重複楊頌斯之前發現或記下來的總譜棘手之處，相同於在一份清單上打勾。個別的音響效果測試卻是例外：在這件事上，楊頌斯喜歡把譜架交給一位團員代替他指揮，好讓自己可以在音樂廳中到處漫步徘徊測試音響效果。緊張不安，一種指向內心的緊繃；斟酌權衡，也有些不確定——所有這些都可以在這個情況下被感覺到。楊頌斯若在音樂會時如此充滿激情地登臺演出，彷彿他啟動了一些額外的電池一樣，音樂會的差異性也就會更加極端。

「假如音樂會只是彩排的復刻，我不喜歡，應該還要更多。就像一艘宇宙火箭，準備工作是點燃的第一個步驟，彩排是第二步，不過正是還需要第三個步驟，才能成就整體。」對此重要的是相互影響，是楊頌斯跟他的樂團達成的共生現象。當然這是因為自信十足的打拍技巧，這不僅僅只是數拍子，而且也是追蹤過程、以及被理解為一種持續不斷的生氣蓬勃。音樂的平行與垂直走向在此維持平衡，此處所表現的也不只是幾十年經驗的結果，同時也是由許多不同老師們早期所種

下的影響。

　　楊頌斯雖然沉醉在音樂中，對此卻同時也一直察覺對於作品轉折點的控制與掌握、或者是棘手的段落，然而他的能量不只流向一個方向。楊頌斯同時接收團員的建議（他總是做為同事來理解），將其轉向、讓這些建議融入整體之中，在某種程度上是一種轉化與轉變的過程。假如楊頌斯認識一個樂團越久越多、而且因此能夠越加信任團員的話，這樣的交互作用就會變得更加強烈。對於最後這件事，他的樂團成員察覺這是個特別的現象：他們在剛開始幾乎認為是屈尊俯就的關係，卻越來越軟化為一種有所控制的放手，在長年的播種工作之後，現在一起收割。

　　在柏林愛樂與維也納愛樂的定期客席指揮工作，卻是另一種進行方式，在此對於樂團界的傳奇以及它們令人敬畏的傳統之崇高敬意扮演一個重要的角色。楊頌斯因此可以享受兩個樂團如此不同的音樂文化、以及他們的獨奏家潛力，也是因為他不用作為一直在場的首席指揮承擔責任；在這樣的時刻，他比較不是領航員、而是音樂事件的催化劑。

　　「在指揮時，應該要一直想到，首要的任務就是鼓舞樂團。」楊頌斯最重要的信念其中之一是這麼說的：「假如不能做到這件事的話，一切都會變成例行公事而覺得無聊。」倘若從團員這邊幾乎、或者沒有出現靈感回應，尤其糟糕，而他很幸運極少有這樣的經驗。「我有時候只想用火柴燃起些火花，卻由此變成了一團大火球。」

　　在他職業生涯開始時，他就常常跟年輕同事討論，所有對

話都繞著一個核心問題：對於一場演出而言，什麼是最重要的事？正確的風格？速度結構？技術的標準？或者是所有一起、一個烏托邦式的理想狀態？馬利斯在某個時候為他自己找到了答案，他喜歡在與此相關的討論中提出：「就是大氣、誠實的表達。」

假如馬利斯・楊頌斯存在什麼形象，那麼應該就是「俄羅斯音樂的專家」，也是因為要歸功於跟奧斯陸愛樂管弦樂團所一起錄製、備受讚賞的柴科夫斯基錄音，剛開始時這樣的形象明顯強烈許多。除此，在後來一系列與理查・史特勞斯、布拉姆斯或者馬勒的成功過程中，他的名聲跟地位就此改變並且提升擴充；然而儘管如此，他一直都是那個從外面接近這個中歐音樂世界的人嗎？

哈農庫特有個名言：為了完全理解布魯克納或者舒伯特，一位指揮必須看過以及體驗過阿爾卑斯峰巒與山谷、以及這個風景的壯麗與樸實。楊頌斯尊敬這個態度，卻讓自己只有部份的歸屬感。「我不是正統的俄國人，但是我自從孩提時代就在那裡生活，或許對我而言，我因此會比較容易理解這個音樂中的某些部分。」

即使如此，他還是相信音樂有一種抽象的特性，直覺與幻想力在作品演出時扮演一個重要的角色，還有對於音樂歷史文化影響範圍的知識。一位來自智利或者厄瓜多（Ecuador）的指揮也可以完美地表達蕭斯塔科維契，但是他必須為此付出更多，而不是只有研究總譜：他必須了解作曲家、他的地位、他的特性以及他所成長與工作的環境。「也就是說：在一個環境

影響中的社會化，不熟悉某個特定的風格與音樂時代的話，不一定會是缺陷，卻意味著更多工作；或者對於要留在哈農庫特概念中的人來說：在舒伯特以及布魯克納的例子，會被要求在阿爾卑斯山做一個大規模的健行。」

對於楊頌斯來說，一個「對於國族意識陌生」的指揮家最佳典範就是卡拉揚，他所指的是這位指揮家對法國印象派作品的詮釋；楊頌斯對於這樣的指揮完全是熱情洋溢地評論，而且他終究也只有在一個想像的「陌生」環境中親身體驗到類似的事。當楊頌斯有一次跟巴伐利亞廣播交響樂團彩排柴科夫斯基第五號交響曲時，他在某個時間點敲打指揮棒要樂團暫停，並不是因為發生錯誤，楊頌斯只是有些話想說：「我是如此無法置信地開心，我對德國樂團並沒有這樣的期待——我們必須前往俄羅斯，在那裡表現我們如何演奏柴科夫斯基。」

❶ 指的是奧地利指揮家哈農庫特在其著作《以音為論》（Musik als Klangrede）中的音樂理念與論述，他認為音樂就像日常生活中使用的語言一樣，必須學會閱讀這個語言，才能理解其中的意思，否則就只能掌握隻字片語，不得甚解。他以自己在古典樂界享譽盛名的古樂詮釋實踐做為基礎提出反思，不能只有將音樂作為悅耳之物的膚淺觀念，始終堅持音樂不僅僅只是裝飾或娛樂而已；並要以此嘗試在演出者與聽眾之間，演奏可被理解的音樂，而讓各個時代多樣的音樂語言和風格，能夠在當代更為普及與被接受。

第22章

個人的最愛

馬利斯・楊頌斯演出曲目的光譜,可以用類似樂譜的漸強記號生動說明:其尖銳的一端落在古典樂派之前,開口越來越寬,再插入一個朝著現代音樂方向、非常長且快速的漸弱記號,但越來越往一八五〇年至一九〇〇年間的作品前進。在這方面,楊頌斯並不孤單,大部份跟他年紀相仿的同事,都覺得在音樂的浪漫時期最為愜意;何況古樂令人難以置信的復興,已經造成這方面專長的專家分工。

然而在巨觀發展之內有著改變,跟他第一個首席指揮職位的比較顯示,在某些觀點上,「阿姆斯特丹的楊頌斯」、「慕尼黑的楊頌斯」以及「奧斯陸的楊頌斯」的分歧有多麼徹底;而在這個統計的比較上卻有一件事需要思考:在奧斯陸與阿姆斯特丹的樂團可以確切列出,楊頌斯在什麼時候、在哪裡、演出哪首曲子的同時,巴伐利亞廣播交響樂團卻沒有列出詳細的清單,這裡只能確定趨勢。

在楊頌斯的奧斯陸音樂會數據獨佔鰲頭的葛利格,在阿姆斯特丹以及慕尼黑時期根本沒有扮演任何重要角色;西貝流士的曲目也在這個階段極端疏減,西貝流士的第一號以及第二號交響曲以及他的小提琴協奏曲,在阿姆斯特丹皇家大會堂管弦

樂團總共有二十場演出，在巴伐利亞廣播交響樂團也只幾乎達到這個數字，相反地在奧斯陸總共可以聽到這位作曲家八十四次。阿姆斯特丹時期最重要的作曲家來自德國：理查‧史特勞斯，以八十二場演出領先那裡的數據，慕尼黑樂團的情況類似，在此史特勞斯演出遠遠超過一百次。

對此主要有兩個原因：其中一個是奧斯陸愛樂管弦樂團「理所當然」的曲目，比較強烈著重在北歐的作曲家；另一個原因，則是阿姆斯特丹以及慕尼黑樂團的音樂潛力，可以在理查‧史特勞斯的管弦樂作品有最好的發展。在阿姆斯特丹，除了《英雄的生涯》（二十次）之外，楊頌斯特別經常指揮《玫瑰騎士》組曲以及《死與變容》（Tod und Verklärung）（各為十四次），《提爾愉快的惡作劇》以些許差距緊接在後（十一次）；跟巴伐利亞廣播交響樂團則是演出《英雄的生涯》十一次、《死與變容》六次、《提爾愉快的惡作劇》也是六次。《唐璜》在慕尼黑樂團成功演出十六場，在阿姆斯特丹卻只有八場；高處不勝寒的是《玫瑰騎士》組曲：假如將眾所周知的版本加上一個楊頌斯習慣當作安可曲指揮的簡略版本，跟巴伐利亞廣播交響樂團就演奏圓舞曲組曲超過四十次。

皇家大會堂管弦樂團在楊頌斯的帶領下，第二位最常演出的作曲家是馬勒，總共演奏了六十八次。在與馬勒相當熟悉的孟格堡曾經工作的阿姆斯特丹樂團，這不怎麼讓人意外，而是一個「理所當然」的重點。對於楊頌斯而言，他也能夠在此熟悉以及重建這個樂團的演出實務以及音樂文化，因此出現一個演出曲目的轉移：除了第九號跟第七號之外，他在任期間

演出了所有交響曲。在排行榜名單最上頭的是第一號交響曲，有二十次演出，這首作品因此跟《英雄的生涯》一起成為楊頌斯阿姆斯特丹時期的領先者，排名遠遠落在後面的是第六號（十一次）與第二號交響曲（十次）。

楊頌斯並沒有跟巴伐利亞廣播交響樂團演出如此高的數值，但也演了五十場馬勒交響曲，最常演出的是第五號，第一號反而卻只有四場演出。在慕尼黑，排在史特勞斯之後第二位最常被演奏的作曲家是貝多芬，大約演出過他的交響曲九十次，最常演奏的是第三號與第七號交響曲，這可以由在東京與慕尼黑完成所有交響曲錄製來解釋。

在楊頌斯認為兩個樂團具有演奏史特勞斯作品強大能力的同時，他則認為阿姆斯特丹的樂團比較是馬勒專家，而慕尼黑的樂團則是貝多芬專家。

對於俄羅斯的曲目，統計數字令人吃驚。柴科夫斯基在奧斯陸是領先者，直到在阿姆斯特丹只落在中間值之前——由於在國際市場上得到認同的交響曲錄音，例如當作奧斯陸名片的第五號交響曲，楊頌斯直到二〇一三年才在阿姆斯特丹大會堂演出，也就是在他告別阿姆斯特丹兩年之前。在阿姆斯特丹時期結束時，他指揮這首曲子十五次，慕尼黑的數據結果也差不多。

在蕭斯塔科維契身上也可以觀察比較，他是楊頌斯演出曲目中的一位核心作曲家，也一直保持在阿姆斯特丹與慕尼黑中間值的前面。深受楊頌斯喜愛、並且跟奧斯陸樂團至少演奏了三十次的第五號交響曲，他在阿姆斯特丹的第二次樂季時

就已經指揮演出，這套節目重複了一次，後來卻再也沒有出現過，第五號交響曲後來被第七號（十一次）以及第十號交響曲（十二次）遠遠拋在後面。楊頌斯在慕尼黑樂團演奏蕭斯塔科維契的頻率高出非常多，最常演出的是第六號交響曲（十八次），接著是第五號（十三次）以及第七號（十次）。

這也顯示，楊頌斯利用阿姆斯特丹樂團以及慕尼黑樂團的傳統，好讓自己從被歸類的抽屜中被解放出來，對於自我形象的考慮雖然在此扮演重要的角色，卻也有藝術方面的考量：楊頌斯提出，為了能夠給予新的動力、作品在某個時候必須休息的觀點。或許他也決定，蕭斯塔科維契富有高度表現力、時而古怪的音樂語言，必不完全適合高貴的阿姆斯特丹樂團。值得注意的是，阿姆斯特丹皇家大會堂管弦樂團並沒出現在楊頌斯多次被讚賞、與不同的樂團錄製的蕭斯塔科維契全本交響曲專輯之中。

在阿姆斯特丹與慕尼黑時期，史特拉汶斯基明顯急起直追，這個發展尤其要感謝《火鳥》，假如將組曲以及完整的版本一起計算的話，跟皇家大會堂管弦樂團是十七場演出，跟巴伐利亞廣播交響樂團則是十八次。也可以在布魯克納的例子中觀察到一個轉變，跟馬勒相同，這也是可以回溯至兩個樂團的傳統，這位浪漫派的作曲家在兩個地方同樣屬於標準曲目。布魯克納以前則是扮演一個次要的角色，楊頌斯在大會堂管弦樂團指揮第三號與第四號交響曲各十次，第七號交響曲九次，第九號交響曲五次，而第六號交響曲四次；很有趣的觀察是，哪些交響曲沒有被演出：第五號以及第八號交響曲。第五號交響

曲在巴伐利亞交響樂團的名單上也缺席，第八號則在這裡至少演出了六次，一樣頻繁的還有第六號與第七號交響曲。

總結來說可以確定，楊頌斯對於浪漫派與浪漫派晚期的強烈專注，也就是指以大輪廓呈現的文獻資料，包含了德布西與拉威爾的印象樂派。

假如一份統計數字顯示曝光不足或者位置空白，那麼就會變得意味深長。楊頌斯想與其建立社交關係的作曲家之一的普羅高菲夫，在他的阿姆斯特丹時代總共只出現過十二場演出，在慕尼黑取而代之超過三十次，巴伐利亞廣播交響樂團明顯被信任比較具有相應的音色潛力。孟德爾頌的作品在阿姆斯特丹跟慕尼黑類似，都只有出現十一次，同樣情況的還有舒伯特。巴赫、韓德爾跟葛利格則擁有相同命運：楊頌斯既沒有在大會堂管弦樂團，也沒有在巴伐利亞廣播交響樂團指揮巴洛克時期音樂。

總之，這件事意味著：兩份統計數字基本上相似，而且跟楊頌斯在挪威的第一個首席指揮職位明顯不同。理查·史特勞斯對於楊頌斯來說一直是第一名，這件事顯示他有多麼珍惜這個有著器樂上的細膩、寬廣的音樂光譜、以及與樂團共生充滿能量交流的特別關係，而且他在這兩個地方都不是呈現高熱量、一時衝動、像火山噴發般的熱鬧場面，而是以雖然充滿華麗但仍對結構有自覺、有所控制以及塑造成形的事件來展現「他的」史特勞斯。

歌劇在慕尼黑只有以音樂會形式演出，在這個層面上，阿姆斯特丹樂團因為跟歌劇院建立的關係，享受明顯的優勢。

在二○○六年六月於阿姆斯特丹演出的《穆森斯克郡的馬克白夫人》特例之後，楊頌斯跟阿姆斯特丹皇家大會堂管弦樂團再度逐漸回復主場音樂會與客席演出的正常步調。然而二○○七年至二○○八年的樂季出現一個演出節目，安排特別突出：二○○七年十二月基頓·克萊曼在阿姆斯特丹皇家大會堂客座演出，他不只演出巴爾托克的第一號小提琴協奏曲，還演奏了《寂寞》（Lonesome）——這是出生於喬治亞（Georgia）提比里斯（Tiflis）的吉雅·康切里在一九三五年所寫的曲子。在中場休息之後，接著演出由荷蘭作曲家歐托·凱廷（Otto Ketting）所創作的《抵達》（De Aankomst），還有選自巴爾托克的《奇異的滿大人》組曲。他一九九○年在阿姆斯特丹首次登臺時指揮的最喜愛的《幻想交響曲》，要等到二○○八年一月才會再度演出。

這個樂季也舉行紀念活動，樂團於二○○八年慶祝它的一百二十歲生日，十月二十四日的慶祝音樂會提供一個令人注目但毫無頭緒的多元演出節目，八竿子打不著的曲目到底是在怎樣的戲劇順序與關聯下安排。荷蘭威廉—亞歷山大（Willem-Alexander）王儲、荷蘭馬克西瑪（Máxima Zorreguieta Cerruti）王子妃以及盛裝的觀眾一起聆聽貝多芬的《艾格蒙》序曲（Overture to Egmont）以及第三號鋼琴協奏曲（與內田光子（Mitsuko Uchida）一起演出）；在中場休息之後，次女高音譚雅·克洛斯（Tania Kross）演唱選自羅西尼歌劇《塞爾維亞的理髮師》（Il Barbiere di Siviglia）的〈羅西娜的短抒情調〉（cavatina di Rosina），還有法雅

（Manuel de Falla）的《七首西班牙民歌》（Siete Canciones Populares Espanolas），最後拐彎進入熟悉領域：理查・史特勞斯的《提爾愉快的惡作劇》。

就像在奧斯陸、匹茲堡以及慕尼黑一樣，楊頌斯在阿姆斯特丹並不將自己只限制在音樂工作上，他想要改善阿姆斯特丹皇家大會堂管弦樂團的地位與條件框架。他告訴他的樂團代表，應該要以合適的決定把他帶到正確的位置，不要過早，而是準確在正確的時刻，這樣的冒險嘗試才不會煙消雲散：「我想要喚起最後的推力。」除此之外，楊頌斯成功支持他的樂團加薪──且是在荷蘭政府對於文化機構的補助減少三分之一的時候，這對皇家大會堂管弦樂團額外致命，因為樂團必須賺得約演出定額百分之五十的盈利。

馬利斯・楊頌斯在這些年一再深入研究馬勒的交響曲，對於楊頌斯而言，儘管他早就將這些作品放在演出曲目，但這是遠離普通案例的工作階段。阿姆斯特丹在國際性音樂會活動中，一直是馬勒演出的主要地點之一，楊頌斯對於這些音樂的理解，跟樂團的演奏傳統相遇：正是因為如此深入沉浸在馬勒的世界，所以這些詮釋似乎顯得「精煉」；指揮與樂團並沒有因為所有的張力與能量而迷失在作品中，避免了一種過度刺激總譜、而且追求效果的持續熱情。楊頌斯跟阿姆斯特丹樂團彷彿從外面凝視這首作品一樣，卻從未在此顯得冷漠或者表現出技術專家治國主義的樣子。

這件事大約可以在二〇〇九年十二月的《復活》交響曲體驗到，這是一個有著莉卡達・梅貝絲（Ricarda Merbeth，女

高音）、貝爾娜爾達·芬克（Bernarda Fink，次女高音）以及大型廣播合唱團的盛事。楊頌斯在第一樂章正好給了許多時間，卻從未超越只是盡情享受感傷的界限；即使有細節的塑造、強烈的速度對比，卻還是可感覺到一個圓弧曲線。在峰會與凝聚之中、在最終樂章的舞臺作用，楊頌斯雖然運用這首作品的戲劇性，然而並不陷入伯恩斯坦風格的自白式演出——其戲劇性被呈現在一個強烈能量的過程，卻沒有充分發揮。楊頌斯跟成為這個解釋最佳典範的皇家大會堂管弦樂團，成功地讓情感張力與客觀化聯結在一起，在最後的和弦之後，觀眾站起來喝彩致敬。

　　不是所有人都能跟這個類型的詮釋合得來，短短幾個禮拜後，當二〇一〇年二月演出第三號交響曲時，也出現批判的聲音。英國《衛報》指責，楊頌斯的重要性根本無法與那些偉大的同業匹敵：「全部都有一些過於整潔：每個樂句都完美地被權衡、每個結構都磨到如此閃閃發光。因此在第一樂章缺少某種強壯結實，貝爾娜爾達·芬克在尼采的部份如此讓人讚嘆，即使有些人可能會寧可選擇女中音，而不是像芬克這樣一位音域較高的次女高音。即使阿姆斯特丹樂團弦樂透明的美麗，最終樂章中的讚美詩並沒有能夠達到它應有的那樣透明乾淨。」

　　自從楊頌斯上任之後，其他人再度看出，阿姆斯特丹皇家大會堂管弦樂團產生明顯變化，而且是往更好的方向。在紐約卡內基音樂廳的一場客座演出之後，《紐約時報》將他與前任指揮夏伊進行比較：楊頌斯再度恢復了樂團溫暖而深沉的音

樂，這是樂團因而著名的特色。然而不僅僅如此：所有這些風格上的多元變成話題，剛開始時明顯讓評論家稍微覺得錯亂：「這場客座演出的三首作品，西貝流士的小提琴協奏曲、拉赫曼尼諾夫的第二號交響曲以及馬勒的第三號交響曲是如此不同的演奏，以至於剛開始並不完全明確，樂團目前處於哪一種形態。在馬勒演出時才毫無疑問地清楚展現，樂團擁有出色的狀態。」

不同的評論觀點也反映出改變的馬勒形象，楊頌斯與皇家大會堂管弦樂游移在一種中庸之道上，他比較不在乎爆炸性與無節制，但也不是跟一種紀倫風格的冷靜清教徒式的總譜詮釋有關。此外，令人注目的是楊頌斯的慕尼黑馬勒演出有些不同的進行：比起以舉止高貴風雅為標準的荷蘭同事們，巴伐利亞廣播交響樂團更能進一步地盡情享受像火山噴發般的、具有攻擊性的表現。在阿姆斯特丹，馬勒的演出曲目逐漸越來寬廣地大步邁出，感情滿溢的第八號交響曲在二○一一年三月首次演出，而且似乎成為被馴養、音樂上得到平衡的巨人。

在這個成就三個月之前，樂團被大量旅行所影響，先是前往南韓與日本，後來又去到北歐。對楊頌斯而言，最攪亂一池春水的當然就是在曾經的工作地點奧斯陸客座演出；有些人認為這是爭吵中的浪子回頭返家，許多他以前的愛樂管弦樂團團員也幫自己買了票。在所有對於音響效果以及告吹的音樂廳改建的爭吵之後，對於楊頌斯而言，並不考慮在討厭的音樂廳演奏，這個回歸在似乎比較中性的歌劇院土地上實現。

第23章

維也納新年音樂會

到底確切會有多少人？這只能讓人猜測，正如通常由奧地利廣播公司（Österreichischer Rundfunk，簡稱 ORF）所告知的這樣，會有多於五千萬人坐在家裡的電視螢幕前觀看維也納新年音樂會。並沒有衝著樂團而來的廣大觀眾群，也不會因為指揮家名聲顯赫、就能推波助瀾。與此相符一樣強烈的可能是上場前的緊張怯場——二〇〇六年對於馬利斯・楊頌斯來說，也走到了這一步：他頭一次可以指揮這場迷人、全世界都密切關注的早場演出。

「我不考慮觀眾，我不考慮電視臺，我考慮的只有音樂。」楊頌斯在這個緊要關頭的幾天前，在一次個人談話中聲稱，或許也是為了自我安撫：「當然在這樣的事件之前，會有情緒心理上的壓力，但是我下定決心要像在一個普通的音樂會上指揮一樣，不要不停問我自己：攝影機在哪裡？」

以獨特的方式，在維也納音樂協會的金色大廳中果真出現了一場「普通」的音樂會。楊頌斯在開始前極端緊張，團員也安撫他。在演出的同時，他引人注目地經常去看總譜，楊頌斯不允許自己放鬆與享受音樂——畢竟這違反了他的本性跟自我認知。

以清晰的信號要求速度緩急與節拍，馬利斯·楊頌斯指揮演出與耗費精力，彷彿他要演出馬勒或者柴科夫斯基的作品一樣。很快地他就已經揮汗淋漓，但卻也同時可以感覺到以及聽到：他認真看待史特勞斯王朝以及他們藝術親屬的作品，在圓舞曲中沒有嚼口香糖的輕鬆片刻，沒有過於精緻的自由速度，所有一切都有目標、方向以及行進。

楊頌斯只是非常清楚，新年音樂會的圓舞曲與波爾卡舞曲跟為了史特勞斯小型樂隊所寫、時而可愛調皮的原始版本沒有太大關係。根據他的見解，並沒有一個「真正」的版本，就像在音樂協會音樂廳所演出的交響樂改編版本，楊頌斯覺得比起原版豐富許多，在這其中可以反映出他對樂團結構以及音色實質的理解，而在詮釋上也沒有最終通用的版本：「史特勞斯總是被他的小型樂隊詢問：舞會還是音樂會？然後才會決定如何詮釋，而且對於一個在音樂廳中較為自由的演出產生質疑。」

據稱，楊頌斯為了他的首場新年音樂會，篩選了超過八百首曲子，為此花費了三個月，有時候每天甚至會花費到十二個小時的時間，而且常常跟約翰·史特勞斯協會（Deutsche Johann Strauss Gesellschaft）會長法蘭茲·麥勒（Franz Mailer）一起討論。這個大日子的半年前，楊頌斯跟他的太太去渡假，第一天他還無憂無慮地遠離工作，跟她一起去海灘；據說在第二天，他就隨身帶著裝滿總譜的行李箱，第三天他就完全待在房間。

儘管如此，這套曲目對於楊頌斯一點也不陌生：「在聖彼得堡有一個深厚的史特勞斯傳統，我的父親常常在除夕音樂會

指揮這些作品。在他過世之後，我自己於是也致力於研究史特勞斯，後來在奧斯陸跟匹茲堡也是。」而且這在某種程上，可以平衡其他的音樂會日常：「有時候也必須喝點香檳，而不是只有水跟茶。」

　　奧地利總統海恩茲‧費雪（Heinz Fischer）、奧地利總理沃夫崗‧許塞爾（Wolfgang Schüssel），以及德國國家領導人安格拉‧梅克爾（Angela Merkel）作為貴賓坐在金色大廳裡，在電視轉播時插入的芭蕾舞畫面，可以看到編舞者傳奇約翰‧諾伊麥爾（John Neumeier）的作品。因為二〇〇六年慶祝沃夫崗‧阿瑪迪斯‧莫札特兩百五十歲誕辰，所以演出了對這個場合來說極為罕見的《費加洛婚禮》序曲。之後可以聽到約瑟夫‧藍納（Joseph Lanner）的《莫札特風格》（Die Mozartisten）圓舞曲，導奏中有著《魔笛》（Die Zauberflöte）摘錄，以及一首隱藏在三四拍中的〈讓我們手牽著手〉（La ci darem la mano）❶。

　　這位首次登上新年音樂會的指揮也很樂意表現一些娛樂性：在愛德華‧史特勞斯（Eduard Strauss）的法國波卡舞曲《電話》（Telephon）結束時，一支手機大聲響起，楊頌斯錯愕地望向觀眾，直到他從口袋拿出自己的手機、徒勞無功地嘗試在最終和弦中間將其關機。而在小約翰‧史特勞斯的《強盜》加洛普舞曲（Banditen-Galopp）結束時，楊頌斯發出一聲手槍射擊。對他來說這顯然是最糟糕的任務，卻還不止於此。

　　在音樂會中講話，這對於他一直都是不舒服的情況，這場

音樂會傳統上卻要求指揮表達新年問候。「樂團指揮在新年的問候致辭越來越長,已經成為習慣。」小提琴手以及當時的樂團董事克雷門斯・赫斯伯格說:「那幾乎就跟教宗的新年談話一樣,只缺少祈福而已。楊頌斯在這個時刻之前有很多顧慮,他準備好了小抄,卻熟背文字內容。」

當這個令人擔憂的時刻到來時,楊頌斯轉向觀眾,他其中一句話是這麼說的:「音樂是『我們生命中最有價值的事物之一』。」他非常嚴肅地說著,用英文重複所有的話語,之後他讓樂團喊出「新年快樂!」(Prosit Neujahr)。在音樂會之後,維也納愛樂管弦樂團致力於改變想法,想要自此之後讓指揮免於詳盡的談話、以及因此所衍生的準備時間造成精神折磨。從現在開始,對於自此以來儀式化的簡短套語達成共識:「維也納愛樂管弦樂團與我祝福您們:新年快樂!」

楊頌斯用來塑造所謂消遣性藝術的精準性、也存在於音色明暗變化與速度關係的準確度,這比起說服觀眾、更重要的是說服樂團;這樣的精準性不同於許多其他同業的演出,他們比較在意的是攝影師是否正將鏡頭對準他們拍攝。「在演出布魯克納的第七號交響曲時,指揮一樣完全投入,而且在接下來的半小時很清楚,應該以及將會發生什麼。」愛樂管弦樂團的低音提琴手麥克・布萊德勒諷刺地說:「在新年音樂會上,卻在五分鐘內有十種不同的速度,因此可以馬上發覺,一位指揮是否對此有所感覺。馬利斯・楊頌斯在彩排時已經總是抓到正確的速度,而且不需對此思考超過一分鐘。」

透過第一場新年音樂會的成功,維也納愛樂與楊頌斯之

間的聯繫因而變得更加緊密。一年之後，這位定期的客席指揮甚至在市政廳被授與「維也納功績金色勳章」（Goldene Ehrenzeichen für Verdienste um das Land Wien），跟馬利斯‧楊頌斯一起獲得表彰的還有音樂協會的主管湯瑪斯‧安格楊，受到楊頌斯非常高度推崇的古樂演奏實務之父的哈農庫特發表了對這位文化經理人的頌辭。

　　維也納愛樂的成員演奏的其中一首作品為約瑟夫‧史特勞斯（Josef Strauss）的圓舞曲《我的生命是愛與樂趣》（Mein Lebenslauf ist Lieb' und Lust），對於楊頌斯的讚詞則是由樂團董事克雷門斯‧赫斯伯格所講：「他那天指揮維也納愛樂演出的音色，幾乎是一個富有魔力的信仰。」赫斯伯格如此談論楊頌斯：「他出現時，樂團不僅在音樂上、而且也在人格上因他而得到鼓勵。我們所有人都知道，在藝術領域很遺憾也會有在別人身上啟動靈魂醜惡與墮落之人，他卻有能力讓更好的自我有所行動。」不僅僅只在紀念活動上慶祝，而且在幾天之後也有：楊頌斯第一次指揮在音樂協會舉行的愛樂管弦樂團舞會，這次是在一個邀請制的場域演奏圓舞曲，並沒有百萬觀眾。

　　然而直到楊頌斯指揮另一場新年音樂會，又過去了幾年，當他二〇一二年一月一號在音樂協會金色大廳登臺演出時、演出曲目以一種特別的方式為他量身打造。這次要突顯的是「俄羅斯史特勞斯」，演出的曲子其中有圓舞曲之王為楊頌斯的家鄉城市聖彼得堡所寫的作品。

　　楊頌斯再度仔細研究堆積如山的總譜，對於演出過程順序

很快就達成共識，除了一首波卡舞曲。「我沒辦法指揮這首，我感受不到它的音樂。」他提出異議。有人對他提出反駁：這四分鐘在這大約兩個小時的演出時間，應該幾乎無足輕重，楊頌斯自己也大笑。而在另一個例子，克雷門斯・赫斯伯格也因為指揮家的顧慮而碰壁。他建議演出選自柴科夫斯基《睡美人》芭蕾舞劇的〈全景〉，即使長時間的討論之後楊頌斯仍然拒絕，這首曲子不適合放在新年音樂會；赫斯伯格先讓這件事平息下來，卻繼續關注這個計劃，他也去跟伊莉娜・楊頌斯爭取演出這首曲子，這個做法奏效了。

維也納愛樂管弦樂團於是頭一次在新年音樂會的框架中演出選自《睡美人》芭蕾舞劇的〈全景〉以及圓舞曲，演出〈全景〉時，楊頌斯甚至將指揮棒放到一邊，施魔法將這首曲子變成如飄散著香氣的蓬鬆蛋白酥皮甜餅一樣。巴倫波因在音樂會之後對克雷門斯・赫斯伯格說，他還真少聽過像這樣如此曼妙的音樂。

跟二〇〇六年首次登上這個舞臺時相比，楊頌斯看起簡直脫胎換骨。在開場的小約翰・史特勞斯的《祖國進行曲》（Vaterländischen Marsch）演出時，他停止指揮一小段片刻，讓自己聽憑於樂團。而在同一位作曲家的《享受人生》（Freut euch des Lebens）圓舞曲時，楊頌斯在節拍中搖晃，允許自己眨眼睛示意；有時候他也會放鬆韁繩，而維也納愛樂也允許如此。

愛德華・史特勞斯的《卡門方舞》（Carmen-Quadrille）對於站在指揮臺的這位先生是份安慰小禮物：兩年前，楊頌斯

必須回絕維也納國立歌劇院的這齣歌劇系列，即使擁有全部的詮釋自由，他並不讓自己沉醉於這個時刻；而對於約瑟夫·史特勞斯的《狂喜圓舞曲》（Delirien-Walzer），其他人喜歡如天堂般的閃閃發光，楊頌斯卻偏愛堅定地採取行動、還有迅速流暢的速度，這首作品雖有跳著圓舞曲的自我，顯然還有一半的冷靜。

直到下一次的新年音樂會，又過去了四年，第三次被邀請至這個場合指揮——維也納愛樂在這些年幾乎沒有給予任何人這樣的厚愛；像馬捷爾或者威利·玻斯科夫斯基（Willi Boskovsky）這樣的常客，從前指揮新年音樂會超過二十年之久這樣的時代，已經過去。再次可以在楊頌斯身上觀察到轉變。

在二○一六年一月一號那天，他幾乎不再允許如同之前登臺演出的那種開放外顯的開朗，眾人聽到跟經歷到的是一位淡泊超然、內斂，在某些華爾滋也表現出悲愴感的音樂大師；在所有的控制之下，他傳達了讓人更加盡情享受的時刻。

楊頌斯為了這場音樂會，說好要安排一個完整系列的額外精心設計。在小約翰·史特勞斯的《快樂列車》（Vergnügungszug）波卡舞曲，楊頌斯用一把軍號發出火車的嘟嘟聲；在愛德華·史特勞斯的《特快郵件》（Extrapost）波卡舞曲之前，一位信差將一個小盒子帶到舞臺上，在裡面有一把具有歷史價值、過去樂隊長所用的指揮棒，當楊頌斯徒勞地從他的西裝費勁想要掏出小費，他乾脆從一位小提琴手的翻邊口袋抓了一張鈔票。

在結尾的《拉黛斯基進行曲》（Radetzkymarsch），他異常地帶動觀眾用力鼓掌、並且起立致意。曲子還在演奏時，楊頌斯甚至為了讓音樂重新開始而離開舞臺，這也是一個不尋常的時刻。

「還從來未曾出現過這麼響亮的拍手聲。」《新聞報》（Die Presse）意有所指，卻是為了大力稱讚這個早場音樂會：「當馬利斯・楊頌斯指揮時，讓人另外還能學習到，對於圓舞曲節拍這個議題、或者更精準的來說：對於圓舞曲的伴奏，可以有許多不同的理解方式。這樣的細緻度不是在維也納的每年一月一號，都可以在華麗裝飾的音樂協會音樂廳中聽到。」

❶ 是莫札特歌劇《唐・喬凡尼》中第一幕一首有名的二重唱，由唐・喬凡尼與采琳娜所唱。

第24章

慕尼黑的日常壓力
與取消演出

　　有朝一日在故鄉的城市呈現自己的樂團——這是馬利斯·楊頌斯長久密切關注的一個計劃。二〇〇九年春天終於到了這個時刻，巴伐利亞廣播交響樂團在聖彼得堡傳奇性的愛樂廳客座演出，多年以前楊頌斯在那裡，曾作為穆拉汶斯基的助手帶領列寧格勒愛樂管弦樂團，而且經歷了畢生難忘的音樂會印象；而這裡也是他第一次與卡拉揚相遇的地方。這是一場有著許多緊緊跟隨的回憶、而在楊頌斯的例子中也是令人煩惱的客席演出。本來應該要到二〇一三年，才會與阿姆斯特丹皇家大會堂管弦樂團出現這樣的音樂會。

　　楊頌斯跟巴伐利亞廣播交響樂團以多重階段接近涅瓦河，這趟東歐旅程始於札格雷布（Zagreb），帶領樂團繼續前往索非亞（Sofia）以及莫斯科，最終前往聖彼得堡。在開始時也有隱憂：楊頌斯到底是否可以指揮？即使感染了流感，他還是讓自己在如此重要的最後巡迴階段，承受可觀的壓力。此外，巴伐利亞廣播交響樂團頭一次在俄羅斯首都客席演出，在整整兩個小時的莫斯科音樂會之後，樂團所有人就搭上往聖彼得堡的夜車。當大家都在後面餐車慶祝時，楊頌斯留在他的頭

等車廂，不是為了放鬆或者甚至睡覺：他跟他的助理克勞蒂亞·克萊勒（Claudia Kreile）一起工作到深夜。

他在聖彼得堡音樂會之前極端緊張。票早就賣光，當傍晚愛樂廳開門時，觀眾蜂擁爬上樓梯到沒有對號的站位，這個城市的名人幾乎全數出席。

在四月二十六號這天晚上九點，春天的太陽仍然透過窗戶照耀進來，當布拉姆斯的第二號交響曲、華格納的《崔斯坦與伊索德》（Tristan und Isolde）歌劇中的序曲以及《愛之死》、還有《玫瑰騎士》其中一首組曲演出時，在盡情享受演出的慢鏡頭中，彌漫著不尋常的靜謐，在那之後的喝采更加顯得熱烈。接著楊頌斯邀請他的樂團到一座暫時租用的宮殿，他們邁步踏上珍貴的拼花地板，通過掛著名貴油畫的大廳長廊來到晚宴之處。對於這個慶祝會，楊頌斯連啤酒與葡萄酒的挑選也跟準備一場音樂會一樣仔細；在宮殿中的輕鬆時刻，他一再被觀察到，如何帶著憂心忡忡的表情跟客人們詢問：「你們的食物夠吃嗎？」音樂表演節目讓人意外，四位聖彼得堡得音樂家演奏了從巴赫的 D 小調觸技曲、到舒伯特的《美麗磨坊少女》（Die schöne Müllerin）的巴拉萊卡琴（Balalaika）❶版本，讓他們的巴伐利亞同事目眩神迷。樂團董事布勞恩顯然感動地向楊頌斯表達對於巡迴演出的謝意，並且送給他一封西貝流士多年以前寫給維也納出版商的信當做禮物。

有著情緒高漲的東歐巡迴的二○○九這一年，極端而且並不一定是有助於健康地耗費楊頌斯的精力。當終於挺過樂季之後，他在暑假接受一場已經計劃很久的手術。到十月時，

那首作品就已經列在節目單上，是他從前在匹茲堡奮鬥過的那首：為了巴伐利亞廣播交響樂團六十歲生日的荀貝格《古勒之歌》。不同於美國，慕尼黑的愛樂廳所有座位很快、而且不需要公關費勁就賣出，在觀眾席中坐著小提琴家安─蘇菲・穆特（Anne-Sophie Mutter），還有楊頌斯的慕尼黑同業長野肯特跟提勒曼。大家都成了證人，見證楊頌斯如何將這首情感氾濫的作品理解成雄偉的室內樂作品，理解為有所節制的耽美，避免對比豐富的表達力要經歷的，是一種浪漫時期最後的、回顧的、以及憂鬱的抵抗。

只有幾個禮拜之後，就在十一月，樂團跟楊頌斯飛往日本，馬友友擔負一起演出德弗札克大提琴協奏曲的責任。在第一場協調彩排時，這位明星非常富有表情地開始他的獨奏部份，楊頌斯暫停說：「您非常熱情澎湃，樂團也是；您還不太認識他們，但我很熟──我們來看看如何一起變熟。」共事時間持續越久，馬友友對於巴伐利亞廣播交響樂團就越發喜愛，並以他自己的方式表現：在東京音樂會的安可曲時，他不假思索伸手去拿樂團大提琴手馬克西米里・安霍爾儂（Maximilian Hornung）的樂器來用；而在川崎（Kawasaki）音樂會的中場休息之後，馬友友坐在最後一排，跟樂團一起演奏布拉姆斯第二號交響曲。

在東京，出現了一個對於楊頌斯來說非日常的經驗。基於巴伐利亞廣播交響樂團中日本小提琴手水島愛子（Aiko Mizushima）的提議，首席指揮跟在音樂學院的樂團彩排，在指揮譜架上放著他最喜歡的作品──白遼士的《幻想交響曲》。

第一次的排練在很難排除的噪音與禮貌演奏的弱音段落之間游移，楊頌斯覺得不滿意，嘗試將這些拘謹的、對於問題幾乎沒有反應的團員，從矜持中誘導出來。當來到最後一個樂章時，這位指揮家變成演員，又扮鬼臉、又跳舞、大聲叫喊：「女巫！跳舞的骷髏！魔鬼大笑！」臉上表情令人難以置信，然而這些後輩卻理解了這位明星指揮的演出；這個學生樂團獲得越來越多對於白遼士光怪陸離的興趣，更加喜歡冒險演奏，而且對於前衛的配器感到很有樂趣，女巫盛會後來在大學禮堂中舉行進場。

在疲憊的旅程之後，楊頌斯終於可以休息，如同通常在一場亞洲巡迴之後的慣例，楊頌斯夫婦飛到模里西斯（Mauritius）這座島嶼。然而這一年對於楊頌斯在健康上，未必是很好的年度，他二○一○年必須在美國接受兩次手術，至少兩個半月不准指揮。不但是巴伐利亞廣播交響樂團，皇家大會堂管弦樂團也必須面對許多演出取消，在維也納國立歌劇院演出的《卡門》組曲，也受此波及。

二○一○年七月十八號，已經康復的楊頌斯站上一個對他來說不尋常、而且在慕尼黑時期的過程中很想避免的音樂會舞臺。在慕尼黑最美麗的其中一個廣場上，他指揮傳統樂季的最終場，也就是名為「音樂廳旁的古典音樂」的盛事。同場還有小提琴家朱利安·拉赫林、還有歌唱家安潔莉·卡柯爾赫許拉格（Angelika Kirchschlager）與湯瑪斯·漢普遜（Thomas Hampson）一起演出，這個節目有點被強迫取名為「三四拍的馬利斯·楊頌斯」，包裝成維也納新年音樂會

的巴伐利亞版本。

　　取消像在維也納那樣的歌劇演出，對於看歌劇長大的楊頌斯是最大的懲罰。二〇一一年因此是補償的年度，他不僅打算演出一齣最喜歡的柴科夫斯基作品《尤金·奧涅金》，而且在他的認知中、這根本就是最傑出歌劇的其中一齣。曲目再度出現跟阿姆斯特丹的重疊性，完全是刻意安排，二〇一一年四月他指揮巴伐利亞廣播交響樂團在赫克利斯音樂廳以音樂會形式的演出，而六月則在阿姆斯特丹的音樂劇院指揮皇家大會堂管弦樂團的舞臺布景形式演出。慕尼黑可做為阿姆斯特丹的總彩排——楊頌斯從來不會這樣表達，但是許多參與者都這麼認為，主要是因為舞臺佈景形式的版本引起較多的關注。

　　於是在赫克利斯音樂廳，出現了楊頌斯的歌劇首次登臺。鮑·史科弗斯飾演劇名同名主角，薇洛妮卡·丘耶娃（Veronika Dschojewa）則是飾演塔特雅娜。這齣歌劇是在各幕結束之間讓人驚嘆、充滿活力、內容豐富、充分發揮的一種闡述說明，在第一幕中女性之歌薄霧般的優雅，就像在連斯基與奧涅金之間的二重唱，以各種細節所刻畫的空虛一樣成功，如同經常可以在楊頌斯指揮的柴科夫斯基中可以體驗到的一樣，有一種可以在情感與壓抑之間準確被感受到的平衡。比起國立歌劇院同時進行的演出，這場更加具有權威性，尤其在技巧上更為穩定；國立歌劇院的音樂總監長野肯特在這段時間也指揮《尤金·奧涅金》，而且某些部份被強烈批評。楊頌斯的年度獎勵：雖然他在這個樂季只有演出一齣歌劇，卻被歌劇界每年一度的民意調查中，由四十位評論家票選為年度指

揮家。

　　二〇一一年秋天，楊頌斯踏上慕尼黑前任者的足跡，在馬捷爾演出馬勒系列九年之後，再度演出所有交響曲。馬捷爾當時以他滿檔的行程以及密集的頻率間隔、幾乎每天的演出節目上都有這些巨作的其中一首，這對樂團近乎苛求，楊頌斯則將這個系列分布在十月至十二月幾個月之間。

　　在這件事上，這完全不是「他」的音樂會系列：楊頌斯跟夏伊、巴倫波因以及海汀克分擔演出交響曲，也就是跟他們那個時代最為精通馬勒的指揮家一起。這個狀況在在說明了楊頌斯的同業之誼，說明他對於其他詮釋的關注，說明他對於在許多詮釋者其中之一的自我認知。他自己保留了其中一場在慕尼黑商展展覽館演出的第八號交響曲，觀眾在愛樂廳親耳聽到了像克莉斯汀・布魯爾（Christine Brewer）、藤村実穂子（Mihoko Fujimura）、安娜・普洛哈斯卡（Anna Prohaska）、約翰・波塔以及米夏爾・沃勒（Michael Volle）這些獨唱家一起演出了出乎意料之外構思精巧的詮釋。即使輪廓龐大，仍然可以領會總譜的枝節以及架構發展；高潮並不是聲音集結或是粗暴攻擊，而是對於浮士德部份的導奏，它擁有一致性的管樂、極端均一進行的弦樂以及措辭精準的合唱。

　　然而，對於健康的擔憂與持續不斷的壓力困擾著楊頌斯，好幾年前他就因此決定安排一個學術休假，打算在二〇一二年進行。自從他站到指揮臺上幾乎半世紀以來，他從來不允許自己有短暫的休息，現在他想要養精蓄銳。「這跟整天無所事事無關。」他在一個《南德日報》（Süddeutsche Zeitung）的

訪談中說：「我想再做一些通常我就是不會去做的事，閱讀、去看戲或是看電影、傾聽同業的彩排、重新溫習我的義大利文、稍微去旅行，雖然我一直都在旅途中。」

楊頌斯卻以他自己的方式定義學術休假這個概念——他只有休息了半年，幾乎不完全考慮撤回這個決定。正是在這段時間，有件事變得明顯：也就是音樂對他不只是天職、工作委託以及生命內涵，而且也是一種極其重要、也許甚至超越生命重要性的成癮之事。他繼續從事很多的旅行、拜訪彩排，幾乎沒有虛度一天地研究總譜，或者跟他的樂團代表進行安排好的會談。這段期間，他在巴伐利亞廣播交響樂團有六週的工作時間，成果令人驚嘆：不僅馬勒與貝多芬系列繼續進行，此外他還投注心力在（不只是他）比較少被演出的楊納捷克（Leoš Janáček）《格拉高利彌撒》（Glagolithischen Messe）❷。

就在他七十歲生日前不久，二〇一三年一月，楊頌斯跟《慕尼黑信使報》在一個訪問中，做了令人深思的五年總結。在他的六十五歲生日前，他當時表達了三個希望：健康、藝術實現、指揮更多歌劇，這些願望真的實現了嗎？「老實來說，沒有，我的健康雖不差、但也並不完美；藝術實現：是的，我享受了許多傑出而且有趣的計劃，也指揮了不起的樂團；第三個願望是真的沒有實現：我很想指揮更多的歌劇。整體而言，我必須覺得滿足，即使我覺得從來就不應該在藝術上覺得滿意。」

最貴重的禮物之一事後才呈獻給壽星，二〇一三年六月在另一個行程滿檔的巴伐利亞廣播交響樂團巡迴之後——演出

城市有琉森、阿姆斯特丹、布魯塞爾、莫斯科以及聖彼得堡。馬利斯·楊頌斯在慕尼黑的攝政王劇院獲頒「恩斯特·馮·西門子音樂大獎」（Ernst von Siemens Music Prize），這個從一九七四年來頒發的獎項，一般被認為是音樂界的諾貝爾獎。楊頌斯因此與像卡拉揚（1977）、阿巴多（1994）以及哈農庫特（2002）等指揮家；布瑞頓（1974）、卡爾海因茲·史托克豪森（Karlheinz Stockhausen）（1986）以及沃夫崗·利姆（Wolfgang Rihm）（2003）等作曲家；還有迪特里希·費雪—迪斯考（Dietrich Fischer-Dieskau）（1980）、曼紐因（1984）以及阿爾弗雷德·布倫德爾（Alfred Brendel）（2004）等獨唱與獨奏家並駕齊驅。

馬利斯·楊頌斯以他的方式回應此獲獎：他想要將二十五萬歐元的獎金捐給慕尼黑的新音樂廳。在六月四號的慶祝活動上，男中音湯瑪斯·漢普遜發表了一段頌辭，他是楊頌斯特別喜歡一起工作的獨唱家。在他的演說中，漢普遜提到「有紀律的熱情、以及激情的紀律」，並且轉向指揮家的妻子對她說：「我們感謝妳成就了馬利斯。」

楊頌斯跟巴伐利亞廣播交響樂團演出了捷爾吉·李格第（György Ligeti）的《羅馬尼亞協奏曲》（Concert Românesc）當做音樂的謝禮，不忘在他的致辭時談到他最喜歡的話題：「也許巴伐利亞這十年來認為，我是隻被馴服的鸚鵡，但我還是要再說一次：慕尼黑需要一座一流的音樂廳，巴伐利亞廣播交響樂團需要自己的音樂廳。」他將這個頒獎稱為「我生命中最重要且最讓人興奮的一天」，而認識他的人都

知道他對此有多認真看待。為了不讓許多感動與感情洋溢一
湧而上，楊頌斯變得很有幽默感，進行了一個「簡略的自我分
析」——西門子基金會的決定讓他感動，而且或許這個獎項的
評審委員是對的：「也許我真的是一個相當不錯的指揮家。」

❶ 又稱三角琴或者俄羅斯吉他，為俄羅斯傳統音樂常見樂器。

❷ 格拉高利字母是現存最古老的斯拉夫語言字母，於九世紀所發明，目的
在於將聖經翻譯成東正教禮拜所使用的古斯拉夫語。《格拉高利彌撒》
是楊納傑克晚年的作品，這是一套羅馬天主教彌撒曲，卻使用格拉高利
文字，因此把這部作品命名為《格拉高利彌撒》。

第25章

在行程壓力下的
阿姆斯特丹大師

在阿姆斯特丹皇家大會堂的一個會議空間中：馬利斯‧楊頌斯在桌子的其中一邊，另一邊則是三位年輕男人。幾分鐘之前，他在表示歡迎時友善地詢問他們的名字，然而卻沒能讓他們放下矜持。他們拘謹、緊張、沉默寡言地坐在大師面前，大師安撫說：「您們不是學生，您們是我的同事。」

十分罕見的，楊頌斯在阿姆斯特丹皇家大會堂辦了一個三天的大師班，在觀眾面前，跟他的樂團一起。為此他選了兩首最喜愛、但對於這樣的場合比較不典型的作品——蕭斯塔科維契的第五號交響以及白遼士的《幻想》交響曲。作品本身就相當棘手，因為它們除了對音色的明暗變化、風格的特點、以及樂器的需求之外，還需要非常熟練的組織工作。「我想，尤其白遼士對於他們是有好處的。」楊頌斯後來說：「適合他們年輕的幻想力。」

所以，從二〇一二年五月二號到五月四號，來自中國的俞潞（Yu Lu）、來自匈牙利的格爾蓋‧馬達拉斯（Gergely Madaras）以及來自英國的亞歷山大‧普里爾（Alexander Prior）就站在舞臺上成為眾所矚目的焦點，而不是被強烈批

判。楊頌斯經常以奇聞軼事、鼓勵的話語、輕拍手臂、或者簡單只用一個微笑消弭緊張。「您們是發號施令的人，您們決定。」他以望向樂團的目光鼓勵著他們三人：「這些人非常親切，他們會為您們做所有的事。」

然而不只是後起之秀的藝術家得以認識指揮工作，已經跟首席指揮一起經歷過這麼多彩排的阿姆斯特丹皇家大會堂管弦樂團成員也可以透過口頭表達的形式，了解楊頌斯在乎的是什麼。這場大師班同時也是他音樂工作觀點的詳細論證，所以因此間接對於樂團來說是大班講課。

樂團團員學習到，對於楊頌斯來說，一位指揮的肢體語言，基本上只是次要，即使身體語言終究可能也是如此具有決定性。他解釋說：從內心到大腦，然後才傳到手臂與手，能量的流動必須這樣進行。這不是跟打拍，而是跟靈感有關，因此在彩排時「溫度會升高」。所有這些都跟信任有關，跟準備好接受這樣一個頂尖樂團的音樂有關。指揮不可以做「戲」，不要讓自己投入太過明顯的肢體語言，但是他的動作應該總是要比樂團早一步（「要早多少，我自己也不知道。」），必須以這樣的動作營造氣氛跟特定的音色性格。「在這個微小的瞬間，您就是作曲家。」

同時這三位見習生也明白，在他們面前的是怎樣一位具有經驗的實踐家：楊頌斯描述了他的需求，例如詮釋細節應該首先純粹以肢體語言來讓人明白；只有當他們想要的無法調整，指揮才准許中斷，從來就不准在演出時妨礙團員、管束他們，這是一個清晰的宣告。同樣要注意，不要只為了坐在第一排譜

架的團員指揮，而是要透過眼神與身體姿勢跟全體樂團溝通；對於這點，指揮必須知道單一樂器的特性與要求：「您不要簡單地跟長笛手說，他可以吹得更柔和些，您最好問是否他可以做到這樣。他們是優秀的獨奏者，他們會嘗試這麼做；假如做不到的話，那是因為這跟處於較為困難位置的音符有關，那麼他們就會將它記下，然後在演出時處理。」

楊頌斯如此建議，尤其是他的年輕同業們必須迫切參與其他指揮的彩排，只有在這樣的場合、而不是在求學時期，才能體驗與經歷某一個特定的總譜位置可以多大聲、多小聲、多輕柔或者多粗暴，而這件事要如何在一個共同的演出中達成。

楊頌斯自己還沒完成與此有關的研究，而且在這個時刻不會提及此事。只要他行程許可，他都會在準備工作時造訪他的同業們。他想要知道，這些指揮如何將他們的想像轉換成實際；他們又是如何用肢體語言來表達，或者如何跟樂團談論這些。所以可以從許多樂團如此聽到：楊頌斯手臂下夾著總譜、突然出現在某一位同業的彩排，坐在拼木地板上認真傾聽。對他而言這並不會產生競爭，至少從表面看起來是這樣。

這場為後輩以及老師所開的阿姆斯特丹大師班，進行得如此成功並且值得；楊頌斯卻因此非常清楚：他不想要繼續從事教育者的工作，他的缺乏耐心在此顯現，雖然他企圖隱藏。假如他必須解釋某個特定的事很多次，但這件事在學生身上沒有成效，就會感到極度困擾。然而，尤其是時間的不足讓他知道這不可行——在首席指揮之外還有一個其他的任務，而且這份職責還是如此微小，他認為這會損害他其餘的工作。「我並非

是一個喜歡教課的人，是還差強人意，但不是我的熱情所在，雖然很多人認為我可以做得相當好。」

雖然對於楊頌斯而言，沒有空閒或者愜意進行的音樂會年度——二〇一二年，也就是舉辦大師班這一年，卻是在滿檔的二〇一三年前的一種過渡時期。有兩個重要的生日要慶祝，除了他自己的之外，還有一月十四號——阿姆斯特丹大會堂管弦樂團的一百二十五歲生日。

在這個重要年度的開始，奧斯陸時期的回憶再度接近楊頌斯，記憶浮現、幾乎就要出現一種似曾相識：成為奧斯陸愛樂管弦樂團的正字標記、楊頌斯正因如此從他的演出曲目排除的那首作品，他現在要在阿姆斯特丹將它放在譜架上指揮演出——在一月頭一次音樂會演出柴科夫斯基第五號交響曲，就在前往美國巡演三場之前，他們也在巴黎、布魯塞爾、馬德里以及里斯本（Lisbon）演出此曲。楊頌斯覺得，他現在正好可以跟這個如此不一樣的樂團，再度準備就緒演出這首大受歡迎的作品。

在海外，人們則是信賴兩方共同精通馬勒的能力與傳統，這一次是因為第一號交響曲。「由於楊頌斯演出時非常重視樂團的平衡，在馬勒的交響曲中形成了許多戲劇性。」《紐約時報》如此分析：「狂烈的最後一個樂章開端，以一種出色的方式展現，一個樂團的能量要如何被集中成一種獨一無二的力量，這個馬勒視角因而在雷歐納德·伯恩斯坦的城市引起好感。」

《華盛頓郵報》（The Washington Post）表現了類似的

興奮：「這是音樂演出一種浪漫的想像，聽起來太過美妙而不真實。馬勒交響曲不斷增強直到燃燒著熊熊大火的第四樂章，這個樂章有情感的深刻以及深度、從來不取捷徑，在龐大的主題時節制內斂，或是在再現部以這樣的壓抑演奏，卻不會因此失去張力，彷彿一道介於舞臺與觀眾之間的玻璃牆突然消失了。」

　　雙重的生日年在阿姆斯特丹被認為是一個小型音樂節的場合，「給予馬利斯・楊頌斯完全自由的自主權」，口號是這麼喊的，跟楊頌斯最喜愛的樂團演出最佳曲目的四個晚上，結合成一個小型音樂會系列：一月二十五號皇家大會堂管弦樂團在自家音樂廳，巴伐利亞廣播交響樂團三月二十六號在同一個地方演出，接著在四月二十五號當天是維也納愛樂管弦樂團，五月十二號則是柏林愛樂管弦樂團。

　　然而，二〇一三年本來還有第三個壽星要祝賀——也就是皇家大會堂本身。一八八八年四月十一日，這棟建築啟用，幾乎準確地在一百二十五年之後的那天，二〇一三年四月十號，在那裡聚集了一群盛裝的觀眾，包括碧翠絲女王、威廉一亞歷山大王儲以及馬克西瑪王子妃，而成為「星光熠熠週年紀念」。一開始，楊頌斯指揮華格納的《紐倫堡的名歌手》序曲，當年就是用這首曲子為皇家大會堂舉行落成典禮，在那之後是駐廳作曲家馬勒的歌曲（跟湯瑪斯・漢普遜共同演出）；接著是選自普羅高菲夫第三號鋼琴協奏曲的一個樂章（跟郎朗共同演出）；聖桑的《前奏與隨想迴旋曲》（Introduction et rondo capriccioso）（跟吉妮・楊森（Janine Jansen）共同演出）；

特別地還有選自柴科夫斯基弦樂小夜曲的〈輓歌〉（Elegia），為此組成一個眾星雲集的樂團：皇家大會堂管弦樂團、巴伐利亞廣播交響樂團、還有柏林愛樂以及維也納愛樂的成員，親密、沒有競爭地一起演奏音樂。

　　阿姆斯特丹樂團的慶典之夜在十一月三號慶祝，完全精準選在創立音樂會一百二十五年後的同一天，除了楊頌斯如此喜愛的理查·史特勞斯《英雄的生涯》之外，樂團演出了一首委託作品──一九三九年出生於烏特勒支（Utrecht）的路易斯·安德里森（Louis Andriessen）為了這個紀念場合奉獻了音樂創作《奧祕》（Mysteriën），他從托馬斯·肯培（Thomas à Kempis）的著作《師主篇》（De Imitatione Christi）獲得靈感，這是一本源自十五世紀受歡迎、獻給神秘主義的祈禱書。一支電視紀錄片伴隨在阿姆斯特丹的創作過程，它別具意義：楊頌斯如何在彩排時同意安德里森的請求；他如何在旁邊持續做筆記，將意見傳達給樂團。

　　同時卻也能清楚看到，指揮家與作曲家之間的關係是如何有效率，有時引人入勝。樂團團員因為大量四分音符而飽受折磨，楊頌斯以強化的細節研究來回應。單一樂器群要在特別彩排中互相配合，大家都很清楚，他們的首席指揮沉浸在總譜中有多麼深；而且同時也可以感覺，他並不是百分之百照著總譜指揮。這個阿姆斯特丹慶祝音樂會也顯示：當代作品從來不是馬利斯·楊頌斯的愛好，在鼓掌叫好時，他把作曲家推到舞臺前沿，沒有顯而易見的由衷關心，取而代之楊頌斯跟安德里森耳語提了一個問題：「剛剛這樣的速度可以嗎？」

二〇一三年，真正的以及最大的考驗卻即將來臨：皇家大會堂管弦樂團從事規模最大的巡迴演出之一，一支大約一百七十人的隊伍必須一起移動。這個旅行在聖彼得堡以馬勒的《復活》交響曲開始，然後繼續前往莫斯科、中國、日本、最終至澳洲。這趟旅行同時讓一百二十五歲生日的世界巡迴演出得以完整。

　　過度疲勞、持續地馬不停蹄、不安、緊張、尤其時差極端損耗楊頌斯，他生病了，為了萬無一失，還聘請了備用指揮，在每一站都能準備好臨時代替。樂團中的擔憂增強，特別是這個情況對於團員並不陌生，幾乎每一個巡迴演出，楊頌斯都以某種方式大傷元氣。

　　面對樂團，他不會把自己的疾病做為主題，他取而代之會賣弄炫耀自己的藥物，裝著藥片與藥水滴劑的小箱子像是個傳奇，而且大家都知道他的名言：「我是指揮家之中最好的醫生，我是醫生之中最好的指揮。」有一次楊頌斯在阿姆斯特丹必須住院而取消一場音樂會，在隔壁病房躺著一位有名的荷蘭政治人物，這位首席指揮以他的方式利用這個強制休息：他跟這位決策者商議討論皇家大會堂管弦樂團的狀況，以及可以如何改善。

　　在前往亞洲與澳洲的巡迴演出途中，此情況卻對所有參與者變得棘手，十一月十三號在北京的音樂會，蘇格蘭指揮家羅瑞‧麥克道納（Rory MacDonald）替代指揮史特拉汶斯基的《火鳥組曲》以及柴科夫斯基的第五號交響曲；隔天則是由出生於上海的義大利籍指揮家呂嘉（Lü Jia）在中國首都指揮貝

多芬第三號鋼琴協奏曲（與艾曼紐‧阿克斯共同演出）以及理查‧史特勞斯的《英雄的生涯》；兩天之後，首席指揮再度接掌樂團，楊頌斯指揮在東京、川崎、珀斯、布里斯本、墨爾本以及巡迴終站在雪梨歌劇院的音樂會。

他還說不上已經恢復健康，卻以強大的意志力以及同等的體力消耗，挺過在特例巡迴演出上的特殊狀況，但終究還是「幾乎」挺過。十二月一號，團員們坐在雪梨的舞臺上，已經調好音準備好演出約翰‧瓦赫納爾（Johan Wagenaar）根據莎士比亞（William Shakespeare）喜劇《馴悍記》（The Taming of the Shrew）所創作的《馴悍記序曲》（Overture De getemde feeks）。在音樂廳中出現一個漫長的停頓，已經開始彌漫不安的氣氛。幾分鐘後，楊頌斯才緩慢地踏上舞臺，蒼白且虛弱，然後在中場休息做了決定：他無法指揮這場音樂會到結束，而且必須馬上被送回飯店。羅瑞‧麥克道納再次代替指揮柴科夫斯基第五號交響曲，樂團雖然說明沒有理由需要擔心，但是所有的參與者卻都心知肚明：已經到了不能再拖延的時間，這趟旅行已經到了盡頭。

從此產生了怎樣的後果呢？楊頌斯知道，他再也不想要承擔這樣的巡迴演出。此外從前曾經因為坐飛機的時差而離開匹茲堡的他，再也不想、也不能過於忽視這樣旅行的過度勞累。這個問題對他來說，變得越來越迫切：真的一定要同時擁有兩個首席指揮的職位嗎？尤其還是兩個確定要經常旅行巡迴的樂團？

楊頌斯極度意識到，事業的飛黃騰達對他造成強烈的耗

損，而他又幾乎無法捨棄他的工作方式。他將身為工作狂的存在一直推給心理因素，推給「自從我青少年時期以來的生活風格」。自從跟父母從里加搬遷至列寧格勒以來，他就強迫自己極端地工作，他習慣地說，他已經適應所有這樣的方式。不止如此：楊頌斯認為這樣幾乎毫無節制的音樂工作，讓他幾乎沒有休閒時間，也是一種實現。即使也是出於自我保護，在這件事情上，他喜歡將一個關於這個話題的對話，以所有正面與負面的面向延伸為嘲諷。「這正是某種不知不覺、一種持續的感受，完全就像有人跟我說：我不可以再吃這麼多，然後晚上又赴邀吃飯，允許自己稍微放縱一下，好讓自己之後責怪自己：該死！你又犯了怎樣的一個錯誤。」

第26章

慕尼黑音樂廳——
終生志業

　　馬利斯・楊頌斯在他巴伐利亞廣播交響樂團任期內肩負並行著雙重任務，一方面，指揮演出在慕尼黑以及在巡迴途中變得越來越受歡迎的音樂會，因為這些音樂會，樂團終於發展成全世界古典音樂市場上最重要的管弦樂團之一；另一方面，他挑起了終生做為請願者的重擔，為了讓他的樂團可以擁有自己的音樂廳而奮戰，幾乎每個談話都轉向新的音樂廳。對他而言，沒有比這還要急迫的事，這個計劃卻即將消失在越來越多新建議、工作小組以及專家鑑定的涅槃之中。被拿來阻擋這件事的策略、以及回溯德國邦聯或者巴伐利亞決策過程的真實需求，要在許多年後才能完整浮上檯面。

　　大約從二〇一〇年開始，這個爭論再度逐漸白熱化，在開啟這個議題八年之後，提出了四個座落地點建議。在巴伐利亞自由民主黨藝術部長沃夫崗・霍伊畢胥的領導之下，一個工作小組商議音樂廳廣場旁所謂的「財政花園」，此外還有皇冠馬戲團（Circus Krone）旁的一座停車場——這個地區就直接位於三座繪畫陳列館附近，也討論了慕尼黑王宮的藥房庭院——這個庭院必須為了一座音樂廳以引起轟動的方式改建。

在長時間的來來回回下，一年之後只剩下兩個選擇：在皇冠馬戲團旁邊的場地，以及對於座落地點所提出的第五個新建議——霍伊畢胥強烈支持後面這一個提議——所指的是位在伊薩河中一座小島上的德意志博物館（Deutsches Museum）會議廳，「科技論壇」被安置在此，這個打算卻因博物館領導高層而告吹：他們對於這個建築有自己的計劃。

對於楊頌斯以及他的樂團來說，同座城市的競爭是更為強烈的威脅，慕尼黑愛樂管弦樂團預告了他們自家演奏廳的整修，也就是許多人不喜歡的加斯泰格文化中心。在這個過程結束時，可以想像將有一個改建後、音響效果改善的愛樂廳。新的這個音樂廳允許兩個樂團平等使用，有著與此相符因而改變的使用權限以及工作排程，而不像之前愛樂管弦樂團在日期安排上擁有搶先權。

乍看之下、尤其是在政治家的眼裡，這看起來是很有說服力的解決辦法，卻讓巴伐利亞廣播交響樂團進入警戒狀態。楊頌斯表面上絕對不想阻撓，也是因為跟愛樂管弦樂團首席指揮提勒曼的同業關係禁止他這麼做。情況變得複雜，楊頌斯的終生志業面對再一次延期的威脅。實際狀況卻不允許這個共同的解決方案：彩排行程、音樂會日期以及其他的活動，讓這個規模的兩個樂團幾乎無法協調；除此之外，慕尼黑的私人活動舉辦單位也想要繼續在愛樂廳舉辦活動，他們覺得突然被排擠。楊頌斯跟他的團員清楚這樣的不可協調性，但是許多外行人以及不熟悉市場的人不明白。

在二〇一〇年六月的一場訪談中，楊頌斯加重了語氣，他

的鬱悶與沮喪現在變得不再透過外交辭令偽裝：「我將會為這樣一座音樂廳奮戰到最後一滴血。這實在很奇怪：我曾經因為音樂廳向邦總理愛德蒙德‧史托伊伯乞求，他答應了，然而後來卻消失不見；他的下一位繼任者根特‧貝克施泰因（Günther Beckstein）允諾，但離開了；接著霍斯特‧傑霍夫首肯了，在那之後再也杳無音訊，有時候我覺得我好像單獨被丟在森林裡一樣。」再一次，就像已經在他的奧斯陸首席指揮時期發生過的一樣，楊頌斯必須學習並且忍受，政治的意向梳理還遠遠無法代表計劃可以實現；再者，音樂廳也被一些巴伐利亞的政治決策者視為是極為次要的奢侈計劃。

某個時候，有一個巴伐利亞藝術部的工作小組重新對於座落地點進行討論；在這個爭辯開始十年之後，一直都還不清楚，音樂廳到底能夠蓋在哪裡。二〇一四年四月，在巴伐利亞廣播交響樂團即將到來的樂季介紹裡，楊頌斯維持多年以來的用字遣詞：若自己把合約延長跟音樂廳的實現連結在一起，這是「大牌首席女高音的任性」，他拒絕這樣的行為。

即使如此，在這個上午有那麼一刻，他真正所想、以及隱藏在他辛苦實施的外交手腕後面的事變得清晰：「假如音樂廳沒有建造的話，那我就輸了；那假如輸了的話，要做什麼呢？南韓總統也會引咎辭職，就因為那裡有一艘船翻覆。」楊頌斯離開慕尼黑，變成一個公開表述的選擇。

二〇一五年結束時，音樂廳面臨最終的出局，巴伐利亞基督教社會聯盟的總理霍斯特‧傑霍夫跟社會民主黨的慕尼黑市長迪特‧萊特（Dieter Reiter）對於「雙胞胎解決方法案」

互相取得共識，就是將已經存在的計劃稍作變動——現在要加入另一座音樂廳。在加斯泰格文化中心全面整修之後，慕尼黑愛樂管弦樂團與巴伐利亞廣播交響樂團應該要公平使用，同時這兩個樂團應該要為了較小編制的音樂會，另外選擇擁有一千兩百個座位的赫克利斯音樂廳。就在記者會前不久，傑霍夫完全出人意表地告知楊頌斯這個決定。「目標是一座對慕尼黑來說，具有世界級的音樂廳。」傑霍夫在媒體記者會時這麼說，然而這位邦總理對此所指的不再是一個全新的音樂廳，而是整修過的加斯泰格文化中心，對楊頌斯來說是很典型的作弊手法。

楊頌斯終於不再客氣，他的用字遣詞也變得更加尖銳。「我覺得我們被當做小丑耍。」他在媒體記者會上大聲斥責，對此他覺得非常「絕對震驚」，在這個最新決定之前，既沒有先向慕尼黑的樂團代表、也沒有跟私人音樂會舉辦單位請益。楊頌斯直批慕尼黑愛樂管弦樂團：「我期待這個樂團的同業們會說：這一切實在是太令人難堪了！」

幾年後，還是可以聽到他對於這個政治決定的憤怒與不解。「那根本就是莫大的打擊，對於團員也是。我原本以為，現在結束了、沒戲唱了。然後我又靈機一動：不對！不能夠這樣。」首席指揮在一封信中求助於他的慕尼黑樂團：必須繼續為音樂廳奮戰，現在才要開始，正是因為我們一起達到這樣優秀品質水準——他這麼寫——有一天將會得到我們所應得的。「我指的是心理道德上的支持。」楊頌斯後來解釋：「而且我也以此發出訊號，正是因為這個情況，我更是不想離開慕

尼黑。」

　　這一個雙胞胎解決方案的決定，就這麼維持了四個月，慕尼黑愛樂管弦樂團在這段時間卻是保持引人注目的緘默，直到二〇一五年五月在文化界嚴重的抗議之後，邦總理傑霍夫跟市長萊特撤回他們的計劃，一再有人幫他們計算解釋，這整件事多不切合實際：因為不只這兩個樂團的行程規劃、他們的工作方式，而且連他們的樂季套票結構都必須完全徹底改變。城市跟自由邦必須再度分道揚鑣，各走各的路：慕尼黑繼續關照加斯泰格文化中心的整修，而自由邦則要專心致力於音樂廳的計劃，接著果真就迎來這個計劃最後、也是最重要的階段。

　　馬利斯・楊頌斯一直都還是認為，音樂廳應該要建造在城市中心，當作富有魅力效應的文化象徵。直接位於王宮附近的財政花園，對他來說一直是首選，然而這位指揮覺得自己在這個議題也面臨了阻力，最終成為一個實用主義者：只要有音樂廳，在哪都好。

　　討論範圍縮減到只有兩個在市中心之外的地點，一個是在位於市中心西邊的「包裹郵政大廳」（Paketposthalle），另一個則是在東火車站旁「工廠區」城區中的一個基地。這裡以前曾經是范尼公司（Pfanni）製造他們丸子的地方，公司的繼承人想要將其發展成具有未來前瞻性的創意區域，擁有給新創公司、工作室、餐飲業、住宅、旅館以及搖滾音樂會的空間，還有一座演出古典音樂的音樂廳。

　　在研究、鑒定、協商以及政治決議之後，二〇一五年十二月終於確定：巴伐利亞廣播交響樂團的新家將在「工廠區」城

區建立。不到兩年，來自奧地利布雷根茲（Bregenz）的庫克羅維奇―納赫鮑爾建築師聯合事務所（Cukrowicz Nachbaur Architekten），在二〇一七年十月二十八號以低調內斂的設計獲得青睞。根據決策委員的解釋，因為想要跟易北愛樂廳（Elbphilharmonie）這樣造成轟動的建築物完全相反，更重要的是設計上的靈活度以及開放性：模型顯示一座龐大、形狀趨於古典的玻璃屋。幫「慕尼黑新音樂廳」所取的綽號，從「音樂穀倉」、「白雪公主的棺材」到「丸子愛樂廳」，應有盡有。大音樂廳是為了一千八百個位子所構想，小廳則可容納八百位觀眾；另外還設計給巴伐利亞廣播交響樂團的彩排跟行政空間以及餐飲業，音樂與劇院學院也可以在那裡活動。

在一個《南德日報》的訪談中，楊頌斯在二〇一七年十月二十九號總結說：「我想這是一個大有可為的設計，讓很多事得以實現。重要的是在音樂廳裡所發生的事，當透過建築物的玻璃正面看到內部的活動時，會是多麼美妙。這個設計草圖沒有多麼引人注目，但是也不醜陋，尤其重要的是音樂，所以現在音響效果將是下一個必須被說明的重要問題。」

這位首席指揮跟他的巴伐利亞廣播交響樂團完成了最為艱難的階段，看起來似乎是如此。起心動念過了十五年之後，所有參與者都知道，在這個決定背後，巴伐利亞自由邦再也沒有回頭路。費用問題現在列為討論的核心議題，同樣還有動工的日期。就在建築競圖舉行前不久，所有一切再次延後，不想倉促行事、不要做出魯莽草率的決議──易北愛樂廳這個嚇人的例子，就活生生地矗立在大家眼前。

對於楊頌斯尤其重要的是，這個音樂廳聽起來效果如何，即使有著歐洲標準的採購指令，音響專家也必須申請徵選。情況很快就變得明朗：這位指揮家偏愛來自日本的豐田泰久，他雖然才剛剛賦予易北愛樂廳一個非常富有爭議性的音響狀態，楊頌斯卻在日本、也同樣在中歐許的多其他音樂廳，學會欣賞豐田的音響效果。他的團員同事們也喜愛這個如玻璃般清澈、層次分明、晶瑩剔透、不模糊曖昧的聲音，因為他們將音樂廳當成樂器一樣使用，而且在某種程度上來說，比起那些帶有強烈固有特性的空間，「中性」的空間比較能夠符合他們的想法。

「溫度必須來自樂團，而不是音樂廳。」楊頌斯對於與此有關的問題，想好了這個回答。而且他知道：假如慕尼黑新音樂廳沒有提供出色的聽覺體驗，那它就會失去合法性，結果也會失去支持；不只是在團員之間，更為關鍵是在民眾之中。「音響效果比建築更為重要。」楊頌斯說：「假如這個音樂廳完成後卻沒有提供完美的音響效果，所有人都會批評：為何要這樣大費周章，而且還花費這麼多錢？對於慕尼黑來說，光是令人滿意的音響效果，在這麼多年的討論與奮鬥之後，是不夠的。」

建造動工延遲至二〇二一年，楊頌斯以一種混合現實性以及宿命論的態度接受。他跟巴伐利亞廣播交響樂團的合約延長至二〇二四年，音樂廳預計在二〇二五至二〇二六年之間完成，而且所有參與者都很清楚：就算楊頌斯不再是首席，他也可以順理成章作為榮譽指揮領導開幕音樂會。在當時卻沒有人預知，他無法親眼看到他的夢想實現。

然後在二〇一九年四月卻發生讓人感到非常意外的事，違

背所有的預期，豐田泰久在音樂廳的音響競賽中輸給他最大的競爭者——出於楊頌斯並非其中一員的咨詢委員會決定，中島（Tateo Nakajima）以勝利者勝出，他的事務所「奧雅納」（Arup）以較為溫暖圓潤、而且真實的聲音為音樂廳配置音響，這位定居在倫敦與柏林的專家，負責規劃例如蒙特婁、布雷斯勞（Breslau）、聖保羅（São Paolo）的音樂廳；除此之外，中島也參與了琉森備受讚賞的音樂廳構想。

楊頌斯剛開始覺得失望，他已經堅信會是豐田勝出，然後他卻回憶起在布雷斯勞與蒙特婁客座演出的正面印象；除此之外，就如同他對於座落地點所表現的一樣，他也努力達到一個實用主義的態度。「我知道：假如我現在製造麻煩，那麼整個計劃或許會有危險。」他這麼說。表面上看來，首席指揮表現出運動家精神，在一個公開表態上告知：「眾所周知，我在預備工作期間鼓吹另一位候選人，但是我相信，現在做出了一個出色的決定。」慕尼黑音樂廳的音響效果將會是溫暖熱情，而非冷靜內斂。

後來，在順利挺過爭取音樂廳的奮戰之後，楊頌斯承認：他當然也想過，沮喪地離開巴伐利亞廣播交響樂團，對他來說也曾有過情緒化的時刻，在這些時刻中他得到被耍的感覺。他在回顧時說：「假設當時他們誠實地告訴我：我們沒錢、我們無法實現這個計劃、或者無法在巴伐利亞基督教社會聯盟得到認同，我甚至會理解；但是持續給我承諾、用空話敷衍我，這對我是很大的侮辱。現在，我對於慕尼黑音樂廳的實現真的感到很開心，當它完工時，我雖然不會是首席指揮，但是我在

有生之年完成了非常有價值的事，這對我極為重要，這其實是每個首席指揮應該為他的樂團實現的事，我衷心感謝是這樣的結果。」

第27章

阿姆斯特丹終曲

　　當馬利斯‧楊頌斯在慕尼黑最後一次為了那裡的音樂廳投注他的聲望與辯論精力的時候，他可以從一個比以前更為穩固許多的位置來做這件事：他不僅只為了這個計劃，而且也為了這個城市做出抉擇。他同時擔任兩個職務的時代結束了，現在巴伐利亞廣播交響樂團成為他的唯一。他是否因此比起之前可以更加自由、更少負擔、甚至更加悠閒地登臺演出，似乎顯得有所疑問，他的行事曆絕對沒有因為這個重大轉折而變空許多。

　　當楊頌斯對此終於下定決心，告知阿姆斯特丹皇家大會堂管弦樂團這個影響重大的決定時，正打算演出布魯克納的未完成第九號交響曲這首內涵豐富的作品。阿姆斯特丹樂團正在倫敦巴比肯藝術中心的一場客席演出，這場演出以小型的布魯克納音樂節呈現，有第四號、第七號還有布魯克納的最後一首交響曲，正是這首未完成的交響曲。

　　在倫敦音樂會的其中一場結束之後，楊頌斯告知樂團經理楊‧雷斯（Jan Raes）他的意圖，打算在二〇一四年至二〇一五年這個樂季離開阿姆斯特丹。團員們很快也得知這個消息，有些人覺得震驚，有些則早就預料到，他最親近的支持者

甚至覺得被背叛。可想而知：如同每個樂團與首席指揮之間的關係一樣，在阿姆斯特丹也會在彩排時發生意見歧異，然而這樣的權力問題以及音樂問題並非這個事件的起因。楊頌斯覺得自己與當時未決的慕尼黑音樂廳爭議緊緊相繫，在某個時候他也跟巴伐利亞廣播交響樂團的單簧管樂手及樂團董事會成員維爾納‧米特巴赫（Werner Mittelbach）通話，為了告知他自己的決定，在伊薩爾河畔爆發出一陣歡呼。

「當時有很多論點。」楊頌斯後來說：「但是我告訴阿姆斯特丹皇家大會堂管弦樂團的其中一個理由是：我覺得在慕尼黑，他們因為音樂廳需要我，假如我沒有選擇慕尼黑，對巴伐利亞廣播交響樂團就猶如背後捅刀。所有人可能都會說：『啊哈，他自己也不認同這座建築物。』我不知為何會覺得，我背叛了慕尼黑，我有道德上的義務密切關注這個計劃到最後，我無法做其他的決定。」除此之外，楊頌斯卻也承認：「我感受到跟慕尼黑樂團可以比較自然地一起成長。阿姆斯特丹的演奏文化高貴而優雅，簡直就是不可思議；但是巴伐利亞廣播交響樂團卻是更加適合我一些，這個樂團就像是在賽馬時，突然衝出分棚然後就起跑的一匹馬，這種自發性的本能深得我心。」

演出曲目上的平行存在也因為告別阿姆斯特丹而結束，雖然這兩個樂團在音色上非常迥異，但是他們在演出曲目上卻是強烈相近。在阿姆斯特丹跟慕尼黑的音樂會有許多音樂會過程一致，這可能會讓這兩個地方的觀眾幾乎不用操心。國際上來看，缺乏排他性卻是一個難題：到底楊頌斯站在哪個樂團那邊？尤其在錄音上可以察覺這個問題。布魯克納的第七號以及

第九號交響曲，德弗札克的《安魂曲》以及他的第九號交響曲，馬勒的第一號、第二號、第五號以及第七號交響曲，莫札特的《安魂曲》、蕭斯塔科維契的第七號以及第十號交響曲、理查·史特勞斯的《英雄的生涯》，所有這些作品都出現在跟阿姆斯特丹皇家大會堂管弦樂團以及巴伐利亞廣播交響樂團合作的錄音，甚至某些作品也有跟奧斯陸愛樂管弦樂團一起錄製。與阿姆斯特丹告別也就是表示：楊頌斯自此之後只讓自己歸屬於一個單一樂團，形成跟巴伐利亞廣播公司音樂體一起建立純正的品牌。

　　儘管覺得非常沮喪，在阿姆斯特丹皇家大會堂管弦樂團這邊對於這個決定有所諒解，特別是許多已經有預感的那些人——例如就像大提琴手約翰·范·伊爾瑟爾：「我非常失望，我們明白音樂廳的理由，我卻相信在德國與荷蘭的不同思維模式也發揮了影響力。德國的樂團傳統上比較注重紀律，馬利斯喜歡這樣；我們這邊的話會有許多討論，他又剛好是一位控制狂，想要將他的能量投注在音樂、而比較不是在爭辯上。」相對來說，豎琴手佩特拉·范·德·海蒂本來比較不覺得會發生這個情況：「我從未清楚認知，他會單獨選擇慕尼黑。我只以為，他出於健康的因素無法同時兼顧兩個樂團，甚至想像他跟兩個樂團同時停止合作關係。」

　　與奧斯陸不同，楊頌斯離開阿姆斯特丹的告別卻不是永遠，他想要繼續以客座指揮身份跟這個樂團維持聯繫。他已經約定好進行一個名聲顯赫的計劃，也就是在歌劇院首次演出柴科夫斯基的歌劇《黑桃皇后》，願意的人可以將這個理解為

安慰。

　　馬利斯·楊頌斯在阿姆斯特丹皇家大會堂管弦樂團擔任首席指揮的最後一個樂季，馬上就以巡迴演出開始，在愛丁堡、科隆、盧比安納（Ljubljana）❶、薩爾茲堡、葛拉茲（Graz）、琉森以及柏林，他以非常喜愛的理查·史特勞斯作品決定演出曲目。此外拉威爾的《達夫尼與克羅伊》也是其中一首。蕭斯塔科維契的第一號交響曲，跟列奧尼達斯·卡瓦科斯（Leonidas Kavakos）一起演出的布拉姆斯的小提琴協奏曲、還有跟尚－伊夫·提鮑德（Jean-Yves Thibaudet）共同演出的拉威爾鋼琴協奏曲；甚至還有現代音樂代表：沃夫崗·利姆的一首給小提琴與小型樂團的十八分鐘的作品《光之遊戲》（Lichtes Spiel）。

　　楊頌斯再度回到阿姆斯特丹後，在雙方身上發生了一件前所未有的新鮮事：二○一四年秋天，楊頌斯頭一次指揮普羅高菲夫的第五號交響曲；有鑒於他的曲目偏好，這讓人相當驚訝。除了《古典交響曲》之外，這是這位作曲家最常被演出的交響曲；就像蕭斯塔科維契的第七號交響曲《列寧格勒》，普羅高菲夫的第五號交響曲也因為它積極的特性、它的讚頌、它據稱的氾濫的愛國主義而被批評。它被獻給「人性心靈的勝利」，這一方面被理解為對祖國的熱忱，另一方面也被視為一九四四年戰爭混亂的烏托邦時刻。

　　就如同曾經以重量級的柴科夫斯基交響曲、尤其也曾以蕭斯塔科維契的《列寧格勒》交響曲所辦到的一樣，楊頌斯以普羅高菲夫的第五號交響曲，與無論如何從未粗暴野蠻演奏音樂

的阿姆斯特丹皇家大會堂管弦樂團謀求一條屬於自己的道路。這首交響曲擁有大型的輪廓與擴展，但從未是內容貧乏的激情以及情感上的過度飽和，有著明顯輪廓的姿態，例如廣闊開展的結構、音樂層次的分明銳利以及結實的重量，所有這些都讓這場音樂會成為楊頌斯告別之年的最大的成功之一。

　　與以前時常規劃典型演出節目的樂季相反，不尋常的組合總體來說累積增加，有一次是馬替努（Bohuslav Martinů）與盧托斯瓦夫斯基（Witold Lutosławski）、夏布里耶（Emmanuel Chabrier）、拉威爾跟李斯特的結合，此外，傑尼斯·馬祖耶夫（Denis Matsuev）還演奏蓋希文的《藍色狂想曲》（Rhapsody in Blue）；另一個非典型的楊頌斯之夜也是由德布西的管弦樂作品《伊比利亞》（Iberia）、法雅的《三角帽》（The Three-Cornered Hat）舞劇組曲、馬斯內（Jules Massenet）的《那不勒斯印象》（Scènes napolitaines）管弦組曲、以及雷史畢基（Ottorino Respighi）的《羅馬之松》（Pini di Roma）所組合而成，這個組合也在一趟歐洲巡迴中於馬德里與維也納演出。其他的停留城市還有法蘭克福與巴黎，在這些地方還演出了理查·史特勞斯的《中產階級仕紳》（Der Bürger als Edelmann）管弦組曲，以及馬勒的第四號交響曲，這同時也是楊頌斯與他的阿姆斯特丹樂團最後一次的旅行。

　　在二〇一五年三月十九號以及二十號這兩天，終於到了這個時刻──楊頌斯擔任首席指揮的最後兩個在阿姆斯特丹的音樂會夜晚。在策劃這些音樂會時，還沒有人意識到這件

事，所以沒有會讓人在這樣的場合期待的史特勞斯，也沒有蕭斯塔科維契，沒有貝多芬，或是其他任何一首會出現在楊頌斯音樂會的典型作品。他最喜愛的歌唱家之一——男中音湯瑪斯‧漢普遜詮釋選自馬勒《少年魔法號角》（Des Knaben Wunderhorn）、以及選自柯普蘭（Aaron Copland）《古老美國歌曲》（Old American Songs）的部份歌曲，在中場休息之後則以巴爾托克的《管弦樂協奏曲》提供樂團刻意製造效果的糧草。

在這個晚上的一大亮點是委託荷蘭作曲家馬汀‧帕丁（Martijn Padding）創作、整整五分鐘的《我說聲再會》（Ick seg Adieu），以一首十六世紀的荷蘭歌曲為基礎所作。弦樂撥弦、管樂滑奏、嘈雜的閃爍以及一再出現的民謠風格，這個民謠風格好像聲音扭曲變形一樣地拼命想出鋒頭：馬克西瑪王后也在觀眾之中，將這份告別禮物理解為娛樂與魅力的混合。

然後在結束時，出現了預料中的起立致敬以及許多的眼淚，連在樂團團員中也是。楊頌斯還獲得一份特別的殊榮，他聽從指令准許掀開一幅大型油畫，畫面捕捉了他在指揮的時候、稍微有些驚訝的樣子。對他比較熟悉的人知道，在公開場合的這種舉動，不一定會讓他自在。

在必要的致詞之後，楊頌斯也站上指揮臺呼籲聽眾：「您們是一群如此了不起的觀眾，請您們承諾我會好好照顧這個樂團。」他自己也將對此做出他的貢獻：兩年之後，他帶著柴科夫斯基的《黑桃皇后》以及馬勒的第七號交響曲再度回歸。此時的他更加不受拘束、不受作為首席指揮的責任干擾，對於再

第28章

柏林的誘惑

　　假如沒有馬利斯・楊頌斯對於這個計劃的投入，是否慕尼黑音樂廳的爭取會進行得完全不同呢？眾所周知，他從來沒有考慮過離開。然而就在置身於爭論之中的楊頌斯告別阿姆斯特丹之後不久、而且慕尼黑樂團處於一種對於楊頌斯的留下感到安心的狀態時，警報突然響起，這讓巴伐利亞廣播交響樂團開始有所警覺——柏林愛樂管弦樂團正在找尋新指揮。

　　比起二〇一五年五月柏林愛樂首席指揮選舉所發生的事，教宗選舉根本是小巫見大巫。就跟在梵蒂岡一樣，柏林愛樂也有個秘密開會地點——在達勒姆（Dahlem）這個城區的新教耶穌基督教堂（Jesus-Christus-Kirche in Berlin-Dahlem），而且投票權的數量也可以與之相比：一百二十三位團員在緊閉的門後，上演明顯激烈的戰鬥。

　　秘密會議的日子會由樂團在相應的公關人員陪同之下自豪地宣布，人們對於柏林愛樂的民主感到驕傲。而且社會大眾也會一起參與、期待出現白煙 ❶，照相師、攝影師、報紙、廣播以及電視記者包圍在教堂四周，記者會總是一再延後。超過十一個小時的協商之後，一位筋疲力竭的樂團董事終於在二〇一五年五月十一號很晚的時刻，現身在媒體面前，結果是

聳肩：暫時沒有新的首席指揮。

　　柏林愛樂團員因為他們自己的方法而失敗，也是因為所有一切都跟原來想像不一樣，有件事必須被消化以及被處理——樂團一直密切關注將馬利斯・楊頌斯請來柏林的這個打算，認為過渡時期應該要花時間找尋一位較為年輕的明星指揮，他可以開啟中長期的展望。被許多人所景仰的楊頌斯，是理想的樂團教育者，也幾乎可以算是「天生首席指揮家」；如同一位柏林愛樂的成員在內部所表達的那樣，他可以顧慮到永續性、擔保可靠的國際名聲，並且帶領樂團至一個新的時代。就在災難性的秘密會議幾天前，楊頌斯為柏林愛樂帶來一個不大不小的災難：他延長了他在巴伐利亞廣播交響樂團的合約。

　　對於柏林愛樂來說，突然間所有的一切再度懸而未決。二〇一三年的一月，首席指揮賽門・拉圖爵士宣布，不想要延長他二〇一八年到期的契約。拉圖跟樂團之間的想法差異太大，為了之前的合約延長協商已經拖得太久，這件事也充滿或多或少隱藏的屈辱；這位指揮的支持者與反對者之間的嫌隙，也阻礙了下一位接任者的妥善找尋。柏林愛樂應該要如何在未來一個急遽改變的古典音樂市場上自我定位？透過對於傳統的強烈思索？透過覺醒的延續？就像樂團由阿巴多所衝撞、由拉圖所推動的這樣？或是甚至經由充滿風險地託付一位年輕新星重責大任？

　　馬利斯・楊頌斯在這個情況下似乎是理想人選，他幾十年來就跟樂團有著很緊密的關係，在柏林愛樂的客席指揮職位是他每個樂季的焦點之一。此外，還要加上他身為卡拉揚指揮

大賽的參賽者，在一九七一這一年首次登臺的特殊意義。不僅只有定期密切關注楊頌斯音樂會的拉圖會這麼說，而且從他口中不止一次可以聽到這句話：「馬利斯是我們所有之中最優秀的。」柏林《每日鏡報》（Der Tagesspiegel）透過內部資訊的幫忙，主張一個過渡解決辦法：「所以柏林愛樂在這點上，跟奧圖‧羅伊特爾（Otto Reutter）抱持同樣的看法的可能性很大：『您的眼光不要這麼挑剔／只瞧那些年輕跟青春的人／您也能選選年紀大的，您也能選選年紀大的！／這樣一位長者，職業表現比較良好』──一九二六年兩次世界大戰之間時期的柏林小型歌舞之王如此唱道。」權宜之計則是脫離兩難的優雅出路。「假如他們繼續觀察市場的話，為什麼不選擇一位各方面都受到高度推崇、有經驗的大師，團員可以從他的才能獲益好幾年？為什麼不詢問馬利斯‧楊頌斯或者丹尼爾‧巴倫波因？」

當柏林秘密會議的日期接近時，楊頌斯甚至正好在這座城市，他不久就要跟柏林愛樂開始彩排巴爾托克的《為了弦樂、打擊樂與鋼片琴所寫的音樂》，恰巧這就是好久以前他跟維也納愛樂管弦樂團那次沒有盡善盡美的首度登臺所指揮的曲子。此外還有跟法朗克‧彼得‧齊瑪曼一起演出的巴爾托克第二號小提琴協奏曲，以及選自拉威爾《達夫尼與克羅伊》的第二組曲──這是他在一九七一年卡拉揚指揮大賽的閉幕音樂會時，獲准演出的作品。

而在巴伐利亞管弦樂團這邊則是拉警報，也是因為他們透過跟柏林同業的個人接觸，清楚知道在那裡所發生的事，更確

切地說可能就會對慕尼黑造成威脅。在伊薩河畔馬上召開一個樂團集會，這場會議得出支持楊頌斯的明確投票結果，這是一種尊重、一份友誼的證明，也是一種施壓工具。樂團董事會跟巴伐利亞廣播公司的音樂廳經理一起前往柏林拜訪楊頌斯，在他開始與柏林愛樂的第一場彩排之前，巴伐利亞代表團就向他提出一份契約建議，而且也告知他樂團表決的結果。

楊頌斯表現出受到感動，並且覺得應該負起這個重責大任。此外，他的妻子伊莉娜並不建議換到柏林，在巴伐利亞廣播交響樂團之間是這麼傳聞：這個城市不適合他。所以楊頌斯點頭答應，他跟巴伐利亞廣播交響樂團二〇一八年到期的合約再延長三年。然而慕尼黑樂團對他們的首席指揮還有一個請求：楊頌斯在跟柏林愛樂管弦樂團的首次彩排時，請先對這件事守口如瓶，之後樂團會準備一份新聞稿，這件事也被理解為是對於柏林同業的稍微藉機抨擊。

一切也確實如此發生，所有柏林的計劃一下子都成了廢紙。然而在慕尼黑還有一個不確定性——在五月十一號當天的秘密會議持續越久、越多的夜晚流逝，恐懼也就會越強烈，馬利斯・楊頌斯是否或許會因為柏林愛樂一通急迫的電話，就心軟答應呢？雖然其實根據過去幾天判斷，樂團無法想像他會這麼做，憂慮還是升高。後來當柏林樂團董事會在傍晚一籌莫展地出現在媒體前時，在慕尼黑則彌漫著一股興高采烈的氣氛，當然也有著幸災樂禍。

就像後來眾所周知的一樣，柏林愛樂在投票當天晚上就已經用電話通知基里爾・佩特連科（Kirill Petrenko），他

卻拒絕。提勒曼、尼爾森斯、巴倫波因、古斯塔夫・杜達美（Gustavo Dudamel）都同樣沒能成為未來的首席指揮，他們要不是因為沒在樂團拿到多數票，不然就是因為被詢問時也拒絕了。在選舉搞砸的六週之後，柏林愛樂再度聚集在一起，這次卻沒有媒體在秘密會議現場敲邊鼓；多數團員投給佩特連科，他也終於拋棄了他的疑慮答應。

　　就在這場選舉之後，楊頌斯立即就在《慕尼黑信使報》的一段訪談之中強調：他跟柏林愛樂繼續維持著一個非常好的關係，跟巴伐利亞廣播交響樂團的延長契約，並非是反對柏林愛樂的決定。慕尼黑樂團會議的多數票給了他肯定，「我必須在這裡繼續我的任務。在慕尼黑還有一些事要實現，我深愛著這個樂團；我也能理解柏林愛樂，他們必須長年跟一位首席指揮和睦相處，緩慢的決定過程會比最後不滿意來得好。」

　　幾年後，楊頌斯變得較為具體實在些，談論這件事會讓他覺得尷尬，因為他不想稱讚自己。「我當時知道：假如我答應的話，柏林愛樂會馬上接受。對於其他的同業，就沒有如此明顯；我當時卻也考慮：我不能拋下我的巴伐利亞廣播交響樂團團員不管，這對他們會就像是插在背上的一把刀，樂團可能會永遠都無法得到一座音樂廳，我不能冒這個風險。我對這樣的發展終歸心存感激：生命將我帶進這樣的境地，而親愛的上帝引領我至正確的方向。我的估計是對的：一年之後，贊成音樂廳的最終決定終於塵埃落定。」

　　柏林愛樂管弦樂團也能體諒這所有的一切，特別是對於託付佩特連科任職的紛擾最後以喜劇收場。楊頌斯繼續每年都回

到柏林，而且就如同他自己對他的工作、他的角色以及一位首席指揮職責的理解，在他眼中，柏林愛樂選擇了一位有經驗同業的所有事都做得很正確。樂團指揮市場以及它的病態增生、錯誤發展以及短暫熱情，追逐年紀越來越輕的指揮新星，在他們身上指望一個全面的革新，楊頌斯以高度質疑來觀察所有這些現象。「在十五、二十年前開始有一個奇特的發展，指揮這個職業突然變得比以往更加受歡迎，許多器樂演奏家也開始指揮。」他讓大家清楚明白，這對他們在音樂上並不總是有益。

「年輕的同業擔任首席指揮的職位。」楊頌斯繼續這麼說：「這種情況變得稀鬆平常，也是因為期待持續的轟動。或許我在這方面比較老派，但是過早承擔一份重要的責任，我認為這會具有危險性。」必須對一位年輕的藝術家的發展給予時間，尤其不只是要學習寬廣的曲目，也要在樂團前自我克制，並且可以確切、技巧穩當地傳達他的想法。「只是嘗試並且指揮一套演奏曲目——這很快就能學成；但首席指揮同時也是樂團教育者，我贊成這樣緩慢的職業生涯：我自己也是這樣，我從未對某些事加快速度。」

楊頌斯跟柏林愛樂的聯結，即使沒有首席指揮的契約也依然穩固；三年後，二〇一八年一月，樂團授與馬利斯・楊頌斯榮譽成員資格，在彩排前的一個短暫儀式中頒發證書給他。除此之外，他還獲得威廉・福特萬格勒（Wilhelm Furtwängler）《崔斯坦與伊索德》這齣歌劇總譜的復刻版本，讓楊頌斯感動萬分。在他的感謝談話中，剛開始只能聽到吞吞吐吐的辭語，而且他有一次還在眼睛上拭了拭。「我無法想像，

在我的生命中可以得到這樣的授獎。」這所有一切對他來說，其實有一些尷尬。當然在這個時刻，也讓楊頌斯想起他做為指揮的初始，想起他跟卡拉揚那些印象深刻、影響重大的相遇，想起卡拉揚指揮大賽，想起在他一九七一年「正式」登臺演出之後的許多場音樂會。「這遠遠勝過於鑽石與黃金。」他坦承。楊頌斯對團員們鞠躬致意，讚頌他們獨一無二的素質，以及他們獨一無二的組織工作。「您們是模範，您們就像火車頭，而我們所有人則坐在第二節、第三節、第四節以及第五節車廂。」

❶ 依照梵蒂岡教廷的傳統，教宗選舉的秘密會議若有結果，煙囪就會施放白煙告知，反之則為黑煙。在這裡以這個天主教教廷慣例借喻柏林愛樂指揮的選舉結果。

第29章

短暫訪問以及
現代音樂作品

　　馬利斯·楊頌斯的職業生涯中的許多決定，都是大約在二
〇一五年塵埃落定——與阿姆斯特丹皇家大會堂管弦樂團好聚
好散的離別，跟柏林愛樂管弦樂團沒有實現的結合；他自己知
道，專注於巴伐利亞廣播交響樂團對他跟他的工作來說只有好
處。在慕尼黑，相互之間的信任與好感變得如此強烈，以至於
他現在可以在最好的意義上對某些事放手，而且他也真的這麼
做。雖然仍然會出現一絲不苟、有時候失去活力的彩排，但是
一起演奏音樂變得更加自由、更加理所當然。「現在我們就要
收割成果。」就像當時樂團首席之一的弗洛里安·索恩萊特納
（Florian Sonnleitner）所說。

　　然而楊頌斯允許自己小小的外遇：他二〇一〇年
就已經跟巴伐利亞州立青少年管弦樂團（Bayerische
Landesjugendorchester）一起度過一個彩排週末，當時放在
譜架上的是穆索斯基的《展覽會之畫》；楊頌斯投注許多心力，
不只給予後輩技巧上的建議，而且將他們從拘謹之中引出。他
那時提出警告：這些年輕音樂家在當時所演奏的音樂過於優
雅。四年之後，他再度站在這個樂團面前，因為他的巴伐利亞

廣播交響樂團承接了照顧輔導的責任。這一次要演出德弗札克的第九號交響曲，他再度必須鼓舞這些樂手，他們坐在慕尼黑赫克利斯音樂廳舞臺上面對他時，對他表現過多的尊敬：「您們去聽聽巴伐利亞廣播交響樂團的音樂會，看看他們是用怎樣的全心全意以及激情在音樂會演奏。您們有這樣的能量，但是也要表現出來，音樂必須跟感情一起被呈現出來。」而後輩對他個人而言又帶來了什麼呢？「工作，然而是美好的工作。」在彩排不久之後他這麼說。

楊頌斯在二〇一四年十一月，跟他自己的樂團接受了一個對他而言情感強烈的的旅行：他已經在他的家鄉聖彼得堡指揮過巴伐利亞廣播交響樂團兩次，然而他現在還同意接受一個在他的出生地里加的邀請。這個短暫客席指揮的動機，是為了紀念他一八九四年過世的父親阿爾維茲・楊頌斯的百歲冥誕。在國家歌劇院有一個小小黃銅標誌紀念著他，就掛在直接面對指揮更衣室的一條狹窄通道上——這是阿爾維茲・楊頌斯很久以前準備演出的地方，他的兒子在音樂會開始前兩小時走進那裡。

楊頌斯臉色蒼白，可以感覺到這一天對他的意義有多麼重大。攝影機對準他，劇院經理發表了簡短的談話，大家為照片擺好姿勢；在這之前，這個城市的天之驕子就已經在機場由一個電視團隊迎接並且進行訪談。儘管如此，這個城市還是用霧與雨所做成的灰色洋裝隱藏自己，即使節慶的天氣看起來應該是另一種樣子。懸掛在歌劇院的一幅巨大海報宣告著這場將會在電視上現場轉播的訪問演出，許多知名人士都預告參加，其

中包括拉脫維亞的次女高音葛蘭莎。

當楊頌斯開始試奏彩排時，他愉快地望向樂團說：「誠摯歡迎來到我的城市！」後來當楊頌斯在音樂會走上歌劇院舞臺時，喝彩聲首先只是斯文客氣地響起，然而在中場休息時、在德弗札克第九號交響曲演出之後，歡聲雷動的觀眾馬上起立致敬。結束時，讓觀眾如癡如醉的蕭斯塔科維契第五號交響曲之後，出現了如山的花束、有節奏的鼓掌、兩首加演曲目，以及四面八方光芒四射的臉龐。

當團員們已經在狹窄的通道以及更衣室換衣服時，滿身大汗的楊頌斯單獨多次在舞臺前沿接受鼓掌喝彩，他感動地將手放在左胸前致意，稍後也在歡迎會上坦承：「年紀越大，我越能感受到對於拉脫維亞的誠摯情感。」這個夜晚自然而然變得非常短暫，隔天早上三輛巴士在旅館前等候樂團，在這個往日時光情緒高昂的召喚之後，回歸至慕尼黑的日常。

對於慕尼黑的音樂會，楊頌斯現在想要承襲一個他從前在匹茲堡嘗試過的想法：驚喜演出曲目。在美國大受觀眾歡迎的事，對於慕尼黑應該不會是太大的錯誤，巴伐利亞廣播公司的領導階級如此推想。於是，在演出節目小冊子中，找不到當天晚上第一首曲子的提示，楊頌斯會在一個短暫的宣布中才洩露這個秘密。艾曼紐・夏布里耶所作、讓人印象深刻的管弦樂狂想曲《西班牙》（España）在二〇一五年揭開這個系列的序幕，幾個禮拜之後，在埃德加・瓦雷茲（Edgard Varèse）火山爆發似的偉大傑作《美國》（Amérique）之前，響起的是西貝流士的《芬蘭頌》（Finlandia）。在一個樂季之後，這個想

法再度被放棄。

在這一個樂季，巴伐利亞廣播交響樂團再一次啟程前往北美洲，楊頌斯跟樂團選擇了蕭斯塔科維契龐大的《列寧格勒》交響曲作為這趟旅程的罕見小禮物。二〇一六年二月的慕尼黑演出，就在巡迴演出的前一天晚上，比起二〇〇六年的蕭斯塔科維契音樂節，演奏變得更狂野、更堅定、更加具有侵略性，而且近似於一場鼓膜試驗。

在這場晚場音樂會到出發之前，還慶祝了巴伐利亞廣播合唱團的生日，除了藝術總監彼得‧迪傑克斯特拉（Peter Dijkstra）之外，楊頌斯在形式上也以首席指揮身份帶領他們。以一個小點心式的演出曲目，楊頌斯獲准能針對這個場合盡情發揮他的歌劇熱情——選自華格納《漂泊的荷蘭人》（Der fliegende Holländer）的〈舵手，別守衛了〉（Steuermann, lass' die Wacht）、選自威爾第《阿依達》（Aida）的勝利場景、華格納《唐懷瑟》中的〈朝聖者合唱〉（Pilgrims Chorus）、尼可萊（Otto Nicolai）的《溫莎的風流娘兒們》中的〈月光合唱曲〉（Mondchor），甚至是舒伯特的《阿方索與埃斯特蕾拉》（Alfonso und Estrella）中的〈去狩獵吧！去狩獵〉（Zur Jagd, zur Jagd）。這樣一首接著一首的歌劇選曲，就好像是騎著馬從一個地方到另一個地方一樣，在整個歌劇文獻資料中，它應該是一個瘋狂激烈、而且在順序安排邏輯上很難說明的曲目組合，也讓有些人燃起希望，認為楊頌斯應該會想要完整呈現這些歌劇其中的一齣。

巴伐利亞廣播交響樂團在北美巡迴旅途中，終於再度移

至固有演出曲目。然而在准許踏入紐約卡內基音樂廳之前，他們先前往華盛頓、蒙特婁，也去了偏僻地區，去了大學城教堂山（Chapel Hill）以及安娜堡（Ann Arbor），這對頂尖樂團是不尋常的旅行目的地。在這些地方，巡迴的花費與收入的比例相符合，這些地點的舉辦者以及大學資金提供者支付的酬金優厚，所以樂團報酬不會因為住宿以及貨運物流費用而消耗殆盡。如同在紐約的例子一樣，幾天之後，在芝加哥的訪問演出出現了明星高峰會：原本就跟巴伐利亞廣播交響樂團關係密切的芝加哥地主慕提出現在試奏彩排歡迎慕尼黑樂團。楊頌斯多次被他擁抱，直到幾乎每位團員真的都拍下這對同業間的真摯熱誠。慕提說他欽佩而且喜愛楊頌斯，然而為了緩解再度共同登臺的熱情洋溢，他馬上再度調侃地說：「一位指揮是禍害，兩位指揮在一起則是災難。」

偏偏就在紐約的巡迴演出最終場之前，巴伐利亞廣播交響樂團遭受來自慕尼黑的難題所打擊：自從一段時間以來，巴伐利亞廣播公司的被迫撙節越演越烈，對此這個國家法定機關想要重組，並且適應新媒體世界的要求。「所有一切都必須重新修改。」行政總監在巴伐利亞聯邦議會中宣告，因此樂團直到現在都免於縮減預算的情況，需要馬上討論。

除了音樂廳爭論之外，現在是否要開始一場對於樂團更加危險的新討論？是否這會跟在奧斯陸以及匹茲堡一樣，首席指揮因此被要求成為文化政策者以及陳情者，必須為了他樂團的生存與框架條件奮戰？過去的幽靈再度出現。

巴伐利亞廣播公司的廣播部門總監以及因此負責音樂團體

機構的馬丁・華格納（Martin Wagner）也同樣前往了紐約，他嘗試消除楊頌斯以及樂團的疑慮；行政總監在聯邦議會的答辯被錯誤理解，楊頌斯表現出安心，暫時先是如此。

　　如同根據完美的戲劇學會策劃的一樣，旅行的高潮的確就是在紐約的終場音樂會。樂團在卡內基音樂廳演出兩場音樂會，第一個晚上有跟列奧尼達斯・卡瓦科斯一起演出的康果爾德（Erich Wolfgang Korngold）小提琴協奏曲，以及德弗札克的第八號交響曲；第二天晚上則有蕭斯塔科維契的第七號交響曲，在結束的和弦之後，觀眾鼓掌喝彩、歡聲雷動。樂團成員如此敘述：楊頌斯眼中噙著淚，在有些團員眼中也可以看到可疑的閃光；他既驕傲且開心，可以跟樂團一起工作。楊頌斯在最後一個樂章結束後說：「我在旅途中聽到這麼多聽眾的讚美，讓我覺得很不好意思。」他承認，也在那之後馬上露出他孩子氣的微笑說：「但是好吧，這也讓人開心。」

　　這幾年在慕尼黑，現代作品的演出也一直是楊頌斯的弱點。他在奧斯陸與匹茲堡很少指揮當代作品，如果有，大部份也都是出自挪威或美國作曲家之手，因為樂團的傳統如此要求，在阿姆斯特丹也是類似的狀況。在慕尼黑卻是以某種不同的框架條件做為主導，在那裡自從一九四五年開始，有一個由作曲家卡爾・阿瑪迪斯・哈特曼首創的當代音樂音樂會系列，這個音樂會系列自從一九四七年開始擁有「音樂萬歲」（Musica Viva）這個名稱，而且從一九四八年以來歸屬於巴伐利亞廣播公司。它繼續被巴伐利亞廣播交響樂團所承擔，也因為做為新音樂國際最重要的論壇平臺之一而著稱，這對樂團

同時意味著：現代音樂作品可以輕鬆由年度套票音樂會「發展」出專家系列。

巴伐利亞廣播交響樂團的首席指揮不會過於頻繁地在這裡出現，當馬利斯・楊頌斯二〇一七年三月指揮一場整整一晚的音樂會首演時，引起的關注就更加強烈：沃夫崗・利姆的《安魂曲段落》（Requiem-Strophen），同時跟他為了紀念皮耶・布列茲（Pierre Boulez）所創作的《問候的時刻 2》（Gruß-Moment 2）結合演出。

利姆在八十分鐘的《安魂曲段落》將拉丁文的常用經文與浪漫派晚期的管弦樂歌曲交疊，其中有些歌詞源自萊納・瑪利亞・里爾克（Rainer Maria Rilke）以及由里爾克所翻譯的〈米開朗基羅詩作〉（Michelangelo-Poems）。利姆讓威爾第或者莫札特《安魂曲》中的那種醒目與戲劇性消失，他跟舒曼與佛瑞（Gabriel Fauré）較為接近。楊頌斯全然根據作品，因此將自己視為謹慎的領航員；對他來說，這首特殊作品會進行如此大規模的首演也是十分特別——因為利姆的新作品被一起帶到琉森復活節音樂會❶的傳統客席演出上，所以更加引人注目。

《新蘇黎世報》（Neue Zürcher Zeitung）利用慕尼黑首演的契機，出版了關於楊頌斯與樂團一起工作的點點滴滴。「自從他開始擔任慕尼黑的職務，這個樂團達到了一種前所未有的音色豐富靈活度與開放性。」報紙這麼寫：「楊頌斯成功做到讓樂團聽起來親民且結實、或者閃耀著光輝的清晰與明確，在這裡不是要堅持保存音色典範，而是要不停地繼續發

展。現在《安魂曲段落》尤其從這樣的靈活度中受惠。」

即使是完全另一種類型，二〇一七年五月的一個短期旅行期間，楊頌斯以及慕尼黑樂團團員得到了另一個新體驗，他們頭一次在漢堡易北愛樂廳客座演出。在這座音樂廳開始啟用四個月之後，慕尼黑音樂廳基金會的代表團也一起前往，想要為在伊薩河畔的類似計劃蒐集經驗。

其他樂團在訪問演出中，喜歡端出布拉姆斯以及馬勒這樣的標準餐點，這個慕尼黑樂團卻帶來音響效果的測試素材：蕭斯塔科維契的第一號交響曲，湯瑪斯・拉爾赫（Thomas Larcher）的《帕德摩系列》（A Padmore Cycle）——是作曲家為了英國男高音馬克・帕德摩（Mark Padmore）所作，還有拉威爾的《圓舞曲》。有件事已經在開幕音樂會顯示過、卻在巴伐利亞廣播交響樂團的客席演出顯得更加清楚：易北愛樂廳是為了一流樂團打造的交流平臺，各種音樂都能聽到，所有音樂都會被暴露在無情的辨識精確度中，對於技巧上比較不那麼穩定的樂團可能會變成災難——楊頌斯與慕尼黑樂團將此視為公正的挑戰。

在試奏彩排時，楊頌斯對於不習慣的環境有所反應，他請求弱音的地方可能還要更加輕聲地演奏。「在真的很微弱的地方，您們必須更小聲展現。」當然在慕尼黑可能無法實現這樣一個引起轟動的建築，這位首席指揮在音樂會之後，望著空間上有所限制的「工廠區」城區這麼說。他稱讚易北愛樂廳的聲音為「非常好」，這並不令人意外：楊頌斯多年以來就非常肯定豐田在音響方面的配置。在這個時間點上，他還無法預知，

第30章

音樂節歌劇與舒伯特驚喜

　　更多的歌劇。——假如詢問他的希望，馬利斯・楊頌斯會一再地回到這個主題。在阿姆斯特丹的樂團定期為那裡的歌劇院演奏，他可以滿足這個需求，在慕尼黑則是維持音樂會形式的演出。然而，現在還出現了另一個楊頌斯幾十年以來有著緊密連結的樂團，還有一位在二〇一六年秋天登上音樂節最重要寶座的音樂經理：馬庫斯・辛特霍伊瑟（Markus Hinterhäuser），薩爾茲堡音樂節的新任總監。

　　辛特霍伊瑟跟這位指揮提出幾個誘人的建議，反正根本也不需要說服維也納愛樂管弦樂團與這位指揮共事，準備性的前期會談因此很快就導向所有參與者都渴望的目標。二〇一七年夏天、辛特霍伊瑟的第一個樂季，楊頌斯可以擔任歌劇指揮的重責大任，預告的是蕭斯塔科維契的歌劇《穆森斯克郡的馬克白夫人》首次演出。

　　對於楊頌斯來說，要找到一位導演並不容易，他曾經跟因為舞臺場景百無禁忌而赫赫有名的馬丁・庫澤一起在阿姆斯特丹演出《穆森斯克郡的馬克白夫人》，而與那裡的另一位導演夥伴史蒂芬・赫海姆則是演出《黑桃皇后》還有《尤金・奧涅金》，這位同樣完全不是一位傳統敘述歌劇式的捍衛者。楊

頌斯因此對於薩爾茲堡的情況小心翼翼，音樂節總監辛特霍伊瑟也是戰戰兢兢；他們兩人都很清楚，這個音樂節之都以及其中盛裝出席的觀眾形成另一種特別的群落生境。雖然也是因為在之前的劇院經理吉拉德・莫迪埃（Gerard Mortier）的帶領下，形成薩爾茲堡觀眾具有見解、內容豐富的嚴苛要求，然而對於楊頌斯歌劇的首次登場，各方都想要確保不會出現任何風險。

最後找到的是導演安德烈亞斯・克里根布爾格（Andreas Kriegenburg），他跟他的舞臺美術設計師哈拉爾德・托爾（Harald B. Thor）習慣於一種暗黑、破碎而且巨大的風格。如同他在阿姆斯特丹的同事一樣，楊頌斯也必須習慣這個新狀況，從第一次的舞臺彩排開始就在場。而且他還不只當沉默的觀察者，他會提問關於構想上的細節，以及其他許多事情，而且也會詢問可能最好的舞臺安排設計，這樣音樂也才可以一直適得其所。導演感覺自己置身在辯解壓力之下，卻非常有成效。同時，楊頌斯可以從一開始就密切注意演唱者，並且將他們的特色銘記在心，也會給他們提點。

體現《穆森斯克郡的馬克白夫人》原型是一件複雜的事情，因為蕭斯塔科維契從一開始就進行了自我審查，尤其是關於嚴厲、無情以及沒有修飾的那些歌詞。所以楊頌斯在首場演出之前，還在與巴伐利亞廣播交響樂團演出時，他計劃打算再一次仔細研讀原始資料。「我透徹縝密地研讀了所有的總譜，並且比較了所有的鋼琴改寫譜，我認為現在這樣的歌詞就跟剛開始完全一樣，是最初的版本。」而且鑒於這個如此具有挑戰

性、扣人心弦的歌劇，他當下就已經知道：「在演出結束之後，您會先有好一陣子說不出話來。」

論及歌劇指揮這件事，維也納愛樂是全世界最受嬌慣的樂團，這樣的彩排準備工作卻讓這個樂團非常敬佩。「他精準知道這個龐大總譜中的每個細節，對我們來說，這讓人印象極端深刻。」低音提琴手麥克‧布萊德勒說：「馬利斯‧楊頌斯不會在指揮時只將鼻子埋進總譜，他總是會看著歌者以及樂團，他周全的準備令人覺得不可思議，例如連在尼古拉‧列斯科夫（Nikolai Leskov）❶的原版以及歌劇之間的差異，他也瞭若指掌。」

二〇一七年八月二號這天是首場演出，楊頌斯三個小時之後在成就勝利中離開大劇院的樂池。在演出期間，他充分發揮他因為全然敬畏蕭斯塔科維契而生的能力。然而跟主題很接近的齷齪下流，卻不是他感興趣的事，而且在此他與維也納愛樂管弦樂團的音樂理解力相遇：就算在最強烈的音樂激烈騷亂中，在總譜最肆無忌憚、最無法妥協的姿態中，楊頌斯仍然被認為是唯美主義者，這是這個音樂的一種辯證轉化，總是能感受到藝術性的重塑、控制還有俯視。

即使如此，鑒於充滿能量、如同火山爆發的指揮，劇院似乎為之振奮。聽眾們因為戲劇性以及力量而印象深刻，卻馬上再度醉心於音樂、在隱約成型的室內樂空間跟蹌而行。維也納《信使報》（Kurier）興奮地寫道：「可以清楚看到所有參與者對於鎮壓政權的恐懼，卻也在許多細節中發現到諷刺、嘲笑與揶揄。」

在《新蘇黎世報》中如此寫道：「在其他時候因為悅耳的音色而深受喜愛的維也納愛樂，很少可以如此歡愉地投入、如此不顧一切地猛烈卻有所控制地演奏，在這些連指尖都很有教養的團員身上，聽起來卻都還一直不是真正的面目可憎；相較之下，三天前由海汀克領軍，被當成標準的馬勒第九交響曲敏感細膩的再現，對音樂的理解簡直顯得蠻橫。」

對於楊頌斯的評論是有多麼一致性地正面，對於安德烈亞斯·克里根布爾格的執導就也就有多麼失望，而且也提出對於妮娜·史黛默（Nina Stemme）的抗議——身為她那個時代最重要的華格納女主角，她接下了卡特莉娜這個角色；這幾乎是個失敗的演出陣容安排，或許她的演出也表明了她的微恙，後續的演出則由葉甫根尼婭·穆拉維（Evgenia Muraveva）所取代；與此相反，對於飾演卡特琳娜共犯謀殺罪的愛人謝爾蓋的布蘭登·佐瓦諾維奇（Brandon Jovanovich）有許多的讚賞。楊頌斯的勝利是如此巨大，所以決策高層一致決定：這個薩爾茲堡音樂節歌劇系列必須繼續，而且就在二〇一八年的夏天。

終於已經到了這個時刻，楊頌斯必須迎接一個重要的生日，最想逃離大型歡迎會或者與此類似慶祝音樂會的他，自然百感交集地期待生日的到來。剛好就在二〇一八年一月十三號，他的七十五大壽前一晚，跟巴伐利亞廣播交響樂團一起在易北愛樂廳客席演出一個重量級的演出曲目：理查·史特勞斯的《查拉圖斯特拉如是說》，在中場休息之後緊接著蕭斯塔科維契的第五號交響曲；作為加演曲目的則有選自柴科夫斯基

《睡美人》芭蕾舞劇的〈全景〉，這首曲子被楊頌斯在多年以前萬般不情願地放進新年音樂會演出節目中，卻是當時他演出最成功的一次。

楊頌斯已經推測想像這個晚上會有一個輕鬆的結束，平靜愜意地跨日慶祝生日，而且喜歡只跟最親密的朋友圈度過。他的樂團卻大大打亂了他的計劃，沒有讓楊頌斯知道，私下租了易北愛樂廳一個小廳。當楊頌斯被引領至一個聲稱非正式的歡迎會時，他說不出話來，樂團的各種組合偷偷地排練了一個音樂節目：打擊樂手們化裝成廚師演奏一首烹飪木勺作品，是每次樂團舉辦兒童活動時他們習慣演奏曲目的其中之一；八位低音提琴手演出了比才《卡門》的簡短版本，每次他們撥弦時，楊頌斯的狗都會嚇一跳，讓所有人笑到幾乎無法繼續演奏。

樂團之友以及音樂廳協會的代表團也同樣在場，為楊頌斯送上一個音樂廳形狀的蛋糕，以及一塊大型黃銅牌，上面寫著「馬利斯・楊頌斯廣場」。易北愛樂廳的慶祝會大約凌晨一點結束，這個行動讓他又驚喜又感動，楊頌斯宣布在下一次前往聖彼得堡的旅行時，他想要用一個慶祝活動來回報大家。

在這個短暫的夜晚之後，楊頌斯跟他的妻子伊莉娜搭相當晚的班機飛回家鄉聖彼得堡，一些家人、幾個朋友，在那裡一起慶祝就已足夠。家庭成員自從一段時間以來有所擴充——也就是那位有著四隻腳的新成員，被低音提琴弄得驚慌失措的小狗米奇（Miki），是隻布魯塞爾格林芬犬，看起來就像是被賦予生命的德國史泰福（Steiff）金耳扣絨毛布偶 ❷，是楊頌斯夫婦跟離聖彼得堡不遠的飼養者所購買。這個想法來自於伊莉

娜・楊頌斯，而這個品種是特意挑選的，八公斤以下的動物可以在旅途中方便放入手提行李中一起帶走。

通常這樣的家庭擴充幾乎不值得一提，然而楊頌斯卻改變了這個慣例，所有跟他關係密切的人都持續特別注意到此。「我變得癡狂。」他說：「牠就跟一個小孩一樣，對靈魂有療癒的作用，牠總是帶給我正面的能量與情緒。」

在他的七十五歲生日之後，楊頌斯繼續度過了無憂無慮的幾個月，在交響曲的日常業務持續出現一再重複的演出節目提案——這要怪罪於大型交響樂團窄化的演出曲目，他們的巡迴演出，最終還有指揮首席的偏愛。邁向八十歲以及演奏過一些冷僻罕見的曲目之後，除此之外楊頌斯再也不必為了自己而有新的發展，他很喜歡提到這點。

卻正是在這些一再重複的演出節目提案中，經常出現蓄意的新委託、其他的詮釋演出方式。這類熱門曲目的再次演出說明，楊頌斯如何被以前對他來說或許顯得陌生的其他傳統強烈影響。他受歡迎演出曲目的部份在詮釋上無法歸類、也無法歸屬於某個學派，便是這個持續深思熟慮的結果。

這個情況在大型的浪漫樂派以及浪漫派晚期的作品較不明顯（楊頌斯對它們的解釋方式，數十年來比較顯著保持著穩定），而是表現在維也納古典樂派，更準確來說是古典樂派至浪漫樂派的銜接處，以此為例的就是舒伯特的 C 大調第八號交響曲《偉大》❸，正因為它在其中統一了如此不同的影響。

二〇一八年一月，楊頌斯打算再次跟巴伐利亞廣播交響樂團演出第八號交響曲，演出地點是赫克利斯音樂廳；巴伐

利亞廣播公司不只是如往常一般錄音，而且後來也將這首作品出版成唱片。楊頌斯把舒伯特跟由約爾格‧魏德曼創作、長度二十五分鐘的《為鋼琴與管弦樂團所作的送葬進行曲》（Trauermarsch for Piano and Orchestra）連結在一起，這並不常見。這首曲子是柏林愛樂管弦樂團、多倫多交響樂團（Toronto Symphony Orchestra）、舊金山交響樂團（San Francisco Symphony）的一首共同委託作品，於二〇一四年十二月在賽門‧拉圖的帶領下首次演出，當時演奏鋼琴部份的葉芬‧布朗夫曼，現在也坐在楊頌斯音樂會的平臺鋼琴旁。

在舒伯特的第八號交響曲的所有樂章有很多引人矚目的地方：音色顯著變得明亮清晰可辨，剛好在強音，和弦就不會這個空間被刻鑿以及吃足苦頭，而是完全在一種哈農庫特「以音為論」的意義之下生氣勃勃地立刻返回，讓中間的聲部浮現也可以被仔細聽出，在聲部之間有更多的一致性，這也有所助益。

從頭到尾流暢、相當嚴謹的不同速度是這個演出的標誌，楊頌斯跟他的樂團在導奏時就塑造得輕快，當來到樂章的主要部份時，只有些微地加速。完全不同於其他同業遠離古樂的做法，淨化的聲音輪廓、室內樂風格的靈活度以及獨奏時的細緻工法，都讓人覺得驚訝，好像樂意在此放置倒鉤一樣，支撐維護所有古樂核心內容的重責。簡而言之：可以親耳聽到《偉大》交響曲完全是以早期交響樂的精神所演奏，因此失去所有浪漫派的誇張放肆。

楊頌斯同樣專注在微觀世界裡闡明了第二樂章，他幾乎像

跳舞一樣興奮地塑造這個樂章，這卻在稍快的行板（Andante con moto）高潮處導致了某一種損失：正是因為楊頌斯比較不誇張地採取行動，即使尖銳的強調、這個地方也沒有如此災難性地變得劇烈，如同在眾所周知的演出所認識、也許也期待的那樣。之後的崩潰因此顯得比較不那麼虛無主義，接著放入的主題不是以主從複合句的典範轉移，而比較像是對於這剛好發生的事傷感評論。

第三個樂章的中段樂曲在此也令人驚訝地劃分精細，連最小的管樂交織都可以看得出來。其他人喜歡發揮的哀愁在這裡比較聽不到，或許也是因為楊頌斯純粹從音樂內在面理解這首曲子，而不是將其做為一種有著音樂之外幻覺的交響詩。這個樂團在最後一個樂章極度低調、輕手輕腳地登臺演出，雖然跟第一樂章相比能量增加，但一個被舒伯特插入、而且後來變得緊湊的較安靜間插段，賦予這裡平行分層中的每一層屬於自己的存在。

這也以一個比較小心翼翼地採取行動達到，以精緻的節奏化以及同樣的上色。即使如此，可以感覺到，楊頌斯將整首作品理解為最終交響曲。最後的攀升比較不是以強有力的抵抗以及偉大的架構呈現：楊頌斯讓這些感情爆發有較多言簡意賅、直至最後的和弦，如同總譜規定可能呈現的一樣，這個和弦沒有充滿活力地回返，而是顯得幾乎被中斷。

正因為是這樣一首棘手的曲子（例如鈞特・汪德（Günter Wand）提到這首曲子時說，他過了六十歲之後才會想要冒險試試看）顯示，楊頌斯的行事作風跟他的同業差得有多遠，雖

然他們的演出曲目跟他類似。音樂上的浪漫對他並不自動代表征服的壓力、粗暴的激烈以及音樂上的增生。沒有所謂的歷史演奏實務知識，楊頌斯對於舒伯特（以及其他的作曲家）的最後一首交響曲的闡釋超乎想像，卻不意味著他屬於這個傳統。這比較是為了踏上一條遠離詮釋上基本教義的路，自由運用這樣的知識，楊頌斯對此以寬廣的視野持續維持傳統；作為妥協，他讓其被標示，卻也可以將此理解為不同演奏實踐的和解。

❶ 《穆森斯克郡的馬克白夫人》的原著作者，為俄國作家。

❷ 指的是德國玩具製造者瑪格麗特・史泰福（Margarete Steiff）於一八八〇年開始製造毛絨動物玩具所建立的公司，這個品牌獨特的商標是每隻出產的泰迪熊及其他動物玩偶左耳皆有縫一顆金色釦子，因此有「金耳扣」的稱呼。

❸ 習慣上一般會將舒伯特的 D 大調交響曲《偉大》（D944）稱為第九號交響曲，但音樂學家德意許（Otto Erich Deutsch）替舒伯特作品重新編號後將本曲定為第八號交響曲，因此德語地區大多跟隨使用此編號。

第31章

災難性的柴科夫斯基

　　一個特別慷慨大方的邀請，在準備期間卻突然表明：這個具有代表性的場合根本就沒有錢可用，所以最好趕快再度擺脫客人，即使他們可能身份顯赫——這件事二〇一七年年底發生在巴伐利亞廣播交響樂團，就在決定音樂廳建築的那幾天。

　　本來二〇一八年五月計劃了一個前往南美洲的旅行，樂團已經非常久沒有來到這裡，這樣的巡迴演出相比起習以為常的美國與亞洲步調顯得突出，然而南美洲的主辦單位卻必須出於財務原因放棄。因此在巴伐利亞廣播交響樂團產生了奇特的狀況：首席指揮會在二〇一八年五月聽其吩咐，但是要讓他做什麼呢？樂團把眼光瞄準北歐，尤其他們跟那裡的文化城市以及它們的活動舉辦者，很久以來就維持很好的關係。一個取而代之的巡迴演出就此誕生，要前往楊頌斯的出生城市里加，前往赫爾辛基（Helsinki），第三次前往楊頌斯的家鄉聖彼得堡，以及前往莫斯科。

　　在赫爾辛基的音樂廳的音響配置也是出自豐田泰久之手，這讓楊頌斯在試奏彩排期間，在整座音樂廳各處測試音響效果。在里加時，拉脫維亞的電視臺轉播了這場傑出城市之子的短暫訪問，代表總理的一位女士在音樂會之後的歡迎會，贈與這位

指揮一張「證書」，楊頌斯自己都對於這張榮譽證書的名稱覺得好笑。他成為拉脫維亞總統萊伊蒙茨・維尤尼斯（Raimonds Vējonis）最重要的貴賓，對方用英文表達、而且帶有很重的拉脫維亞腔調簡短地說：「他是一位偉大的指揮家。」

在聖彼得堡，楊頌斯再一次邀請大家參加他的傳奇性慶祝會之一。就在愛樂廳演出的前一天，他租下了莫伊卡河（Moyka）上的尤蘇波夫宮（Yusupov Palace）──拉斯普丁（Grigori Rasputin）❶多年以前在這裡被謀殺。這是一場置身於巴洛克華麗之中的豪華晚宴，在宮殿自己的劇院裡，馬林斯基劇院的打擊樂手表演了一場音樂會，之後的時間所有人盡情地跳舞。「我差點也踏上了舞池。」楊頌斯後來說。

雖然理查・史特勞斯的《唐璜》（Don Juan）在之前的星期常常被指揮演出，楊頌斯卻在音樂會當天的試奏彩排時，陷入了拼湊細節的狀態，或許也是因為需要幫有些人消除宿醉。在音樂會中，這首交響詩、貝多芬的第三號交響曲以及拉威爾的《圓舞曲》結合在一起，甚至連視野不好的票都售罄，站票位置擁擠不堪；引人注目的是許多年長的女士在喝彩鼓掌時，都帶著花想辦法往前去到舞臺。同樣在莫斯科的巡迴終場音樂會也發生了有節奏的拍手，楊頌斯還鼓吹觀眾；結束時有人送上一小束鈴蘭給意料之外的指揮，而且還是一位男士。

在這個禮拜期間，楊頌斯獲得巴伐利亞廣播交響樂團提供再一次的合約延長，這一次有效期應該要到二〇二四年，那麼他就會在樂團待了二十一年，屆時也八十一歲了。新婚時欣喜若狂的蜜月期早就已經過去，楊頌斯跟巴伐利亞廣播

交響樂團身為締結約定的兩方都清楚，這份契約比較適合比擬為以最親密的姿態理所當然而結合的夫妻，不再需要瘋狂地表示寵愛，當然也會出現倦怠期，然而這個婚姻現在規定了其他更為重要的事。

「其實我的計劃是二〇二一年終止在慕尼黑的工作。」楊頌斯回顧說：「但我了解到，因為音樂廳的緣故，樂團還需要我——雖然我當然不能、也不會留這麼久——直到音樂廳完成。」樂團也以這個契約延長確立一個強烈的信號：雖然這個計劃不可逆，但是也無法想像這座音樂廳有另一位擁護者。

在伊薩河畔，楊頌斯因此可能會贏過他的前前前任指揮庫貝利克：他帶領了巴伐利亞廣播交響樂團十八年，在邁入八十歲時不想退休，「只」為了還能擔任客席指揮跟這個優秀的樂團暢遊整個音樂世界。這件事與楊頌斯很相襯：對他而言，一個首席職位是指揮這個工作的一部份，若缺乏對於形式與塑造的執照，這個職業便無法發揮作用。除此之外，楊頌斯覺得在這個時間上他的健康情況相當好，那麼何必要終結慕尼黑的時代呢？

「基本上，我們跟馬利斯·楊頌斯堅固的關係沒有改變。」低音提琴手與長年的樂團董事海因里希·布勞恩說：「有時候，而且前幾年越來越常發生，他在體力上精疲力竭，對此他總是怪罪自己，這讓他非常難堪；然而彩排工作通常還是以他特有的固執進行。」單純就人與人之間的相處來看，楊頌斯從未有過爭吵，這也從其他的團員得到了證實。在慕尼黑從來未曾出現過真正的危機，儘管有些單一個別的樂團成員表達部份了批

評，楊頌斯也確實地將其記下，卻得出結論：「這樣的小衝突離反目成仇還差得遠。」

他越來越相信他的樂團，這件事有時候也會翻轉成相反的狀態。曾經有樂團代表請求他，像以前一樣嚴格與密集地彩排，還提到蕭斯塔科維契第四號交響曲的例子。二〇〇四年，也就是楊頌斯就任一年之後，為了一張 CD 而錄製這首曲子，錄音地點在蓋默靈（Germering）「慕尼黑大門前」（Vor den Toren München）這個區域的市民中心。由於行程與安排的原因，必須選擇到那裡演奏，過程充滿巨大的壓力，也出現機器故障，然而還是準時於下午四點完成；隔天還錄製了小段的修正，然後朱利安・拉赫林還為了布拉姆斯的小提琴協奏曲加入。

所有人都認為：這是演出曲目中經常演出的一首作品，有能力很快就完成，獨奏家、管弦樂團以及楊頌斯就演奏了第一回合。但在休息時細聽之後，首席指揮目瞪口呆地回來說：「這樣不行！這離樂團在這首曲子可以達到的程度還很遠，您們必須從起頭那幾個音就開始擁抱世界！」

團員現在也在共同關係的進階狀態中挑戰著這樣全然疲弱的時刻，楊頌斯把這件事記在心上。對於拉威爾的《圓舞曲》，他有一次在彩排時極端拆解；或者在貝多芬的《英雄》交響曲時，他也依據需求要求團員。這個情況跟演出曲目策略有很大的關係，當然是會在很長一段長時間之後才會重複；還有，巡迴演出主辦單位一定會想確保沒有票房風險，所以會一直要求演出同樣的作品。為保工作效率，這些曲目必須也在慕尼黑演

出，那麼就會出現一個矛盾：越是渴望國際性，結果演出節目就會更為刻板老套。

這件事卻不會過於困擾典型的慕尼黑音樂會觀眾，由星級主廚所烹調的熟悉餐點，一如既往地賣得最好。然而團員成員會對此跟楊頌斯進行交談，鼓勵他：他在這期間已經到達一種狀態，可以依照自己的判斷選擇作品，構想一份願望清單；而巡迴演出的節目卻可能由他特別喜歡的作品組成，例如印象派的作曲家、第二維也納樂派❷，或者也許有一次是早期的柴科夫斯基交響曲。

當巴伐利亞廣播公司的契約終於簽署之後，楊頌斯將他的注意力都放到遠離慕尼黑的一場演出：《黑桃皇后》，他在慕尼黑以音樂會形式指揮過這部柴科夫斯基的歌劇，而在阿姆斯特丹則是以舞臺戲劇的方式製作演出；現在則是要放在薩爾茲堡音樂節中演出，當然是再度跟維也納愛樂管弦樂團合作。然而應該由誰擔任導演？策劃時間非常短缺，讓劇院經理馬庫斯·辛特霍伊瑟掛心的是，他不傾向過於匆促決定，而楊頌斯也剛好不是國際導演界的專家，所以情況未明。除此之外，這個計劃本來是為了下一年度才要規劃演出，卻因為在薩爾茲堡必要而且臨時的調整，《黑桃皇后》必須提前。

由史蒂芬·赫海姆執導、聲譽滿載的阿姆斯特丹製作來改編，出於排他性原因完全不予以考慮。馬庫斯·辛特霍伊瑟跟楊頌斯提出好幾個導演建議，其中也有以具有如此高度美感、如此撲朔迷離以及具有儀式性的舞臺造型而赫赫有名的羅伯特·威爾森（Robert Wilson），這個過程結束時，卻出現出

人意料的結果：漢斯‧紐恩菲爾斯（Hans Neuenfels）接下了導演工作。偏偏就是那位風格顯著、處於最狂野的時期也最被痛恨的大師，他在一段過渡時期之後，找到了吹毛求疵、善於分析、挑釁、非線性思維、有些較為溫馴的風格。紐恩菲爾斯只比楊頌斯大兩歲，所以同一藝術家世代的兩位代表碰在一塊。「我剛開始對於紐恩菲爾斯有一些不信任。」楊頌斯回顧時承認：「但是假如有些東西讓我不喜歡，我也會說出來；因為跟他有一份強烈的同事情誼，及時的溝通也就可以很快地解決問題，這本來就很重要。」

二〇一八年八月五號，在節日大劇院（Großes Festspielhaus）首演漢斯‧紐恩菲爾斯所體現的《黑桃皇后》。作為極度精準的角色陳列，有些人物的描述與服裝裝飾充滿象徵性、誇張描繪、超現實；有的則克服狂熱、逐漸冷靜地對待沒有裝飾的柔美細膩。紐恩菲爾斯以景深呈現人物類型，當天晚上就在精神層面的現實主義、光怪陸離以及一種模糊不清的彷彿之間如跳舞般地進行，因此這個作品的內容更為尖銳、更為嚴格地被強調。而且這裡也還有著無懈可擊的技術：每個分場、每個藉由傳送帶送進舞臺的細節、每個相互作用、每個場景的平衡都恰到好處。

這件事尤其讓楊頌斯敬佩，他再度每次彩排都到場。因為與維也納愛樂管弦樂團的工作，在多瑙河就已經預先進行，這位指揮便在薩爾查赫河畔安排住宿好幾個禮拜。在那裡的彩排參加者敘述，紐恩菲爾斯是如何馬上對於楊頌斯的作品經驗擁有最大的尊敬，他如何一再對他保證，完全不可能出現導演與

音樂指揮之間的對峙，因為所有細節馬上被詢問、被討論、而最終一起被實現。

　　跟楊頌斯以前的《黑桃皇后》指揮相比，可以從薩爾茲堡的首演聽出一種精緻化的過程。楊頌斯與如蠟一般柔軟順從的維也納愛樂一起，成功詮釋一場具有內化、溫柔轉折、小心翼翼展現豐富細節的演出。演出裡即使也有很多偉大的時刻，卻不是征服性音樂，而是一種深刻感受、信心十足所安排的靈魂戲劇。

　　布蘭登・佐瓦諾維奇飾演赫爾曼（Hermann）、葉甫根尼婭・穆拉維飾演麗莎（Lisa）、漢娜・施瓦茲（Hanna Schwarz）則是飾演最後一次情慾覺醒的伯爵夫人，這樣的演出陣容擁有符合這個場合的高水準。「楊頌斯有一種真實的第六感，似乎可以事先在氣氛轉換時豐富、以許多不同的形式運作總譜。」《世界報》如此寫道：「對比絕佳地被安置與準備，這齣華麗、卻也私密、荒誕、以及溫柔、另外戲劇安排與音樂豐富如此精湛的五幕歌劇，在音樂上也無法比這個演出有更好、更有意義也更為感官的生動描述。」

　　《法蘭克福評論報》（Frankfurter Rundschau）評論，楊頌斯根據他的老師穆拉汶斯基的傳統方式，專心埋首於總譜中：「他總是以最細膩的第六感、以及客觀理性的眼光，準備整理出作品整體中的歧異不同與一致性，猶如這位古典音樂浪漫者激烈的組成部份，楊頌斯沒有忽略狂熱、冷酷無情、激情、生硬粗暴的裂開或者柔嫩冒芽的情感語氣。」

　　在薩爾茲堡安排了六場《黑桃皇后》的演出後，若有誰在

第一場跟第二場表演後遇到楊頌斯，便會親眼看到一位情緒高昂、心情輕鬆的藝術家，終於可以演出歌劇，而且還是在這樣近乎完美的框架條件中，不用言語就可以感受到這份快樂。對於下一齣歌劇的打算已經開始策劃，應該就是莫傑斯特·穆索斯基的《鮑里斯·戈東諾夫》。這是一首楊頌斯還沒演出過，卻已經在他的願望清單中排很久的作品，而且也被認為從整體來說是最卓越的歌劇作品其中一部。

然而在《黑桃皇后》的第三場演出時，許多熟識這位指揮的人卻感覺到他的混亂，指揮不再如同往常一般如此精準以及自然而然，細微的協調問題增加。看了這場表演的觀眾、更別提經歷過之前首場演出的人，他們之中沒有人預知，這是健康方面出現悲劇的苗頭，楊頌斯只能費力擺脫。這齣薩爾茲堡的《黑桃皇后》，變成跟二十一年前在奧斯陸的《波希米亞人》一樣類似的命運演出，成為一個生命轉折點。

❶ 拉斯普丁全名格里戈里·葉菲莫維奇·拉斯普丁（Grigori Yefimovich Rasputin），是俄國末代沙皇尼古拉二世（Nicholas II）時期的一位神秘主義者，深受皇帝夫婦信任，而進入政治權力核心。拉斯普丁因為行為荒淫、醜聞纏身，並有傳聞沙皇夫婦受他迷惑控制，因而引起公憤。幾位皇親貴族痛恨拉斯普丁入骨，密謀暗殺行動，主謀者之一即為尤蘇波夫宮的主人親王費利克斯·尤蘇波夫（Felix Yusupov）。

❷ 又稱現代維也納樂派，指的是二十世紀初期發生於維也納的一個作曲家音樂流派，主要代表人物有阿諾·荀貝格以及他的兩名學生阿班·貝爾格（Alban Berg）和安東·魏本（Anton Webern）。

第32章

最後的登臺演出

「在薩爾茲堡指揮時，我感覺到自己越來越糟。」楊頌斯回顧時這麼說：「到了最後一場演出，在中場休息時我以為自己無法再繼續下去，音樂節的代表也來到我身邊，還有來自慕尼黑的朋友，他們認為：馬利斯，你必須進醫院。我與自己一番天人交戰之後決定：在中場休息之後坐著繼續指揮。」

那是二〇一八年八月二十五號，在大劇院演出的第六場《黑桃皇后》。觀眾必須等待柴科夫斯基歌劇《黑桃皇后》的下半場很長一段時間，毫不知情這個演出岌岌可危；當楊頌斯終於回到樂團樂池時，身邊還有醫護人員陪同。在之前幾場晚場音樂會的演出時，他還在想，健康的問題應該會在某個時候消失不見；但是取消演出，而且還是在薩爾茲堡音樂節、指揮維也納愛樂管弦樂團、況且是他少有的歌劇計劃之一，他絕對不想這樣。

然而他的情況惡化，就在被中斷所威脅的最後一場《黑桃皇后》結束之後，楊頌斯馬上就被送進一家薩爾茲堡醫院的加護病房。如同描述所說，在往醫院的路上，對於某件事的擔憂折磨著楊頌斯：他沒有能夠跟歌者以及樂團團員致謝。在接下的幾天與幾週，情況完全不容考慮轉院：這一次不是心臟問

題，而且是一種罕見的病毒感染。還有其他的器官在這次的薩爾茲堡夏天也遭受波及，這個疾病攻擊肌肉組織以及神經，楊頌斯還額外罹患了雙邊肺炎，情況對他相當不利。

接下來的幾個月，所有演出都必須取消，這也波及他在巴伐利亞廣播交響樂團習以為常的音樂會日常，西蒙・楊（Simone Young）、克里斯蒂安・馬切拉魯（Cristian M celaru）以及曼弗瑞德・霍內克（Manfred Honeck）暫時代替他的位置；然而更重要的是，也影響了樂團前往南韓（South Korea）、日本以及臺灣的大型巡迴演出。楊頌斯為此找到一位同事代替，是他最親近的熟人與朋友，楊頌斯在幾個月不久之前還被召喚到洛杉磯，為了跟對方告別：八十二歲的祖賓・梅塔，曾罹患肺癌，卻在數次手術以及化療之後，如同奇蹟般地再度康復。當楊頌斯打電話給他時，梅塔馬上表明樂意幫忙。

但這個安排也突然岌岌可危，就在巡迴開始的前三天，梅塔突然在髖部感覺到一陣強烈疼痛——骨頭出現了裂縫。根據醫生的建議，他應該要坐著指揮，然而梅塔因為過於沉醉在音樂中，有一次不由自主地從他的椅子站起來，把巴伐利亞廣播交響樂團代表團嚇壞了，幸好沒發生什麼事，這趟旅程可以沒有阻礙地在亞洲的舞臺上繼續進行。還不止如此：以梅塔領軍演出理查・史特勞斯《英雄的生涯》的這些音樂會，都獲得了巨大的成功。

楊頌斯在這期間被束縛在床上，直到半年之後，他才能回到巴伐利亞廣播交響樂團，而這件事馬上成為一個最為具有代

表性的場合——他頭一次在慕尼黑的赫克利斯音樂廳，指揮有實況轉播的跨年夜音樂會。這件事先行發展的過程奇怪可笑，在這之前，德國公共廣播聯盟為了這個場合跟柏林愛樂管弦樂團簽署了一份協定，這讓自己依賴國家法定財源的樂團以及有些決策高層非常不滿——為此在某個時候一定會被譴責質問，擁有自家樂團就已經足夠了，為什麼還要跟一個外來的管弦樂團簽約？

德國公共廣播聯盟的決策高層讓步，宣布自此之後跨年夜音樂會都是自家的事務。楊頌斯與他的樂團揭開序幕，九十分鐘的音樂會由湯瑪斯・哥特夏克（Thomas Gottschalk）主持。這是一個小點心式的金曲榜，有布拉姆斯的《第五號匈牙利舞曲》（Hungarian Dance No. 5）、德弗札克的《第十五號斯拉夫舞曲》（Slavonic Dance No. 15）、西貝流士的《悲傷圓舞曲》（Valse triste）、或者李格第的《羅馬尼亞協奏曲》，幾乎是所有楊頌斯在巡迴演出時喜歡拿來加演的曲子。有一個奇特現象是明星鋼琴家郎朗的登臺演出，他只有彈奏莫札特第二十一號鋼琴協奏曲（Piano Concerto No.21, K.467）❶的第二樂章，他的健康狀況也不是在巔峰狀態。

反正指揮自己覺得直到目前為止已經康復，他可以跟巴伐利亞廣播交響樂團一起進行歐洲巡迴演出。二〇一九年三月樂團旅行前往布達佩斯（Budapest）、盧森堡（Luxembourg）以及阿姆斯特丹，以兩場在維也納的音樂會開始，兩個演出節目的其中一個有著德弗札克的第九號交響曲與史特拉汶斯基的《春之祭》，比較符合標準；另一個演出曲目則由浦朗克的管

風琴協奏曲以及聖桑的第三號交響曲，組成了一個非典型的壓箱寶，原因是：漢堡易北愛樂廳的駐廳管風琴家伊維塔・艾普卡娜（Ivetka Apkalna），以獨奏家身份隨行。

楊頌斯似乎很享受這趟巡迴演出，這趟旅行持續越久，他的心情就越好、顯得越加獲得釋放。不久之前，他沒有料想到的慕尼黑音樂廳音響決定已經塵埃落定；僅僅一個月後，楊頌斯便將指揮一個對他來說幾乎是全新的樂團——他上一次指揮德勒斯登國家管弦樂團，是一九八一年在薩爾茲堡的復活節音樂節的框架中，如今再度相逢。其實楊頌斯由於時間因素，無法負荷與對他來說陌生的音樂家一起合作，然而音樂節以卡拉揚大獎這個榮譽來吸引他，這個獎項是由指揮家遺孀愛麗特・馮・卡拉揚（Eliette von Karajan）所資助，他獲贈了五萬歐元。

在薩爾茲堡這個他曾經協助這位值得尊敬的明星指揮的地方，楊頌斯再度站在初始起點。在演出節目單上，他放入了海頓的《軍隊交響曲》，在軍隊嘈雜的終曲時，打擊樂手連同塔架鈴（Schellenbaum）❷在觀眾座位間行進，這是楊頌斯也在別處已經施行過的一個玩笑。中場休息之後，接著演出馬勒的第四號交響曲，由蕾古拉・穆雷曼（Regula Mühlemann）擔任獨唱。德勒斯登國家管弦樂團讓馬勒以更為質樸與自然的美麗閃閃發光，首席指揮提勒曼在他的致辭中向這位同業鞠躬：「我們年輕一輩可以從您身上學到非常多。」

楊頌斯一直不是完全健康的情況，完全相反。跟維也納愛樂的一個短暫巡迴途中，為了安全起見在易北愛樂廳有預備一

張椅子；在另一個晚上，他已經無法真正地活動，只能以越來越傾斜的身體姿勢指揮。「我當時並沒有疼痛。這很奇怪，我只是單純感覺到，我再也無法直挺地站立。」他後來說。在這幾場音樂會總歸以簡化的身體語言指揮演出的楊頌斯，在舞臺上都會有人陪同。在病毒感染之後的回歸只持續了幾個月，醫師們建議楊頌斯要接受治療至完全痊癒。音樂會再度取消，這件事影響了慕尼黑的音樂會，同時也影響跟巴伐利亞廣播交響樂團的一趟巡迴演出，這對他來說尤其覺得憂傷與生氣。

丹尼爾‧哈丁（Daniel Harding）在慕尼黑與英戈爾施塔特（Ingolstadt）代替他；在北德雷德芬（Redefin）的客席演出以及在他出生城市里加的一個音樂節，則由蘇珊娜‧梅爾基（Susanna Mälkki）代替；而為了倫敦的逍遙音樂節以及薩爾茲堡音樂節的音樂會，則是爭取到了亞尼克‧聶澤—賽金（Yannick Nézet-Séguin）。這所有一切對於楊頌斯來說有多令人不快，幾乎無法猜測。當他八月初因為一個私人時間約定在慕尼黑停留時，他變得更瘦，卻也產生更加有所作為的欲望。秋天時，楊頌斯承諾可以再度指望他的參與。

他在二〇一九年十月真的回歸巴伐利亞廣播交響樂團，在預定的樂季中一些大型也是少有的計劃等待著他：例如在一開始，馬上就有一場為了慶祝廣播公司自己的唱片品牌「巴伐利亞廣播公司古典音樂唱片」（BR-KLASSIK）十歲生日的舞臺論壇。剛好不太喜歡這種行程的的楊頌斯，罕見地表現出愉快且對答如流，他講述了跟錄音師們錯綜複雜的共事，開懷大笑地盡可能還原他曾經跟卡拉揚在錄製《諸神黃昏》

（Götterdämmerung）時所經歷的一個事件：「您知道。」
當時的男高音這麼說：「有一百個指揮可以指揮這首作品，但
是只有三位可以唱出這個部份。」卡拉揚對此回應：「沒錯，
但您不屬於這三位。」

　　就像常常發生的那樣，楊頌斯在慕尼黑再度彩排巡迴
演出曲目，並在樂季套票音樂會中演出。魯道夫・布赫賓德
（Rudolf Buchbinder）擔任鋼琴獨奏演出，為了這趟旅行所
預定的女高音達戴安娜・達姆勞則因為生病的關係，在慕尼黑
由莎拉・魏格納（Sarah Wegener）代替。假如以省力減略的
身體語言指揮的楊頌斯，在前兩場慕尼黑音樂會的布拉姆斯第
四號交響曲，顯現得非常信任樂團；那麼兩週之後在蕭斯塔科
維契的第十號交響曲，他則表現得較為果斷而具有攻擊性。

　　不光只有聽眾感覺到這件事，他的音樂會之夜無論如何終
於已經跨越界限而具有傳奇性。當楊頌斯站上舞臺時，一種特
別的光芒籠罩著他，變成纖細虛弱的身影；在多重意義下抽象
且無法言喻的某種氛圍，感染了他的團員，鼓勵著他們。

　　在演奏蕭斯塔科維契時，巴伐利亞廣播交響樂團表現得
彷彿決心往終極意義前去，像是給予終於回歸者的一份禮物，
而且必須用這些音樂會證明許多事一樣。這是遠遠超越音樂
能力、演出文化以及反思的某些事物，可以讓人感覺回想起阿
巴多跟柏林愛樂管弦樂團的晚期音樂會。蕭斯塔科維契的第十
號交響曲以一種在這位詮釋者身上也展現出的不尋常密度、精
確以及情感張力，迷惑了慕尼黑觀眾。楊頌斯再度表現出將襯
衫撕裂般的激情以及認同，還有讓人印象深刻的、在這些作品

中讓人產生錯覺的誇張吹噓，儘管蕭斯塔科維契已經足夠吸引人。所有蘊含在這首第十號交響曲中的東西，包括喧鬧的史達林漫畫這樣音樂之外的典故，並不是作為毫無根據的領會、而是以把握十足地搬上舞臺的表演來演出。

在一次彩排時，楊頌斯安排了一段簡短的談話：他滿心感動地談到，在這一段如此特別的時間內，是如何與樂團一起成長而成為一個家庭。雖然還有其他的事沒有提及，但是可以感覺到：他現在從這些音樂會中吸取了多少能量，這些音樂會如何讓他恢復體力以及給予支持。有一次，當正在演出理查・史特勞斯的歌劇《間奏曲》（Intermezzo）選曲時，他的眼中滿是淚水。

樂團接著又要再度巡迴演出，而且楊頌斯再次無法指揮所有場次的音樂會。在維也納、巴黎以及漢堡，他跟巴伐利亞廣播交響樂團獲得觀眾的起立致敬；在安特衛普（Antwerpen）、盧森堡以及埃森（Essen），他則讓丹尼爾・哈丁代理他。在這期間的保養休息以及較早啟程前往紐約，對他並沒有很大的幫助；還在第一場音樂會的試奏彩排時，楊頌斯雖然非常積極參與，但短短幾分鐘之後，他卻抱怨出現血液循環問題，要非常費力才能將自己拖拖拉拉地挪至舞臺上演出理查・史特勞斯的《間奏曲》選曲，以及《最後四首歌》，由戴安娜・達姆勞所演唱。接下來的中場休息越來越長，觀眾變得不安；在布拉姆斯的第四號交響曲演出時，樂團在音樂上不顧一切協助他們的指揮，精力消耗殆盡的他卻不放棄再度回到加演曲目——布拉姆斯的《第五號匈牙利舞曲》，這也是楊頌斯在他的生命中

指揮的最後一首作品。隔天由正好也在這個城市的瓦西里‧佩特連科（Vasily Petrenko）代替他演出。

楊頌斯在那之後某種程度上算是恢復常態，他對於自己失望、並且感到生氣地返回聖彼得堡。他還有這麼多的計劃，例如二〇二〇年的貝多芬年度❸，對此他在慕尼黑並不打算演出交響曲，而是序曲、三重奏協奏曲以及《莊嚴彌撒》（Missa Solemnis），這也是哈農庫特當時跟音樂界告別的作品。

同時楊頌斯也變得很確定：回絕次數累積增加，他的健康情況卻幾乎沒有好轉；他不想繼續讓他的樂團失望，於是有了關於從首席指揮位置退出的對話。這樣的對話非常開放地進行，雙方都很真誠、相互一致，這件事顯示了他跟巴伐利亞廣播交響樂團之間如此獨一無二的關係。然後卻在二〇一九年十二月一號的清晨時分，音樂界陷入一片震驚與愕然——馬利斯‧楊頌斯輸了他最後的一場搏鬥。

❶ 「克歇爾目錄」指的是奧地利音樂學家克歇爾（Ludwig Alois Ferdinand Ritter von Köchel）對莫札特的音樂作品所做的編年式編號系統。原文是 Köchel-Verzeichnis，通常用縮寫 K. 或 KV. 表示。

❷ 一種用於軍樂隊的打擊樂器，杆上掛滿鈴鐺與金屬片，頂端有類似傘蓋或月牙形的裝飾。

❸ 二〇二〇年是貝多芬誕辰二百五十週年紀念。

尾聲

　　二〇二〇年八月二十號在薩爾茲堡節日大劇院的首演，或許會讓他的職業生涯到達巔峰，而且剛好還是以一齣關於挫敗沙皇的歌劇，這一點應該最能讓他會心一笑——馬利斯・楊頌斯隨時都樂意接受精彩的結局高潮。然而跟維也納愛樂管弦樂團演出穆索斯基的歌劇《鮑里斯・戈東諾夫》，成為楊頌斯除此之外已經圓滿的生命中，最後還沒能實現的夢想之一。「我從那個時候開始就無法想像其他的可能。」他有一次回顧合唱指揮學生時期剛開始的指揮嘗試時這麼說，父親的例子當時肯定就在他眼前。

　　只用模仿以及復刻無法解釋這個決定、這個職業生涯，那麼這是天性嗎？某種程度上繼承而來站上指揮臺、走向首席指揮職位的渴望？令人注目的是，楊頌斯在他的職業生涯中一直都跟某個樂團聯結在一起，而且從很早就開始了。楊頌斯從來不曾有過只擔任客席指揮，四處漂泊、試用的流浪歲月——做為音樂產業一種短暫存在的自由激進份子，不只不受羈絆，而且還能不受擔任首席指揮的行政與組織工作干擾。楊頌斯自己並不接受這樣的想法。

　　就在沙瓦利許過世前不久，有一次他曾被詢問，若重來一次他是否會完全一樣這麼做，他說：擔任指揮是肯定的，但不一定要在一個固定的首席位置上。做音樂、專心在作品上、

內省反思、停止中斷與領會，所有這些都會深深受到額外的責任影響。這是一個馬利斯‧楊頌斯會站在正好相反對立面的態度。不只是因為他在這個問題上跟隨軍隊的信條：「一個優秀的士兵必須也想要變成將軍。」而且也是因為乍看之下像是遠離藝術的首席指揮額外任務，其實才是他藝術工作的前提：「對我來說，這是某種非常自然的事情，我並不只想要是個指揮、跟一個很棒的樂團享受美妙的音樂。我感受到責任，並且有著我必須知道一切的渴望，這樣我才可以改變與改善，畢竟沒有十全十美的樂團。」

如同曾經所提及的，這樣的態度讓楊頌斯也成為一個控制狂般的領導者；在音樂方面比較不會如此，因為即使是在精確劃清界線的領域，他仍給了較多的彈性空間，這獲得身為同事的樂團成員無比敬重。他對於舞臺之外的工作就是另一種態度，這從樂團中細節繁瑣的樂團編制問題、關於行政流程，一直延伸到媒體文章——他定期都會閱讀這些文章，在面對記者卻沒有做任何評論。因為在彩排期間對他來說並沒有自由空間，更不用說空閒時間；在聖彼得堡家中也沒有，他在這裡透過電話全心投入地操控所發生的事，是一位極端的操心者。

因為年紀而變得溫和，或許是一個過於粉飾美化的概念：隨著時間，楊頌斯變得較為容易妥協，並不一定是因為「控制」對他而言比較不重要，這更可能是跟「信任」這件事有關；這個狀況尤其表現在巴伐利亞廣播交響樂團身上：楊頌斯跟他們在共事將近二十年後，可以實現他對於運作成功的樂團工作的想像。不知何時，他已經到達這個最後、長年的首席指揮職位

上，以多重的方式完成了職業生涯，他在某個時候已經抵達。音樂上、人性上以及音樂廳的實現，這是一個嘔心瀝血之作，他卻無法看到它的完成。

所有的團員一致地敘述，他們可以一直「閱讀」他們的指揮。楊頌斯以一種正面的方式表現直率、容易被看穿，因此令人可以理解他的決定。對他來說，指揮的最大美德不是技術、知識、結構或者音樂的認知，而是誠實。楊頌斯是一位策略家，友善、有經驗、聰慧、不妥協，卻從來不工於心計，而且他也從未將自己藏匿在大師的姿態或者面具後面：「我就是像我自己一樣，就這樣！」

在某種層面上，這個可讀性某程度上意謂著沒有保護性：楊頌斯並不偽裝自己，例如就算出於媒體宣傳工作以及公關系統的要求，他也不讓自己在當時有所佯裝或者調整。他雖然認為指揮家生涯的這種衍生現象十分正常，而且也履行許多這些次要任務，但是其中某些以一種煩人的必要性發生而令人反感：例如為了公益性脈絡拍攝短片，整體而言就是某種快速、醒目的、影響公眾的聲明，所有這些都不會成為他最喜歡的活動。

不只是表現在這裡：在馬利斯·楊頌斯的職業生涯中，同時反映了「指揮家」這個職業的變化。他的生涯開始於指揮臺暴君的時代，是沒有爭議性、受人尊崇、讓人敬畏的下令者，是自戀的音樂大師，而且即使他跟兩位標準範例——穆拉汶斯基以及卡拉揚直接有關，卻跟他們的性格少有雷同。在這一方面，他在維也納的學習確實扮演一個重要角色，也就是

在指揮老師史瓦洛夫斯基那裡的社會化。史瓦洛夫斯基的其他學生，像是阿巴多、祖賓·梅塔、或者亞當·費雪（Adam Fischer）以及伊凡·費雪，他們都是古典音樂指揮獨裁者的相反概念。「你應該要忠於你自己地對待樂團。」楊頌斯這樣描述：要嘗試別扭曲自己的個性，假如偽裝權威，樂團會馬上感覺到這是假裝，而且這只會更糟。假如一位指揮行為專橫獨斷，樂團團員馬上就會發現。

楊頌斯的思維毫無疑問具有階級意識，卻從來不是一個拒絕協商的獨裁者，在個人自我紀念碑的意義下，楊頌斯有著音樂性上、卻沒有人性方面的等級差異。

對於規則的意識、對於人與人之間共同生活緊密結合的結構，深植於他的心中，這跟他的出身、跟他的父母家庭以及學校教育有關。「我非常贊成人類應該要被教導禮貌，要學習可以做什麼事，以及對於哪些事應該比較注意小心。今天人們相信他們什麼都能做，所以我贊成嚴格的規範。一個四歲的小孩還不能理解這些，所以首先要遵循準則，之後再去了解為什麼他要這樣被教育。」楊頌斯心裡清楚，有些人會因此認為他很老派：「但是這涉及互相尊重，否則會讓我們變成野蠻人。」

這個對於結構組織的思維在音樂上繼續延伸，然而卻是以另一種某程度上較為放鬆的方式。對於楊頌斯來說，雖然有深入思考、部份超過數十年所遵循的詮釋綱領與原則，但是在那裡一直都有一種坦率與可穿透性，原因是一種持續多產的不滿足，但也是揪心的、豐碩的、有時糟糕的懷疑。「有人在這樣的狀況下，會用傲慢保護自己，我曾在一些同業身上經歷過。

我不能理解，為什麼他們會顯示出這樣排斥的面具？也許是因為他們懷有情結，想要隱藏他們的不安全感。」

　　將懷疑與自我批判當做信條，這可能是一件平常事，特別是作為藝術性工作的前提。假使如同楊頌斯一樣因此遭受一種過度、有時損害健康的壓力，這樣的意圖就會得到另一種意義：對於一場優秀到可接受的音樂會，楊頌斯不會運用像滿意或者成功這樣的參數。「品質是我道德上的責任。」

　　倘若他還能再做一次決定的話，再度成為指揮這件事，對楊頌斯來說想必是毫無疑問，卻有一個限制：他應該不想在二十一世紀展開他的職業生涯。當他在當時的列寧格勒展開他的訓練，這在他的眼中是發生在最理想的條件之下，這涉及機構的設備以及教授的品質。「當時對於學習指揮的學生來說，是一個黃金時代。這樣的教導、這樣的氣氛、這樣的水準！我會想要能夠再次走上這條路，不過是以當時的條件。」

　　當楊頌斯從列寧格勒啟程開始，便發展出了一個罕見的直線性職業生涯，彷彿有一位偉大的陌生人為楊頌斯設計了一份完全具有邏輯性、有說服力的劇本。指揮、跟「他」的樂團們共處，他再也無法想像除了這些以外的事，這也同時代表著：沒有這些是不可能的。所以他可以克服這麼許多的身體的危機，當他承受一個樂團的能量流動、以及一場音樂會的力場時，他也能夠自我蛻變。「對我來說，我不依賴掌聲，這不是毒品、不是上癮，這是一種實現。假如有人告訴我：停止，你不用再指揮樂團了！或許只暫停一年我會很開心，但是在那之後……。」

正好就在他最後的幾場音樂會中，可以感覺到這件事：有時候馬利斯・楊頌斯力氣耗盡，巴伐利亞廣播交響樂團卻因此才覺得格外受到激勵。楊頌斯之所以獲得這樣偉大的成就，因為他不只是拿取，而是也能夠、以及想要給予，而且比他原來應該得到的還多，這同時也造成他嚴重的厄運。二〇一九年的十一月八號，他在紐約卡內基音樂廳的最後一場音樂會，其中一首演出曲目是理查・史特勞斯的《最後四首歌》，應該不是偶然。「我們已經厭倦漂泊。」歌詞是這麼寫：「這難道或許就是死亡？」

致謝辭

要聊聊跟馬利斯·楊頌斯有關的事嗎？這個名字有時候似乎可以開啟所有的門，這位藝術家的受歡迎程度也反映在這樣熱烈的對話意願。於是透過各種不同的數位管道，就產生了許多美好、有啟發性、以及明朗的會晤與交談，沒有這些會晤與交談，這本書就不可能出版。為奧斯陸愛樂管弦樂團發言的是愛麗澤·貝特納絲、漢斯·約瑟夫·葛洛、斯文·豪根以及史蒂格·尼爾森；而代表匹茲堡交響樂團的則是安德烈斯·卡德納斯、羅伯特·莫伊爾以及保羅·希爾沃；皇家大會堂管弦樂團的代表有佩特拉·范·德·海蒂、約翰·范·伊爾瑟爾以及赫爾曼·利肯；巴伐利亞廣播交響樂團發表意見的成員是菲利浦·布克利、海因里希·布勞恩、安德烈亞斯·馬席克、彼得·麥瑟（Peter Meisel，令人印象深刻的照片大部份出自他手）、尼可拉斯·彭特（Nikolaus Pont）、彼得·普利斯林以及法蘭茲·舒勒；還有維也納愛樂管弦樂團的發言者是麥克·布萊德勒、華特·布洛夫斯基（也以他作為巴伐利亞廣播交響樂團經理的身份）以及克雷門斯·赫斯伯格。

我也要感謝其他人提供了重要的報導、推測以及軼事。例如湯瑪斯·安格楊（Thomas Angyan），他是維也納音樂協會（Wiener Musikverein）資深經理；米庫斯·切切（Mikus Čeče）是拉脫維亞里加國家歌劇院（Latvian National Opera）的戲劇顧問；或者史蒂芬·格馬赫，盧森堡愛樂音樂

廳（Philharmonie Luxemburg）的經理，之前也曾是巴伐利亞廣播交響樂團的經理；還有馬利斯・楊頌斯早年的經紀人史蒂芬・賴特。當然，在這本書中還提及了數量龐大的其他相遇，跟他有關的名字實在太多，就不在這裡一一列出。它們大部份來自巴伐利亞廣播交響樂團時期，當時我獲准陪同許多巡迴演出。這位音樂家的親和力以及可親性，當時仍未足夠強烈到可以做出任何評價。

　　我要特別感謝令人讚嘆的克勞蒂亞・克萊勒，她是馬利斯・楊頌斯的左右手，尤其是每次懇請預約時間碰面時，她的回應都充滿耐心。還有她的暫時代理人克拉拉・克羅爾（Clara Kroher），也是給予了莫大的幫助。Piper 出版社的卡塔琳娜・史托德萊爾（Catharina Stohldreier），則是對這個提案提供了她寶貴具有建設性以及溫暖的批評指教。

　　最崇高的敬意當然要獻給那位，好不容易才贏得他的首肯讓我為他著書立傳的楊頌斯先生。在溝通進展幾年之後，所有疑慮皆被排除，這個計劃於是得以開展。因為與馬利斯・楊頌斯的邂逅、他的坦率與樂於幫助，以及他對於我提出的諸多問題所給出的許多詳細答覆，我心中充滿無限感激，尤其是因為他送給我兩件他視若珍寶的事物：時間與信任。

附錄

生平簡歷

1943.1.14	誕生於里加
1956	遷居至列寧格勒（今天的聖彼得堡）
1957	於列寧格勒音樂學院就讀
1966	與苡拉・楊頌斯（Ira Jansons）結婚
1967	女兒伊洛娜出生
1968	與列寧格勒愛樂首次登臺演出
	與卡拉揚初次相遇
1969	於維也納進修
1970	在薩爾茲堡復活節音樂節擔任卡拉揚的助手
1971	在柏林獲得卡拉揚指揮大賽第二名
1971	擔任列寧格勒音樂學院指揮科教師
1973	在列寧格勒愛樂擔任葉夫根尼・穆拉汶斯基的代理指揮與助手
1979	擔任奧斯陸愛樂首席指揮
1988	在美國與洛杉磯愛樂首次登臺演出
1990	在薩爾茲堡音樂節首次登臺

1992	擔任倫敦愛樂首席客座指揮
1992	與維也納愛樂首次登臺演出
1996	在奧斯陸演出《波希米亞人》時心肌梗塞發作
1997	擔任匹茲堡交響樂團首席指揮
1998	與伊莉娜・楊頌斯（Irina Jansons）結婚
2003	擔任巴伐利亞廣播交響樂團首席指揮
2004	擔任阿姆斯特丹皇家大會堂管弦樂團首席指揮
2006	首次指揮維也納愛樂新年音樂會，生涯中共三次於此盛事登場❶
2006	在阿姆斯特丹首次登臺指揮歌劇——蕭斯塔科維契《穆森斯克郡的馬克白夫人》
2013	獲頒恩斯特・馮・西門子音樂大獎
2017	於薩爾茲堡音樂節首次演出歌劇——蕭斯塔科維契《穆森斯克郡的馬克白夫人》獲得倫敦皇家愛樂協會金牌
2018	獲得柏林愛樂與維也納愛樂的榮譽成員資格
2019	獲頒薩爾茲堡復活節音樂節卡拉揚大獎
2019.12.1	逝世於聖彼得堡

❶ 楊頌斯分別在 2006、2012 和 2016 年指揮過維也納愛樂新年音樂會

附錄

錄音作品目錄

這份錄音列表並不包含楊頌斯所有的錄音作品，有些在這期間已經從市場撤除。直到這本書排印，這裡所列出的各家唱片品牌產品都還可以買到。假如這些唱片錄音沒有標示為數位多功能影音光碟（DVD）或是藍光光碟（Blue-Ray），基本上都是雷射唱片（CD）。

■ **巴爾托克：**
《管弦樂團協奏曲、給弦樂器、打擊樂器以及管弦樂團的音樂》（Konzert für Orchester, Musik für Saiteninstrumente, Schlagzeug und Orchester），奧斯陸愛樂，Warner

■ **貝多芬：**
《C 大調彌撒》（Mass in C major）、第三號《雷奧諾拉》序曲（Leonore Overture No. 3），巴伐利亞廣播交響樂團與合唱團，BR-KLASSIK（也有 DVD 與 Blue-Ray）

九首交響曲（包括康切里：《迪克西》（Dixi）、望月京：《儀來》（Nirai）、塞克史尼切：《火》（Fires）、謝德霖：《貝多芬的聖城遺囑》（Beethovens Heiligenstädter Testament）、魏德曼：《生動活潑》），巴伐利亞廣播交響樂團與合唱團，BR-KLASSIK

■ **白遼士：**
《幻想交響曲》（包括瓦雷茲：《電離》（Ionisation）），巴伐利亞廣播交響樂團，BR-KLASSIK

■ **布拉姆斯：**
《德文安魂曲》（Ein deutsches Requiem），荷蘭廣播合唱團（Netherlands Radio Choir），皇家大會堂管弦樂團，RCO

四首交響曲，巴伐利亞廣播交響樂團，BR-KLASSIK

《第一號交響曲》，奧斯陸愛樂，Simax

《第一號交響曲》（包括華格納：《威森東克之歌》，理查‧史特勞斯：《唐璜》），維也納愛樂，EuroArts（DVD 與 Blue-Ray）

《第二號交響曲》（包括貝多芬：《第二號交響曲》），皇家大會堂管弦樂團，RCO

《第二號交響曲》與《第四號交響曲》，奧斯陸愛樂，Simax

《第四號交響曲》，奧斯陸愛樂，Simax

■ 布瑞頓：
《戰爭安魂曲》（War Requiem），巴伐利亞廣播交響樂團與合唱團，BR-KLASSIK

■ 布魯克納：
《第三號交響曲》與《第四號交響曲》，皇家大會堂管弦樂團，RCO

《第四號交響曲》，巴伐利亞廣播交響樂團，BR-KLASSIK

《第六號交響曲》與《第七號交響曲》，皇家大會堂管弦樂團，RCO

《第七號交響曲》，巴伐利亞廣播交響樂團，BR-KLASSIK

《第八號交響曲》，巴伐利亞廣播交響樂團，BR-KLASSIK

《第九號交響曲》，皇家大會堂管弦樂團，RCO

《第九號交響曲》，巴伐利亞廣播交響樂團，BR-KLASSIK

■ 德弗札克：
《大提琴協奏曲》（包括柴科夫斯基：《洛可可主題變奏曲》（Rokoko-Variationen）），楚爾斯‧莫克（Truls Mørk），奧斯陸愛樂，Virgin

《安魂曲》、《第八號交響曲》，維也納歌唱協會合唱團，皇家大會堂管弦樂團，RCO

《安魂曲》，巴伐利亞廣播交響樂團與合唱團，Arthaus（DVD 與 Blue-Ray）

《聖母悼歌》（Stabat Mater），巴伐利亞廣播交響樂團與合唱團，BR-KLASSIK（由 Concorde 發行 DVD 與 Blue-Ray）

《第五號交響曲》、《隨想詼諧曲》（Scherzo capriccioso）、《奧賽羅》（Othello），奧斯陸愛樂，Warner（Warner）

《第七號交響曲》與《第八號交響曲》，奧斯陸愛樂，Warner

《第八號交響曲》（包括韋伯：《奧伯龍序曲》、蕭斯塔科維契：《第一號小提琴協奏曲》、巴赫：《小提琴協奏曲的急板，BWV 1001》），希拉蕊·韓（Hilary Hahn），柏林愛樂，EuroArts（DVD）

《第八號交響曲》（包括理查·史特勞斯：《唐吉軻德》），馬友友，巴伐利亞廣播交響樂團，Concorde（DVD 與 Blue-Ray）

《第八號交響曲》（包括德弗札克：《狂歡節》（Carnival）、蘇克（Josef Suk）：《弦樂小夜曲》（Serenade for Strings）），巴伐利亞廣播交響樂團，BR-KLASSIK

《第九號交響曲》，皇家大會堂管弦樂團，RCO

《第九號交響曲》（包括史麥塔納（Bedřich Smetana）：《莫爾道河》（Die Moldau）），奧斯陸愛樂，Warner

《第九號交響曲》（穆索斯基：《展覽會之畫》），巴伐利亞廣播交響樂團，Concorde（DVD）

■ 古諾（Charles Gounod）：
《塞西莉亞彌撒曲》（Cäcilienmesse）（包括舒伯特：《G 大調彌撒曲》），巴伐利亞廣播交響樂團與合唱團，BR-KLASSIK

■ 葛利格：
《鋼琴協奏曲》，萊夫·歐維·安斯涅（Leif Ove Andsnes），柏林愛樂，Warner

■ 海頓：
《和聲彌撒》（Harmoniemesse）、《第八十八號交響曲》，巴伐利亞廣播交響樂團與合唱團，BR-KLASSIK（也有 DVD）

《第一百號交響曲》與《第一〇四號交響曲》、《交響協奏曲》（Sinfonia Concertante），巴伐利亞廣播交響樂團，Sony

■ 奧乃格：
《第三號交響曲》（包括浦朗克：《榮耀經》），荷蘭廣播合唱團，皇家大會堂管弦樂團，RCO

■ 楊納捷克：
《格拉高利彌撒》（包括布拉姆斯：《第二號交響曲》），巴伐利亞廣播交響樂團與合唱團，BR-KLASSIK，Arthaus（DVD 與 Blue-Ray）

■ 盧托斯瓦夫斯基：
《管弦樂團協奏曲》（包括齊瑪諾夫斯基（Karol Szymanowski）：《第三號交響曲》、柴科夫斯基：《第三號交響曲》），巴伐利亞廣播交響樂團，BR-KLASSIK

■ 馬勒：
《第一號交響曲》，皇家大會堂管弦樂團，RCO

《第一號交響曲》與《第九號交響曲》，奧斯陸愛樂，Simax

《第一號交響曲》，巴伐利亞廣播交響樂團，BR-KLASSIK

《第二號交響曲》，荷蘭廣播合唱團，皇家大會堂管弦樂團，RCO（包括 DVD）

《第二號交響曲》，拉脫維亞國家音樂學院合唱團（Latvian State Academic Choir），奧斯陸愛樂，Chandos

《第二號交響曲》，巴伐利亞廣播交響樂團與合唱團，BR-KLASSIK（Blue-Ray 由 Arthaus 發行）

《第三號交響曲》，布雷達少年聖樂合唱團（Boys of the Breda Sacrament Choir），雷恩蒙德少年合唱團（Rijnmond Boys' Choir），荷蘭廣播合唱團，皇家大會堂管弦樂團，RCO

《第四號交響曲》，皇家大會堂管弦樂團，RCO

《第五號交響曲》，皇家大會堂管弦樂團，RCO

《第五號交響曲》，巴伐利亞廣播交響樂團，BR-KLASSIK

《第七號交響曲》，皇家大會堂管弦樂團，RCO

《第七號交響曲》，奧斯陸愛樂，Simax

《第七號交響曲》，巴伐利亞廣播交響樂團，BR-KLASSIK

《第八號交響曲》，荷蘭廣播合唱團，拉脫維亞國家合唱團（State Choir Latvija），皇家大會堂管弦樂團，RCO

《第九號交響曲》，巴伐利亞廣播交響樂團，BR-KLASSIK

■ 孟德爾頌：
《小提琴協奏曲》（包括西貝流士：《小提琴協奏曲》），張莎拉（Sarah Chang），柏林愛樂，Warner

《小提琴協奏曲》（包括布魯赫：《小提琴協奏曲》），五嶋綠，柏林愛樂，Sony

■ 莫札特：
《安魂曲》，荷蘭廣播合唱團，皇家大會堂管弦樂團，RCO

《安魂曲》，巴伐利亞廣播交響樂團與合唱團，Concorde（DVD 與 Blue-Ray）

■ 穆索斯基：
《展覽會之畫》，皇家大會堂管弦樂團，RCO

《展覽會之畫》、《荒山之夜》（Night on Bald Mountain）、《霍瓦斯基叛亂序曲》（Khovanshchina - Overture）（包括林姆斯基—高沙可夫：《天方夜譚》、《西班牙隨想曲》（Capriccio Espagnol）），奧斯陸愛樂，Warner

《展覽會之畫》（包括史特拉汶斯基：《彼得洛希卡》），巴伐利亞廣播交響樂團，BR-KLASSIK

■ 普羅高菲夫：
《第五號交響曲》，皇家大會堂管弦樂團，RCO

《第五號交響曲》，列寧格勒愛樂，Chandos

■ 拉赫曼尼諾夫：
《鐘》（The Bells）、《交響舞曲》（Symphonic Dances），巴伐利亞廣播
交響樂團與合唱團，BR-KLASSIK

第 1—3 號交響曲、第 1—4 號鋼琴協奏曲、《死之島》（Isle of the Dead）、《D
小調詼諧曲》、《管弦樂團版本的無言歌（Vocalise）no. 14》、《交響舞曲》、
《帕格尼尼主題狂想曲》（Rhapsody on a Theme of Paganini），米蓋爾·魯迪，
聖彼得堡愛樂，Warner

《第二號交響曲》，皇家大會堂管弦樂團，RCO

《第二號交響曲》，愛樂管弦樂團，Chandos

■ 雷史畢基：
《羅馬之松》（包括比才：《卡門組曲》），巴伐利亞廣播交響樂團，BR-
KLASSIK

■ 利姆：
《安魂曲段落》，巴伐利亞廣播交響樂團與合唱團，Neos

■ 聖桑：
《第三號交響曲》（包括浦朗克：《管風琴協奏曲》），伊維塔·艾普卡娜（Iveta
Apkalna），巴伐利亞廣播交響樂團，BR-KLASSIK

■ 荀貝格：
《古勒之歌》，北德廣播合唱團（NDR Chor）、萊比錫中德廣播合唱團（MDR
Rundfunkchor Leipzig），巴伐利亞廣播交響樂團與合唱團，BR-KLASSIK
（DVD）

■ 蕭斯塔科維契：
《穆森斯克郡的馬克白夫人》，荷蘭國家歌劇院合唱團（Netherlands Opera
Chorus），皇家大會堂管弦樂團，Opus Arte（DVD）

第 1—15 號交響曲，巴伐利亞廣播交響樂團、聖彼得堡愛樂、柏林愛樂、維
也納愛樂、倫敦愛樂、費城管弦樂團、奧斯陸愛樂，Warner

第七號交響曲《列寧格勒》，皇家大會堂管弦樂團，RCO

第七號交響曲《列寧格勒》，巴伐利亞廣播交響樂團，BR-KLASSIK

《第十號交響曲》，皇家大會堂管弦樂團，RCO

《第十號交響曲》，巴伐利亞廣播交響樂團，BR-KLASSIK

■ **舒伯特：**
第八號交響曲《偉大》，巴伐利亞廣播交響樂團，BR-KLASSIK

■ **舒曼：**
《第一號交響曲》（包括舒伯特：《第三號交響曲》），巴伐利亞廣播交響樂團，BR-KLASSIK

■ **西貝流士：**
《小提琴協奏曲》（包括普羅高菲夫：《小提琴協奏曲》），法蘭克·彼得·齊瑪曼，愛樂，Warner

第 1—3 號交響曲以及《第五號交響曲》，奧斯陸愛樂，Warner

《第二號交響曲》，皇家大會堂管弦樂團，RCO

《第二號交響曲》、《芬蘭頌》、《卡雷利亞組曲》（Karelia Suite），巴伐利亞廣播交響樂團，BR-KLASSIK

■ **理查·史特勞斯：**
《查拉圖斯拉如是說》，丹尼爾·特里福諾夫（Daniil Trifonov），巴伐利亞廣播交響樂團，BR-KLASSIK

《英雄的生涯》，皇家大會堂管弦樂團，RCO

《英雄的生涯》、《唐璜》，巴伐利亞廣播交響樂團，BR-KLASSIK

《英雄的生涯》（包括貝多芬《第三號鋼琴協奏曲》），內田光子，巴伐利亞廣播交響樂團，Arthaus（DVD 與 Blue-Ray）

《阿爾卑斯交響曲》、《唐璜》，皇家大會堂管弦樂團，RCO

《阿爾卑斯交響曲》，巴伐利亞廣播交響樂團，BR-KLASSIK

《雙簧管協奏曲》（包括《變形》（Metamorphosen），由尤金·約胡姆指揮），史蒂芬·席利（Stefan Schilli），巴伐利亞廣播交響樂團，Oehms

《提爾愉快的惡作劇》、《玫瑰騎士組曲》、《最後四首歌》，安雅·哈特蘿絲（Anja Harteros），巴伐利亞廣播交響樂團，BR-KLASSIK

■ **史特拉汶斯基：**
《火鳥》（包括：理查·史特勞斯：《提爾愉快的惡作劇》），奧斯陸愛樂，Simax

《春之祭》、《火鳥組曲》，巴伐利亞廣播交響樂團，BR-KLASSIK

《彼得洛希卡》、《交響舞曲》，皇家大會堂管弦樂團，RCO

■ **柴科夫斯基：**
《中提琴、鋼琴與管弦樂團協奏曲》、《簡單練習曲》（Etudes in Simple Tones），克希妮亞·巴許米特（Xenia Bashmet），波里斯·貝瑞佐夫斯基（Boris Berezovsky），達莉亞·柴可夫斯卡亞（Daria Tschaikowskaja），莫斯科愛樂（Moscow Philharmonic Orchestra），Melodiya

《尤金·奧涅金》，皇家大會堂管弦樂團，Opus Arte（DVD 與 Blue-Ray）

《黑桃皇后》，荷蘭國家歌劇院合唱團，皇家大會堂管弦樂團，CMajor（DVD 與 Blue-Ray）

《黑桃皇后》，維也納國立劇院合唱團（Konzertvereinigung Wiener Staatsopernchor），維也納愛樂，Unitel（DVD 與 Blue-Ray）

《黑桃皇后》，巴伐利亞國立歌劇院兒童合唱團（Kinderchor der Bayerischen Staatsoper），巴伐利亞廣播交響樂團與合唱團，BR-KLASSIK

第 1—6 號交響曲、《曼弗雷德交響曲》，奧斯陸愛樂，Chandos

《第五號交響曲》、《黎密尼的法蘭契斯卡》（Francesca da Rimini），巴伐利亞廣播交響樂團，BR-KLASSIK

《第六號交響曲》（包括蕭斯塔科維契：《第六號交響曲》），巴伐利亞廣播交響樂團，BR-KLASSIK

■ **威爾第：**
《安魂曲》，巴伐利亞廣播交響樂團與合唱團，BR-KLASSIK

■ **華格納：**

《管弦樂作品》（Orchesterstücke），奧斯陸愛樂，Warner

■ **韋伯：**

《第一號單簧管協奏曲》（包括韋伯：《華麗二重奏》（Grand Duo concertant op. 48）、布拉姆斯：《間奏曲 Op.118 No.2》（Intermezzo Op.118, No.2）與《如旋律般圍繞在我腦中》（Wie Melodien zieht es mir）、孟德爾頌：《為單簧管與鋼琴所做的無言歌》（Lieder ohne Worte fur Klarinette und Klavier）），安德烈亞斯・奧登薩默（Andreas Ottensamer），王羽佳（Yuja Wang），柏林愛樂，DG

合輯：

柏林愛樂—露天音樂會，瓦吉姆・列賓（Vadim Repin），EuroArts（DVD）

德布西：《海》、杜替耶（Henri Dutilleux）：《夢之樹》（L'Arbre des songes）、拉威爾：《圓舞曲》，德米特里・史特科韋特斯基（Dmitry Sitkovetsky），皇家大會堂管弦樂團，RCO

2001 歐洲音樂會，艾曼紐・帕胡德（Emmanuel Pahud），柏林愛樂，EuroArts（DVD）

2017 歐洲音樂會，安德烈亞斯・奧登薩默，柏林愛樂，EuroArts（DVD）

向教宗本篤十六世致敬音樂會，巴伐利亞廣播交響樂團與合唱團，Arthaus（DVD）

李斯特：《第二號匈牙利狂想曲》、夏布里耶：管弦樂狂想曲《西班牙》（España, rhapsody for orchestra）、恩奈斯庫（George Enescu）：《羅馬尼亞狂想曲》（Romanian Rhapsodies）、蓋希文：《藍色狂想曲》、拉威爾：《西班牙狂想曲》，丹尼斯・馬祖耶夫，巴伐利亞廣播交響樂團，BR-KLASSIK

《音樂是心靈的語言》（Music is the Language of Heart and Soul），由羅伯特・諾伊穆勒（Robert Neumuller）所拍攝的人物紀錄片（包括馬勒：《第二號交響曲》），皇家大會堂管弦樂團，CMajor（DVD 與 Blue-Ray）

2006 新年音樂會，維也納愛樂，DG（也有 DVD）

2012 新年音樂會，維也納愛樂，Sony（也有 DVD）

2016 新年音樂會，維也納愛樂，Sony（也有 DVD）

文獻：

康斯坦丁・弗洛若斯：《忠於作品的僕人、指揮家們的導師：漢斯・史瓦洛夫斯基》（Diener am Werk. Der Dirigenten-Lehrer Hans Swarowsky），登於《樂團》（Das Orchester）雜誌 2009 年 2 月號。

哈特姆特・海恩（Hartmut Hein）／尤利安・卡斯克爾（Julian Caskel）：《指揮家手冊：兩百五十位指揮家的肖像》（Handbuch Dirigenten: 250 Porträts），卡塞爾（Kassel），貝倫賴特出版社（Bärenreiter）／梅茨勒出版社（Metzler）2015。

羅德里克・夏佩／珍妮・寇克寇克・史蒂爾曼：《美國的指揮大師》，蘭哈姆（Lanham），稻草人出版社（Scarecrow Press）2008。

卡特琳・萊赫特（Katrin Reichelt）：《一九四一年至一九四四年德國佔領下的拉脫維亞。拉脫維亞對於猶太人大屠殺的參與》（Lettland unter deutscher Besatzung 1941–1944. Der lettische Anteil am Holocaust），柏林，大都會出版社（Metropol-Verlag）2011。

彼得・雷諾茲：《英國廣播公司威爾斯國家管弦樂團：慶典》（BBC National Orchestra of Wales : A Celebration），英國廣播國家公司（BBC）2009。

亞歷山大・魏爾納：《卡洛斯・克萊伯傳記》（Carlos Kleiber. Eine Biografie），美因茲（Mainz），修特出版社（Schott）2008。

影片：

羅伯特・諾伊穆勒：《音樂是心靈的語言》（Musik ist die Sprache von Herz und Seele），奧地利廣播公司（ORF）2011

艾卡特・奎納（Eckart Querner）／莎賓娜・沙納格（Sabine Scharnagl）：《音樂總是對的》（Die Musik hat immer recht），巴伐利亞廣播公司（BR）2013

國家圖書館出版品預行編目 (CIP) 資料

為樂而生 : 馬利斯.楊頌斯獨家傳記 / 馬庫斯.提爾 (Markus Thiel) 著 ；
黃意淳譯 . —— 初版 . —— 臺北市 : 有樂出版事業有限公司 , 2021.03
　面 ；　公分 . —— (樂洋漫遊 ; 7)
譯自 : Mariss Jansons : Ein leidenschaftliches Leben für die Musik
ISBN 978-986-96477-6-2(平裝)

1.楊頌斯 (Jansons, Mariss, 1943-2019) 2.指揮家 3.傳記

910.9943　　　　　　　　　　　110002620

♪ 樂洋漫遊　07

為樂而生－馬利斯‧楊頌斯　獨家傳記
Mariss Jansons: Ein leidenschaftliches Leben für die Musik

作者：馬庫斯‧提爾　Markus Thiel
譯者：黃意淳
發行人兼總編輯：孫家璁
副總編輯：連士堯
責任編輯：林虹聿
封面設計：高偉哲
封面照片版權：彼得‧麥瑟　Peter Meisel
版型、排版：梁家瑄

出版：有樂出版事業有限公司
地址：114 臺北市內湖區瑞光路 583 巷 30 號 7 樓
電話：（02）25775860
傳真：（02）87515939
Email：service@muzik.com.tw
官網：http://www.muzik.com.tw
客服專線：（02）25775860
法律顧問：天遠律師事務所 劉立恩律師

總經銷：大和書報圖書股份有限公司
地址：242 新北市新莊區五工五路 2 號
電話：（02）89902588
傳真：（02）22997900

印刷：宇堂印刷設計有限公司
初版：2021 年 03 月
定價：550 元

MUZIK

華語區最完整的古典音樂品牌

回歸初心，古典音樂再出發

全面數位化

全新改版

MUZIKAIR 古典音樂數位平台

聽樂｜讀樂｜赴樂｜影片

從閱讀古典音樂新聞、聆聽古典音樂到實際走進音樂會現場，
一站式的網頁服務，讓你一手掌握古典音樂大小事！

有樂精選 · 值得典藏

藤拓弘
超成功鋼琴教室職場大全
～學校沒教七件事～

出社會必備 7 要術與實用訣竅
學校沒有教，鋼琴教室經營怎麼辦？
日本金牌鋼琴教室經營大師工作奮鬥經驗談
7 項實用工作術、超好用工作實戰技巧，
校園、音樂系沒學到的職業祕訣一次攻略，
教你不只職場成功、人生更要充實滿足！

定價：299 元

百田尚樹
至高の音樂 3：
古典樂天才的登峰造極

《永遠の 0》暢銷作者百田尚樹
人氣音樂散文集系列重磅完結！
25 首古典音樂天才生涯傑作精選推薦，
絕美聆賞大師們畢生精華的旋律秘密，
再次感受音樂家們奉獻一生醞釀的藝術瑰寶，
其中經典不滅的成就軌跡與至高感動！

定價：320 元

藤拓弘
超成功鋼琴教室行銷大全
～品牌經營七戰略～

想要創立理想的個人音樂教室！
教室想更成功！老師想更受歡迎！
日本最紅鋼琴教室經營大師親授
7 個經營戰略、精選行銷技巧，幫你的鋼琴教室建立黃
金「品牌」，在時代動蕩中創造優勢、贏得學員！

定價：299 元

福田和代
群青的卡農
航空自衛隊航空中央樂隊記事 2

航空自衛隊的樂隊少女鳴瀨佳音，個性冒失卻受人喜
愛，逐漸成長為可靠前輩，沒想到樂隊人事更迭，連孽
緣渡會竟然也轉調沖繩！
出差沖繩的佳音再次神祕體質發威，消失的巴士、左
右眼變換的達摩、無人認領的走失孩童……
更多謎團等著佳音與新夥伴們一同揭曉，暖心、懸疑
又帶點靈異的推理日常，人氣續作熱情呈現！

定價：320 元

福田和代
碧空的卡農
航空自衛隊航空中央樂隊記事

航空自衛隊的樂隊少女鳴瀨佳音，
個性冒失卻受到同僚朋友們的喜愛，
只煩惱神祕體質容易遭遇突發意外與謎團；
軍中樂譜失蹤、無人校舍被半夜點燈、
樂器零件遭竊、戰地寄來的空白明信片……
就靠佳音與夥伴們一同解決事件、揭發謎底！
清爽暖心的日常推理佳作，熱情呈現！

定價：320 元

留守 key
戰鬥吧！漫畫・俄羅斯音樂物語
從葛令卡到蕭斯塔科維契

音樂家對故鄉的思念與眷戀，
醞釀出冰雪之國悠然的迷人樂章。
六名俄羅斯作曲家最動人心弦的音樂物語，
令人感動的精緻漫畫 + 充滿熱情的豐富解說，
另外收錄一分鐘看懂音樂史與流派全彩大年表，
戰鬥民族熱血神秘的音樂世界懶人包，一本滿足！

定價：280 元

百田尚樹
至高の音樂 2：這首名曲超厲害！

《永遠の0》暢銷作者百田尚樹
人氣音樂散文集《至高の音樂》續作
精挑細選古典音樂超強名曲 24 首
侃侃而談名曲與音樂家的典故軼事
見證這些跨越時空、留名青史的古典金曲
何以流行通俗、魅力不朽！

定價：320 元

百田尚樹
至高の音樂：百田尚樹的私房古典名曲

暢銷書《永遠的0》作者百田尚樹
2013 本屋大賞得獎後首本音樂散文集，
親切暢談古典音樂與作曲家的趣聞軼事，
獨家揭密啟發創作靈感的感動名曲，
私房精選 25+1 首不敗古典經典
完美聆賞・文學不敵音樂的美妙瞬間！

定價：320 元

藤拓弘
超成功鋼琴教室經營大全
～學員招生七法則～

個人鋼琴教室很難經營？
招生總是招不滿？學生總是留不住？
日本最紅鋼琴教室經營大師
自身成功經驗不藏私
7 個法則、7 個技巧，
讓你的鋼琴教室脫胎換骨！

定價：299 元

茂木大輔
樂團也有人類學？
超神準樂器性大解析

《拍手的規則》人氣作者茂木大輔
又一幽默生活音樂實用話題作！
是性格決定選樂器、還是選樂器決定性格？
從樂器的音色、演奏方式、合奏定位出發詼諧分析，
還有 30 秒神準心理測驗幫你選樂器，
最獨特多元的樂團人類學、盡收一冊！

定價：320 元

樂洋漫遊
典藏西方選譯，博覽名家傳記、經典文本，
漫遊古典音樂的發源熟成

趙炳宣
音樂家被告中！今天出庭不上臺
古典音樂法律攻防戰

貝多芬、莫札特、巴赫、華格納等音樂巨匠
這些大音樂家們不只在音樂史上赫赫有名
還曾經在法院紀錄上留過大名？
不說不知道，這些音樂家原來都曾被告上法庭！
音樂╳法律　意想不到的跨界結合
韓國 KBS 高人氣古典音樂節目集結一冊
帶你挖掘經典音樂背後那些大師們官司纏身的故事

定價：500 元

基頓・克萊曼
寫給青年藝術家的信

小提琴家　基頓・克萊曼
數十年音樂生涯砥礪琢磨
獻給所有熱愛藝術者的肺腑箴言
邀請您從書中的犀利見解與寫實觀點
一同感受當代小提琴大師
對音樂家與藝術最真實的定義

定價：250 元

瑪格麗特・贊德
巨星之心～莎賓・梅耶音樂傳奇

單簧管女王唯一傳記　全球獨家中文版
多幅珍貴生活照　獨家收錄
卡拉揚與柏林愛樂知名「梅耶事件」
始末全記載
見證熱愛音樂的少女逐步成為舞臺巨星
造就一代單簧管女王傳奇

定價：350 元

菲力斯・克立澤＆席琳・勞爾
音樂腳註
我用腳，改變法國號世界！

天生無臂的法國號青年
用音樂擁抱世界
2014 德國 ECHO 古典音樂大獎得主
菲力斯・克立澤用人生證明，
堅定的意志，決定人生可能！

定價：350 元

伊都阿‧莫瑞克
莫札特,前往布拉格途中

一七八七年秋天,莫札特與妻子前往布拉格的途中,
無意間擅自摘取城堡裡的橘子,
因此與伯爵一家結下友誼,
並且揭露了歌劇新作《唐喬凡尼》的創作靈感,
為眾人帶來一段美妙無比的音樂時光……
一顆平凡橘子,一場神奇邂逅
一同窺見,音樂神童創作中,靈光乍現的美妙瞬間。
【莫札特誕辰 260 年紀念文集　同時收錄】
《莫札特的童年時代》、《寫於前往莫札特老家途中》

定價:320 元

路德維希‧諾爾
貝多芬失戀記－得不到回報的愛

即便得不到回報　亦是愛得刻骨銘心

友情、親情、愛情,
真心付出的愛若是得不到回報,
對誰都是椎心之痛。
平凡如我們皆是,偉大如貝多芬亦然。
珍貴文本首次中文版　問世解密
重新揭露樂聖生命中的重要插曲

定價:320 元

有樂映灣　發掘當代潮流,集結各種愛樂人的文字選粹,
感受臺灣樂壇最鮮活的創作底蘊

林佳瑩＆趙靜瑜
華麗舞臺的深夜告白
賣座演出製作祕笈

每場演出的華麗舞臺,
都是多少幕後人員日以繼夜的努力成果,
從無到有的策畫過程又要歷經多少環節?
資深藝術行政統籌林佳瑩╳資深藝文媒體專家
趙靜瑜,超過二十年業界資深實務經驗分享,
告白每場賣座演出幕後的製作祕辛!

定價:300 元

胡耿銘

穩賺不賠零風險！
基金操盤人帶你投資古典樂

從古典音樂是什麼，聽什麼、怎麼聽，
到環遊世界邊玩邊聽古典樂，閒談古典樂中魔法與命
理的非理性主題、名人緋聞八卦，基金操盤人的私房
音樂誠摯分享不藏私，五大精彩主題，與您一同掌握
最精密古典樂投資脈絡！
快參閱行家指引，趁早加入零風險高獲益的投資行列！

定價：400 元

blue97

福特萬格勒：世紀巨匠的完全透典

《MUZIK 古典樂刊》資深專欄作者
華文世界首本福特萬格勒經典研究著作
二十世紀最後的浪漫派主義大師
偉大生涯的傳奇演出與版本競逐的錄音瑰寶
獨到筆觸全面透析　重溫動盪輝煌的巨匠年代
★隨書附贈「拜魯特第九」傳奇名演復刻專輯

定價：500 元

以上書籍請向有樂出版購買便可享獨家優惠價格，
更多詳細資訊請撥打服務專線。

MUZIK 古典樂刊 · 有樂出版
華文古典音樂雜誌 · 叢書首選
讀者服務專線：（02）2577-5860
讀者服務信箱：service@muzik.com.tw
f MUZIK 古典樂刊

SHOP MUZIK 購書趣
即日起加入會員，即享有獨家優惠
SHOP MUZIK：http://shop.muzik.com.tw/

《為樂而生－馬利斯・楊頌斯　獨家傳記》獨家優惠訂購單

訂戶資料

收件人姓名：＿＿＿＿＿＿＿＿＿＿＿　□先生　□小姐

生日：西元 ＿＿＿＿＿＿ 年 ＿＿＿＿ 月 ＿＿＿＿ 日

連絡電話：（手機）＿＿＿＿＿＿＿＿＿＿（室內）＿＿＿＿＿＿

Email：＿＿＿＿＿＿＿＿＿＿＿＿＿＿＿＿＿＿＿＿＿＿＿

寄送地址：□□□ ＿＿＿＿＿＿＿＿＿＿＿＿＿＿＿＿＿＿＿

＿＿＿＿＿＿＿＿＿＿＿＿＿＿＿＿＿＿＿＿＿＿＿＿＿＿＿＿

信用卡訂購

□ VISA　□ Master　□ JCB（美國 AE 運通卡不適用）

信用卡卡號：＿＿＿＿＿- ＿＿＿＿＿- ＿＿＿＿＿- ＿＿＿＿＿

有效期限：＿＿＿＿＿＿＿＿

發卡銀行：＿＿＿＿＿＿＿＿＿＿＿＿＿

持卡人簽名：＿＿＿＿＿＿＿＿＿＿＿＿＿

訂購項目

□《超成功鋼琴教室職場大全～學校沒教七件事》優惠價 237 元
□《至高の音樂 3：古典樂天才的登峰造極》優惠價 253 元
□《超成功鋼琴教室行銷大全～品牌經營七戰略》優惠價 237 元
□《群青的卡農－航空自衛隊航空中央樂隊記事 2》優惠價 253 元
□《碧空的卡農－航空自衛隊航空中央樂隊記事》優惠價 253 元
□《戰鬥吧！漫畫・俄羅斯音樂物語》優惠價 221 元
□《至高の音樂 2：這首名曲超厲害！》優惠價 253 元
□《至高の音樂：百田尚樹的私房古典名曲》優惠價 253 元
□《超成功鋼琴教室經營大全～學員招生七法則》優惠價 237 元
□《樂團也有人類學？超神準樂器性格大解析》優惠價 253 元
□《音樂家被告中！今天出庭不上臺－古典音樂法律攻防戰》優惠價 395 元
□《寫給青年藝術家的信》優惠價 198 元
□《巨星之心～莎賓・梅耶音樂傳奇》優惠價 277 元
□《音樂腳註》優惠價 277 元
□《莫札特，前往布拉格途中》優惠價 253 元
□《貝多芬失戀記－得不到回報的愛》優惠價 253 元
□《華麗舞臺的深夜告白－賣座演出製作祕笈》優惠價 237 元
□《穩賺不賠零風險！基金操盤人帶你投資古典樂》優惠價 316 元
□《福特萬格勒～世紀巨匠的完全透典》優惠價 395 元

劃撥訂購　劃撥帳號：50223078　戶名：有樂出版事業有限公司
ATM 匯款訂購（匯款後請來電確認）
國泰世華銀行（013）　帳號：1230-3500-3716
請務必於傳真後 24 小時後致電讀者服務專線確認訂單
傳真專線：（02）8751-5939

有樂出版

請　貼　郵　資

11492　臺北市內湖區瑞光路 583 巷 30 號 7 樓
有樂出版事業有限公司　編輯部　收

- -

請沿虛線對摺

有樂出版

樂洋漫遊 07　《為樂而生－馬利斯・楊頌斯　獨家傳記》

填問卷送雜誌！

只要填寫回函完成，並且留下您的姓名、E-mail、電話以
及地址，郵寄或傳真回有樂出版事業有限公司，即可獲得
《MUZIK古典樂刊》乙本！（價值NT$200）

《為樂而生－馬利斯・楊頌斯　獨家傳記》讀者回函

1. 姓名：＿＿＿＿＿＿＿＿，性別：□男　□女
2. 生日：＿＿＿＿＿＿ 年 ＿＿＿＿＿＿ 月 ＿＿＿＿＿＿ 日
3. 職業：□軍公教　□工商貿易　□金融保險　□大眾傳播
　　　　□資訊業　□製造業　　□服務業　　□學生　　□其他
4. 教育程度：□國中以下　□高中／職　□大學／專科　□碩士以上
5. 平均年收入：□ 25 萬以下　□ 26-60 萬　□ 61-120 萬　□ 121 萬以上
6. E-mail：＿＿＿＿＿＿＿＿＿＿＿＿＿＿＿＿＿＿＿＿＿＿＿
7. 住址：＿＿＿＿＿＿＿＿＿＿＿＿＿＿＿＿＿＿＿＿＿＿＿＿＿
8. 聯絡電話：＿＿＿＿＿＿＿＿＿＿＿＿＿＿＿＿＿＿＿＿＿＿＿
9. 您如何發現《為樂而生－馬利斯・楊頌斯　獨家傳記》這本書的？
　　□在書店閒晃時　　　□網路書店的介紹，哪一家：＿＿＿＿＿＿＿
　　□ MUZIK AIR 推薦　□朋友推薦
　　□其他：＿＿＿＿＿＿＿
10.您習慣從何處購買書籍？
　　□網路商城（博客來、讀冊生活、PChome...）
　　□實體書店（誠品、金石堂、一般書店 ...）
　　□其他：＿＿＿＿＿＿＿
11.平常我獲取音樂資訊的管道是……
　　□電視　□廣播　□雜誌／書籍　□唱片行
　　□網路　□手機 APP　□其他：＿＿＿＿＿＿＿
12.《為樂而生－馬利斯・楊頌斯　獨家傳記》，我最喜歡的部分是……（可複選
　　□封面　□照片精選　□前言　□尾聲　□致謝辭
　　□內文：第 ＿＿＿＿＿＿＿＿＿＿＿＿＿＿＿＿＿＿＿＿ 章
　　□附錄－生平簡歷、錄音作品目錄
13.《為樂而生－馬利斯・楊頌斯　獨家傳記》吸引您的原因？（可復選）
　　□喜歡封面設計　　□喜歡古典音樂　　□喜歡作者
　　□價格優惠　　　　□內容很實用　　　□其他：＿＿＿＿＿＿＿
14.您希望我們未來出版何種書籍？
＿＿＿＿＿＿＿＿＿＿＿＿＿＿＿＿＿＿＿＿＿＿＿＿＿＿＿＿＿＿＿

15.您對我們的建議：
＿＿＿＿＿＿＿＿＿＿＿＿＿＿＿＿＿＿＿＿＿＿＿＿＿＿＿＿＿＿＿
＿＿＿＿＿＿＿＿＿＿＿＿＿＿＿＿＿＿＿＿＿＿＿＿＿＿＿＿＿＿＿